WHY YOU LOVE MUSIC

From Mozart to Metallica —
The Emotional Power of Beautiful Sounds

好音樂的科學 II

從古典旋律到搖滾詩篇──美妙樂曲如何改寫思維、療癒人心

約翰・包威爾 John Powell ── 著

柴婉玲 ── 譯

獻給——金

國內愛樂人專業盛讚，國外媒體好評不斷！

（中文推薦句，依姓氏筆畫排序）

原本擔心喜歡音樂的感性會被分析音樂的理性所打擾，但翻了書之後就停不下來。一路持續的好奇與解答，對話交織像流瀉不止的旋律，美妙也有趣極了！

——李明璁　臺灣大學社會系助理教授、作家

法國大文豪雨果曾說：「音樂要表達的，是言語不能描述，內心又無法忽略的情感。」而這份玄妙藝術的背後，究竟有哪些以科學為依據的趣聞軼事呢？這本豐富好書，絕對令讀者驚嘆連連、大呼過癮！

——連純慧　純慧的音樂沙龍創辦人

不相信音樂的功效有多大？《好音樂的科學II》帶你重新認識這帖世紀良藥。

——孫家璁　MUZIK古典樂刊發行人

身為音樂治療師，讀完後，是感動。這些我理解的音樂與科學，在書中清楚呈現；那些我費盡心力想傳遞給大眾的訊息，在書中也被提及。如果您熱愛音樂、熱愛科學，音樂與科學的結合，本書將會帶給您不同的感受。

——廖珮岐　音樂治療師

作者的寫作風格很健談、樸實無華；仿如安坐家中，以非正式的姿態開講，並為讀者帶來有趣的音樂時光。

——《衛報》

如果你曾覺得樂理中的半音、音階、和弦等術語隱晦難明，那麼本書將讓你感到放心。

——《華爾街日報》

包威爾在本書中對音樂的貢獻，堪比馬斯特與強森對性學的貢獻。

——音樂家暨生物聲學家、《壯麗動物交響樂》（The Great Animal Orchestra）作者伯尼・克勞斯（Bernie Krause）博士

專為音樂愛好者所寫的一本書。

——《大誌》

充滿洞見與奇想的饗宴。

——Kirkus評論

包威爾由他人（在心理學與社會學領域）幾十年的研究中汲取精要，透過自身的幽默感，協助讀者用全新的角度聆聽音樂……本書提供了堅實的案例基礎讓我們瞭解：毫無疑問地，為什麼人們愛（同時需要）音樂。

——《出版人週刊》

目次
CONTENTS

1

你的音樂品味為何？

What Is Your Taste in Music?

你的音樂品味，透露了許多關於「你」這個人的訊息。對心理學家來說，只要一張「最愛的十大曲目清單」在手，就能看出一個人是否外向、來自什麼樣的背景，甚至年紀有多大等。要猜出閣下的年紀其實很簡單，因為你所列舉的那些樂曲，多半都是在十七、八歲或二十出頭時發行的。而偏向你心理層面上的那些「音樂小檔案」，則是數十年來學者們針對音樂品味，以及人們對音樂的情緒反應所做的研究成果。其中有些結果，可說是相當令人驚訝。在本書中，我將會從音樂為什麼能讓我們熱淚盈眶，一直到人們怎樣利用音樂，好讓你在餐廳裡多喝兩杯，來探討音樂如何影響我們的人生。且讓我們先從瞭解你的音樂品味說起。

根據最近的一次統計資料顯示，目前地球上約有七十億人口，這就表示人類有七十億種性格，每種性格都各有其音樂上的好惡。由於人數實在太龐大，早期從事音樂品味研究的人，為了讓事情進行得容易一些，便決定將全世界的「人格類型」簡化成兩種：上流社會的，和中下階層的，並理所當然地將音樂區分為兩類：高層次的，和低層次的。而且很快地，他們就下了令人驚嘆的結論，認為上流社會喜愛高層次的音樂，而剩下的就全都是中下階層民眾所愛聽的。

二十世紀中葉的生活，多麼簡單啊！

幸好，之後事情有些轉變了。

自一九六〇年代開始，為數眾多的研究，都針對「如何以可信方式來評量性格」而展開。由於每個人的人格特質都混雜了好幾種特徵，到了一九九〇年代初期，心理學家逐漸歸納出下列**五種**可被客觀評量的基本人格特質[1]：

開放性（Openness，又與「教養」或「智力」有關）

謹慎性（Conscientiousness）

外向性（Extroversion，或「活力」）

親和力（Agreeableness）

神經質（Neuroticism，或「情緒穩定性」）

近年他們還納入了**第六種**特質，也就是某種結合**誠實**與**謙遜**的特質。

整件事的重點在於，只要針對這五或六種特質，給予從一到十的評分，就能大略說明一個人的人格特質。

而音樂心理學家們也發現，若想將這些人格特質**對應**到音樂品味上的話，將各類型音樂分成少數幾組會是可行的做法。[2] 在經過許多分析後，他們認為音樂類型可分為以下幾組：

沉思與複雜類（Reflective and Complex），如古典樂、爵士樂、民謠和藍調等。

激昂與叛逆類（Intense and Rebellious），如搖滾樂、另類

音樂，還有重金屬樂。

樂觀與傳統類（Upbeat and Conventional），如流行樂、電影配樂、宗教音樂和鄉村樂。

活力與節奏類（Energetic and Rhythmic），如饒舌歌、靈魂樂以及電子音樂皆屬此類。

那麼，哪種人喜愛哪些類型呢？

熱愛「沉思與複雜類」樂曲的人，在「開放性」特質上的得分較高、不擅長運動、對文字敏銳，並在政治上有自由主義的傾向。

「激昂與叛逆類」的樂迷們同樣在「開放性」特質上得到較高的分數，且文字技巧也同樣較好。不過，他們的運動細胞反而還不錯。

而「樂觀與傳統類」音樂的愛好者在「外向性」、「親和力」和「謹慎性」三項特質上的得分較高、擅長運動，且政治傾向較為保守。

至於那些熱衷「活力與節奏類」樂曲的派對動物們，則在「外向性」和「親和力」兩項特質上得分較高，並且偏向自由主義的政治立場。

當然，這些只不過是一般通則，我絕對相信有不少右派運動

員熱愛的是爵士樂，我們也都認識一兩個內向孤僻的流行樂迷。但這些由心理學家彼得·瑞恩弗（Peter Rentfrow）和山姆·高斯林（Sam Gosling）所發現的各種傾向，可是確實存在的。[3] 許多專家表示，這些分析相當清楚明確，即使你可能會質疑某些研究結果，但這些結論仍相當有價值，因為它們並非是根據假設或臆測而來，而是針對數千名美洲與歐洲聽眾所做的統計分析。在不同文化中或許也有類似的分類，但我們對此並不清楚。目前，這算是在西方音樂聆賞模式方面相當新穎的研究。

這份研究還提出了另一項清楚明確的結論，指出這四大類組同一組中互有關聯的各類型，像是搖滾樂、另類音樂以及重金屬樂是一組；饒舌樂、靈魂樂和電子音樂是一組等，其實跟音樂品味的**分類**有著異曲同工之妙。因此，要是你喜愛藍調，那麼你很可能也會喜歡同一組的爵士、民謠和古典樂。

既然音樂是可以分類的，就表示人格特質和音樂品味間的關聯，並不只是跟音樂本身有關而已。假設你只是很單純地挑了一首樂曲來聽，那麼你的音樂品味就跟該曲所屬的某種特定類型有關。但其實在每一種音樂類型中，即便只是一張專輯，裡面也包含了各式各樣的曲風。在我十七歲的時候，我們這群熱愛搖滾樂的人，都一致認為齊柏林飛船（Led Zeppelin）的第四張專輯（也就是收錄了〈天堂之梯〉〔Stairway to Heaven〕這首歌的專輯），堪

稱是重搖滾樂的顛峰之作。只是當我們綜觀整張專輯時，就會明顯發現，八首歌中其實只有四首半屬於重搖滾樂（heavy rock），其中第三首以曼陀林呈現的〈永恆之戰〉（The Battle of Evermore），應屬民謠搖滾風。至於那首著名的〈天堂之梯〉前半部，不但是以原聲敘事曲（acoustic ballad）的風格來呈現，而且還將兩支直笛的嘟嘟聲大膽融入其中！回想一九七一年當時，我和幾個友人可是經歷了一番心理上的焦慮和調適，才能逐漸接受直笛是種很酷的樂器，而不是一根木製可笑玩意的事實。

　　關於青少年的焦慮，許多研究者發現，我們會對十七、八歲，還有二十出頭時所聽的音樂，產生強烈且忠實的情感。[4]而每個年過三十的人都知道，年輕時對音樂的選擇，不只受到樂曲本身的影響而已。在你後青春期與成年初期，會經歷許多人生大事：你會初嘗獨立、初吻、第一次宿醉，以及各種第一次的滋味。因此，這是你人生中必須探索自己各種好惡的階段。心理學家莫里斯・霍爾布魯克（Morris Holbrook）和羅伯特・辛德勒（Robert Schindler）認為，我們對於各種事物的偏好，從閱讀小說的類型到選購牙膏的種類，都會在青少年晚期或二十歲初期時定型。[5]當然，這些偏好並非無中生有，大多數人一開始都是為了跟一群死黨同聲連氣而做出選擇，但最終，我們會逐漸摸清自己想成為什麼樣的人。

通常人們在剛成年時，會想得到友人的認同，或至少要能被接受，因此，凡事（衣著、音樂等）跟他們形成一致的喜好，就是讓人接受自己的一種做法。像是某個歌手或樂團若成為某種音樂類型的標竿，你和死黨們就會照單全收，不會因為某張專輯中某首曲子有直笛伴奏，就將它排除在此音樂類型之外。還有很重要的一點是，只有當別人都「不酷」時，你和死黨們才會覺得自己酷。一旦你們認為某個樂團很酷，就會希望只有自己才懂得欣賞，因而要是你最愛的樂團大受主流市場歡迎的話，就會受到莫大打擊。一份針對十三、四歲青少年的調查顯示，就音樂而言，男生要比女生更容易受到同伴間各種「酷」潮流的影響，但其實大多數人都或多或少會受同儕的影響。[6] 正如音樂記者卡爾・威爾森（Carl Wilson）所說：

> 除非我們坦承，很少有人真的能對酷的事物無動於衷，對自己是否夠酷不只是有點焦慮……這也不只是膚淺而已——不酷一點的話，可是會有實質影響的。比如認識異性的機會、職場升遷與受人敬重，甚至連基本的安全感都要靠它。[7]

音樂「酷」與「不酷」之間的差異，在我們年紀漸長後，就變得不那麼重要了，但對許多青少年來說，卻是足以左右他們行為的大事。很多地方政府甚至會利用「不酷」的音樂，阻止青少

年在購物中心這類他們不該出現的地方閒晃。這種俗稱「曼尼洛式」的做法，是從二〇〇六年雪梨市政府發現《巴瑞曼尼洛精選輯》（*Berry Manilow's Greatest Hits*）竟能疏散一群群青少年的驚人效果開始的。

雖然大多數十九歲少年都深信自己和死黨所聽的，是有史以來最棒的音樂，但只要再花點時間想一想（大約十年後），就會明白這並非事實。因此，我們不妨探討幾個跟你的音樂品味有關的真相──不論哪種音樂都一樣。

大多數人其實相當保守，每當我們聽到一首新歌時，首先做的便是將這首曲子**分類**。[8]這首是班鳩琴演奏的鄉村樂嗎？七〇年代的流行歌曲？古典樂？還是別種曲風呢？接著，要是這首曲子能被歸類到某種我們所欣賞的樂風，就會考慮是否要將它列入我們喜愛的歌單中。但倘若這首曲子並不屬於「嗯，我喜歡！」的類型，我們就不會特別注意它了。之後，除非我們願意試著聽聽各種音樂，否則我們加進歌單中類似的曲子就會愈來愈多，欣賞不同類型音樂的機會就變得少之又少。

在你蒐集更多樂曲的同時，也形成了某種「這就是我會喜歡的那種歌」的模式或是原型。愈接近這個原型的樂曲，就愈容易被你接納。當然，你不會讓自己只有一種原型可選擇，而是會在自己偏好的類型（徐緩的／浪漫的、明快的／激昂的，等等）中，

發展出一套涵蓋各種情緒的原型。你當然可以喜愛各種類型的音樂，這樣才能依照當時的心情或正在進行的事情，來選擇不同風格的音樂。

在選擇要聽什麼音樂時，我們（有意或無意地）考量的主要因素之一，就是這首曲子能帶給我們多少刺激（此處的「刺激」指的是不會讓人昏昏欲睡）。人們通常會對複雜、大聲的快節奏樂曲感到刺激，而較簡單、緩慢和安靜的曲子則會讓人平靜。這裡說的「複雜」指的並非是心智上的挑戰，而是會讓人在聆聽時較為費神罷了。例如，快板鄉村樂雖然複雜，但卻很少有人會認為它深奧。

心理學家弗拉基米爾・科內基（Vladimir Konecni）和黛安・薩金特—波洛克（Dianne Sargent-Pollock）在檢視了我們對音樂複雜度和刺激性的各種反應後，發現當人們想解決問題時，會比較想聽簡單的，而非複雜刺激的樂曲[9]，還對此做出了相當合理的推論：他們認為人腦的運作有如電腦——要是在解決問題程式運作的背後，還跑著另一道複雜的程式，速度就會變慢了。

過去的經驗告訴我們，我們有時會選擇能將當下情緒放大的音樂，有時卻又相反。比方說：在你準備出門參加派對時，可能會挑首讓自己興奮的音樂來聽，好讓情緒逐漸升溫；相反地，當你剛從那場派對回來，正因意中人跟你要了電話而興奮不已時，

大概就會想聽一些舒緩、放鬆的音樂，試圖讓自己冷靜下來。

　　過與不及的刺激，對我們的大腦都不好，且不管聽哪一種類型的音樂，大腦都得工作。因此，你如果正枯燥地開著車，播放複雜刺激的音樂就能避免讓你覺得太無聊，而且還能讓人保持警醒。但要是你得在繁忙的市中心駕車穿梭，大概就會將音量調小或乾脆關掉，又或改聽不那麼費神的音樂，因為不這樣做的話，你的大腦可能就無法同時處理複雜的音樂和紊亂的交通了。

　　當我們不需要應付這類複雜的交通狀況時，就會抱以中庸的態度來面對樂曲中的複雜度。我們希望曲子不要太複雜，但也不要太單調（無聊），而要它剛剛好——這正是我們接下來要討論有關「初體驗」一首歌時的有趣觀點。

　　第一次聽某首樂曲時，由於它對我們來說是全新的體驗，因此會感覺格外複雜。我們不知道樂曲中的下一組和弦或音符是什麼，同時我們的大腦也忙著分析發生了什麼事。倘若我們一聽就喜歡因而一聽再聽，就會開始熟悉這首曲子，並覺得不那麼複雜了。[10]熟悉感會讓某首曲子無法跨越我們「過於單調」的門檻，而這正是某些原本好聽得不得了的暢銷單曲，在我們聽了不下二十遍後，突然就不想再聽的原因之一。但對於我們一開始覺得太複雜的曲子來說，卻可能發生相反的情況。在聽過數遍之後，複雜度隨之降低，這首曲子便可能會被我們歸入「正合我意」的類型

中。這種事在我身上發生過好幾次，像是在同一張專輯中，有一首是一聽就喜歡，而另一首則較複雜，剛開始我為了聆聽那首好聽順耳的歌，就必須忍受另一首本來難以入耳的曲子。然後，在我逐漸熟悉了整張專輯後，我竟轉而喜歡那另一首曲子，因為原本好聽的歌開始變得有點無聊，而複雜的曲子卻愈來愈容易入耳，讓人愈聽愈享受。

隨著年紀漸長，雖然我們仍保有年輕時的音樂喜好，但在品味上卻更為成熟。我們開始懂得從有趣的（而不只是美好的事物上）得到更多樂趣。而音樂那「過於單調」的門檻，就像大多數事物一樣，會隨著歷練增多而逐漸增高。成熟的品味不見得就等同於高層次，但被認為高層次的音樂類型，諸如古典樂和爵士樂等，在與流行樂相比下，通常能提供相當高層次的心智刺激，這也正是為何許多愛樂人，即便在三十歲前並不特別愛好這類音樂，但在進入熟齡階段後，也會逐漸受到這些音樂類型吸引的原因。

除了複雜和刺激的程度外，影響我們選擇音樂，或對他人選擇的音樂喜歡與否的另一項因素，則是正在播放的音樂是否符合**當時**的情境。我想我並不是唯一覺得〈結婚進行曲〉（Here Comes the Bride）是世上最無趣樂曲之一的人，但每當婚禮上響起這個旋律時，在場的所有人仍禁不住微笑頷首，因為它已成為每位新娘

步上紅毯時必放的標準曲目。

華格納在一八五〇年為歌劇《羅安格林》（*Lohengrin*）譜寫這首平淡的送葬曲時，本該就此埋沒不見天日，但維多利亞女王的愛女，假設也叫做……維多利亞好了，卻挑選了這首曲子做為她結婚時的進行曲（也許這位公主並不指望婚姻生活會多有趣）。而她為走出教堂時所選擇的曲目，則是由孟德爾頌所譜寫的〈婚禮進行曲〉（Wedding March），此曲雖然較為明快活潑，但聽起來也還是比較像軍隊凱旋歸國時的奏樂，而非浪漫的樂章。然而，當時皇室不管做什麼事，都會立刻引領風潮，因而人人都開始在婚禮上演奏這首曲子。

整件事就是這麼來的。但到了一九六一年，當肯特公爵迎娶凱瑟琳（Katharine Worsley）時，情況便大有改善（至少是走出教堂時演奏的那首），他們改用了法國作曲家維多（Charles-Marie Widor）那首歡樂的觸技曲。英國皇室從此就朝這個方向盡最大努力：一九七三年安妮公主和一九九九年愛德華王子的婚禮，就都選用了維多的觸技曲。那麼，我們其他人為何還要忍受那種好像六歲小兒用木琴寫出來的調子？為什麼每個週末從教堂裡傳出來的不是維多的觸技曲？為什麼〈結婚進行曲〉始終沒有被更美妙的樂章所取代？讓我來告訴你原因：這是一群懶惰的管風琴手的跨國陰謀！因為傳統的結婚進行曲很容易演奏，而維多的觸技曲

則難得多。這也就是為何舉凡當內行的新娘想挑選維多的觸技曲時，樂手們就會找各種藉口推託，像是「樂譜在一九七四年就掉在暖氣後面找不到了」，或是「我很樂意演奏這一首，不過，您不覺得這首有點⋯⋯俗嗎？」。拜託，各位新娘們，堅持妳們的立場，為音樂盡點力好嗎？

我們說到哪了？⋯⋯喔，對了，品味⋯⋯。

亞德里恩・諾斯（Adrian North）和大衛・哈格里夫斯（David Hargreaves）兩位教授發現，人們對特定場合應該搭配什麼音樂竟然相當在意。[11] 事實上，**合宜性**跟我前面探討形塑人們對音樂反應的複雜度／刺激性，是一樣重要的。要是我們認為某首樂曲合適，就不會追究它是否乏味（〈結婚進行曲〉就是一例），而不合適的音樂則相當惹人厭，只要看看人們對店面和餐廳內，沒有挑對背景音樂的反應就知道了。

說到這裡，你可能以為我又要像對結婚進行曲那樣，開始對背景音樂大發牢騷了。但並不是，這件事還要更複雜些。

我想先請教各位兩個問題：

1. 你喜歡背景音樂嗎？
2. 你的行為會受到背景音樂的影響嗎？

你可能跟我一樣，對這兩個問題都予以「才不！」的反駁回

應，而且，我們可能也一樣都錯了。這大概是因為我們都對「不合宜」的背景音樂，感到厭煩且無動於衷的緣故。但通常較為明智的選擇，就是乾脆不要放背景音樂，因為背景音樂對人們行為所產生的影響，幾乎已到了可笑的地步。

諾斯和哈格里夫斯教授在一間超市走道盡頭，將喇叭放置在一座酒類陳列架的頂層上，想看看不同種類的音樂是否會影響人們的選擇。[12] 這座陳列架共有四層，每層架上一邊陳列的是法國酒，另一邊則是德國酒，各層架上的酒皆是依價位以及甜度／澀度來搭配陳列，因此這兩國間的競爭可說是相當公平。

接下來，兩位教授得不時更換曲目，並觀察在播放各類音樂時，人們選購的分別是哪種酒。

結果相當令人詫異。

當喇叭中播放的是德國音樂時，德國酒售出的速度是法國酒的兩倍。

而輪到播放法國音樂時，法國酒售出的速度，卻是德國酒的五倍。

這件事告訴我們，在受行銷音樂的影響上，我們就跟小蝦米對上大鯨魚一樣無能為力。至於受到影響的，則是我們潛意識層面：每七位酒類消費者中只有一位曉得，背景音樂會影響他們的

選擇。

在另一項有關酒類／音樂的調查中，查爾斯‧阿瑞尼（Charles Areni）和大衛‧金（David Kim）探討了在酒窖中播放流行樂和古典樂，分別會讓人掏多少錢買酒。[13] 而這項研究結果，則反映出我們這些可憐的消費者有多容易上當。雖然流行樂對購買行為毫無影響，但古典樂卻明顯地帶給人們優雅富裕的感受，因而消費者的購買數量雖未增加，但選擇的卻是較昂貴的酒，而且並不是只貴一點點，其價位居然高出三倍之多！

更有甚者，背景音樂還會影響酒的口感。在一項針對此類影響的調查中，數組受測者在免費享用一杯酒的同時，耳邊還播放著四種背景音樂中的一種，這四種音樂乃是經過刻意挑選，能分別呈現出強烈有力的、複雜細膩的、愉悅清新的，或是甜美柔和的氛圍。當然，進行此項測試的心理學者們，並未告知受測者背景音樂的重要性，因此這些受測者認為，自己只不過是參與了一場普通的品酒會罷了。接著，受測者必須就自己所品嚐的酒，分別針對強烈度、細膩度、愉悅度與柔和度給予評分。測試結果顯示，人們傾向將酒的口感與音樂的情境搭配在一起。例如，聽到強而有力樂曲（《布蘭詩歌》〔*Carmina Burana*〕）的人，就會將自己飲用的酒形容為強烈濃醇；而愉悅清新的流行樂則讓酒嚐起來更愉悅清新。以此類推。但其實，每個人喝到的酒都是一樣的

（即一支用卡本內蘇維濃〔cabernet sauvignon〕葡萄所釀的紅酒），而品酒的人則根本沒注意到背景音樂——他們正忙著品嚐免費的美酒呢！[14]

　　音樂還能影響人們享用美酒的程度。在倫敦舉辦的某次品酒會上，每位賓客在活動進行期間，都享用了標有數字一到五的紅酒。[15] 他們必須逐一給予評語，並選出心中的最愛。過了一小時後，在背景中所播放的配樂，逐漸從柔美的古典樂（德布西的〈月光曲〉）換成了歌劇曲目〈女武神的騎行〉（The Ride of Valkyries）。這些賓客不知道的是，會場中所拿到的最後一杯酒（五號酒）跟第一杯酒（一號酒）其實是一樣的。同樣地，他們也將音樂情境，和酒的口感互相做了搭配，一號酒得到了柔和甜美的評語，但那相同的另一杯酒，也就是賓客品嚐時播放著強有力樂章的五號酒，卻被形容為……強烈有力。並且，沒有人將一號酒視為首選，但五號酒卻成了會中最受歡迎的酒。*

　　人們的感受竟如此容易被左右，雖然讓人訝異，但為數眾多的研究都已證實，背景音樂對我們的影響，其實比大家的想像還深。

* 五號酒之所以大受歡迎，很有可能只是因為這些品酒的人，在前面一到四號酒的幾杯黃湯下肚後，開始對一切事物感覺良好了起來。所以我想，是不是應該要再多做一些測試呢？要是還有品酒測試的話，可以讓我參一腳嗎？

另一份針對超市的研究則發現，相較於快節奏的音樂，曲速緩慢的樂曲會讓人多花三分之一的錢消費。[16] 原因是慢速音樂會讓人們走得慢些，因而也就有了更多瀏覽及購買商品的時間。規劃此份研究的羅納特·米勒曼（Ronald Milliman）接下來便探討音樂如何影響我們上餐館的行為，當然，得到的結果也大同小異。[17]

當餐廳播放緩慢的樂曲時，人們用餐的時間大約需要一小時，但換了快節奏的音樂後，他們只用了四十五分鐘，便狼吞虎嚥地把飯吃完。聽慢速音樂的顧客，同樣也較聽快節奏音樂的用餐者，多花了一點五倍的費用在享用附餐飲料上。這些研究結果，呈現了我們在面對背景音樂節奏時的典型反應。雖然，最初這項研究是在一九八〇年代中期的美國所進行的，但即使過了十五年，心理學家在英國的格拉斯哥做了同樣實驗，所得到的結果依舊相同。[18] 甚至還有另一項研究顯示，速度較慢的音樂，會使人們減少每分鐘咀嚼的次數。[19]

但，各位餐廳老闆們，先別急著衝去買著名詩人歌手的《李歐納柯恩精選輯》（*Leonard Cohen's Greatest Hits*），雖然緩慢悠揚的樂曲會讓客人消費得更多，但別忘了，他們同時也會在店裡逗留得更久，把餐廳擠得水洩不通。對於一間高朋滿座、生意興隆的餐館來說，播放快節奏的音樂提高翻桌率，好讓更多客人上門，可能還比較划算些。

　　諾斯和哈格里夫斯這兩位教授還發現，背景音樂的「種類」也會影響我們的行為。[20]這次，他們選擇在大學食堂中的不同日子裡，播放不同種類的音樂，然後請用餐者形容對食堂的感受。填寫問卷的受測者並不知道當時播放的是哪種音樂，甚至可能根本沒留意，但他們確實受到了影響。受測者的答案顯示：輕鬆的音樂會讓食堂感覺較平價；流行樂為食堂營造出歡樂的氣氛；而古典樂則讓此處變得高雅了起來。

　　而不同的樂曲也會改變用餐者在此處的消費多寡。餐點的價格其實並沒有改變，但研究人員卻給了已點好餐的用餐者一張列有「十四項餐點和飲料」的菜單，要他們就每一項餐點，分別寫下願意消費的金額。若當時沒有播放任何音樂的話，答卷者在這份菜單上所填寫的總金額為一四・三〇英鎊（約臺幣五百七十三元）。若當時播放的是輕鬆的音樂，則總金額便稍微增加到一四・五一英鎊（約臺幣五百八十一元）。播放流行樂時，金額大幅增加到十六・六一英鎊（約臺幣六百六十五元），而古典樂則（一如以往）讓人們突然變得大方高雅起來，菜單預估價值一舉提高到了十七・二三英鎊（約臺幣六百九十元）之譜。因此，不播放音樂和播放古典樂之間的價差為二・九三英鎊（約臺幣一百一十七元），大約相差了百分之二十那麼多。

　　這部分的整體研究結果，平均而言，在店內或餐廳播放適合

的背景音樂，可增加大約百分之十的營業額。[21] 反過來說，不合適
的音樂種類（例如在傳統義大利餐廳裡播饒舌歌）不但會讓顧客
不高興，還會讓人覺得這個地方很廉價，或不太對勁。餐館經理
做得最糟的一件事，就是讓員工自己帶音樂來放。倘若員工跟多
數顧客的年齡背景相仿，這種做法或許還行得通。但常見的情況
卻是，顧客不但不喜歡店中播放的音樂，店員還雪上加霜地把音
樂調得更大聲，因為員工們自己很愛聽。這麼一來，你為了年過
五十的顧客群所設計的穩重木質裝潢，就需要改走適合你那二十
三歲年輕店員的酒吧風。雖然我還滿同情這些員工的──他們一
定會被那種「為了怪老頭用餐而放的溫馨爵士古典樂」給搞瘋，
但其實他們只要自我安慰：自己不但比客人年輕漂亮得多，也不
用在晚上十一點半前，就泡杯熱可可早早上床安睡。

關於你的音樂品味，很棒的一件事就是：你隨時可以為自己
增添新的類型，讓音樂品味不斷延伸下去。還記得我前面提到的
音樂原型嗎？若腦中能創造愈多原型，你就能欣賞更多種類的音
樂。在某種原型尚未成形前，你對那些一開始不太喜歡的曲子，
不妨多聽幾遍，我跟你保證，這樣做絕對值得，因為如此一來在
未來的人生中，就會累積愈來愈多曲目供你聆賞。

＊　　＊　　＊

在進入後面的章節前，我們要先大致說明本書的一些通則。

我在以下各章節提供給各位的資料，都是根據世界各地專業人士所做的大量研究而來。若你想進一步瞭解某項資料的話，只要翻到本書後面參考書目的部分，就可得知如何尋找該項研究的原始詳細內容。

其中有許多資料是取材自各種心理實驗，雖然林林總總的觀點都是多數心理學者普遍同意的，但也總是不乏有些不認同的人。與其將所有不同觀點都一一羅列，然後撰寫一本充滿「假如」以及「但是」等說法的書，我寧可鎖定主流觀點——就如同在知名美國心理學家黛安娜・朵伊區（Diana Deutsch）編著的《音樂心理學》（*The Psychology of Music*），以及帕特里克・尤斯林（Patrik Juslin）和約翰・斯洛博達（John Sloboda）所編著的《音樂與情感手冊》（*The Handbook of Music and Emotion*）這類權威巨作中所看到的一樣。

在本書的最後，我加上了〈若干繁瑣細節〉一章。此部分是針對特定主題的短篇解說，提供給想瞭解更多資訊的讀者參考。

最後，如果你希望我能進一步說明本書中某一點的話，敬請不吝寄信到howmusicworks@yahoo.co.uk，或造訪我的網站：howmusicworks.info 與我聯絡。在我的網站上有一些影片可看，其

中還有我拿啤酒瓶當樂器，和吹奏用吸管做的雙簧管的好玩影片。

2

Chapter

歌詞，以及樂曲中的意涵
Lyrics, and Meaning in Music

歌詞力量大

十九世紀時，英國所謂的國際政策，似乎是以大規模射殺群眾居多。到了一八一二年，我們不但跟俄羅斯、瑞典打仗，當然少不了的還有法國。（我不太清楚跟瑞典起衝突的原因為何，但我敢說一定是跟IKEA送貨到府的服務有關。）自然，美國覺得被冷落了，因此決定參一腳，也來跟英國宣戰。

起初美國並不積極，但後來開始玩真的，惹得英國決定於一八一四年在美國各大城市縱火，以懲罰他們不念之前「殖民淵源」的舊情。當年八月英國放火燒華盛頓，次月轉而從海上攻擊巴爾的摩。在二十五小時內，英國佬朝巴爾的摩的麥克亨利堡（Fort McHenry）射擊了約一千八百枚砲彈，在黎明來臨時，除了天邊的魚肚白，城裡唯一的光源，是來自爆炸的彈殼，照亮著城堡上依舊飄揚的美國國旗。

目睹這一片令人慨歎的煙硝景象的，是美國律師兼業餘詩人弗朗西斯‧斯科特‧基（Francis Scott Key）。和其他詩人一樣，總是紙筆不離手的弗朗西斯，坐下提筆寫了這篇〈捍衛麥克亨利要塞〉（Defence of Fort McHenry），來描述國旗在煙霧和火焰中飄盪的情景：

啊！你可看見，當天色漸亮，

我們驕傲歡呼，迎向最後一抹微光，

那歷經艱險戰鬥的明亮星辰與寬條圖樣，

正在我們守衛的堡壘上偉岸地飄揚？

火光閃爍的箭砲，凌空劃破的彈藥，

徹夜見證我們的旗幟屹立不搖，

啊！這面星光閃耀的旗幟仍否飄揚

在這自由的土地和勇士的家鄉？

這一節詩句，以及其餘三節，後來都配上了由另一位名字也有三個字的傢伙約翰・斯塔夫・史密斯（John Stafford Smith），所譜寫的一首名字拗口的不得了的古老英國飲酒歌謠〈亞奈科雷昂之歌〉（The Anacreontic Song）的旋律。

這就是美國國歌〈星條旗永不落〉（The Star-Spangled Banner）的由來。我相信今日有非常多美國人，由衷希望第三行和第四行歌詞好記一點。不過，最後這句「自由的土地和勇士的家鄉」，正是人們會想在國歌中聽到的詞。

然而，這首有旋律在先的〈亞奈科雷昂之歌〉，若是在奧運會頒獎典禮上唱的話，恐怕會讓人相當錯愕。其中的歌詞，是為擅長譜寫飲酒歌的古希臘詩人亞奈科雷昂（Anacreon）而寫的，以下是第二節歌詞：

歌聲、提琴與長笛——不再沉寂，

我願支持你也願啟發你，

更要引領你如我一般

與女神之美和酒神之酒緊緊交纏。

這些以羅馬情欲女神維納斯和酒神巴克斯（Bacchus）為主角的歌詞，堪稱是十八世紀的〈性、毒品、搖滾樂〉（Sex & Drugs & Rock & Roll），也就是兩百年後由伊恩杜利（Ian Dury）所創作的暢銷金曲。

很多美國人在聽到〈星條旗永不落〉時，激昂之情不免油然而生，而我也一向偏好能激發情感的樂曲。但如你所見，只要將不同的歌詞套入旋律中，這首美國國歌以及所有這類充滿情感的樂曲，便會隨之改頭換面。

歌詞能讓一首樂曲平添嶄新風貌，光是另外加上吟唱「寶貝啊寶貝」的歌聲，就能為樂曲注入激情抑或是悲情——端看唱法而定。單憑歌聲的渲染，就能表達情感，且就算歌詞是以我們不懂的語言所唱，我們也仍會被打動。（我懷疑有多少冰島後搖滾天團席格諾斯〔Sigur Rós〕的樂迷會說冰島語？）甚至有些動聽的歌曲，根本是以沒人懂得的語言所杜撰出來的。《魔戒》電影原聲帶中那首優美的 Aníron，就是歌手恩雅（Enya）以原著作者所發明的精靈語辛達林（Sindarin）所演唱的。

　　當然，歌詞多半述說的是一個故事，同時仰賴聲音傳達情感。從 Ace of Spades 歌曲中的優美詩句，到 Puppy Love 的粗礪現實主義（gritty realism），我們都有自己偏好的風格，當然也會有難以忍受的歌詞。對討厭的、荒謬的或根本就是莫名其妙的歌詞感興趣的讀者，我想推薦這本《戴夫貝瑞爛歌大全》（*Dave Barry's Book of Bad Songs*）給你。在這本對人類智慧深具哲學貢獻的著作中，你會對某些歌像是：MacArthur Park（就是有關雨中蛋糕的那首）* 以及 Ohio Express 樂團的 Yummy Yummy Yummy 等，有更多出人意表的發現。書中還引人遐想地提到一首可能是虛構的鄉村西洋歌曲，名叫〈你送我的唯一戒指是浴缸的那只〉（The Only Ring You Gave Me Was the One around the Tub）。

　　即使是最優秀的作詞者，有時也必須不拘泥於語言形式，以便押韻。在某些情況下，歌手得要在不正確的音節上加重音，例如凱莉‧賽門（Carly Simon）那首著名歌曲 You're So Vain 歌詞第四行最後的 "apricot" 即是。但當尼爾‧戴蒙（Neil Diamond）在他這首歌曲 Play Me 的歌詞中，必須用 "brang" 這個非正式的字眼跟 "sang" 押韻時，應該會不太開心。

*　李察‧哈里斯（Richard Harris）於一九六八年發行專輯 *A Tramp Shining*。——中文版編注

　　在一九九四年由心理學者瓦樂莉・史特拉頓（Valerie Stratton）
和安妮特・薩蘭諾斯基（Annette Zalanowski）所進行的一項實驗
中，可看出歌詞是如何改變我們對一首歌的感受。這兩位學者將
奧斯卡・漢默斯坦（Oscar Hammerstein）以及傑羅姆・柯恩（Jerome
Kern）於一九二〇年代創作的歌曲 Why Was I Born，播放給兩組受
測者聽。[1] 當這首歌傳出優美輕快的旋律時，聽眾產生了愉悅的感
受；但一加進了描述悲傷單戀的副歌時，卻出現了反效果。

　　提醒各位，我們並不是每一次都會仔細聆聽歌詞，甚至就算
專心聽時，也常會產生曲解，對於多數流行樂的目標聽眾，也就
是年輕人來說尤其如此。在一九八四年一份針對流行歌曲的涵義
所進行的調查中，每首歌都附上了四個選項供受測者選擇[2]，但其
中只有一項是經過作者證實的真正涵義。問卷中那些歌曲所試圖
傳達的意思都相當明顯，像是史提夫・汪達（Stevie Wonder）的
You Are the Sunshine of My Life 這首歌曲，還有法蘭克・扎帕（Frank
Zappa）的歌曲 Trouble Every Day。這些參與調查且年紀都不到三
十歲的年輕人，平均每四題會答錯三題——跟沒有聽歌隨機答題
的正確機率是一樣的。而另一項實驗則發現，只有三分之一的受
測者，能正確地辨別奧莉薇亞・紐頓強（Olivia Newton-John）的
這首歌 Let's Get Physical 其實跟性有關，但卻有相同比例的人以為
這首歌講的是運動。[3]

　　還好，在年紀漸長後，我們就變得較能真正理解一首曲子，但即便如此，也還是有許多人不免掉進「誤聽歌詞」（Mondegreen）的陷阱裡。

　　而原文 "Mondegreen" 這個字，是源自十七世紀的蘇格蘭民謠 The Bonnie Earl o'Moray。又或者，其實並不是……

　　這首民謠的歌詞是這樣的（順便說明一下，原文中 "hae" 這個字就是今日的 "have"）：

　　蘇格蘭高地和低地的人們啊，

　　你們都到哪去了？

　　他們殺了莫瑞伯爵，（They hae slain the Earl o'Moray）

　　還把他放在草地上。（And laid him on the green.）

　　一九五四年十一月，美國作家席薇亞・萊特（Sylvia Wright）在《哈潑》雜誌上發表了一篇文章，敘述母親在她小時候，曾唸過這些歌詞給她聽。但即便她母親唸得字正腔圓，席薇亞總以為最後那兩行應該是：

　　他們殺了莫瑞伯爵，

　　還有蒙德格林夫人。（And Lady *Mondegreen*）

　　席薇亞還因此提議，既然這種聽錯歌詞的現象，並沒有特定的稱呼，那麼不妨把它稱為 "Mondegreen"——我個人覺得還挺有道

理的。

我們不妨趁這個機會，釐清一些長期以來有 "Mondegreen" 的歌詞：

在一九六九年清水合唱團（Creedence Clearwater Revival）的 Bad Moon Rising 歌曲中，歌詞應是帶有警示寓意的 "There's a bad moon on the rise"（惡月正冉冉升起），而非樂於助人的 "There's the bathroom on the right"（洗手間在右邊）。

而著名雷鬼創作歌手德斯蒙德・德克爾（Desmond Dekker）在一九六八年發行的暢銷金曲中的第一句，並非是想歌頌「早餐有焗豆可吃」這件事，因為很顯然的，菜單上只有麵包。而且這首歌的曲名是 The Israelites，並不是 "Me Ears Are Alight"。[*]

在人們最愛的那首關於反芻動物飛行的節慶歌曲開頭，紅鼻子魯道夫其實是遭到牠所有的馴鹿同事嘲笑，而不是只有那惡劣的第十一隻馴鹿奧利弗（Olive）而已。

[*] 此曲第一句歌詞原為 "Get up in the morning, slaving for bread"（早起為了賺麵包錢做牛做馬），被許多人誤以為唱的是 "baked beans for breakfast"（做焗豆當早餐）；而每段最後一句歌詞原為 "Poor me Israelite"（我這個可憐的以色列人），但歌手的牙買加口音乍聽很像 "Me ears are alight"，誤解或由此而來。──譯注

無歌詞樂曲的涵義與寓意

　　有些人因為歌詞會說故事，故而相信樂曲**本身**也會說故事。喜愛聽古典樂的人，可能都很熟悉在十九世紀相當盛行的「標題音樂」（program music）。這類型的樂曲，特別能傳達出作曲者在創作當時，心中所懷想的某個故事。其中最有名的一首，便是貝多芬的《田園交響曲》（*Pastoral Symphony*），也就是敘述他某日漫步鄉間，旁觀村民跳舞並遇上大雷雨等情節。

　　我本來要以這首曲子來為標題音樂舉例，不過，我找到了一個更有趣的例子。

　　約莫在一七○○年時，法國作曲家馬雷（Marin Marais）動了摘除膀胱結石的手術，他當時認為這是創作一首標題音樂的好題材──我們又有誰敢不認同呢？

　　以下就是馬雷所謂的標題：

手術檯現身眼前

初見時一陣顫慄

下定決心上去

爬上去

坐在上頭

心情沉重

絲繩縛住雙手雙腳

劃開切口

鑷子登場

取出結石

幾近失聲

血流如注

鬆開絲繩

沉沉睡去

馬雷將這些情節譜寫成了一首兩分半的樂曲，並以一種類似大提琴、名為viola da gamba的古提琴來演奏（也可以鍵盤樂器伴奏）。

想當然，馬雷可不能期待聽眾搞得清楚，敘述「鬆開絲繩」的究竟是哪一段。大家比較有可能會猜，那一長串音符所表達的是「心情沉重」的橋段。但這一串可能是「心情沉重」的音符，有人會聯想到伊特魯里亞（Etruscan）陶器，而有的人卻會想成是英格蘭城鎮博爾頓（Bolton）的日出。

且讓我們回到標題不那麼瘋狂的貝多芬《田園交響曲》。在貝多芬敘述村民跳舞的部分，其低音聲線（bass line）可說是簡單得可笑，不過就是三個下行的長音不斷重複罷了。因為貝多芬知

道，在鄉間樂團中，彈奏低音樂器的通常是最缺乏技巧的樂手，因此，在團裡其他負責旋律的提琴手與鼓笛手炫技時，低音樂手就只能彈些最簡單的東西。因此，為了讓大家瞭解故事情節，貝多芬就以恰如其分的舞曲，和簡單得不得了的低音聲線，來描述這個鄉村樂團。但除非你跟貝多芬一樣，十分瞭解十九世紀奧地利鄉村樂手的滑稽行徑，不然，你大概就會直接跳過這些細節了——要不是開始研究這首曲子，連我自己都會忽略它們。曲中充滿了模仿大自然的各種聲音，如鳥叫和雷鳴等，但貝多芬本人卻並不習慣利用音樂來說故事。他形容這種創作為「情感的表達」，而不是音樂性的「畫作」。[4]

若要舉例說明能成功表達特定寓意的樂曲，我們就要回來看看十九世紀的美國——請回想一下本章一開始提到的，當時的美國是一個充斥衝突，使得人們幾乎忘了詩歌的地方。

在巴爾的摩被英國海軍（徒勞地）攻打時，有好幾年的時間，雙方軍隊都是以吹軍號的方式來傳達信號。士兵們必須要能分辨**每一種**軍號聲的意思，但由於各部隊用的軍號都很類似，因而容易造成混淆。例如，騎兵用來傳達「讓馬匹喝水」的軍號，就很容易跟步兵用來傳達「紮營」的信號搞混。一八六七年，由於楚門・西摩（Truman Seymour）少校受夠了每次在他的步兵要紮營時，就會被一群口渴的馬兒團團包圍，便因此明訂了大約四十種

軍號聲，並且全體士兵也都學會了加以分辨。這就是某種音樂語言能有效傳達詳細訊息的範例。

在所有軍號聲中，最著名的「出酒器」（Taps）原本是用於通知所有官兵，供應啤酒的出酒龍頭就要關閉了，請大家趕快上床睡覺，因為明天將會是辛苦的一天。多年後，它的角色不同了。如今，「出酒器」這支軍號是美國軍隊在黃昏時分或是軍事葬禮上所吹奏的——這正好讓我們接下來談談，在一九六九年舉辦的那場著名的伍茲塔克（Woodstock）搖滾音樂節。

伍茲塔克，這史上第一場也是最盛大的搖滾音樂節之一，正好選在幾乎全世界都認為越戰已打得太久的時機舉辦。毫無疑問地，這場戰爭特別不受一些參加音樂節、長髮呼麻、遊手好閒的傢伙歡迎。

傳奇吉他手，也是反戰份子的吉米·罕醉克斯（Jimi Hendrix）亦參與了這場盛會。他在伍茲塔克彈奏了一曲反應熱烈、約三分半鐘長並經過改編的〈星條旗永不落〉。他在原始旋律，以及用手中的 Fender Stratocaster 牌電吉他，激烈地模仿吶喊與轟炸聲的大師級演出之間變換。為了明確表達自己的立場，在獨奏的尾聲，他彈奏了這支「出酒器」軍號，用來喚起人們對於所有軍事葬禮和犧牲生命的重視。[5]這場偉大的反戰抗議活動，不但有助於結束戰事，同時還使得 Fender Stratocaster 牌電吉他大賣。

　　這就是一個利用沒有歌詞的樂曲，將明確、多重意義的訊息，傳遞給五十萬人的範例。當然，這樣的訊息無法讓沒聽過這兩支曲調，或知曉其政治背景的人們所理解。除非你事先就知道某個曲調或節奏有著什麼樣的意義，否則音樂本身並不具有傳遞訊息或說故事的能力。每一種溝通方式，都需**事先具備**一定的知識基礎。以手語來說，只有在每個人都懂得個別手勢的涵義時，才有辦法溝通。除了軍號聲系統，或是像吉米・罕醉克斯的吉他獨奏等特殊情況，要想從單純的器樂曲中得知明確的訊息，根本是不可能的事，因為並沒有統一的規則可循。人類常用視覺與文學藝術來描繪物品、人物和行為，但音樂卻沒法這樣做，因為根本**沒有**將音樂表現翻譯成各種意義的字典可查。

　　但，要是音樂並非傳達意義的型式之一，那麼它到底有何用處？又為何對我們如此重要呢？這些問題，我將以本書其餘大部分的篇幅，來逐一解答，但此處我們可以先從最基本的概念著手。

　　在我準備撰寫此書時，曾查閱過大量的各類音樂定義，其中我最喜歡的一個，是出自堆放在鄉下小酒館壁爐旁，好讓該處看起來溫馨且「古色古香」的一堆舊書當中的一本（雖然我不太清楚為何一間建於一六三七年的老酒館，還會需要古色古香的道具）。在這本書名相當實在的《常識大全》（*Universal Knowledge A to Z*）中，將音樂定義為「結合一連串或數組不同音高的音符以發

出某種聲音，好讓這些音符能被聽眾接受或理解。」

在這裡，所謂的「能被理解」是相當重要的，意思是：我們會以自己的心智來理解所發生的事。但倘若根本沒有事情可說，我們又有什麼可理解的呢？

在我們更進一步討論前，請先看看以下這兩張圖：

讓我來猜一下各位看過兩張圖後在想些什麼⋯⋯。

首先，大家不免疑惑位於上方的第一張圖是什麼東西，並試圖看出個端倪，但卻不成功。接著再看第二張圖，並辨認出那是某種岩石結構。再來，你可能還注意到了，其中有些岩塊貌似人類的臉孔。之後你會再回頭去看那第一張圖，想看看是否也有張人臉在圖片上。

嗯，我不敢擔保你在這兩張圖上看到的是人臉，但我敢拿英格蘭羅奇代爾（Rochdale）的免費三人浪漫週末假期跟你打賭，你很想從這兩張圖片上看出個所以然來，但因為圖片出現在本書中，所以你並沒有試著去看圖說故事。而即使你是在沙發後面發現這兩張照片的，也會想搞清楚那是什麼東西，因為這是人類天性。人類天生就希望瞭解身邊所發生的每件事——包括音樂在內。

每當我們聽到一首新樂曲時，就會讓腦中以前聽過的大量樂曲資料庫，提供我們一些背景資料，並下意識地形成一套預期心理（我們會預測曲調是升還是降，變得更大聲還是更柔和等）而且常常會猜對。雖然我們偶爾期待落空時，會覺得開心，但卻不希望自己顯得太驢，就像你沒料到剛剛會看到「驢」這個字一樣。

我們對於所有聽過樂曲的記憶，不必全然正確，而我們其實也不希望一模一樣。這有點像我們在社交場合旁觀他人互動，並猜測接下來會發生什麼事一樣，因為你過去曾經見過類似的情

境。因而，你能預見對街那個女孩，就要親吻剛剛遇見的男人，或是公車站牌旁的一群人，正在聽人說笑話並等著笑點出現。

大多數人其實是很好的聽眾，你若需要證據的話，只要想想，即便是從來沒聽過的歌，自己也有分辨曲子即將結束的能力。要是你無法辨別樂曲何時結束的話，通常是由於作曲者想盡量誤導你所致。在一九七○年代晚期，讓樂曲中途突然戛然而止，是很時興的做法……不過幸好，差不多當人們不再在搖滾演唱會上焚香時，這種做法也已逐漸消失了。

但我們並非與生俱來便擁有這種新舊體驗互相參照的能力。當我們還是嬰兒的時候，我們必須從零開始建立「發生了什麼事？」的資料庫，也很容易就能接受新事物，因為還沒有其他的東西可供參照。小說兼哲學家喬斯坦・賈德（Jostein Gaarder）在他那著名的《蘇菲的世界》（*Sophie's World*）著作中指出，要是在家庭聚餐時，爺爺居然在空中盤旋的話，小嬰兒會很平靜地接受，但家中其他人卻會陷入一片恐慌。[6] 小嬰兒活在一個知足常樂的，或者不如說是充滿臭味、一片混亂的世界，直到他們逐漸建立起一套「這是正常的，那是奇怪的」規則為止。

為了建構一個預期模式，我們會試著將首次接觸的影像和聲音，與我們所熟悉的相比對。在第四十五頁那兩張圖片的例子中，即使第二張圖中根本沒有人臉，也還是有許多人會「看到」

臉孔。但要是你去測量那些沙岩「人臉」上眼睛與耳朵的位置，就會發現跟真實的臉孔一點都不像。

至於那些無法停止猜想第一張圖到底是什麼的人，其實，那張黑壓壓的圖只是某天早上出現在我手機裡的一張照片罷了。我想大概是自己不小心按到快門，拍下了褲子口袋裡的毛絮之類的東西。我和女友當時還為了猜測它究竟是什麼，足足開心了兩三分鐘。而我則認為自己應該將這件讓人興奮的事分享給各位。

且讓我們從我的褲子口袋中抽離，回到音樂的正題上來。

你的某些肌肉群，像是心臟與肺臟，無須等你「有意識」地下達指令就會自行運作。至於身體其他部分的肌肉，比如雙腿、臂膀和雙手等，則通常需要有大腦的指令才會行動。但肌肉不喜歡無所事事，你的雙腳、手臂和身體其他部位，即使在你睡眠時也會持續運作。這些肌肉之所以持續運作的原因，是為了讓自己隨時處於健全且準備好的狀態，以便遵循你的下一個指令，即便那只是一個伸出手按掉鬧鐘的動作而已。倘若我們能完全讓肌肉停止運作的話，那些比較少動的肌肉就會逐漸萎縮，甚至最後可能會失能，無法挽救你的生命。

因此結論是：**非自願的肌肉運動，有助你自己以及全體人類的生存。**

　　這個道理同樣適用於人類的腦部活動。我們的大腦永遠需要各種刺激，所以絕對不能關掉它。大腦維持功能好讓你存活的唯一方式，就是不斷地思索各種事情，以便一直讓自身處於良好狀態。

　　可是大腦也不喜歡受到過度刺激，過度刺激它會導致類似恐慌的狀態。

　　因此，你不可以關掉大腦，也不能過與不及地刺激它。誠如亞德里恩‧諾斯和大衛‧哈格里夫斯所說：「大腦在受到適度刺激時，運作得最有效率；但像是在有睡意或是非常焦慮的時候，就很難寫好文章。」[7]

　　人們喜愛音樂的原因之一，就是音樂能給予大腦適度的刺激，並同時產生愉悅的感受。以科普作家菲力浦‧柏勒（Philip Ball）的妙喻來說，音樂「不過就是大腦的健身房罷了」。[8]

　　當然，音樂遠不只是能讓大腦維持良好狀態而已，它還是一種強大的情緒興奮劑。關於這一點，我們在第三章就會看見。

歌詞，以及樂曲中的意涵

3

音樂與你的七情六欲
Music and Your Emotions

　　雖然「沒有歌詞的樂曲」在說故事方面幾乎無用武之地，但它仍然**能夠**表達與激發各種情緒。在更進一步探討前，我想先釐清我們所謂的「情緒」指的究竟是什麼。情緒不同於心情，我們可能隨時都處於某種心情，但卻不見得總是有情緒。[1]情緒通常較為短暫強烈，且跟**無意識**的生理反應有關，如肌膚溫度的變化等。倘若某種情緒反應是跟某首樂曲有關的話，我們的情緒就會與那首樂曲同步，也就是說，該首樂曲能激發我們的某種情緒。[2]

　　關於情緒最要注意的一點，或許就是情緒其實是由生理演化而來的反應，而這些反應關乎人類的存亡。[3]從生存的觀點來看，厭惡或是恐懼等這類情緒，能有助我們避免或是逃離可能的危險情境。憤怒能帶給我們面對威脅的力量，而快樂的情緒則會讓我們想用食物或性來犒賞自己。因此，對於音樂這種無關生存的事物，卻能激發我們的情緒反應，就不免讓人覺得有些奇怪了。不過，我們待會再來說明這一點。

　　有兩種方式能讓音樂和情緒產生關聯。在某些情況下，我們只知道作曲者希望激發我們某種情緒，可是我們卻感受不到。而另一種情況卻是在我們不注意的時候，反而產生了某種情緒。當〇〇七情報員的敵人出現而響起「恐懼」的音樂時，我們並不會害怕，而是想著「哈！吃屎吧，你這個令人噁心的邪惡傢伙！」。但若是在龐德女郎出現時配上了恐懼的音樂，我們就會跟她一起

感到恐懼。（這份恐懼其來有自，因為電影中的龐德女郎平均只存活三十五分鐘左右。）

　　早期關於樂曲中情緒的研究，摻雜了大量的可能臆測，和一些出色的深入分析。此類研究的先驅德里克・庫克（Deryck Cooke）雖然進行了不少有趣的基礎工作，但他有點太愛將「音樂」和「語言」畫上等號了。我們待會就會看到，在口語和音樂之間，雖然存在某些關聯，但卻跟庫克所想的不同。在他一九五九出版的那本《音樂的語言》（*The Language of Music*）中，他宣稱自己發現了十六種擁有明確意義的音樂手法。例如，當一組大和弦中的音，由下往上依序彈奏時，就表示「活潑、積極的歡樂」。[4] 不幸的是，對這本長銷書來說，這類「口語—音樂」的直譯方式，已被證實不可行。

　　而且庫克還特別認同大調能激發快樂情緒，而小調則讓人悲傷的看法。* 我們等下就會看到，雖然這類看法對某些樂曲來說是正確的，但由於庫克對此態度相當強硬，以致碰到某些像是西班牙或是保加利亞等文化中，有為數相當多的歡樂樂曲，是以小調

* 我會在本章後面的篇幅中，說明何謂大調與小調。目前我們只需要知道，一首樂曲的調子，就是用來彈奏該曲的「一組音」。大調中各音之間的關係較小調緊密，且在西方音樂中，大調通常是與快樂的感受有關。不過，我們之後會提到，這類原則並非適用於所有樂曲。

來譜寫的例子時，就變得很尷尬了。而庫克對這件事實的回應，則是辯稱西班牙人和保加利亞人習慣過困苦生活，因而無暇「相信自己擁有追求個人幸福的權利。」[5] 也就是說，他們實在是活得太卑微太不快樂，以至於無法創作出適當的（大調）歡樂樂曲。即便早在一九六〇年代，這種想法也被視為是無稽之談，並且在接下來的數十年間，庫克便跟所有那些連自己名字都不太會寫的人，一起消聲匿跡了。

　　而現代的研究人員，在面對音樂如何影響人類情緒的這類複雜問題時，則是決定從零開始——因此，他們從最基本的問題著手……。

音樂真能激發情緒嗎？

　　大家都同意音樂能激發情緒反應，但卻無法證明這是千真萬確的事實。心理學家們便因而投入研究工作，並很快就做出一項結論，認為人類相當擅長察覺一首樂曲刻意設定的情調，就算是由電腦演奏的「死板」樂曲也一樣。在一次測試中，研究人員請五位作曲者譜寫六首曲子，分別表達歡樂、悲傷、興奮、無趣、憤怒以及平靜等情緒。這些曲子還特別以毫無情緒的電腦來演奏，結果聽眾很容易就能辨別不同的情緒。[6] 從此研究人員便證實

了以下這件事：形形色色的聽眾對一首曲子應該是歡樂或悲傷，還是輕快或激昂的，一般都會形成共識。因為這些是基本情緒狀態當中，讓人最易於辨認和投射情感的**四種**。我們通常能透過一個人的肢體語言，或者在電話中，即使對方說著你沒聽過的語言，也能經由說話時的語調，來判斷這個人有多放鬆或是多激動，以及有多開心或多悲傷。但在音樂中，就像肢體語言一樣，雖然你可以察覺刻意營造的基本情緒，卻無法**詮釋**情緒的各種細節。同樣一首曲子，有的人感受到的是歡樂（有趣）的氣氛，有的人聽到的卻可能是歡樂（自豪）的情緒。

　　能聽出樂曲中刻意營造的情緒，其實只解決了一半的問題。音樂是否真能讓聽眾產生情緒反應？為了回答這個問題，研究人員找來很多人，投機取巧地直接詢問音樂對他們產生了什麼影響。帕特里克·尤斯林教授及其團隊找了七百多位瑞典人，請他們提供最近一次因音樂而引發情緒的經驗。[7] 而調查結果則令業界相當振奮。

　　每位受訪者都表示，聽音樂的時候曾經有過情緒，而且十個人中有超過八個，最近的一次情緒反應是愉悅的──其中最常見的五種情緒分別是快樂、憂愁、滿足、懷舊和激昂。但即便有了七百位瑞典人的意見，也無法證明音樂中存在有情緒，因此若你需要證明的話，就必須藉助完全沒有個人意見的東西（也就是機

器）來進行測試。

最讓心理學者開心的時刻，莫過於將這些可憐的受害者，連接上嗶嗶作響的機器了。這類儀器測量的是你的心跳、皮膚的溫度、皮膚的導電度，以及臉部肌肉的活動量。當有情緒產生的時候，你就會利用臉部肌肉做出微笑或皺眉等動作、心跳速率會改變，皮膚溫度也會稍微降低。例如，歡樂的樂曲會讓皮膚導電度更好、手指溫度降低，當然，也比憂傷的音樂更能讓人微笑。[8] 想要偽裝這些反應是相當不容易的事（微笑除外），這也就是為何某些國家的警察，會利用同樣的測量方式（透過測謊器）來偵測各種壓力的跡象。許多採用這類儀器所進行的測試，結果都顯示音樂的確能引發人們的情緒。[9] 有趣的是，在聆聽平靜或快樂的樂曲時，我們就會變得較為平靜或快樂。但當樂曲想傳達憤怒等負面情緒時，我們通常只會察覺曲子本身是憤怒的，但自己卻不會因此憤怒起來。除非這首曲子是出現在一部電影中，此時影片畫面和樂曲互相搭配，以製造出一種正／負面情緒都高昂的反應。[10]

在所有嗶嗶作響的儀器中，腦部掃描儀肯定是最昂貴的一個。當我們轉換不同的思考模式時，這類儀器就能偵測大腦不同部位的活動程度。以目前的醫學技術而言，還無法達到看著掃描影像就能說出：「看！他又想到了胡蘿蔔」的階段，但他們卻能偵測出我們是否產生了情緒。自從這類儀器普及後，心理學者便檢

驗了各種情緒對腦部不同部位的影響，而最終研究結果則相當可喜。

　　學名為 "amygdala" 的杏仁核，除了是在拼字遊戲中得分相當高的字彙外，也是大腦中處理各種情緒非常重要的部位。它在產生恐懼反應上尤為重要（雖然它的功能不止於此），而且有時會被稱作腦部的「恐懼中樞」。杏仁核若喪失功能，就會引發憂鬱症或病態性焦慮症（pathologic anxiety）等各種心理疾病。二○○一年，神經科學家安妮・布勒（Anne Blood）和羅伯特・札托爾（Robert Zatorre）在人們聆聽自己最喜愛的音樂時，利用腦部掃描儀來偵測大腦各部位的血流量。他們發現大腦中跟獎勵和正面情緒有關的部位血流量都增加了，但杏仁核的血流量卻反而減少[11]，亦即快樂中樞正在努力地運作，而恐懼中樞則休假一天。另一項由史坦芬・柯爾須（Stefan Koelsch）及其團隊所進行的研究，則證明了聆聽輕快舞曲，能增加腦中與情緒有關部位的血氧量，並出現杏仁核減少使用氧氣的情形。而大腦各部位的血氧量，是該部位運作程度的指標。[12] 這項計畫後來還針對不悅耳、不和諧樂曲的影響進行研究，發現這類曲子與悅耳的樂曲呈現相反的效果：受測者本來血氧濃度很高的地方降下來了，但杏仁核的血氧濃度卻上升。*

*　此處所謂悅耳的音樂，採用的是調性歡樂的古典樂曲。至於不悅耳的曲子，則是研究

這項研究除了證實音樂的確能產生各種真實的情緒外，也顯示**當杏仁核無法正常運作時，我們大可利用音樂來操控它**。我們將在第五章探討的音樂治療法，便是利用悅耳的樂曲，使過度活躍的杏仁核冷靜下來，以減輕焦慮和憂鬱的程度。

當然，跟各類腦部掃描相關的其他研究相當多，而大致上的結論都是：大腦對音樂的反應方式，跟對其他情緒刺激的反應相似。

一言以蔽之，就是：悅耳的音樂會刺激大腦的快樂中樞，並冷卻恐懼中樞（杏仁核）。而不悅耳的音樂則相反。

何種音樂會讓人產生何種情緒？

節奏，或是速度，是一首樂曲最清楚的情緒指標。如果樂曲的速度快，就不太可能是悲傷，或是柔和（浪漫）的。但快速的樂曲有可能是快樂的，也可能是憤怒的，這端視和聲有多溫暖、協和（consonant）等因素而定。左頁表格是一首樂曲的某些特性

人員將悅耳的樂曲，以不同的音高錄製兩次後，再將全部三個版本同時播放而成。聽起來相當恐怖，各位只要上這個網站 www.stefan-koelsch.de/Music_Emotion1 聽聽就知道了。

與特定情緒之間關聯性的摘要。[13]

　　某些音樂特徵的組合通常會增加某種情緒效果。如同表格中所列，你所聽到引起快樂、憤怒或恐懼等情緒的樂曲，多半是快速的，音高和曲調較高且起伏較大。相反地，柔和（浪漫）或悲傷的樂曲，則通常較為緩慢，音高較低且高低起伏小得多。

　　如果你遵循上述原則來作曲的話，就能以較緩慢的速度，同時以低音樂器（如大提琴）來演奏，讓歡樂的曲調變得較為柔和浪漫。或是，以高音樂器（如小提琴）演奏，並藉由增加或改變速度的方式，讓一首悲傷的樂曲變得恐怖起來。那些需要隨各種不同情境變化曲調的電影配樂作曲者，就很常利用這些技巧來操縱我們的情緒。

	快樂	恐懼	憤怒	柔和	悲傷
節奏 （速度）	快速 穩定	快速 不一定	快速 穩定	緩慢 穩定	緩慢 不一定
調式類型	大調	小調	小調	大調	小調
平均音高	高	高	高	低	低
音高變化	大	大	適中	小	小
和聲類型	協和	不協和	不協和	協和	不協和
音量	中至大聲 穩定	小聲但有變化	大聲 穩定	中至小聲 穩定	小聲但有變化

不過，請務必記得，音樂無鐵律，這些不過是有相當多例外的一般通則罷了。例如，電影《大白鯊》的配樂，就是以低音演奏卻反而讓人恐懼的範例，而且我相信你能舉出大把由高音所譜寫悲傷樂曲的例子。

至於為何西班牙和保加利亞音樂即使是以小調譜寫，也依舊充滿歡樂的原因，正是由於**樂曲速度**是最清楚的情緒指標。由於這類音樂是屬於速度稍快的舞曲，小調中的悲傷元素便因而消失在它的快節奏中。

當然，人類情緒遠不止表格中所列的這五種（快樂、恐懼、憤怒、柔和、悲傷），且音樂也能激發更為複雜的感受，像是懷舊、自豪及渴望等。但最重要的是，有太多音樂技巧可用來影響樂曲中的情緒，因而你很難光憑一首樂曲的內容，就預料到將會產生何種情緒反應。

而其中主要的變數之一，就是身為聽眾的各位。各式各樣的因素都能影響你對樂曲的情緒反應，諸如年齡、個性、音樂喜好、對曲子的熟悉度，以及當時的心情等。就在幾週前，我曾有過在短短二十秒內，就對一首樂曲從原本愉快的感受，轉變為難以忍受的經驗。那是在參加完友人年度烤肉聚餐的隔天，我女友金開車載著我們兩人，從南安普敦回到諾丁罕的途中所發生的。當時我坐在副駕駛座，本來正眼望天空，享受著收音機裡傳來快

活的班鳩琴聲，但前方卻突然出現了高速公路的交會點，而我們則正好位於圓環那一長排車隊的最前方。此時我們必須立刻開上高速公路，但，我們究竟是該走東邊，還是西邊呢？按照情侶處理這類緊急狀況長久以來的傳統，金指出既然她是開車的人，而我腿上有張攤開的地圖，那麼理所當然的，我應該是那個要早點做決定，而非浪費時間對著窗外發呆的人。

至少她當時說的大意是如此。

我看著地圖，看看路標，再看著地圖，然後發現那首發出該死恐怖噪音的班鳩樂聲讓我完全無法思考。在我把收音機關掉後，腦袋馬上就清楚了。我說，「走西邊」，然後我們就向著夕陽駛去。幾分鐘後，當我們恢復了享受悅耳班鳩琴聲的心情，便把收音機再打開來。若要說人生給了我什麼啟示的話，就是千萬不要在聽班鳩樂曲時查看地圖。這個體會，跟我在第一章中提到的弗拉基米爾・科內基和黛安・薩金特—波洛克所做的研究結果，也就是「不要在解決問題時聆聽複雜樂曲」的結論，可說是不謀而合。

日常音樂體驗

在西方國家，人們每天所做的事情中，約有三分之一是有音

樂相伴的，而其中又有一半的音樂會觸動我們的情緒。[14] 我們那位尤斯林教授和他的團隊，在二〇〇八年針對音樂對人們日常生活的影響，進行了深入的研究。[15] 他們請三十二名瑞典學生，隨身攜帶一臺設定好的手提電腦，一天之中會不定時地發出七次嗶嗶聲。每當他們聽到嗶嗶聲時，就得回答一份關於他們當時正在做什麼、感受如何，以及能否聽見音樂等題目問卷。要是他們聽得到音樂，就要進一步回答有關這首樂曲本身、以及他們認為會對自己的情緒產生什麼影響等等的題目。

我相信你應該會很高興得知：他們發現不管有沒有音樂，平靜滿足和快樂是他們最常感受到的情緒，至於愧疚和厭惡等負面情緒則相當罕見。其中有些人比他人更容易感受到音樂所帶來的情緒，但這些日常情境之外的音樂，似乎能讓快樂或是高興的體驗增多，並將生氣或無聊的情況降到最低。

最重要的是，每當心情因為這額外的音樂而改變時，幾乎都是變得更好，人也變得更開心、更放鬆。當然，其中部分是因為大多數的樂曲，都是為了營造愉悅放鬆的情境而譜寫的。

不過，要是這些研究對象是一群喜歡到處找樂子的人——也就是在巴西或威爾斯會看到的那種「我們再去喝下一攤吧！嘉年華會什麼時候開始？」的派對動物的話，你可能就會質疑這份研究結果。但，這些可都是瑞典人——發明超級安全的富豪房車、

素食肉丸，以及創造小說人物中最不快樂的神探維蘭德（Wallander）*、甚至是他那更悲慘的父親的民族。要是音樂能讓維蘭德父親的同胞高興起來的話，我們就能確定這絕對是一件好事。

現在，我們可以正式宣布：音樂有益身心。聽音樂通常能鼓舞人心，或讓人放鬆。

但，這就讓人不禁想問，為何我們有時候會想聽悲傷的音樂？我們都曾在度過糟糕的一天後，挑選氣氛低迷的專輯來放，以符合當時的心境。在這種時候，若有一首適合的曲子相伴，感覺就比較能接受人生中的低潮：是你和史密斯樂團的主唱莫里西（Morrissey），在共同對抗這個世界。但有的時候，我們即使心情不錯，卻仍會挑選悲傷的音樂來聽。雖然這麼做似乎不太聰明，但心理學家威廉・福德・湯普森（William Forde Thompson）對此卻有一番見解：

> 悲傷的樂曲，比如莎士比亞的悲劇，會因其藝術結構，或是其闡明人類本性中某種情緒的能耐，而值得聆賞。我們能審視並聆賞樂曲中所表達的悲傷情緒，同時很清楚實際上不會產生什麼後遺症。[16]

* 其實，這套小說還滿精采的。不妨看看由肯尼斯・布萊納（Kenneth Branagh）演出的電視劇，但可別以為它是什麼賞心悅目的片子。

所以，世界各國還有西方的樂迷都會告訴你，在並不感到難過時聆聽悲傷的樂曲，是有某些舒暢滿足的成分在內的。

背景音樂與你的七情六欲

我們在第一章中提過，在你一天當中所聽到的許多曲子，都並非出於你自己的選擇，而是由一批業務人員來決定，什麼曲子會讓你最想買鞋，或是午餐時間讓你在他們時髦的新餐廳裡，逗留得久一些。

出乎意料地，絕大多數人都還滿開心總是有人放音樂給他們聽，但還是有少數人並不喜歡。這些反對派都集中在某個社會族群裡——即年過四十的男性，或者，不如統稱他們為：暴躁的中年大叔。心理學家曾猜測我們這群中年大叔為何不喜歡背景音樂，其中最好的一個原因，就是我們習慣掌控身邊的事物。[17]我們不喜歡自己無法做選擇的感覺，因而變得易怒難相處，而且反正我們也不喜歡逛鞋店，因此討人厭的音樂正好成為我們溜進附近酒吧的好藉口。

但其實在我們這群中年大叔中，有四分之三的人認為，大部分的時候背景音樂還不賴，而且多半能幫助或推動我們朝向正面情緒的狀態前進。[18]這類音樂通常很直接，也很快就聽得出來它們

具有何種情緒內涵,有的甚至只要一秒鐘就聽得出來。[19] 若是專門為購物或是用餐所製作的音樂(跟深受七旬民眾喜愛的樂曲相反),會刻意不引人分心,並且完全無法讓人記住,這類音樂就像某種「聽覺壁花」,好讓你專心比較青綠色絨布涼鞋,和藍色中跟尖頭鞋兩者孰優孰劣。由於它們必須不引人注意,因此這也就是為何這類聽覺壁花音樂,多半都是些早期、耳熟能詳的歌曲(比如這首〈伊帕內瑪姑娘〉〔The Girl from Ipanema〕即是),它們沒有(惹人注意的)歌詞,並以音色柔和的樂器來演奏。

聆聽背景音樂時的情緒反應,會比聆聽自己選擇的音樂要來得淡些,這表示當你在做枯燥乏味的事情時,無聊感也會稍微減輕一些,或是從「受夠了」的情緒逐漸轉變為「不那麼難以忍受」。但,誠如音樂心理學家約翰·斯洛博達所說,我們不能因為這些改變很微小瑣碎,就完全忽略它們。藉由同時提升你的社交與心智能力,這種微小正面力量的累積,就能豐富你的人生。[20]

有用的音樂

享受音樂似乎是人類的專利。我們握有確切的科學證據,證明獼猴一點都不鳥音樂,小絹猴(Tamarin)也對音樂一竅不通。[21] 在目前已測試過的生物中,只有一種生物的身體,能自然地隨著

音樂的節奏律動。沒錯，你猜對了——請拍拍手，掌聲鼓勵這個除人類以外唯一能夠跳下舞池的動物……鸚鵡。這種跟著節拍律動的能力，很有可能是與另一個跟人類共通的能力有關，也就是**學習說話的能力**，不過這一點尚未獲得證實就是了。[22] 若你上 YouTube 搜尋 "Snowball-our dancing cockatoo"（我們家那隻會跳舞的鳳頭鸚鵡——雪球），就可找到那隻最有名氣的跳舞鸚鵡。小雪球那跟著皇后合唱團（Queen）的這首歌 Another One Bites the Dust 打拍子的模樣，真的很厲害，而且超級可愛。著有《音樂、語言與大腦》（*Music, Language and the Brain*）一書的神經科學家帕特爾（Aniruddh Patel），看了這支影片後不但目瞪口呆，並且在對雪球進行各種測試，證實牠的確能照著節拍擺動後，更是感到驚奇不已。

我們之所以能享受音樂，部分是由於我們能利用音樂，來增進我們在某些活動上的表現。在日常生活中，音樂具備了五種特別有用的功能。

除了跟跳舞相關的音樂律動外，有時我們會利用音樂來**振作並集中精神**，以便從事體能活動。古時候的水手，會藉著唱和海洋之歌，來鼓舞並協調團隊合作——如拉繩索、連接主桅操桁索、削木腿等等。今日的船員們則傾向播放節奏強烈的音樂，讓自己在船上的健身房做運動時，達到最好的效果。有研究顯示，

健身房內的動感音樂，能讓人們想在機器上待得更久，並增加速度以跟上音樂節拍。[23]這種技巧特別適用於長跑選手，這也正是為何在「美國田徑協會第144.3b條規定」中，若比賽設有獎項時，便一律禁止參賽者使用頭戴式耳機的原因。在競爭較不激烈的慈善馬拉松賽事中，雖然也不得使用頭戴式耳機，但理由卻大不相同——亦即可能會有聽不見周遭狀況的安全疑慮，對於開放的賽道來說更是如此。若你造訪一些長跑選手的網站，就會看到選手們對這項規則極度不滿，有許多人認為要是沒有他們最愛的長跑音樂相伴，就沒辦法跑完全程或半程了。我雖然還滿同情這些選手們的，不過，說實話，要是想到十三公里以外的地方去的話，我個人會搭計程車。

在進行枯燥的活動時，我們還能利用音樂來**轉移**厭煩的情緒。這個方法對於從事不必動腦的呆板工作特別有用。假如你的工作單純就是將書本從箱子裡移到書架上，那麼也許不至於過分無趣，因為你根本不必動腦，可以邊做邊聊天，或做做白日夢。不過，假如你必須將書籍依照字母順序擺到書架上的話，那麼就真的非常悶：你無法單憑反射動作來做這件事，因為你每做一分鐘還得花二十秒動腦。碰到這種情況時，音樂無疑就是天上掉下來的禮物了。你可以將心思從音樂轉移到工作上，幾秒後再轉回來，這樣感覺就沒那麼無聊。套用心理學家約翰·斯洛博達的有

趣說法，利用音樂來轉移注意力是一種「善用閒置的注意力並減
輕枯燥感的方式」[24]。（我很喜歡這種，在腦海的某個角落裡，有
些多餘的心思在閒晃，等待有機會發揮用處的想法。）

偶爾，我們會利用音樂**讓某個情境的意義更深刻**，其中最明
顯的例子就是婚禮和葬禮了——雖然以上這點也適用在鄉間開車
出遊時，我們會刻意挑選浪漫的樂曲來放，因為身旁有新歡相伴
等情境。

說到浪漫的情境，已有證據顯示，音樂有助將「催產素」
（hormone oxytocin）釋放到血液中，而這種也會在哺乳和性交時分
泌的荷爾蒙，則能將人們**凝聚**起來。[25] 通常每當大家一起唱歌跳舞
時，音樂就能增進我們之間的社會連結——每個足球迷都知道這
一點。

音樂另一項常見的用途，就是**紓解壓力**。人人都有自己喜愛
的減壓歌，而且不見得就一定是那種平靜、放鬆的樂曲，有時只
不過是一些我們喜歡聽的東西罷了。紓壓音樂已成為相當受歡迎
的音樂類型，現在市面上已有各式各樣專門用來紓壓的音樂任君
選擇。我的牙醫有張聽起來像是鯨魚歌聲、豎琴撥弦加上八〇年
代精選金曲的混搭專輯。我甚至不知該怎麼形容它讓我覺得有多
厭惡、多緊繃。總有一天，我得明白告訴他，我的恐懼和啜泣，
跟鑽牙聲和打針一點關係都沒有，而是因為想到要再聽二十分鐘

以牧笛吹奏萊諾李奇（Lionel Richie）和文化俱樂部（Culture Club）樂團的歌曲之故。令人驚喜的是，有關音樂引發情緒狀態的觀點，竟因我和我牙醫的音響系統間的關係，而有了重大突破：大多數情況下，身為聽眾的你，**唯有在決定讓自己受到強烈的情緒影響時，才會真的受到影響**。光憑音樂本身是做不到的，你自己得同意配合才行。

你的音樂初體驗

我敢保證你一定不記得，第一次情緒因音樂而受到影響，究竟是什麼時候的事了。你或許想問，我怎麼能這麼肯定呢？因為，這很有可能是發生在你出生前的事。人類胎兒大約在出生前兩個月，對聲音就已經有反應了：快速、活潑的音樂會讓胎兒心跳加快；而緩慢、撫慰的音樂則會使他們平靜。幾週後，當人們準備降臨這個紛擾的世界時，透過測量心跳變化，以及在母體子宮內不同的胎動程度，胎兒就已展現出對音樂的情緒反應。

出生後，做父母的（尤其是母親）就會視當時是要逗小寶貝開心還是要安撫他，來跟小嬰兒以各種有如歌唱般的語調說話。安撫時所說的「好了好了，寶貝不哭了哦！」通常是採用低音、下行旋律，以及十分緩慢的速度來說，其實比較像是在唱搖籃

曲。而逗弄嬰兒時說的「你這個可愛的小東西！那是什麼聲音啊？」採取的則是高音、音符變化較多、節奏強烈且不斷重複的語調。這類母親本身發出的音樂性語句，伴隨著樂曲和搖籃曲的播放，會影響小嬰兒血中皮質醇（cortisol）的濃度[26]，而皮質醇的濃度，則與人們興奮或放鬆的程度息息相關。

搖籃曲甚至具有醫療用途，因此對小嬰兒來說相當重要。傑恩·斯坦德利（Jayne Standley）醫師在二〇〇〇年時，曾將搖籃曲用於有哺乳問題的早產兒身上。由於在懷孕三十四週前就出生的嬰兒，尚未發展出吸吮液體而不會嗆到牛奶的協調能力，因而必須用管子餵食。而學會吸吮動作的嬰兒要比以管子餵食的更容易增重。斯坦德利醫師為了解決這個問題，便發明了「搖籃曲播放奶嘴」（Pacifier Activated Lullaby）系統，簡稱PAL。[27]每當小嬰兒吸吮奶嘴時，PAL就會播放搖籃曲，然而吸吮的動作一旦停止，音樂也就跟著停了。很明顯地，小嬰兒是愛聽音樂的，因為只需練習個幾分鐘，小嬰兒便學會了持續吸吮奶嘴，好讓音樂一直播放下去。

小嬰兒在快過第一次生日時，便開始養成分辨快樂和悲傷歌曲的能力。到了四歲時，幼兒便可依照自己正在聽的音樂，將符合音樂情境的臉部表情圖片指認出來。[28]從這個年紀開始，他們就會以快樂或是悲傷的方式，唱同一首歌——如果用夠多的巧克力

來賄賂他們的話。只不過,在他們成長的這個階段,所謂的「快樂」指的不過就是快速大聲,而「悲傷」就等於安靜徐緩罷了。至於成人雖然能辨別一些較為複雜的音樂情境,但我們仍然會將快樂的情緒,與速度和大聲連結在一起。

到了五到十二歲期間,我們就會開始**建立起**一套音樂標準,對於不符合這些標準的音樂,我們就會感到好笑或討厭。例如,我們在聽過大量的音樂或歌曲後,潛意識裡就具備了理解一首樂曲調性的能力。我們可能並不清楚調子是什麼,但卻能哼出這首曲子中一連串的音,甚至還能猜對最後一個音,以及和聲中所用的和弦是什麼。倘若曲子中出現了奇怪的或走音的音,即使是九歲小兒都會覺得好笑或怪異。[29] 在就讀小學的期間,我們也開始懂得辨別小調與悲傷、以及大調與快樂之間的關聯[30]——而正好,這就是我們要進入的下一個主題。

為何大調快樂而小調悲傷?

我之前提過,即使你完全沒學過音樂,也仍會是專業的聽眾。每當你聽到一首樂曲,就會下意識地分析每一件事,像是曲子是哪種類型、節奏為何,以及我剛才提到的,是什麼調子——

即使你連調子是什麼都不懂。

那麼，調子到底是什麼？還有，要是我們連調子都不懂的話，又怎能辨認它們呢？

在西方音樂系統中共有十二音可用，但我們多半一次只用其中七個音（雖然作曲者在一首曲子中，可能會從某一組七個音變換到另一組）。在所有西方樂曲中，每次選用的那一組七個音，便稱為「調」（key）。

在播放樂曲時，你會對「用了哪七個音」有清楚的概念，因而當有人用了不對的音彈奏時，你就會覺得聽起來不太對勁，音的位置不對——也就是走音了。

當你下意識地拼湊出這七個音的同時，也能辨識其中最重要的一個，而這一個就是主音。C大調的主音是C，同組的還有D、E、F、G、A和B；而D大調的主音則是D，整組音則是D、E、升F、G、A、B和升C。別擔心，你不需要記得這些音的順序，我之所以在這裡把它們列出來，只是為了說明各組音，也就是每個調，都有**固定的**識別元素。

西方音樂採用兩種調，小調與大調，而我們潛意識裡的音樂分析機制，則不難分辨自己正在聽的是哪一種。如同我在上一節最後所說，我們習慣將小調與悲傷、大調與快樂聯想在一起。

但，為什麼會這樣？

其中一個原因跟文化有關。在北歐和美國，多數悲傷的歌詞是以小調演唱的，如著名的爵士歌曲 Cry Me a River 即是；而快樂的歌詞則傾向以大調來表現，如披頭四的這首歌 Here Comes the Sun。因而生長在這些社會的人，就會對這樣的連結產生預期心理。但對音樂來說，還是老話一句：即便對於身在這些社會中的人們來說，這樣的連結也並非鐵律。大家還是可以用小調譜寫快樂的歌，如英國作曲家珀瑟爾（Purcell）以D小調所譜寫的輪旋曲 Round O*；並以大調創作悲傷的樂曲，如加拿大詩人兼創作歌手李歐納・柯恩（Leonard Cohen）的〈哈利路亞〉（Hallelujah）等。

我們在前面提到了，某些社會（如西班牙、巴爾幹半島諸國以及印度等）是以小調來譜寫歡樂以及悲傷的樂曲。那麼，是否有任何客觀理由，可以解釋為何小調聽起來就應該是悲傷的？

有兩個技術性理由可以解釋為何人們認為小調比起大調，更適合用來表達悲傷或渴望等複雜的情緒，但我們不應把這些理由當成鐵律，以下比較像是溫和的建議。

* 在古典音樂用語中，這首曲子屬於「輪旋曲」（原文為 rondo 或 rondeau，即樂曲會不斷回到開場的主旋律），但珀瑟爾卻開玩笑地將這首曲子取名為 Round O。英國音樂家布瑞頓（Benjamin Britten）則是以這首樂曲做為他撰寫〈給年輕人的管弦樂團指南〉（Young Person's Guide to the Orchestra）的基礎。

　　小調能將較悲傷的情緒表現得這麼出色的第一個理由，是它們本身就**比大調來得複雜**。為讓各位瞭解這一點，我們先很快地看一下將豎琴弦調成大調的方式。

　　豎琴弦乃是以**特定頻率**來回振動的方式產生樂音。舉例來說，一根琴弦可能每秒會從左盪到右再擺盪回來達一百一十次，使得我們耳膜附近的氣壓，每秒也跟著升高降低一百一十次。這種擾動壓力會讓我們的耳膜，以同樣的速率前後鼓動，如此我們便能聽見該頻率的音。（此處說的便是 A_2 這個音的頻率，亦即由吉他A弦所彈奏出來的音。）

　　要是我們讓豎琴的另一根弦，也發出跟第一根弦的頻率，有著簡單倍數關係的振動的話，**聲音聽起來就會很和諧**。* 例如，每秒振動一百六十五次的音就可以跟頻率一百一十的音搭配得很好，因為一百六十五是一百一十的一點五倍。

　　一組大調音階會從某個頻率的音開始，然後分別加上頻率是第一個音的 $1\frac{1}{8}$、$1\frac{1}{4}$、$1\frac{1}{3}$、$1\frac{1}{2}$、1 和 $1\frac{7}{8}$ 倍的音。而由這些簡單的分數關係，所組成的穩固且緊密的「團隊」，我們就稱之為大調。

　　且讓我們用運動來類比一下。小調基本上就是從一組大調團

*　這項原理將留待第九章和第十二章時再詳加說明。

隊中，將三名隊員替換成另外不太融入的三隻菜鳥。例如，其中「1⅔」的那個音，就會換成比較不熟悉的分數「1⅗」。為了增加複雜度，小調樂曲偶爾就會將一些原本的大調隊員，換成比較弱的新成員。

由於新團隊的所有成員間彼此不太協調，因而比起較為自信的大調，也更能傳達複雜或抑鬱的音樂情境。

音樂心理學家大衛・赫倫（David Huron）以及馬修・戴維斯（Matthew Davies）則發現了另一個將小調與抑鬱情緒連結在一起的可能原因。在他們針對大調與小調樂曲的廣泛研究結果中顯示，小調旋律中各音間的起伏，平均要比大調來得小。[31] 當我們開心的時候，說話的音調起伏就會比較大，像這類句子「嗨！很高興你來了，你好嗎？」中，「嗨」和「很高興」兩者之間聲音由高到低的落差可能會相當大，接著在說到「你好嗎？」時又會跳回到高亢的音調。當我們不開心的時候，我們的音高起伏則較小。比方說，「我聽說你母親的事了，你還好吧？」這句話各音高間只有很小的落差。即使我們根本聽不懂某個人的語言，也能從這個人**語調高低間**的落差大小，來判斷對方的心情。因此，小調樂曲中較低的音高起伏，就成了我們將它視為悲傷情境的原因之一。

音樂和説話間的關聯

　　愈來愈多證據顯示，我們在說話與音樂感受情緒的方式上，有許多相似之處。[32] 即便在我們年紀還小的時候，就已經能從聲音的速度、音量、高低起伏以及音色*上，很快地掌握一些線索，而且腦部掃描也顯示，當我們在判斷音樂和話語所傳達的情緒時，所使用的大腦區域有許多都是相同的。

　　人類的發聲器官，是在因需要說話而進化了許久之後，才逐漸發展出語言的。因此，早期人類一定會有一段時期，只能單憑聲音而無法運用言語，來傳達各種憤怒、愛慕等情緒，以及一些**基本訊息**（像是「有危險要發生了！」或「這裡有吃的！」等等。）語言學家德懷特・波林格（Dwight Bolinger）認為，高亢揚起的聲音通常表示興趣（如「你看這裡！」）以及不完整的訊息（如「發生什麼事了？」），還有，在語言終於發展起來後，現代人類語言就普遍將揚起的聲調用在疑問句上。[33] 同樣地，幾乎在各國語言的聲明稿最後，都會聽到音高下沉的語調，這就會給他人一種興趣

*　一件樂器的「音色」就是它所發出聲音的質感。用單簧管所吹奏的低音，具有豐富、溫暖的音色。長笛呈現的是清澈、純淨的音色。而各位的聲音，則從溫暖舒緩到焦慮緊張的音色都有。有關音色的部分，會在本書後面〈若干繁瑣細節〉一章的A小節中有更詳盡的說明。

降低，以及收尾完結的感覺。[34]

你可能會以為早期人類是先發展出語言能力，後來才懂得唱歌，但其實這兩種能力有可能是同時發展的。不難想像，人類早在發展出語言之前，就會對著自己以及小嬰兒哼哼啦啦一些「歌」。而這些「歌」，似乎自然而然地沿襲了波林格所描述的無文字溝通技巧的特徵，亦即每段（無文字）樂句愈到中途，音高就會愈漸升高，接著又下降直到結束——至今仍有許多歌曲仍沿襲這種模式。

多數樂句乃沿著「拱形」起伏：從某個音開始，接著音高上揚後又下降，最後通常會回到剛開始的起音。常見的拱形起伏有兩種，而這兩種也都適用於語言模式。在音樂學者大衛・赫倫分析了約莫六千種歐洲民謠後，發現其中有半數都是以很單純的「往上直到中段——往下直到結束」的拱形所構成。[35]倘若你曾留意自己使用聲音的方式，就會注意到這種**漸上到漸下**的曲線，在你說話時很常出現。假設你說「我以為今晚我們會出去吃飯，但卻不知道要去哪吃」，你可能就會發現自己的語調，一直往上升到「吃飯」後又下降。而另一種拱形，則會用於一開始便陡然升高，然後是一連串向下音級的音樂和語言中。這樣的起伏在東歐或阿拉伯輓歌中很普遍，也很類似我們在極度痛苦時所發出來的慟哭聲。[36]

　　各國民謠通常都有數百年歷史，能提供我們另一條關於音樂和語言間關聯的線索。一般在說話時，我們的聲音會從一個音節上揚和下降到下一個音節，但音域範圍卻較唱歌時明顯小得多。你或許會以為旋律中高低起伏的程度和語言中的抑揚頓挫，並沒有直接關係；但，神經科學家帕特爾卻發現這並非事實。

　　帕特爾將法文和英文民謠深入比較了一番，想瞭解語言是否會對旋律產生影響。他發現每一首曲子及其語言，在節奏上都有相似之處，但其實這也不令人意外，因為旋律本就必須搭配歌詞，因而語言的節奏自然也就會影響音樂的節奏。當他分析兩種語言的抑揚頓挫時，發現說法文時的起伏要比說英文時小，而這跟法語民謠音高起伏比英語民謠少的事實密切相關。因此，音級較小的語言（法文）所發展出的歌謠，音級也就會比較少。[37]

　　由此可見，音樂和說話之間存在一套共通的情緒線索：音高起伏大、大聲的音量、較快的速度以及悅耳的音色，皆表示快樂的情緒[38]；而較為安靜、音高起伏小以及較慢的速度，則表示悲傷的情緒。就像我之前說的，這正是為什麼我們即使聽不懂對方的話，通常也能明瞭話語中的情緒的原因。我們很擅長從聲音運用的方式，來掌握情緒性的暗示——這一切恐怕都是從那些我前面提過的搖籃曲和好玩的歌曲開始的。

　　如果各位聽到一位母親和她六個月大的寶寶「交談」的話，

會以為這位媽媽在模仿嬰兒的聲音，但事實上正好相反。做母親的（以及其他的成年人），早在小嬰兒能發出「嗎—嗎、吧—吧」的聲音之前，就會開始用心理學家所謂的「兒語」來跟小嬰兒說話。[39]兒語在某些地方跟一般語言是不同的，它具有大量重複、節奏較為規律、速度較慢且語調較高，以及會在很多地方刻意加重等特性，而且，就如音樂心理學家朵伊區所說，它也運用了許多樂句常見的由上到下拱形語調（如「好—乖—喲！」）。[40]由於兒語具有上述這些特徵，因此要比一般說話方式更有韻律。當寶寶滿六個月時，就會開始咿咿呀呀地模仿兒語。牙牙學語相當有用，因為這種方式能讓小嬰兒練習控制將來會用到的七十處肌肉，如此長大後才有辦法跟人討昂貴的生日禮物。

這些類似唱歌般的牙牙學語以及兒語，在各種人類社會中相當普遍，因此全世界的搖籃曲也就不免大同小異。大多數人因為在襁褓中就曾有過美好的音樂體驗，因此成長過程中自然也就會受到音樂的吸引。

大腦如何將音樂轉化為情緒？

我之前曾說，各種情緒跟生存是息息相關的，那麼，我們又為何會對跟生存沒什麼關係的音樂，產生各種情緒反應呢？是這

樣的，你的大腦並不把音樂視為特殊情況，而只是某種**聽覺資料**，就跟其他需要迅速處理的一連串聲音是一樣的。而在處理的過程中，常常會產生某種情緒反應。音樂心理學家帕特里克‧尤斯林及其同事，曾就音樂能激發情緒反應方面，提出了下面七種基本的心理機制[41]：

腦幹反射（Brain stem reflexes）

當你突然聽到一個聲音，不論是一棵樹朝你倒下的聲音，還是薩克斯風無預警地發出爵士樂的低鳴時，人類腦中一個非常重要名為**腦幹**的部位，就會認為緊急的事就要發生了。在你還沒來得及說「怎麼回事？」時，腦幹就已開始分泌腎上腺素，好讓你準備應付突發狀況：此時你正處於情緒激動的狀態。接著，大腦其他部分就會踩煞車，迅速告訴自己：「冷靜！你太大驚小怪了，這只不過是音樂罷了。」好讓你放鬆一些。但你不會就此完全冷靜下來，因為要讓腦幹從原本狀態恢復過來，是需要一點時間的。而且，幸好你的腦幹不懂得學乖，並不會下次就變得比較冷靜，因此刺激的反應就會一再奏效。這是我們對於突如其來的、大聲的、不和諧聲音，以及快速和多變的節奏會產生激動情緒的可能原因。

節奏誘導（Rhythmic entrainment）

當你冷靜的時候，你的脈搏和呼吸速率就會變慢，激動時則會加速。在適當情況下，你的心跳會隨著音樂節奏起伏，會欺騙大腦去感受符合當時心跳速率的情緒。夜店中的快節奏舞曲，能讓你一兩個小時都處於興奮、精力旺盛的狀態；而昏暗酒吧中緩慢的藍調音樂，則會讓你感到放鬆與平靜。

同樣的「節奏誘導」效果也會發生在呼吸速率上。不過由於呼吸一次需要幾秒鐘的時間，因此呼吸並不是跟歌曲的節拍同步，而是跟樂曲每次持續幾拍的時間同步，像一段完整的樂句即是。這種同步過程需要幾分鐘的時間，而且雖然你的心跳和呼吸會自動跟音樂合拍，但有些太快或是太慢的拍子，你也會跟不上。

評價制約（Evaluative conditioning）

假設一首樂曲不斷地與一件愉快的事連結在一起，像是觀看你最喜歡的電視節目等，那麼，就算這首曲子並非伴隨節目播放，也會讓你感到開心。你讓自己受到了**制約**（被洗腦），也就是每當聽到這首曲子時，就會變得高興起來。這種制約也適用於其他情緒。例如，直到現在，每當我聽到BBC足球節目《今日賽事》（*Match of the Day*）的音樂時，仍會充滿一股不可遏抑的、想勒住

我哥的衝動。這是因為在小時候，距今相當久遠的那個家家戶戶
只有一台電視機的年代，每周六晚間九點一到，我和我哥就必須
輪流在我倆喜愛的節目間轉來轉去。到了最後，變成我每隔一周
就無法看到電視影集《復仇者》（*The Avengers*）中迷人的黛安娜
瑞格（Diana Rigg）——要是你看過她身穿黑色皮衣的模樣，就會
明白對一個血氣方剛的少年來說，被迫改看足球賽是多麼大的折
磨。

情緒感染（Emotional contagion）

情緒感染是在辨別出某首樂曲想表達什麼情緒後，讓自己也
陷入這樣的情緒之中。你情緒受到影響的方式，就跟在一群開心
的人中也變得開心起來是一樣的。就像我前面說的，歡樂或放鬆
的樂曲，要遠比不快樂或憤怒的樂曲，更容易感染他人情緒。

視覺心像（Visual imagery）

雖然不是每個人都有這類經驗，但音樂卻相當擅長讓你做白
日夢。許多人在聽音樂時，腦海會浮現一些風景和其他影像的畫
面，因而會加強跟音樂間的連結，並出現更深刻的情緒反應。一
九六〇年代，音樂治療師海倫・邦妮（Helen Bonny）發展出一套

音樂治療技術，名為「音樂引導想像」（Guided Imagery and Music，簡稱GIM），鼓勵接受此治療的病患，在聽音樂的同時，去體驗（和談論）各種視覺心像。這類引導式的音樂視覺化療法，對減輕壓力和憂鬱具有十分顯著的效果。

情節記憶（Episodic memory）

這就是所謂的「親愛的，他們正在播我們的歌」效果。某首樂曲能引發我們某個記憶，接著當回憶浮現，你就會回到當時的情緒狀態，像是婚禮時的幸福感等。除了重現原本的情緒外，這一類的刺激因素也會激起懷舊等情緒，甚至最嚴重時，還會多愁善感得令人討厭。

音樂預期（Musical expectancy）

由於我們都有相當豐富的音樂聆賞經驗，因此對一首樂曲可能會怎麼進行，都已有某些預期心理。即使曲中有兩、三個你從沒聽過的音，你在潛意識中也會預測下一個音是什麼。不論你的預測是正確的、延遲出現，或是錯誤的，都會產生某種情緒反應，從猜對時的喜不自勝，到因為作曲者創作出令人驚喜的美麗樂章，而感到激動不已皆是。

這些跟生存又有何關聯？

音樂雖不盡然跟生存有關，但情緒反應卻是，而音樂則又能引發情緒反應。我們不妨透過幾個例子，看看上面所列出的這七種心理機制，是如何在非音樂情境中，幫助我們生存下去：

腦幹反射能助你在必要時跳離現場。

節奏誘導能助你更有效率地從事重複性的體力勞動（不一定需要音樂，你可以有自己的節奏）。

評價制約能助你瞭解什麼是對你有益的事。

情緒感染可被視為是另一種同理心，能幫助你跟身邊的人緊密連結在一起（如母親和孩子）。

視覺心像能讓我們「演練」腦中想做的事是否安全：「要是我爬到那棵樹上偷鳥蛋的話，樹枝會不會撐不住我的體重？」

情節記憶有助你釐清哪些事情是值得的、危險的、累人的等等。

音樂預期有助你預測（話語中或生活中）即將發生什麼事，並做好準備。這是一項非常重要的技巧，甚至在平日與人閒聊過程中，對方的話還沒說完時，這項技巧就能幫你準備好如何應

對。要是我們無法做到這一點，那麼每次聊天就會出現冗長的、耐人尋味的停頓，就像那些充滿智慧的法國電影一樣。而我們這些並非活在法國電影中的人，就必須預測其他人會怎麼結束談話，如此我們才能立即接話，並展現自己有多麼熱誠與機智。

上述這些心理機制都有助於我們生存。不論你想不想要，它們都會出現，而且，令人開心的巧合是，音樂也都能啟動它們。這些機制各自獨立，因此某首樂曲可能會啟動一個或更多的機制，而其中每一個都能引發不同的情緒，這就說明了同樣一首樂曲，為何不同的人會產生不同情緒反應的原因。一首舞曲可能會啟動節奏誘導機制並激發某人的情緒，但卻引發其他人的情節記憶，讓他們懷念起校園生活。而幾種機制之所以能被同時啟動，正好說明我們在聽音樂時，有時可能會產生五味雜陳的情緒。比方說，要是我們將剛剛提到的幾種情緒結合在一起，搞不好就會跳起既激烈又懷舊的舞蹈來——天知道那是什麼舞！

這份不過才在幾年前由尤斯林及其團隊所做的調查，將來也許會有人找碴，但目前仍算是少數幾種試圖解釋為何音樂能激發情緒的理論之一。

你看，自從庫克堅稱小調必然是悲傷的，除非你是保加利亞人……或是西班牙人之後，有關音樂及其對情緒影響的研究，已有長足的進步了。

4

重複、驚喜和雞皮疙瘩
Repetition, Surprises, and Goose Bumps

樂曲的重複性

我希望你覺得這個好笑，雖然你可能已經聽過了：

問：為什麼飛機飛得這麼高都不會撞到星星？
答：因為星星會閃。

我希望你覺得這個好笑，雖然你可能已經聽過了：

問：為什麼飛機飛得這麼高都不會撞到星星？
答：因為星星會閃。

上面這六行字，能讓我們瞭解**重複**的重要性。其實，在人類社會中，沒有所謂真正重複的事，當你第一次聽到某個笑話時，會產生某種反應，以這個例子來說，你大概會覺得好笑或是表示贊許。但當這個笑話再一次出現時，你可能就會想「是不是印刷有誤」或是「這跟前面有什麼不同嗎？」但卻絕對不會重複剛剛的好笑或贊許的反應。第二段冷笑話的內容跟第一段完全相同，但你對這幾行字的態度卻已經改變了——純粹因為它們重複出現了。

在多數情況下（閱讀、對話、說笑話等），我們通常不喜歡重複的事物，但卻有一個例外。我們喜歡樂曲中出現重複的樂句，而這也就是為何幾乎所有的音樂，都極度喜愛重複的原因。

流行樂會重複、古典樂會重複、饒舌歌會重複……不勝枚舉。

當然，有些樂曲中的「重複」部分並非真的一模一樣，它有可能是在重複的旋律下改變了和弦，或是同樣的旋律卻以不同樂器來演奏。但即使重複的部分完全是以機械所精確複製出來的，我們對它的反應，也會因為之前已經聽過，而有所不同。

這正是我們為何不會厭倦樂曲中重複部分的原因之一。要是我們會覺得無聊的話，那問題就大了，因為幾乎所有的音樂類型，都含有大量的重複。

你大概已注意到我說「幾乎」所有音樂類型了。例外情形少之又少，而且通常是由於聰明的現代古典樂作曲家，故意想盡辦法避開重複所致。為了調查我們對樂曲重複上癮的現象，音樂心理學家伊莉莎白·瑪格利斯（Elizabeth Margulis）播放了一些這類鮮為人知、沒有重複的樂曲節錄，給一屋子的專業音樂理論家（也就是比較能接受這類避免重複的新穎想法的一群人）。

瑪格利斯博士在未告知受測者的情況下，不但播放了這類「無重複」原作版本中的某些片段，也播放了重複某些簡短片段的改編版本。比方說，假設作曲者譜寫了一首有三個樂段的曲子，並應依照1、2、3的順序播放，但聽眾聽到的，卻會是第一段和第三段重複的版本，也就是：1、1、2、3、3。

接著，研究人員詢問這些聽眾對不同版本樂曲的喜好程度，結果顯示他們對於有重複的版本，有明顯的偏好。

誠如瑪格利斯博士在她那本精彩的《重複播放》（*On Repeat*）書中所說：

> 這項發現太讓人驚訝了，尤其是，那些原始版本都是由
> 國際知名的作曲家所精心譜寫的，而（較受歡迎的）重
> 複版本，則不過是以粗暴的刺激操縱方式所創造出來
> 的，毫無藝術美感可言。[1]

由此可見，我們不只喜愛有重複的樂曲，對於沒有重複的樂曲，也比較不欣賞。

對聽眾而言，樂曲中的重複手法之所以好聽又有用的原因之一，是因為**音樂無法被簡化成概要說明**。假如我跟你說「阿福剛剛打給我，說他弟弟沒有告訴他就騎走了他的摩托車，所以他只好搭公車。他說會遲到一小時，聲音聽起來很生氣。」你明白這整段的重點是「阿福會遲到一小時」，倘若你是一個很挺朋友的人，也許就會進一步擴大這個重點「阿福會遲到一小時，而且需要開心一下」，但卻可能會省略掉阿福打算怎麼赴約的交通資訊。而音樂是不能這樣省略的。旋律沒有重點，你若想聆聽，或甚至將一部分的旋律記起來，就必須以該樂曲**正常播放**的速度來好好

聆賞。而且，雖然你可以從樂曲的任何一部分開始或停止記憶（或聆賞），但卻無法在不破壞音樂流暢性的情況下，從某一段旋律跳到另一段旋律。

音樂在流經大腦時，你是很難察覺的，因此，你剛剛所聽到的美妙旋律或低音聲線，要是能重複個幾次的話，就會很有幫助。在重複數次後，你就會開始瞭解這首曲子是怎麼唱的，並跟上後面的旋律。如同心理學家彼得‧基維（Peter Kivy）所說，音樂中的重複「能容許我們探索，進而得以理解。」[2]

重複能讓我們專心聆聽樂曲的不同面向，產生更深入的感受。以一首歌來說，我們可以將注意力從（重複的）旋律上轉移，並開始聆聽歌詞的部分。以器樂曲而言，我們就能更仔細聽貝斯的節奏，或是薩克斯風獨奏的深沉音色。

瑪格利斯博士認為重複能帶給我們「愈來愈熟悉樂曲」的愉悅。[3]這跟小朋友感受故事的方式是相同的，他們喜歡故事一再重複，而且希望盡可能一模一樣。要是你漏了某個細節，或是小兔子說話的聲音不對，就會被三歲小兒嗤之以鼻。小朋友喜歡重複的原因之一，就是他們必須要消化大量資訊，而重複則讓他們的小腦袋有足夠的空間，得以一邊消化一邊享受聽故事的樂趣。在所有寫給兒童的故事中，幾乎都會有一些小朋友沒學過的字彙。心理學家潔西卡‧霍斯特（Jessica Horst）、凱莉‧帕森斯（Kelly

Parsons）及娜塔莎・布萊恩（Natasha Bryan）發現，小朋友若是在重複的故事中聽到了一個新單字，就要比在許多不同故事中都聽到這個字，還要更快學會使用它。[4]這項發現並非顯而易見，你原本可能以為，對小朋友來說，讓他們在不同情況下聽到同一個生字，是最快學會「何時使用」這個字的方式。不過，情況卻似乎正好相反。在單一的情境下，單純地重複一個單字，反而能讓孩子們明確地瞭解，要從何開始使用這個字。

重複和音樂之間的關係是如此緊密，在某些情況下，光是將非音樂性的聲音重複幾次，就可將它變成音樂。與此相關的絕佳範例，可參考美國心理學家朵伊區的「從說話到歌唱之錯覺」的錄音（若搜尋 "speech to song illusion" 就能在她的網站 deutsch.ucsd.edu/psychology/pages.php?i=212 或是 YouTube 上聽到）。諷刺的是，朵伊區教授是在編輯她那名為《音樂的錯覺與悖論》（*Musical Illusions and Paradoxes*）CD中的言談部分時，無意間發現了這種錯覺。當時她正在編輯下面這一段話：

> 這些聲音，對你來說，不只跟真正出現的聲音不同，而且有時變得如此怪異，以致於令人不可置信。

為了微調這句話的時間，朵伊區教授將「有時變得如此怪異」這幾個字不斷循環播放，直到這句話突然開始變得奇怪起來……。

雖然這段話是以正常方式陳述，但在重複了幾次後，似乎就變成了一首有著明確旋律的短曲。

在網站和 YouTube 上的錄音，是以前面那整段話加上重複的短句「有時變得如此怪異」所錄製而成，在聽的時候，會聽到以正常語速所播放的整段話和前兩次重複的短句。但在重複了幾次後，多數人會開始覺得短句部分聽起來像歌曲。奇怪的是，如果你倒回到最前面，並從頭再聽一次整段話時，除了「有時變得如此怪異」像一首歌的一部分外，其餘完全就跟正常的談話一樣，至少對我們絕大多數人（約百分之八十五的聽眾）而言都是如此的。因此，原本正常的說話聲，只要不斷重複播放就會變成歌曲。由於朵伊區教授對這樣的效果深感興趣，因此便將它收錄進下一張聽覺謎語《那些如幻字句與奇言異語》（*Phantom Words and Other Curiosities*）的CD中。有興趣瞭解人類聽覺系統有多不可靠的讀者，會覺得這些CD內容相當不可思議。

針對此現象的進一步研究，證實了語言版本的音高起伏，跟它變成音樂版本後的音高起伏大不相同。[5]語言版本的聲調的確有高有低，因而就像歌曲一樣地起伏，但它的音高差距，卻不像重複播放後的曲調那麼大。

在進行此項調查期間，朵伊區教授要求受測者，只能以正常語速聆聽這個短句一遍，接著便要將它模仿出來。他們照做時，

一如預期地,可以很精準地模仿正常說話的抑揚頓挫。接下來,在聽了重複的短句數遍,並在他們的腦海中變成了曲調後,受測者就必須再模仿一次。這一次,雖然幾乎所有人都隨著語調上下起伏,但卻加大了音高之間的差距,以符合**樂曲的實際音程**——換句話說,大家都是用**唱**的。他們不但是在唱歌,而且還都唱同一個調。他們的大腦改變了本來接收到的訊息(一般說話的抑揚頓挫),並擴大了音高之間的差距,直到符合樂曲的音程為止。而這一切現象,都是因重複而起。

在每天的生活中,各種聲音變成音樂的簡單例子隨處可見,不論是汽車轉彎時打燈的聲音,還是鐘錶的滴答聲皆是。方向燈和鐘錶多半都會發出同樣滴、滴、滴、滴、滴的聲響,但卻沒有人發現這類聲響就是滴答、滴答聲的不斷循環。你若試著仔細聽鐘錶發出的聲音,就會發現某種滴答聲的模式,其中「答」聲的音高似乎較低,或聲音較小、或是比「滴」聲大。現在,請集中精神,將原本兩兩一組的聲音試想為三個一組,也就是「滴答滴、滴答滴」,並跟著鐘錶的速度同步,大聲地說出來,讓自己進入鐘錶擺動的韻律,然後,打住不說,在停下來後,你可能還會繼續聽到這組聲音模式。如果能做到這一步,就會發現某些「答」聲已變成了「滴」聲,而其中某些「滴」聲也已變為「答」聲了。這證明了滴答聲全都一樣,而如果你願意的話,就能讓自己聽到

實際發出的聲音——滴、滴、滴、滴、滴。但也別以為這項新發現有多了不起，很快地，這項釐清之後的事實會瞬間瓦解，而你又會逐漸回到原本的滴答心態。我們的大腦似乎認為，若**將類似的重複聲音，分成一個個小組會比較好處理**。

由法國柏根蒂大學（University of Burgundy）的心理學者所組成的團隊則證實了這一點。他們讓受測者連上腦波儀（EEG），並在他們聆聽一連串相同的音調時，觀察他們腦部活動的情形。研究團隊發現大腦會自動將**每兩個音調分為一組**，且對每組中第一個音調的反應較大。[6]這些聲音其實都一模一樣，但聽的人卻會下意識地加上重音：**滴**、答、**滴**、答。

有為數龐大的心理測試顯示，人們會從熟悉的樂曲中，感受到最強烈的情緒，而重複當然會大大增加樂曲的熟悉度，不論是重複整首樂曲、副歌的部分，甚至只是一個音符（諸如皇后合唱團那首歌曲 Flash 開頭的地方）皆然。

即使你沒發現樂曲中有重複的部分，它仍然會對你施展「重複」的魔咒。我之前提過的那些音樂理論家可能尚未發現，重複能讓他們更享受音樂；而我們多數人在聽音樂的時候，並沒有什麼測量重複的儀器可用，因此也就不會留意樂曲中有哪些重複的地方。在某些情況下，即便只有和聲或是低音聲線的部分會重複，但無論如何，都有助我們進入音樂的情境中。

　　這其中有關潛意識的層面是相當有意思的。一九六〇年代時，心理學家羅伯‧札瓊克（Robert Zajonc）發現了一個他稱之為「單純曝光效應」（mere exposure effect）的現象[7]，這份研究顯示，我們對於曾經看過或聽過的事物，會有更多正面的回應，**即使我們根本沒發現自己之前已經接觸過的**也是如此。這種現象跟那句老話「我喜歡我所瞭解的，並瞭解我所喜歡的」很類似，但卻還要更深入廣泛一些。

　　在該份研究的其中一項實驗中，札瓊克給一群不懂中文的學生，看了十二個類似下圖疑似中文的扭曲字形：

　　札瓊克將學生分成好幾組，雖然每一組都會看到同樣的十二個字形，但看到的次數卻不同。其中有的字形只展示一次，有的兩次，有的卻有五次、十次，甚至高達二十五次之多。但因為這些圖片是隨機出現的，因此同樣一張圖片，有的組別可能會看到十次，另一組可能會看到五次，還有一組會看到廿五次不等。由

於圖片每次只出現約兩秒鐘，因此學生們不太可能記得住其中任何一張。

之後，研究人員們告訴學生這些圖形都是中文的象形文字，代表了各種形容詞，有些是正面的（如「美麗的」或「甜蜜的」），有些則是負面的（如「腐爛的」或「困難的」）。接著他們必須看著這些字，從零（如果覺得這個字的意義真的很不好）到六（如果覺得這個字的意義真的很好）來一一給予評分。學生們可能認為自己是根據字的形狀來評分的（像是「這個字看起來很尖銳強硬，所以我給1分」之類的），但實際上，他們卻是將最常看到的圖形，給予最高的評分。

雖然學生們因為還看得不夠多，或是不夠久，以致無法記住這些圖形，但每組中最常出現的，也正好是被評為意義最正面的那張，反之亦然。每組所評選出「最正面的」和「最負面的」圖形都不同，因為每張圖形在每組出現的次數都不同。整體結果不但相當明確，之後在各種情境的測試下，也都出現同樣的效應。總之，就影像和聲音而言，我們對於之前就接觸過的事物，會給予較正面的回應，對於不熟悉的事物則持比較負面的態度。

而真正令人訝異的是，「單純曝光效應」現象跟有意識的思考或是選擇，似乎沒有什麼關聯。它是一種潛意識的過程，甚至在只花千分之四秒一閃而逝、大腦根本來不及有意識地「看見」的

影像上，也會產生同樣的效果。

　　這類無意識的「單純曝光效應」，可能正是我們就算沒有意識到，也仍然喜愛重複音樂的原因之一。即使是在與重複手法完全相反的主題變奏曲上，此一效應也有某種程度的作用。其中的道理是，樂曲中大量的重複，多少都會在節奏、音高或樂器的運用上有些許變化。

　　因此，「**重複**」**能提供我們基本的愉悅感受**。但若想擁有真正美好的音樂體驗，就必須在重複之外再添加驚喜的元素才行。

音樂中的驚喜

　　我們通常並未特別注意身邊的大小事，因為這需要花費**力氣**，而我們跟自身內建的生理系統一樣，都希望做事愈省力愈好。另一方面，我們對於發生了什麼重要或有趣的事，則有必要特別加以關注。很久以前，所謂「重要的事」指的可能是突然出現了一群狼或是暴風雨將至等情況。時至今日，則比較像是眼前出現了甜點，或是在一場無聊的會議中，有人突然提到了你的名字等。當這類情況出現時，清醒激發系統（arousal system）和注意力兩大系統就會同時開始運作。**清醒激發系統**會藉由增加心跳、葡萄糖攝取以及呼吸速率（相較其他事物），來讓身體準備應付狀

況，而**注意力系統**則會讓大腦聚焦。[8]每當我們感到有預期之外的狀況發生時，就會啟動這類反應。人類天生內建有判斷是否即將發生危險狀況的能力，倘若事情似乎在意料之中，或看來一切平靜的話，我們就會關掉消耗精力的清醒激發和注意力系統。不過，一旦有出乎意料的事情發生時，我們的清醒激發和注意力狀態就會迅速升高，並且在一開始就會做最糟的打算。就如音樂學者大衛・赫倫在他那本精彩的著作《甜蜜期望》（*Sweet Anticipation*）中所說：

> 自從驚訝代表了我們在生理上無法預測未來的反應後，
> 所有的驚訝反應一開始就會被視作威脅或危險。[9]

但當然有些驚訝是令人高興的。也許像是突如其來的禮物？或是好朋友的一通電話？

幸好，雖然有不好的驚訝，但也有好的驚訝。但是好的驚訝一開始可都是先被判定為「威脅」的，也由於這個判斷極其短暫，以至於並未停留在你的意識中。

想像一下自己是躺在床上看書的小朋友。你的房門喀嚓一聲開了，是媽媽進來跟你親吻道晚安。即便你的母親每天晚上同一時間都會進來，但開門的聲音卻仍會讓人嚇一跳。在開門聲出現的大約前六分之一秒，你的心中會響起警鐘，深信大野狼就在附

近。接著，在你尚未意識到自己的負面想法前，就會發現這整件開門、親吻的舉動其實是好事。而這並非只是稚氣的反應而已。二十五年後，當你坐在床上閱讀週日報紙時，房門喀嚓一聲開了——是你的伴侶端著茶和吐司進來了。同樣地，在開門聲的前六分之一秒，腦海浮現的都是大野狼、地震以及海盜等念頭，直到明白發生了什麼事後，所有潛意識裡的負面反應才會一掃而空。

在開門聲響起的當下，一道「就作戰位置」的指令會立刻發送到大腦的恐懼中樞（杏仁核）。同一時間，一則「發生了什麼事？」的訊息，就會在大約六分之一秒後送達杏仁核。因為，沿途它穿越了大腦的主要部位，而這裡就是做出「發生了什麼事？」決策的地方：要升高恐懼信號，還是關掉它？

不論房門響了多少次，我們一開始**總是**先有負面反應，接著可能會由有意識的負面反應強化（真的有地震！），也可能被正面反應排除掉（啊！是早餐！）。人們之所以無法判斷現代大城市中一個打開房門的聲音，不太可能是什麼危險信號的原因，是因為要是人類對突發的聲音（或是觸碰、味道或景象等），忘了要做出「打還是跑」的反應的話，恐怕就很難存活了。我們必須忍受一開始總是過度反應的大腦，要不然一旦罕見的危險狀況真的發生時，我們就會反應不及。我們那顆過度反應的大腦也許會讓你顯得太神經質了點，但反應不及的腦袋卻有可能會讓你連命都保不

住。

　　腦波儀的偵測已證實，我們的大腦對正在聆聽樂曲中的意外變化，會產生潛意識的反應。例如，連四個月大的嬰兒在聽到兩個交替音和模式改變時，小腦袋也會送出驚訝的訊號。假使聲音原本是乒乓乒乓乒乓響的話，小嬰兒在聽到連續兩個乒聲時，就會出現驚訝的反應。[10] 這類針對嬰兒和成人的測試，顯示我們會因為出現奇特的聲音模式而提高警覺。音高、音色、音量甚至是音源的意外變化，或多或少都會讓我們感到訝異。而我們若是同樣會對音量變大或變小（或突然靜默）感到驚訝的話，就表示這是某種重要模式的改變。聲音模式會讓人們預期這種模式會延續下去，而一旦不如預期時，你的大腦就會開始有所警覺。當然，連微小的異動都會產生輕微的反應，那麼巨大的模式改變就更讓人驚訝了。

　　驚喜的反應是我們聆賞音樂最關鍵的部份。我們聽的若是熟悉的音樂類型，那一連串的聲音就會是可預期的，只有在偶爾的情況下會有驚喜。而這類驚喜可能是來自旋律或伴奏上，音符的選擇或是出現的時機（或其他各項元素）。若音樂是可預期的，我們就會因瞭解整件事，而感到相當滿足，這正是音樂享受的來源之一。但過程中要是出現了驚喜，我們一開始的反應就會是負面的，接著多半又因為這只是音樂上的驚喜而感到放鬆。像這樣負

面——正面的變化，會將正面感受放大，我們不妨用以下的比喻，來說明這種放大效應。

你跟家人每個月都會去探望奶奶，由於奶奶很清楚青少年總是口袋空空，於是便開始偷偷塞二十塊到你的外套口袋裡，並在你離開的時候親手把外套拿給你。但在某次探視奶奶後，口袋裡卻並沒有出現那預期中的二十塊。你心想，討厭！奶奶一定是忘記了。

但五分鐘後，你發現她把錢塞到另一個口袋裡了，而且不是二十塊，而是四十。太棒了！在這個例子中，若只是在原本的口袋裡，發現預期的二十塊變成了四十塊，就已經很令人開心了，但就在你以為「失去」了二十塊後，又得到了四十塊，那種感覺甚至更好。最初的負面反應因而放大了最後的正面情緒。

在大腦開始讓恐懼中樞冷靜下來之後，你下意識所感到的放鬆情緒，就是當樂曲出現驚喜時，讓人覺得愉悅（有時是狂喜）的原因之一。如果你聽到的是不和諧的刺耳樂段，就會猜接下來的部分應該大同小異。但要是曲子出人意表地變得優美悅耳，那麼愉悅的效果就會被這份驚喜所放大。[11] 我們一開始的負面反應是屬於生理性的，而且無法關閉，這也就是為何我們雖然已熟知某個樂曲段落，但仍同樣會產生「雞皮疙瘩」效果的原因。而另一個讓我們感到愉悅的因素，就是我們預料自己就快要起這種美妙

的雞皮疙瘩了。*

激動的元素

有時你對音樂的情緒反應，會造成強烈的身體反應。約翰‧斯洛博達教授發現身體對音樂會產生下面三種主要的反應，這三種感覺可能會個別出現，也可能一起出現[12]：

1. 感覺「如鯁在喉」，有時會伴隨流淚（通常是喜悅或如釋重負的淚水）。
2. 肌膚顫抖的現象，如起雞皮疙瘩或寒毛直豎，有時會伴隨著背脊發涼的感覺。
3. 心跳加快，有時同時兼有腹部下沉的感覺。

這種強烈程度的情緒反應只會偶爾出現，而且比較會在你專心聆聽熟悉樂曲的時候，而不是在邊聽音樂邊洗碗的時候出現。雖然很難確知發生這種激動反應的原因為何，但有證據顯示，這類現象通常是跟樂曲中不尋常的變化有關，亦即在那當下違反了

* 最近一次讓我起雞皮疙瘩的曲子，是肘樂團（Elbow）的《塑造火箭少年》（*Build a Rocket Boys!*）專輯中的這首歌曲 The Birds，也就是在合成樂器加入樂曲的第三分二十五秒的地方。

你對此類樂曲的預期。當然，對於熟悉的樂曲，你會知道即將出現不尋常的變化，但只要你剛好心境對了，此處的變化就仍會觸動你。不消說，有些人要比其他人更易感。關於這一點，有好幾份心理研究認為，擁有「對各種經驗持開放態度」*性格的人，在聆聽音樂時，會比他人感受到更強烈的情緒。[13]

雖然這三種生理（心理）反應一如音樂本身，沒有任何鐵則可言，但卻與下面各項音樂技巧有關。[14]

「如鯁在喉」且偶爾伴隨流淚的感覺，會因各種音樂效果而起，像是音樂人所謂的「旋律性倚音」（melodic appoggiatura）即是。用白話文說，就是在唱出或彈奏某個跟伴奏和聲不搭的音後，再往上或往下一個音級，以便接續比較和諧的音。這種在音樂上緊繃後放鬆的感覺，就像是差點趕不上火車後，「呼！」地鬆了一口氣一般。

至於顫抖和起雞皮疙瘩的反應，則通常是因和聲而非旋律的變化而起。樂曲原本如常般地平穩吹奏，接著，無預警地，作曲者開始以不同的和弦音來演奏和聲。這有點像本來是透過橘色鏡

* 在「對各種經驗持開放態度」一項得到高分的人，在積極的想像力（active imagination）、敏銳的審美觀（aesthetic sensitivity）、注重內在感受（attentive to inner feelings）、偏好多樣性（preference for variety）以及具有求知欲（intellectual curiosity）等方面都有高於平均值的傾向。

片的太陽眼鏡觀賞戶外運動會，突然間卻換成了綠色鏡片一樣。事情還是一樣進行，但**某個**最基本的東西卻不一樣了。

而你可能早猜到了，心跳加快的反應是跟音樂的速度有關。比方說，就像是你正在聽的音樂，從原本穩定、單純的速度，變換成「切分」（syncopated）的節奏一樣。所謂「切分」就只是指節奏在不尋常的地方加重。原本正常的重音應該是：

一下、二下、三下、四下……

卻可能變成：

一下、二下、三下、四下……

作曲者讓你心跳加快的另一項技巧，就是先讓你期待高潮快來了，然後讓高潮稍微提前出現。

你或許注意到了，所有這些顯著的情緒效果，都是在給了聽眾某些期待後，又讓人期待落空（但不會太過分），這項原則也適用於說故事和講笑話。我們希望故事的發展合情合理，但又不希望太好猜。就成人而言，在聽音樂以及說故事或講笑話之間的一大差異，就是「重複」能增加我們對一首樂曲的感情。我們一般都是在聽熟悉的曲子時，才會產生最強烈的感受。[15]至於說故事和講笑話，雖然我們都有喜歡的電影旁白，或是電視影集的片段，但通常只會在看第一次時，感受最強烈。

　　我們都不是詹姆士龐德，對吧？人們希望樂曲帶給他們驚喜，但又不希望**太過**驚喜——而且我們比較喜歡以前就聽過的驚喜。

重複、驚喜和雞皮疙瘩

5

Chapter

音樂如良藥
Music as Medicine

　　現代音樂療法起源於一個相當單純的想法，就是以在榮民醫院舉辦音樂會的方式，鼓舞在二次世界大戰中受傷或遭受心理創傷的美國士兵。醫護人員很快就發現，音樂對於病患的生理和心理狀況，似乎具有意外的正面效果，因此，醫療院所便開始聘請樂手演出，讓病患能置身在音樂的環境中。後來，大家逐漸體認到，要是樂手們能接受治療師的訓練的話，就能進一步強化這種正面效果。而第一個音樂療法學位課程，也就在一九四四年應運而生。

　　音樂療法的目的，就是利用我們潛意識對音樂的反應，**幫助自己從某種生病狀態或心理問題中復原**。在過去數十年間，人們發現音樂療法在許多應用上，都具有良好的成效。以下我列舉了一些音樂療法如何發揮效用的例子。

憂鬱症和壓力的音樂療法

　　罹患憂鬱症的一大問題，就是人們會因為太過抑鬱，而無法從中掙脫出來。憂鬱症會形成惡性循環：亦即負面想法會導致負面情緒，而負面情緒又會產生負面想法，而負面想法又會再形成……。

　　而音樂則有能力打破這種惡性循環。這並非盲目樂觀胡言亂

語，聆聽悅耳的音樂的確能增加你的血清素和多巴胺，進而產生真正的、正面的情緒變化。[1]人們發現，音樂甚至能讓緊張的老鼠增加多巴胺的分泌。

一旦心境改變了，憂鬱症患者就比較能接受正面的想法和建議，幫助他們以正面方式看待自己和周遭的事物。[2]我甚至認為這在老鼠身上也行得通，不過，我不認為老鼠會需要擁有健全的世界觀就是了。

憂鬱通常跟壓力有關，因此心理學家韓瑟（Susanne Hanser）想瞭解，是否跟音樂相關的活動能有助減少壓力，進而減輕憂鬱。[3]她跟三十位罹患憂鬱症的年長者聯絡，在為期八週的試驗期間，經他們同意服用任一種抗抑鬱劑後，將他們分為三個十人小組。

第一組受測者在家接受了每週一小時、為期八週的有關音樂減壓技巧之個人訓練，其中包括了音樂運動、音樂放鬆、利用音樂提振精力，並利用音樂產生視覺心像等。這一組的受測者可以自行選擇練習用的音樂。

第二組受測者也進行了跟第一組同樣的練習，只是沒那麼嚴謹。研究人員會提供書面指示，告訴他們要做什麼，並建議他們採用什麼樣的音樂。這組人每週都會接到韓瑟的一通電話，以便

幫助他們解決各種問題並給予建議。

而第三組則什麼事都不用做，研究人員只承諾他們會在八週試驗結束時開始療程。「厚！」他們一定會想，「來這套！」

所有的受測者在為期八週測試的一開始和結束時，都會接受憂鬱及壓力程度測試，而測試結果則相當有意思。三組受測者一開始都有輕微的憂鬱和壓力症狀，沒有安排療程的那一組在結束時，情況還是跟之前差不多。相反地，兩組接受療程的受測者則有大幅進步，他們的憂鬱和焦慮指數，跟一開始的得分相比，比較接近沒有憂鬱症的人，而且這樣的效果甚至還能長期持續下去。九個月後，接受音樂療法的人在憂鬱和焦慮的狀態上，不但沒有顯著變化，其中有些人甚至還在持續改善中。

音樂療法之所以特別成功，音樂本身的因素可說相當重要。受測者之一的茱蒂接受測試時年屆六十九歲，當時正經歷喪夫之痛。她的丈夫伯納會吹單簧管，並喜愛大樂團的演出。主持試驗的韓瑟建議茱蒂，利用伯納收藏的大樂團老唱片當作治療音樂，在短短一星期內，茱蒂對人生的態度就有了明顯的轉變。試驗過了九個月後，茱蒂寫了下面這段話給韓瑟：

> 在把所有唱片拿出來前，我每天想的都是，我再也看不
> 到我先生了。我深愛著他，無法接受他已不在了。但現

在，每當我播放他的唱片時，就感覺好像他在我身邊一樣。我想到我們一起共度的那些美好時光，還有我們談了好多心事。我愛這些老唱片，也愛聽這些老唱片。感謝妳讓我的丈夫回來了。[4]

我想你也會認同，這樣的結果非常有說服力。

音樂療法與疼痛

雖然疼痛的感受到處都有，而且有時可以痛到令人難以忍受，但我們對疼痛卻所知甚少。**疼痛不是事件，而是認知**。不同的人在受到同樣的傷害時，所感受到的痛楚程度可能會有很大的差異；而這必須要視各種因素而定，比如他們是否在忙，或是當時的心情如何等。假設你是在一個悠閒的週日午後，不小心刺傷了大拇趾的話，可能就會覺得很痛。但要是正當你奔向一個小朋友阻止他走到公車前時，發生了同樣事件的話，可能就會根本沒有感覺。

幸虧疼痛是一種認知，也就是**感受**，而不是什麼顛撲不破的事實，因而音樂得以幫助人們盡可能減輕它。就像我們之前看到的，音樂能減輕壓力、使你放鬆、讓心情變好，並幫助你專心，這些都有助你減輕痛楚的感受。此外，若大腦必須忙於處理音樂

的話，也有助於轉移你的注意力，就像看到小朋友有危險一樣，可藉此干擾那股「搞什麼？痛死了！」的訊號。[5] 人們發現音樂在應付暫時的疼痛，像是治療牙齒或頭痛上相當有用，尤其是病患若能選擇音樂和音量的話更好。有意思的是，要是有人告訴病患音樂能**減輕疼痛**的話，就會發揮最大的效果。假如病患相信自己能夠掌控減輕疼痛的方式，那麼光是信念本身就有助於減輕疼痛。[6]

在某項有關音樂影響疼痛的研究中，研究人員請自願參與測試的人，將雙手放進相當冰冷的水中，直到不能忍受為止。而能自由選擇音樂的受測者，要比聽白噪音或隨機播放的情境音樂的受測者，雙手留在冷水中的時間更久。這似乎再一次驗證了能自由選擇音樂的人，會覺得自己較能掌控情況，並因而能夠忍受疼痛久一點。在這項測試中，能自行選擇音樂的女性受測者，不但較能忍受疼痛，而且還認為疼痛的程度比較輕微，至於男性受測者雖然也較能忍受疼痛，但卻覺得疼痛的程度是一樣的。[7]

音樂與語言療法

當我還是小朋友的時候，心中懷有一個不可告人的秘密。（如今五十多歲的我，本來應該會有好幾個不可告人的秘密，但因記

性太差所以都記不得了。萬歲！）我九歲時的祕密是這樣的：我很喜愛看書，因此識得所有的英文字母，但卻不清楚它們的順序。我只能背到A、B、C、D、E，之後的順序就很模糊了。字母M後面是Q 嗎？T又應該排在哪呢？雖然不至於為此失眠，但這件事的確讓我感到很困擾，因為似乎所有人都曉得字母的順序。後來，到了十歲時，有人唱了一首字母歌給我聽，我在聽了十幾遍後，就全都記起來了，從此世界變得一片光明，各種機會之門為我而開：如果我願意的話，長大後我甚至能當圖書館員。至今，我仍然要靠這首字母歌來排序。（這首字母歌並非大家都知道的那首，而應該是某種一九六〇年代曼徹斯特的雜燴版。）我不知道你是否需要這麼做，但每當我要查閱某類索引時，就必須輕哼一下這首歌。倘若我想知道L後面是哪個字母的話，就必須把I、J、K、L、M這整段唱出來。因此，我缺乏對字母順序「應有」的記憶，只知道有一首歌，在必要時能提供我這項資訊。

曲調在這類死記硬背的事情上相當有用。例如，有了調子，就很容易教小孩學唱外文歌。只要有旋律在，即使小朋友不懂自己唱的到底是什麼，也能學會正確的發音。我相信有很多人記得，自己以前在學校曾唱過這首法文歌〈雅克弟兄〉（Frère

Jacques）[*]，可能現在也還記得怎麼唱，但我滿懷疑當年有多少小朋友，知道歌詞中的 "Sonnez les matines" 是什麼意思？^{**}我自己則大概是在三十多歲後才知道的。但這一點也不重要。我在六歲時就能以聽得懂的發音，說出大約十四秒的法文單字──就我所知，其實只是一些沒什麼意義的聲調罷了。這類記憶功力要是沒有曲調輔助的話，恐怕難以達成。

這項音樂記憶技巧，可用來幫助因中風或腦傷而喪失說話能力的病患。神經科學家薩克斯（Oliver Sack）在他那本傑出的著作《腦袋裝了2000齣歌劇的人》（*Musicophilia*）中，描述了因中風而完全無法說話的病患山繆的故事。[8]雖然山繆明白其他人在說什麼，但在接受治療兩年後，他仍然一個字也說不出來。他的大腦再也不知道要怎麼運用發音功能，來把字詞說出口了。

大家本來對這種情況深感絕望，但某天一位音樂治療師，卻在無意間聽到他唱了一小段 Ol' Man River 這首歌。山繆還是無法說話，也只能唱出一兩個字，但這總算是個開始。那位音樂治療師開始為他安排定期課程，很快地，他就能唱出這首歌曲 Ol' Man

[*]　這首法文歌〈雅克弟兄〉的旋律，就是大家熟悉的兒歌〈兩隻老虎〉。──譯注
^{**}　以前在學校唱過這首歌，卻從不知道內容是什麼的人，歌詞大意是這樣的：雅克弟兄是名修士，人們對他唱歌是為了要喚醒他，好讓他為晨禱的人們（les matines）敲響（Sonnez）鐘。

River 中的所有歌詞，以及許多以前年輕時學過的歌。這項唱歌活動開始讓他重拾說話能力，在短短兩個月內，他就已能適度、簡短地回答問題了。例如，當被問到週末過得如何時，他就能回答「很愉快」或是「看到小孩了」。音樂就是以這種方式，幫助了非常多以一般語言治療無效的病患。

音樂療法、血壓與心臟病

在許多國家，包括美國和英國，冠狀動脈心臟病都堪稱是最常見的致死原因。起因通常源自持續壓力使得血壓長期升高，這種名為高血壓的狀態會導致心臟疾病、心臟病和中風。各種實驗顯示，音樂療法（即音樂搭配放鬆〔想像〕等練習）結合標準病患支持的做法，能有效地改善血壓、焦慮程度以及一般健康狀況。一如韓瑟所說：

> 心臟有狀況的人，在逐漸瞭解音樂能改善他們的心跳和
> 血壓後，就能掌控生活中的壓力。[9]

用來監控血壓和心跳的生物回饋儀器，在這類情境下相當有用。你可以一邊播放喜愛的紓壓音樂，一邊觀察心跳和血壓下降，並練習放鬆。

音樂療法與帕金森氏症

帕金森氏症的症狀之一，就是你的身體會抽搐，很像是有口吃一般。眾所周知，有口吃的人在把字詞唱出來的時候，通常症狀就會消失，不過，音樂也能消除或減輕帕金森氏症的結巴症狀。以薩克斯的說法就是：

> 只要利用「正確」的音樂類型，帕金森氏症的結巴症狀
> 就可以協調地呼應音樂的節奏和律動——而對每位病患
> 來說，所謂正確的類型都各不相同。[10]

所謂「正確」的音樂類型，必須要有搭配良好的拍子，要是拍子太強的話，病患就會受到箝制且無法掙脫。這種良好效果通常在音樂停止時，也會跟著結束，因此，現代社會量產的音樂隨身聽裝置，對許多飽受帕金森氏症之苦的患者來說，有著莫大的助益。

音樂、身心健康及睡眠

音樂能減輕壓力，並對整體免疫系統有正面影響。例如，有好幾項研究顯示，音樂能增強唾液中的免疫球蛋白A抗體，因而有助呼吸系統直接對抗傳染病。[11]心理學家薩貝伊・萊納（Shabbir

Rana）也發現，人們花在聽音樂上的時間，跟填寫名為「一般健康狀況問卷」*的心理健康測試上的得分，有著直接關聯。[12]

這裡要提供許多有睡眠問題的人一項好消息。大多數人都知道，擁有足夠優質的睡眠，對維持生活品質而言極為重要。睡不好會導致疲倦、焦慮、憂鬱，並在白天進行各項身心活動時表現不佳。服用藥物雖然有幫助，但對日常生活卻會帶來不良影響。幸好，研究人員發現，只要在晚上睡覺時播放紓壓音樂，就能讓很多人減輕睡眠問題。紓壓音樂能減少體內的壓力荷爾蒙去甲腎上腺素（norepinephrine），進而降低你的警醒和亢奮程度，讓你睡得更安穩。

如果你是專門研究睡眠問題的科學家，需要可靠的睡眠測量方式的話，到匹茲堡找就對了。這一份長達四頁的「匹茲堡睡眠品質量表」（PSQI），能根據你的睡眠模式評分，以便得知你的睡眠狀況是否良好。若分數低於五分，就表示你的睡眠狀況正常。但要是得分只有一分或更低的話，你應該就已經掛了。

心理學家拉斯洛・哈馬特（Laszlo Harmat）和他的同僚利用這份量表，找了九十四位有睡眠問題且年齡介於十九到二十八歲的

* 此份問卷有各種形式，從十二題到六十題都有，內容主要是詢問受訪者過去幾週的心理感受。

學生，並將他們分成三組。在測試開始前，所有人都填完量表，且平均得分為六點五：表示他們的睡眠都有問題。研究人員讓其中一組在就寢時聆聽紓壓的古典音樂，第二組聽的是有聲書，第三組則什麼都不聽。前兩組受測者每晚必須要在上床前四十五分鐘，播放提供給他們的音樂或有聲書。

這樣做了三週後，聆聽音樂組的量表平均分數降到三點多：他們（或至少是其中的多數）的睡眠品質變好了。這一組三十五名受測者中，有三十位睡眠狀況變好了，剩下的五位則仍然睡不好。至於聽有聲書的效果則差得多，三十位受測者中只有九位睡眠品質變好。這些學生在三週試驗的開始前和結束後，都接受了憂鬱程度的評量。聆聽音樂的組別在憂鬱程度上有顯著的下降，但聽有聲書的組別則未見同樣的效果。[13]

但音樂不只能幫助年輕人，也能幫助年長者睡得更好。研究員賴惠玲和瑪莉安·古德（Marion Good），在二〇〇三年針對年齡介於六十到八十三歲的長者，進行了一項類似的研究。[14] 在這組人中，PSQI量表顯示的平均分數超過十：他們的睡眠狀況相當糟糕。* 研究人員交給受測者一捲四十五分鐘長的音樂卡帶，並要求

* 在這個年齡組別中，大約半數的人偶有睡眠問題，其中絕大多數都會服用安眠藥來幫助入睡。不過在測試期間並沒有人服用藥物。

他們在就寢後放來聽。（一般成人通常會在十三到三十五分鐘間睡
著。）果然，床邊音樂又再一次展現威力，雖然這次參與試驗的
人較少（可能是因為年長者的睡眠問題潛藏已久），有半數聆聽音
樂的受測者，PSQI量表的分數掉到了五分以下；這顯示他們能夠
睡個好覺了。

如果你想嘗試床邊音樂的話，會發現有相當多號稱「全世界
／銀河／宇宙最讓人放鬆的古典／爵士／藍調音樂」的專輯可聽，
當然，你也可以自行蒐集一些曲子製作成一套曲目。還有，以剛
剛好的音量來播放相當重要：**音量太小會造成干擾，音量太大又
讓人睡不著**。而且，最後一首曲子的尾聲最好能逐漸淡出，否則
你可能會因突然安靜下來而驚醒。人類天生的反射動作之一，就
是在突然安靜時保持警覺。還有就是，假如兩個月後，你要是對
巴哈的〈G弦之歌〉（Air on the G String）以及貝多芬的〈給愛麗絲〉
感到厭煩的話，你大可跟我一樣，放魯特琴演奏的專輯來聽。**

* 我目前最喜愛的專輯是由英國魯特琴手奈吉爾·諾爾斯（Nigel North）所演奏的
Cantabile。

音樂療法的未來

聆賞喜愛的音樂，對罹患生理或心理疾病的人大有助益的證據，可說是俯拾皆是。**選擇**什麼音樂不但很重要，而且如我們所見，病患必須得要自己選擇音樂才行。但，要是你突然被病魔擊倒，以致無法做出選擇呢？

這類擔憂讓「音樂事前指示」（Advance Music Directive）[15]，也就是所謂「生前音樂預囑」（music living will）的做法應運而生。在音樂治療師的協助下，你可以製作一份個人的音樂播放曲目，並寄存在信任的人那裡。之後，萬一發生什麼不幸的事，就可從中挑出合適的曲目（如平靜的、或有朝氣的）播放，以幫助你康復。

這不禁讓我想起，有時我會跟朋友討論在各自的葬禮上想播放什麼曲子的事。＊唯一不同的是，為生病所羅列出來的曲目不但要多得多，而且你在選擇時必須要**更加**小心。你絕對不希望在昏迷的狀態下，還想著「喔不！別又是那首〈陽光季節〉！」＊＊

＊ 我會播放英國搖滾樂團The Who的這首歌曲 Blue, Red and Grey。
＊＊ 這首歌曲原名 Seasons in the Sun 的歌詞內容，乃是一名臨終男子對親友不捨的告別。——譯注

　　因此，要是你有摯愛的親朋好友臥病在床，幫他（她）製作一兩套曲目吧！這對他是有好處的。若他意識清醒可以溝通的話，就可以請他一起幫忙（一套用於幫助放鬆／睡眠，一套則是曲風正面積極的）。但倘若他失去意識的話，就試著自己製作曲目吧！但請記得兩件事，一是這些曲目應該是你認為他會選擇的，而不是你為你自己挑選的；二是無論如何，請千萬不要把〈陽光季節〉或 Chirpy Chirpy Cheep Cheep 這首歌曲*** 放進去。

*　蘇格蘭樂團 Middle of the Road 於一九七一發表的舞曲。——中文版編注

6

Chapter

音樂真能讓你更聰明嗎？
Does Music Make You More Intelligent?

莫札特效應

一九九三年，以羅雪（Frances Rauscher）為首的一群心理學家，在聲譽卓著的科學期刊《自然》（*Nature*）上，刊登了一篇題為〈音樂與空間測試的表現〉（Music and Spatial Task Performance）的論文。[1] 這項研究是為了瞭解學生們，在花十分鐘做了下面三件事的其中一件後，於某項智力測驗上的表現如何：在這十分鐘裡，有的學生聽的是教人放鬆的指令，有的只是安靜地坐著，而其餘學生則聽了十分鐘的莫札特鋼琴曲。接著，所有人都做了同樣的測驗。

測驗結果顯示，聆聽莫札特音樂的那組學生，比聽放鬆指令或是什麼都沒做的學生，成績都要來得好，而進步的幅度，相當於比他們原本的智商高出了八或九分——這對他們來說可是很有用的。

在這項測驗中，學生們要看一些經過摺疊裁剪的紙張上面的圖形，並猜測這張紙在沒有摺過前是什麼樣子。這裡有一個類似的例子：你能看出下圖的紙張，在經過摺疊和裁剪後，會變成圖A到E中的哪個形狀嗎？（解答請見本章最後一頁的頁腳注）。

問題在於後來發生的事。

要是當初羅雪博士及其團隊，將這項測試結果發表在某份不知名的心理學期刊上，那麼在她專業領域內的同僚就會閱讀，並將它加進眾多有關**大腦運作**的已知資料中，並勤於增修這些資料。但，《自然》可是首屈一指的期刊，許多非常新奇、甚至顛覆世界的科學發現都會刊登在這裡，也就是說，各家報紙媒體都會聘請專家學者（或至少是某個戴眼鏡的傢伙），按月詳讀其中的每篇文章，搜尋有關癌症療法，或是無需熨燙的褲子等各種新穎題材。

　　羅雪博士的發現，在經過這些戴著眼鏡的記者不斷散播後，媒體便充斥著古典音樂能提高智商的報導，而「莫札特效應」（Mozart effect）的說法也就不脛而走。但羅雪博士不但從未表示聆聽莫札特的音樂能提高智商，而且還對媒體那些短視的新聞從業人員解釋了好幾次，卻根本是徒勞。她所談的，不過是某些「技能」，與我們所想像特定行為的結果有關罷了。

　　當然，根本沒人關心她到底說了什麼。古典音樂能讓人變得更有腦的說法實在太誘人，因此可不能揭露實情，免得大家想像幻滅。

　　之前有很長一段時間，各行各業人人都相信這套說法。英國古典音樂廣播電台 Classic FM 還推出了一張名為《嬰兒音樂》的暢銷 CD。在美國，新罕布什爾州則贈送新手媽咪人手一張古典樂 CD，佛羅里達州還通過一項法案，要求州立的托育中心播放古典音樂，德州監獄甚至播放交響樂給受刑人聽[2]，還因此引發許多淋浴時刺傷人的事件，因為大哥們竟為了拉赫曼尼諾夫和西貝流士孰優孰劣而起爭執。到了一九九〇年代末期，由心理學家亞德里恩・諾斯和大衛・哈格里夫斯在加州和亞利桑那州所進行的調查中，竟發現每五個人中就有四個人知道莫札特效應。莫札特應該會感到很欣慰才是。

　　從那時起，許多心理學家就開始探究智商與聆聽莫札特音樂

之間是否有關聯。二〇一〇年，研究人員在檢視了各種與此主題相關，共有超過三千人參與的三十九項調查後，確定真的有所謂的莫札特效應——但卻跟莫札特一點關係也沒有。[3]

多倫多大學的心理學家E·格倫·夏倫柏格（E. Glenn Schellenberg）及其同事，針對這方面做了許多研究，在其中一項實驗中，他們將莫札特音樂換成了驚悚大師史蒂芬金（Stephen King）小說的錄音。這項做法看似奇怪，但夏倫柏格教授和他的團隊卻想藉此瞭解，是否音樂本身根本就不是重點。也許在做智力測驗之前，只要播放任何讓人愉快的東西，就能使人擁有好心情，並因此表現得更好。由於參與測試的都是大學生，不可否認地，這些大學生可能只是對史蒂芬金的小說，跟對兩百年歷史的鋼琴曲一樣喜愛罷了。我相信，若是學生們事前先聆聽一段音樂或故事，而非安靜地坐著的話，也會在相同的「紙張未摺前應該是什麼形狀」測驗上，有較佳的表現。測驗結束後，這些學生必須表明自己比較喜歡聽故事還是音樂。較喜歡聽故事的學生，在聽完故事後所做的測驗分數最高；同樣地，較愛好音樂的學生，則是在聽完音樂後做的測驗分數最好。[4]

因此，我們現在不必再費神搞懂，為何莫札特的音樂能神奇地重整大腦模式，讓它變得更有效率了。因為，這個「莫札特效應」不過是一個眾所周知的道理罷了——於正面的心理狀態，就

能增進智力上的表現。[5]

　　所謂「正面心理狀態」就是**好心情加上適度的刺激**。這裡的「刺激」指的是與沉悶相反的情緒。如果你處於不夠刺激的情境（覺得無聊或昏昏欲睡），你的大腦就沒辦法做太多事，此時要是有人突然拿智力測驗給你做，成績自然就會不好。相反地，你也可能受到太多刺激，如太過興奮或緊張等，如此也會導致表現不佳。只有在處於適度刺激的狀態下，也就是在聽了故事或音樂後，再接受測驗，才會有最佳表現。最重要的是，你若愈喜歡這個故事或音樂，心情就會愈好，而心情好也有助於增進表現。當你心情不錯時，多巴胺的分泌就會增加，據說這樣思考時就會更有彈性，解決問題和做決定的能力也會變強。[6]

　　為了證實這一點，多倫多研究團隊開始嘗試在進行測驗之前，播放各式各樣的音樂，然後看看結果如何。不出所料，他們很快就發現了「舒伯特效應」，也就是出現了跟莫札特效應一樣的效果。雖然其他作曲家的作品也都產生了相同的效果，但研究團隊卻預測**應該不會**出現「阿比諾尼效應」。義大利作曲家阿比諾尼（Tomaso Albinoni）是那種一曲成名走天下的音樂家之一，你或許曾聽過他那一千零一首作品〈慢板〉*，但由於這首曲子實在太過

* 其實，阿比諾尼恐怕是音樂史上唯一的「無曲」成名者。因為就連那首〈阿比諾尼之

悲傷和緩慢，因此不太可能讓你感到振奮，或是讓你擁有好心情。不用說，要是在做摺紙（剪紙）測驗前播放這首曲子的話，自然也就不會出現阿比諾尼效應了。[7]

在當初的測驗中所播放的莫札特作品，乃是以大調譜寫且曲速稍快，因而給人一種歡快的感覺。多倫多研究團隊曾嘗試以較緩慢的速度，以及將它變成小調（我們知道小調會激發較為悲傷的情緒）等方式，播放這首曲子的不同版本給受測者聽。他們用了各種版本做測試後，證實曲速較快的音樂更具激勵效果，而大調樂曲則會讓人心情更好，因此，速度快的大調樂曲就會讓人們在測驗時擁有最佳表現。

之後當研究團隊在多倫多再也找不到受害（測）者時，便決定入侵英國。他們說服英國國家廣播公司（BBC），協助他們同時為大約兩百所學校裡近八千名學童做測試。他們將每一所學校中的十到十一歲學生分為三組，並分別集中在三間教室裡，且每間教室都準備了一台收音機。第一組學童聽的是 BBC 第一電台（Radio 1）播放的流行樂團 Blur 的歌曲；第二組聽的是 BBC 第三電台播放的莫札特作品；第三組聽的則是心理學家蘇珊‧海拉姆

慢板〉，也極有可能是出自一九五〇年代義大利音樂學家兼作曲家雷莫‧賈佐托（Remo Giazotto）之手。

（Susan Hallam）探討他們正在做的這項實驗的錄音。在播放完畢
後，學童們做了兩項關於空間能力的測試。在這項針對好心情（刺
激）理論所做的實驗中，一如我們所料，這些學童在聽過最能刺
激他們且最喜歡的播音內容後，所做的測驗結果也最好——因而
現在又多了一個「Blur效應」了。[8]

　　這一切重點在於，在接受下一個腦力挑戰前，你聽的是什麼
內容並不重要，不論是莫札特、Blur 的音樂作品還是史蒂芬金的
小說都行，只要是你喜歡又具有溫和刺激效果的東西，就能短暫
地提升大腦的性能。

　　進行這些測試的目的，是為了瞭解當人們因為聽了某些東
西，導致精神與情緒變得更為高昂時，會產生什麼效果。雖然我
們的精神和情緒通常是**同時起落**，但兩者卻並非總是息息相關。
你可能既開心又想睡，也可能既開心又興奮。你的心情隨時都跟
大腦分泌了多少多巴胺有關，而精神卻跟另一種截然不同、稱為
「正腎上腺素」（norepinephrine）的化學物質有關。

　　為了將**情緒**和**精神**這兩種心智效果分開來看，心理學家賈本
葉菈‧伊利耶（Gabriela Ilie）以及威廉‧福德‧湯普森在二○一一
年時，找了幾組人進行了一項實驗。他們請實驗對象在聽完為時
七分鐘的古典鋼琴曲錄音後，接受幾項心理和創意測驗。其中有
些人覺得這首鋼琴曲彈得很大聲、快速且音調高；有些人反而覺

得這首曲子音量小、速度慢且音調低；至於其他組別則在音量、速度和音高上有各種不同的看法。此曲的節拍最具有提振精神的效果（較快的曲速所產生的刺激效果最好），而音高對情緒效果來說則比較重要（音高較高的曲子最能使人們感到開心）。因此這首樂曲在各組中，產生了不同程度的精神和情緒提振效果。

至於這些實驗對象所做的創意測驗，則是由心理學家當肯（Dunker）所提出的一項著名的蠟燭測試，以及麥爾（Maier）的雙索測試。在蠟燭測試中，受測者會拿到一盒圖釘、一組火柴棒，還有，想當然，一根蠟燭。受測者必須利用手中的物品，以避免讓蠟油滴到地板上的方式，將蠟燭固定在牆上。

（假如你現在有興趣的話，可在往下讀之前，先小試身手一下……）

這項測驗的標準答案是取出兩根圖釘，並扔掉其餘圖釘後，將空盒釘在牆上，然後再將蠟燭黏在盒子上。

至於雙索測驗則比較難搞，要是在做測驗當天剛好又沒什麼靈感的話，就更傷腦筋了。研究人員在天花板上掛了兩根不同長度的繩索，受測者必須要將兩根晃動繩索的尾端綁在一起。而難搞之處就是，你在抓住了一根晃動的繩索後，便無法碰到另一根。而你所能使用的輔助工具，就只有一把剪刀和一張椅子。

（同樣地，在往下讀之前，你可先小試身手一下……）

　　我相信有些人會想到利用椅子，但其實並不需要。只要把剪刀綁在其中一根繩索上，然後讓它擺盪起來，接著，在抓住了另一根繩索後，等第一根繩索向你擺盪過來時，再把它攔截住。一旦兩根繩索都抓住後，就可以輕鬆地將兩端綁起來了。

　　最後一項測試則不太需要創意，這項簡單的腦力活動只要速度快便能完成。在電腦螢幕上有四百零八個幾何圖形，受測者必須找出並點選那個出現了五十八次的圖形。

　　那麼結果如何呢？是這樣的，當音樂並沒有讓情緒變得比較好，但卻大幅地提振了受測者的精神時，這些人在最後一項簡單的速度測試上表現得相當好，而在蠟燭和雙索試驗上表現較差。相反地，那些沒有得到什麼精神刺激，但情緒卻大幅改善的測試者，則在創意測驗上的表現較佳，而在簡單的圖形測試上反應較慢。因此，這項實驗的兩個結論是：一、情緒改善能讓人變得更有創意；二、增加刺激能讓人在簡單的思考活動上反應較迅速。[9]正如我之前說過，當我們在聆賞音樂時，情緒和精神通常會同時起落，讓你兩種好處一次滿足。

　　目前，我們所探討的是在接受測驗前，聆聽音樂所產生的效應。但要是在你需要思考和專心做某件事，例如唸書或是填報稅單時播放背景音樂的話，又會如何？

背景音樂是否有助思考？

從學生到客服經理，幾乎人人都有興趣瞭解，背景音樂對於需要用腦的活動，到底是一種幫助還是阻礙。因此，有一批心理學家便針對我們的閱讀理解力、對剛剛讀過東西的記憶力，以及算數能力等方面探討了一番。到目前為止，這些研究結果仍完全「視情況而定」。

在上一節裡，音樂，尤其是你喜歡的音樂，能讓你擁有好心情，而好心情則有助於思考。但另一方面，由於我們的腦力有限，若部分大腦得忙於處理音樂的話，那麼用來處理工作的部分就會變少。當然，因為我們無法關上耳朵，因此大腦就會被迫要處理背景音樂。

至於背景音樂是有用的，還是干擾的，端視你要做什麼以及在那裡做而定。例如，有證據顯示，要是在外科醫師嘗試一項新的手術時播放背景音樂，這項手術就會變得比較困難。[10] 相反地，若是學生想在嘈雜的學校餐廳裡，從平板電腦上閱讀新聞的話，有了背景音樂就會讀得更快，也記得更多。[11] 對外科醫師來說，由於音樂會分散並消耗他們的思考能量，因此可用較為平和、安靜的環境來取代音樂。對學生來說，（快節奏的古典）音樂，能讓他們在杯盤碰撞聲，和同學哀號考試結果，或是對某

個討厭鬼的新髮型品頭論足的嘈雜聲中放鬆一下。音樂能掩蓋這些噪音，並因而**減少分心**的情況。

但要是你處在一個安靜的環境中，那麼背景音樂讓人分心的程度，就會高於大聲、吵雜的（快速、跳躍的）音樂。大聲的音樂比較容易引起大腦注意並加以處理，且音樂愈吵雜，處理音樂所需的腦力也就愈多。有實驗證明，有歌聲的樂曲比單純的器樂曲更令人分心，像我自己在工作時就經常注意到這個現象。

因此，要是你正在處理稅務問題，或是在幫女兒做科學作業時，想要播放音樂的話，不妨選擇平和、輕柔的器樂曲，這樣能有助於同時改善心情和掩蓋環境噪音（如鄰居的吸塵器、或是女兒的啜泣聲等），卻不至於讓你過度分心。

學樂器會使你更聰明嗎？

許多證據顯示，學音樂的孩子不論是在智力上還是課業上的表現，都要比同年齡不曾學過音樂的孩子來得好。但也有研究顯示，較聰明的孩子也比較可能會去學音樂。

那麼，音樂技能究竟是導致智力較高的原因，還是結果？

有關人類行為方面的因果問題一向難解。比方說，你會以為

自己是因為快樂所以微笑，而不是反過來。但其實沒有那麼簡單。微笑和快樂是分不開的，兩者乃互為因果。即便是制式的笑容，也還是會讓人感到愉悅。聽起來像是胡說八道，但若想證明這一點，只要找到一群人和準備一些鉛筆就可以。你請其中一半的人將鉛筆放在唇邊並輕輕咬下——就跟馬兒用嘴咬住東西一樣。而另外一半的人則將鉛筆一端放進嘴裡，噘起嘴唇，讓尖銳的那一端朝外。參與實驗的人可能不知道，有一半的人因而被迫微笑，而另一半的人則已皺起了眉頭。一些測試顯示，假如你給這些人看有趣的東西，像是美國知名漫畫家格里・拉森（Gary Larson）的作品的話，「被迫微笑」的那一組，會比「被迫皺眉」的人覺得這些笑話更好笑。[12] 因此，你老媽要你「臉上保持微笑，就會開心一點」，這話可是一點也不假。

　　試想，假如某件事的因果關係，就跟微笑一樣難以釐清的話，那麼，想搞清楚音樂技能究竟是高智力的因還是果，就難如登天了。

　　就讓我們看看不同的心理團隊，在過去二十年間發現了哪些事實。

　　學音樂的人比較懂得傾聽。例如，他們通常比較能察覺一句話中的最後一個字，在音高上的細微變化。有些學過音樂的成人與孩童，因為擁有了這項能力，而比較能

察覺其他人的細微情緒,不過並不是所有這類人都是如此。[13]

學音樂的人比較記得住曾經聽過的東西,不論是音樂還是語言都一樣。

學音樂的小朋友在語言能力測驗上的表現較好,例如,他們比較快學會生字。[14]

學音樂的人有較強的視覺空間(visuospatial)能力,而這項能力有助你辨認各種形狀和距離,並理解周遭的事物。比如說,音樂人要比非音樂人,更容易看見隱藏在複雜線條下的形狀,並在「這兩張圖有何不同?」的測試上表現更佳。[15] 提升視覺空間能力的一項奇特現象,便是音樂人在將水平線一分為二的做法上,跟非音樂人不同。非音樂人在找出水平線的中點時,傾向於在中點的左邊做記號,而音樂人做記號的地方則比較靠近中點,但卻稍微偏向右邊。

許多人相信,音樂技能和數學能力之間是有關聯的。心理學家曾針對此一觀點進行過研究,但結果卻顯示這兩者間的關聯很小,甚或根本沒有關聯。某些研究發現在音樂訓練和數學技能間,存在很小的正相關,但一份在二〇〇九年針對七千多位十

五、六歲青少年的研究，則顯示兩者間毫無關聯。[16]

　　另一項調查則是從不同角度，來檢視音樂與數學間的關係，也就是想瞭解數學好的人，是否與音樂技能有任何相關性。研究人員將美國數學學會（American Mathematical Association）的成人會員，與現代語言學會（Modern Language Association）的會員相比較，發現兩組人的音樂程度都相同。[17]因此，這種普遍將音樂技能與數學能力相提並論的觀點，恐怕只是迷思罷了。

　　音樂訓練跟擁有較佳的傾聽能力、語言能力以及視覺空間能力有關的事實，不過是大腦運作得較好的一項指標罷了，但，這是否就能證明音樂也能增進智力，並反映在智商（IQ）的評量上？

　　這方面的測試顯示，學音樂兒童的智商，平均要比其他兒童高出十到十五分。這一來不禁讓人推測，是否較聰明的孩子通常也是學過音樂的那些。在夏倫柏格教授所進行的一項實驗中，顯示接受音樂訓練的確能**導致**智商小幅提升。[18]他將一百四十四名六歲學童分成了三組，第一組學童在正規的學校課程外，還要另外上一年的音樂課，第二組要上戲劇課，但第三組則不用上額外的課程。所有接受測試的學童在該年開始跟結束時，都要做智力測驗。結果上音樂課的那一組在智力測驗上，明顯比其他孩子高出了三分。效果雖然不大，但卻證明了此現象的確存在。另一項有趣的發現是，雖然上戲劇課的孩子跟沒有上額外課程的學童相

比，在智商上並沒有進步，但在該年結束時，他們的社交技巧卻是三組學童中最好的。

　　就如同開心和微笑間的關聯一樣，智商高低和學習音樂間，似乎也呈現互為因果的關係。較聰明的孩子通常會去學音樂，而學音樂的孩子則會變得比較聰明。

＊　有關第一百二十七頁摺紙（剪紙）問題的解答為B圖。

音樂真能讓你更聰明嗎？

7

從《驚魂記》到《星際大戰》：
電影配樂的魔力

From Psycho to Star Wars: The Power of Movie Music

　　嫉妒不是什麼好品德，但我必須承認，我因為自己的這個名字約翰‧包威爾（John Powell），而產生了嫉妒之心。沒聽過這個名字的人，大概屈指可數，與我同名的就是為電影《神鬼認證》（*Bourne*）三部曲、《馴龍高手》（*How to Train Your Dragon*），以及其他許多傑出電影配樂的傢伙。*我總認為電影作曲家的人生必定十分精采——往來都是富豪名流，而且自己本身就是富豪名流。不過，從事這行有個缺點，就是工作量相當大。電影配樂的作業時間通常很緊迫，不但需要悉心配合影片中的動作，而且還不能喧賓奪主。倘若還想蒐集小金人的話，作品就必須出色得恰如其分，而這簡直是集所有嚴苛的條件於一身——所以，約翰，要是你正在讀這一段，而且需要休幾天假的話，沒問題，只要打個電話，我就會來幫你代班。我也許沒辦法創作難度較高、才華洋溢的作品，但可以試試類似「男子在機場搭計程車」，或是「女子在找皮包裡的鑰匙」等場景。

　　好了，我們回到現實世界來……。

　　在默片時代，會有鋼琴手來為影片伴奏，某些高級的電影院

* 每當我進行有關音樂的演講時，一開始都得說明「在開始前，我最好先澄清一下，我不是『那位』約翰‧包威爾。」這段話通常會逗笑大多數聽眾，但總是會有一兩個人面露失望的表情。不過，他們通常失望不了太久，因為在短短幾秒鐘內，我的保鑣就會把他們從聽眾席中轟出來，並且丟到大街上。

甚至還會聘用小型管弦樂團。一開始，有音樂伴奏只是為了掩蓋放映機嘎嘎的運轉聲，但很快大家就發現，音樂也有助於故事的推進。[1] 之後便由此發展出了專門為不同動作配樂的集錦：像是死命地逃、不懷好意地悄悄靠近、激情擁吻等。對默片而言，這類「情境音樂」相當重要，劇組甚至還會刻意在拍片現場播放，好幫助演員們進入狀況。[2] 當第一部有聲電影出現後，電影導演們原本認為光靠動作和對白就夠了，有沒有音樂並不重要。但很快地，觀眾的反應證明了他們是錯的，且從此以後，幾乎每部電影都會有配樂。

音樂這個元素在許多方面都能提升觀影感受。假如片中的情節不太明朗，那麼音樂就能提供發生了什麼事的線索，這在影片一開始時特別有用。例如，當我們看到一個人走在街上時，如果配上了誇張且強烈的音樂，可能就會猜想接下來片中人要採取某些行動了；但要是配上了歡樂且夢幻的樂曲，那麼通常就表示這是愉悅的場景。不過，有時作曲者反而會在災難發生之前，配上愉快的曲調，好增添震撼感。有關這方面的心理測試顯示，音樂有助人們理解正在發生的事，也很容易地讓人預測接下來會發生什麼事。[3] 能引發人們聯想的音樂，通常也能讓你注意到某些畫面上的細節。例如，配樂中要是出現了一段軍樂小喇叭的獨奏，那麼觀眾就會很容易注意到，銀幕上那位正在穿越群眾的士兵。

　　有些電影配樂成了暢銷專輯，也就是說，觀眾知道並喜歡這部電影的配樂，特別是那些在電影開頭和結尾時所播放的樂曲（想想所有龐德電影的前奏就知道了）。不過，多數電影配樂只想讓觀眾下意識地受到影響，因此通常觀眾不會注意到它們。如果要觀眾看一段影片並加以評論的話，他們幾乎總以為自己純粹是被影像所引導──即使音樂可能在實際上發揮了一半的功能。[4]

　　在一項實驗中，研究人員從緊張大師希區考克（Hitchcock）的經典作品《迷魂記》（Vertigo）中節錄了五分鐘片段，再配上了三種音效：完全沒有配樂、感性的樂曲（巴伯的〈弦樂慢板〉〔Adagio for Strings〕），以及不悅耳的曲子（橘夢樂團 Rubycon 專輯的一部分）後，分別播放給三組觀眾觀看。觀眾在看了由詹姆士‧史都華（Jimmy Stewart）所飾演的男子，正在跟蹤一位由金露華（Kim Novak）所飾演的女士的片段後，必須回答他們對該名男子的看法。當影片沒有配樂時，觀眾認為該名男子是一位睿智、擅長分析的私家偵探。在配上感性的樂曲時，觀眾將這名男子描述為多愁善感、熱戀中的情郎。但在最後換成了刺耳的電音配樂之後，他卻搖身一變成了冷血、孤僻的刺客。[5]這些對影像差異極大的解讀，正好說明了音樂的影響力有多大。

　　我們之前探討過，雖然音樂本身並不擅長說故事，但要是跟影片一起呈現的話，效果就會非常好。舉例來說：

電影《證人》（*Witness*）描述一位阿米希人（Amish）男孩目睹一椿謀殺案。在電影前段的一個場景中，這名男孩被帶到警局查閱相簿，以指認嫌犯。在警方把男孩單獨留在現場後，男孩看到了相框中一名警察的照片，並發現這名警察就是他目擊的那個殺人犯。此時，原先警察局嘈雜的環境音，換成了法國配樂大師莫里斯・賈爾（Maurice Jarre）的超現實音效。由於配樂的出現和環境音的消失，我們因而（下意識地）警覺到這張圖片的重要性。音樂在這裡扮演了重要的角色，因為其餘情節都要靠這場指認的橋段來鋪陳。

心理學家安娜貝爾・柯恩（Annabel Cohen）及其同僚在一項測試中，利用這段影片來瞭解配樂的效果有多大。[6] 他們讓受測者觀看這一分鐘的警局片段，並配上了五種音效：無聲；只有說話聲；只有一些音效（如打字聲等）；說話聲混雜了音效和音樂；以及原本的「只有配樂」版本。接著，受測者必須就他們對影片的理解打分數，也就是他們究竟有多投入劇情中。而結果則清楚地證明了，音樂的確能讓觀眾融入影片中。這些受測者發現只有配樂的影片，甚至要比有對話的版本，更能有效地傳達觀眾所需的訊息。

除了暗示人們發生了什麼事外，音樂還能提供事件發生在何時與何處的線索。例如，一場回顧一九三〇年代的劇情，或許就

會配上爵士樂，而且還是以那種老式破舊的收音機所播放出來的。甚至連樂器的選擇，都能讓我們對發生的事情有個概念。[7]假如一場桃樂絲黛（Doris Day）正在停車的劇情，配上了藍調風情的薩克斯風，就表示她正要去見情人。但要是配樂充滿了高昂的小提琴與鋼琴聲的話，那麼她要見的就是老公。如果她停車時的配樂是歡快的班鳩琴聲，她的老公就是個鄉巴佬；但如果換成了手風琴，當然就表示她停車的地方是巴黎。假設她打算在巴黎跟鄉巴佬情夫結婚的話，那麼樂器組合就會變得有點複雜了。

以上這些線索都跟特定文化有關。好萊塢電影中的銅管樂器通常用來呈現勇氣，但在印度電影中則表示有不好的事要發生了。[8]而且你如果不是印度人的話，恐怕就不會知道《雨季的婚禮》（*Monsoon Wedding*）這部電影的片頭音樂，是源自婚禮上新郎進場時所演奏的傳統印度音樂。

英國電視影集《超時空奇俠》（*Doctor Who*）中的主角，是位智慧過人穿越時空的英雄人物。自該劇開播起，編劇們每次都得在關鍵時刻，靠主角（博士）那位老是搞不清狀況的助理來發展劇情。劇中這位助理肩負了三項任務：一是被博士營救；二是營救博士；以及第三最重要的——就是問博士「發生了什麼事」的蠢問題，好讓電視機前的觀眾從中瞭解狀況。

助理：發生什麼事了，博士？

博士：如果我們不能在四十秒內，將超空間引擎轉換器
　　　變成負極的話，整個銀河系就會冰凍起來。

此處唯一真正的訊息，就是「我現在在處理的，是『緊急大事』！」偶爾出現緊急情況的暗示，對多數電影劇情來說極為重要，而且在劇情中，並不是每次都能以口頭說明，或是呈現定時炸彈倒數計時的畫面。

而配樂就是一個表現事態緊急的絕佳方式，同時也比解釋過多的對白更好看。作曲者利用激烈的節奏和音量的變化，在危機解除並以輕鬆的和弦呈現前，讓觀眾維持在緊張的狀態。在電影中增加緊張感的方法之一，就是漸漸加大配樂的音量。[9]如果我們聽到某個聲音變大了，就會自動產生警戒心，因為聲音變大通常表示某件事逼近了。這是一種生存反射動作，我們的大腦會下意識地設想最壞的情況，例如「要發生攻擊事件了！」，並且準備分泌腎上腺素，好讓我們能應付危機。就像我在第四章所說，即便這愈來愈大聲的音量只是電影配樂，而非竄逃的象群，人類也無法關閉這類反應。增強音量也會讓人覺得劇情變得更緊湊，雖然有趣的是，這種效果是無法反其道而行的：也就是愈來愈小聲的配樂，並不會讓劇情節奏變慢。[10]

這裡有一個重點，就是讓自己從影像中抽離，要比從聲音中抽離容易得多。[11]音樂能讓我們忘了銀幕並沉浸在影片中。如果你

想被電影嚇得從椅子上跳起來，那麼突然出現的聲音（音樂或其他音效）會比突然出現的畫面更容易達成效果；當然，兩者合一時的效果是最好的。要是你想看看電影配樂到底能讓人多緊繃，只要在觀看任何一部恐怖電影中沒有對白的驚悚片段時，把聲音關掉即可。（一九二二年的德國吸血鬼電影《不死殭屍——恐慄交響曲》〔Nosferatu〕就是一部有驚悚音效時很嚇人，沒有音效時卻很卡通的片子。）

電影配樂的其中一個作用，就是將某些過場連貫起來，或反而是將片子分段。電影通常呈現出來的，是一連串彼此間沒有顯著關聯的影像，而音樂則能讓所有影像結合在一起。例如，主角在午餐時分前往城市各角落的一連串不同場景，會因為配樂的規律停頓而連結在一起。同時，每一處通常需要截然不同環境音效的短暫片段，也能因為配樂而順利帶過（例如一個人正在開車，另一個置身嘈雜的餐廳中，而第三個人則正穿越寧靜的公園）。

另一個能以音樂串連的則是倒敘片段，但它也能用來將某個倒敘片段，從電影的敘事主線中切割出來。甚至配樂還有助我們分辨該倒敘片段的年代，關鍵在於使用的是符合那個年代的音樂，但導演也可以降低音質的方式，讓樂曲感覺年代較久遠，像是模仿一九三〇年代留聲機尖銳的音質也是一種做法。還有一種運用音樂的方式，是將它當做慢動作片段的背景音效。在這種情

況下，導演之所以需要運用音樂，是因為如果沒有音樂的話，影片要不是安靜無聲、要不就是聲音和對白變慢，而這些方式只能在有限的情況下使用，例如像是「別…碰…那…個…開…關。」

　　心理學家判斷你有多投入影片的其中一個方法，單純就是問你記得多少劇情。以心理學家瑪麗蓮・波爾茨（Marilyn Boltz）為首的研究團隊，研究了人們對於各種以悲傷或快樂曲調，來為悲傷或快樂的電影橋段配樂的反應，看看他們究竟能記得多少內容。結果很明顯：如果搭配某片段的，是「對的情緒」的音樂（例如快樂的樂曲配上快樂的片段），就有助觀眾進入劇情並記得更多細節。不過，出乎意料的是，要是配樂只有在進入劇情前出現幾秒鐘的話，那麼「不對的」音樂效果反而比較好：如果幸福的情節配上了憂慮或悲傷的曲調，就會顯得更感人；而要是我們在快樂的曲調中懷抱希望，但最後卻以不幸收場的話，觀眾的感受就會更強烈。這份研究結果充分顯示出，我們會利用電影配樂來建立各種期待，而一旦期待落空，我們的情緒就會比劇情符合期待時更為強烈。[12]**驚訝會放大我們的感受。**

　　電影能帶領我們經歷相當多的情緒起伏，因而心理學家艾德・S・譚（E. S. Tan）將電影稱為「情緒製造機」。[13]情緒跟心情不同，它需要某種刺激，而電影則提供了觀眾大量的刺激：母子重逢時的喜悅、追逐時的恐懼、成功逃脫時的如釋重負等。說明

電影和音樂間關係的方式之一，就是電影負責提供一連串的事件來引發情緒，而音樂則能強化這些情緒感受。即使影片中的某個情節沒有摻雜情緒在內，也還是能利用音樂來引發某種情緒反應。有一項實驗曾在受測者觀看沒有情緒的電影片段時，掃描他們的大腦，發現當影片配上了恐懼或喜悅的曲調時，大腦裡相對應的情緒中樞就會受到刺激，但要是影片沒有音樂、或是有音樂卻沒有影片的話，就只會產生最低限度的情緒反應。[14] 這項發現對電影製片來說相當有用，因為雖然影像本身沒有什麼特別情緒，但人生（以及所有電影）卻充滿了各種階段。若能利用對的音樂，導演就能提示觀眾，某個走進商店的情節，將會以悲劇或是浪漫喜劇收場。

電影配樂者有時會利用一項歌劇作曲家華格納最愛用的技巧，亦即故事中的主角們都有屬於自己的信號音，稱為「主導動機」（leitmotif）。例如，在一九三八年的《羅賓漢歷險記》（*The Adventures of Robin Hood*）電影中，作曲者為獅心王理查配上了較為莊嚴的音效，羅賓漢的曲調呈現出勇敢和衝勁，而瑪麗安小姐的則聽起來美麗又無邪。至於其中的反派人物蓋伊（Guy of Gisbourne），你可能已經猜到了，是以危險刺耳的主題來伴奏。[15] 在好萊塢全盛時期，作曲者往往只有短短三週的時間，來譜寫一部大型管弦樂的曲目，因而作曲者們便喜愛採用主導動機的手

法，因為這樣一來配樂自然就有了架構。作曲者在譜寫了一套主導動機後，就能以此為基礎，在和聲、速度和曲調的樂法上做各種變化，以搭配不同情境的情緒和節奏。時至今日，一些電影仍會使用主導動機，因為它能將各種不同的情節串連在一起。例如，你可能很熟悉在《星際大戰》系列中，為帝國軍所譜寫的壯盛軍樂曲，還有在電影《魔戒》三部曲中，從說蓋爾語的夏爾（Shire）主題音樂到洛汗（Rohan）的戲劇性曲調等；各種主導動機都扮演了重要角色。

不論作曲者是否使用主導動機技巧，都會製作一兩首貫穿整部電影的主題曲，而隨著故事的鋪陳，這些主題曲也都需要加以改編以符合各種情境。甚至在 *Timmy Has a Lovely Time* 這樣一個樂觀得無可救藥的影片中，當小 Timmy 在買金魚，或是在學校販毒被抓時，都會有一些不開心或緊張的時刻。此時原本快樂的主題曲就需要改編一下，讓它變得不那麼張揚。

若要將原本歡樂的音樂變成不快樂或緊張的曲調，最常見的做法之一，就是以小調來重新譜寫。這樣一來，就必須要調整某些音之間的音高差，但卻還是可以聽得出原本的曲調，因為作曲者仍舊保留了原先的節奏，以及從一個音到下一個音的高低起伏。一九四二年上映的著名電影《北非諜影》（*Casablanca*），便因為採用這項技巧而得到良好的效果。此片的作曲家馬克斯‧史

坦納（Max Steiner）將法國和德國國歌融合進了曲譜中，而且，如同大多數國家的國歌，這兩首原本也都是以大調來譜寫的。但為了加強人們對納粹的負面觀感，史坦納將德國國歌改成了小調，並加上了不協調的伴奏，以呈現出一種危險、壓迫的感受。[16]

在某些電影中，劇中人物也能聽到觀眾所聽到的樂曲。他們有的正坐在車裡聽收音機、有的在欣賞音樂會，而這種「畫內音」（專業術語為 "diegetic"）有時會成為一般電影配樂的過場。比方說，影片中的人彈奏鋼琴，一開始是為了要呈現與女友共舞的場景，之後當樂曲持續演奏時，就會改由管弦樂接替伴奏。

運用「畫內音」最出色的例子之一，出現在希區考克一九五六年的經典作品《擒兇記》（*The Man Who Knew Too Much*）裡。[17] 片中的英雄人物詹姆斯・史都華得知在音樂會進行時，某位政治家可能會遭到暗殺。在高潮片段的一開始，先是由管弦樂團演奏澳洲作曲家阿瑟・班傑明（Arthur Benjamin）的清唱劇作品 *Storm Clouds* 揭開了音樂會的序幕。接著鏡頭轉到了勇敢的詹姆斯，他衝進音樂廳搜尋可疑的殺手，此時音樂仍在影片背景中持續演奏著。在這個片段中，沒有任何對白，而音樂除了配合主角的緊張情緒外，還在主角遇見妻子時，與劇中人的動作同步緩和下來，並在主角離開妻子繼續搜索壞人後，再度回到原本的緊張氣氛。一分鐘後，殺手拔出了槍，與此同時，打擊樂手也拿起了鐃鈸，

接下來觀眾一看就明白，殺手打算利用敲擊鐃鈸的聲響來掩蓋槍聲。而讓人特別摒氣凝神的，就是當樂手高舉鐃鈸，準備敲擊的那一刻……我可不會告訴你接下來怎麼了，以免破梗。

我們對「畫內音」的感受，通常跟一般電影配樂不同。日常生活中，我們的大腦隨時都在試著瞭解周遭狀況，而將看到的和聽到的整合成一連串資訊，便是其中一種做法。倘若我們在市區街頭，看到和聽到了一位小提琴手的演奏時，可能會產生一個念頭：「那裡有個街頭藝人，這首曲子聽起來真熱鬧啊！」因而，當我們觀賞了一部有「畫內音」的影片，也看到和聽到一位街頭藝人在片中演奏同樣的曲子時，就會產生同樣的念頭。但要是我們所觀賞的影片中，同樣歡快的提琴聲，是出現在為主角走在無人街頭的場景，所譜寫的一般配樂裡，那麼我們就會想「主角此刻的心情還滿愉快的」。這是因為我們無法將樂聲跟電影中的「真實」事件連結在一起，而只是注意到了曲中的情緒內涵，然後將它套入片中角色的行為上罷了。

至於電影導演對配樂方面，則有不同層次的喜好。某些導演像是卓別林（Charlie Chaplin）以及克林伊斯威特（Clint Eastwood）等，甚至會為自己的電影特別製作配樂。導演們通常都會找自己偏好的作曲家組成一支配樂小組，如希區考克和黑爾曼（Bernard Herrmann）即是。黑爾曼正是以人類尖叫的聲音為靈感，為電影

《驚魂記》（*Psycho*）中的淋浴戲，創作出了那個著名的恐怖音效「咿—咿—咿—」。雖然這兩位一向合作無間，但卻在這幕場景需要怎樣的音效這件事上，完全無法達成共識。據黑爾曼說，希區考克當時給他的指示是「你可以盡情發揮，不過我要你答應我一件事——請**不要**幫淋浴謀殺那場戲配任何音效。」[18] 幸虧當時黑爾曼對這位恐怖大師的要求置之不理，這件傑出作品才得以面世。此後，作曲家們便常以類似的手法來表現恐怖情境——亦即沒有旋律的震顫節奏，以及高亢不協調的和聲。事實上，那場淋浴戲配樂後來變成了經典，並被拿來當成標準的恐怖信號使用。[19] 例如，在皮克斯（Pixar）出品的動畫電影《海底總動員》（*Finding Nemo*）中，就是以這支淋浴戲配樂，做為所有魚類都理應懼怕的小女孩妲拉的主導動機。

雖然令人慶幸的是，希區考克在這部電影上，最終還是承認了黑爾曼對這場戲的配樂想法，要比他自己的好。但對其他作曲者來說，卻未必事事盡如人意。電影配樂通常要到拍攝結束後才能完成，也就是說：在導演剪接影片的階段是沒有配樂可用的。為了讓影片看起來更接近成品，並讓作曲者瞭解導演想要的配樂類型，導演通常會錄製適合的「臨時配樂」來搭配影片中的各種場景，而所用的臨時配樂常常都是一些適合各種情境的古典樂。但在導演日復一日地進行剪接工作後，就會逐漸習慣臨時配樂，

甚至有的時候會變得反而比較偏好臨時音樂，更甚於作曲者專為電影創作的新配樂。其中兩個最有名的例子就是電影《2001太空漫遊》（ *2001: A Space Odyssey* ）以及《畢業生》（ *The Graduate* ）。由於《畢業生》的導演麥克‧尼可斯（Mike Nichols）本身是美國民謠二重唱賽門與葛芬柯（Simon and Garfunkel）的超級樂迷，因此希望他們能為此片創作一系列新歌，但同時導演也拿他們的舊歌製作了一套臨時配樂。最後，此片的電影配樂中不但收錄了新歌（如 Mrs. Robinson），也有舊歌（如 The Sound of Silence）。而在《2001太空漫遊》這個例子中，導演史丹利‧庫柏力克（Stanley Kubrick）則是最終決定採用臨時的古典配樂，此舉必定讓特別為此片創作並錄製完整原聲帶的作曲者艾利克斯‧諾斯（Alex North）相當不滿——尤其作曲者還是在參加電影的開幕晚會時，才發現自己的作品被拿掉了。庫柏力克還因為在沒有取得作者同意或知會對方的情形下，就採用了另一位作曲者利蓋蒂（György Ligeti）的兩支曲子，而惹惱了對方。[20]

人類非常熱衷於將所見所聞寫成故事，即便只是見到樹葉飄落小溪，我們也會想找出行為模式，並利用各種心理動機（如競爭）以及對個性的刻板印象（如自信或害羞），將故事套用在這個情境上。心理學家弗里茨‧海德（Fritz Heider）和瑪麗安‧西蒙（Marianne Simmel），於一九四四年以某部無聲的短片，清楚地證

明了人們會將各種動機歸因於沒有生命的物體上。這部短片只有一分半鐘長，畫面裡不過就是兩個三角形和一個圓形，圍繞著一個空心方框移動罷了。但自從影片完成後，觀眾便主動賦予這三個形狀個性與動機，並為它編造故事。其中大三角形普遍被看作是一個霸凌者，另外兩個形狀則博得不同程度的同情。只要上 YouTube 搜尋 "Heider and Simmel" 就會看到這部短片。我剛剛才看過，而且我確定那個大三角形的確是個暴躁的壞東西，需要好好教訓一番。不過，請注意，那個小三角形可是咎由自取。

在這部短片製作完成後數年，另一對心理學家珊卓·馬歇爾（Sandra Marshall）和安娜貝爾·柯恩也想找一些用來進行實驗的短片，以探究音樂對觀眾理解劇情的影響。而當時海德和西蒙的這支短片似乎是不錯的選擇。一九八八年，他們將這支短片播放給三組觀眾看：一組觀看的是無聲的版本，而另外兩組所看的，則分別配上了「弱」和「強」的音樂。*心理學家原本以為音樂會影響觀眾對整體影片的態度，也就是強的音樂能使影片中的所有角色更活躍，或更邪惡；而弱的音樂則相反。因而這裡實際得到的結果，反而有點令人訝異。

* 　實驗所用的配樂是由珊卓·馬歇爾作曲的。「弱」的音樂是以中板的大調譜寫，而且一次只有一個音。而「強」的音樂則是以小調、慢板漸快的速度，且一次不只一個音來譜曲。

當觀眾在看無聲的，或是配上較弱音樂的影片時，他們會認為大三角形要比兩個小的形狀更活躍。而當換上了強烈的配樂時，小三角形在兩個小的形狀中，就成了比較活躍的那個（雖然大三角形還是會欺負它）。配樂所影響的，與其說是整支片子，不如說是在不同的「角色」身上，產生了不同程度的影響。[21] 馬歇爾和柯恩在經過深入探討後，發展出了一個有趣的理論，並在往後幾年中產生了相當大的影響力[**]。他們認為，大腦此時的運作似乎可分為兩階段。首先，我們會注意到移動方式與配樂節奏相同（或幾乎相同）的物體，假設音樂速度較快，我們就會注意到移動較快的那個物體。一旦我們將焦點放在這個物體上，大腦就會將音樂的特性投射在上面，諸如快樂、恐懼、悲傷等。[22] 在這個實驗中，由於較強配樂的節奏，比較符合小三角形的活動，因此小三角形就會被認為相當活躍。而大三角形跟較強的配樂並不搭，因而並未引起觀眾的注意，同時它比小三角形移動得更頻繁的事實，也就被忽略了。

電影導演和作曲家常會藉由製造某種音樂與人或物動作的同

* 此即「一致關聯模式」（Congruence-Association Model），簡稱CAM。若有興趣瞭解柯恩教授對此模式的完整說明，可參閱由譚素蘭（Siu-Lan Tan）、安娜貝爾・柯恩・斯科特・利普斯科姆（Scott Lipscombe）和羅傑・肯德爾（Roger Kendall）編著的*The Psychology of Music in Multimedia*（牛津大學出版社，二○一三年）一書第二章。

步狀態，來吸引觀眾注意片中的人事物。而單靠節奏就能達成這種效果——就跟《洛基續集》（*Rocky II*）中的洛基，隨著配樂的節奏，穿過費城大街跑上美術館階梯時的片段一樣。[23] 銀幕裡的動作，也能反映在配樂的起伏上，就像《賓漢》（*Ben-Hur*）中的配樂旋律，也是隨著划船動作一上一下地起伏。[24] 洛基的動作並非全然與配樂同步，但我們都能原諒這樣的小瑕疵。一個動作跟其配樂間，在同步上的落差可幾近四分之一秒[*]，若是再長一點的話，我們就會覺得怪了。[25]

這種現象，可能是因為我們已經習慣了看和聽之間有時間差的緣故。在實際生活中，假如我們看見一百碼外的一個男人，正用榔頭敲打圍籬的柱子的話，那麼聲音就會在視覺訊息傳到雙眼約四分之一秒後，才到達我們的耳朵，因為**音速比光速要慢得多**。最重要的是，我們並不會以同樣的速率來處理視覺與聽覺訊息。在生理上，聽覺和視覺訊息在被轉換為電能訊息，並飛速送往大腦前，各有不同的傳輸管道。人類的聽覺系統傳遞訊息的速度，要比視覺系統快得多，而視覺信號則要比聲音多花二十分之一秒的時間來處理。[26]

因此，若將聲音和光線抵達大腦的不同速率，以及處理兩者

[*]　要是你想知道四分之一秒是多長的話，差不多就等於你說「它」這個字的時間。

資訊的不同速度一併考量進去的話，大腦實際上能同時接收眼睛和耳朵資訊的唯一時機，便是這名男子得在五十呎以外的地方敲擊柱子。[27] 若是男子站在其他距離以外的話，大腦就必須將聲音和視覺間的些微時間差予以忽略。假如動作是發生在比五十呎還要遠的距離外，聲音資訊傳到大腦的時間就會比較遲；但要是距離比五十呎短，聲音就會比較早到達。因而電影中的聲音和動作雖然不太一致，但卻不會對我們造成太大的困擾，因為人腦自動會將所看到和聽到的事物同步處理。

而這讓我們發現了一個相當奇特的現象——你可以自己在家做這項實驗。

播放一支片子，什麼片子都可以，然後把聲音關掉。

現在，挑選一首曲子，什麼曲子都可以，然後當做電影配樂來播放。

照心理學家赫伯特‧澤特爾（Herbert Zettl）的說法，「你會很驚訝，影像和聲音竟常常搭得上」。[28] 原因是，一部影片裡通常包含了很多元素，而我們則傾向於將注意力放在跟配樂的拍子、樂段和高潮一致的動作上。

當然，有些影音的搭配，會讓抱有最大期待的觀眾失望，但你會對於影音同步發生頻率之高，而深感訝異。奇妙的是，你不

必從特定的片段開始播放音樂，動作就會很快地與隨時開始播放的音樂同步。但，為何會有這樣的效果呢？

假設你正在觀賞一場網球比賽的影片，並配上隨機挑選的流行樂，這首曲子可能就會在開始播放幾秒後，跟球員的某些腳步動作同步。再過幾秒後，兩者同步的情況就會消失，但配樂卻開始跟球拍擊中球的節奏同步，又再過了幾秒後，變成曲子的節拍跟球落地的時機同步⋯⋯真詭異⋯⋯。

但實際上，這種現象一點也不詭異。**某些**動作特徵，可能跟任何一段音樂都能大致同步。人類大腦喜歡簡單的事物，而且將特定動作的影像和聲音相結合，要比分開個別處理，更能節省腦力。[29]

若你想看看隨機挑選的配樂，是如何跟一部影片同步的奇妙現象，可試著依照明尼蘇達大學斯科特・利普斯科姆（Scott Lipscomb）教授的建議[30]，從一九三九年上映的電影《綠野仙蹤》（*The Wizard of Oz*）片頭，米高梅公司那第三聲獅子吼的畫面，開始播放英國搖滾樂團平克佛洛伊德（Pink Floyd）在一九七三年發行的專輯《月之黑暗面》（*Dark Side of the Moon*）。接著坐下來，好好欣賞這令人著迷的現象吧！

Chapter

你有音樂天分嗎？

Are You Musically Talented?

很多人因為熱愛音樂而想學音樂，但卻因自認沒有天分而卻步。這樣其實很可惜，因為本章接下來要說明的，就是這類「我沒有天分」的顧慮，其實是不必要的。事實是，大多數的專業樂手，也並非與生俱來就有天分。

「天分」這個詞有好幾種用法，但最常見的兩種是：

1. 對他人的技能抱持無害的驕傲態度。（「是的，我太太跟我對小女獵海豹的天分，感到無比驕傲。這間俱樂部，就是我們送給她做為八歲生日的禮物。」）
2. 一種大家不時對於人生的不公平，所產生某種摻雜了傲慢、懶惰以及怨恨的奇特感受。（「不，我並沒有被球隊選上，是我那懶散的哥哥入選了——不過是因為他有天分罷了。」）

在以上兩個例子中，天分都被認為是一種與生俱來的天賦。這些人也許值得讚賞，但不能過譽，因為他們只是運氣好而已。就像有的人生來就是捲髮；而有的人不過是天生就具有冰雕的才華罷了。

在音樂界中，「天分」是個常常被人討論的字眼：世界上充滿了「有天分」的小提琴家、指揮家、以及搖滾吉他手。但顯然沒有人一生下來就會拉小提琴，天才就跟一般人一樣，也得要學習

怎麼彈奏樂器。然而普遍的看法都是：那些有天分的人在學音樂的時候，要比可憐的平庸大眾學起來更快、更容易，也出色得多。關於這點嘛，我有好消息，也有壞消息。

好消息是，天分多半是種迷思。因此現在，你大可為自己的偶像或是兒女，感到更驕傲一些，因為他們可能並非生來就特別有才能。

壞消息是，天分多半是種迷思。因此現在，你不用再拿「我沒有音樂天分」做為藉口，自認學鋼琴根本是徒勞，而不去嘗試。

但我憑什麼能這麼說呢？某些人在音樂上的表現，的確要比其他人出色。要是他們沒有天分的話，又該怎麼解釋這一點呢？且讓我先說個故事給你聽。

一九九二年，有個英國研究團隊決定針對音樂天分這件事，進行一項嚴謹的研究。約翰・斯洛博達教授和他的團隊，調查了二百五十七位年輕樂手，這些人從只學過幾個月樂器就放棄，到正在認真接受專業訓練的都有。[1]

而研究人員很幸運，能直接取得這些研究對象在一項精確的能力評量——亦即「英國等級評量系統」（UK grade system）上所獲得的成績。如果你在英國境內學音樂的話，就能參加每年的級數測驗，直到達到最高等級，也就是第八級為止。一旦到達這個

程度，就表示你演奏樂器的技巧很高明，而且還有能力舉辦演奏會，或是在妹妹的婚禮上演奏，而不會讓所有人尷尬。這同時也是就讀音樂學院所需的條件。

因此，研究人員不但知道這二百五十七位年輕樂手，過去各等級的音樂教育成績，而且還知道他們何時通過各等級的測驗，如此一來，自然就能比較所有人的優劣了。

他們將這些研究對象分成下列五組：

最頂尖的一組樂手透過參加比賽，已取得了就讀某所高級音樂學院的資格。這些人都受過專業樂手的訓練，因此我們稱這一組為「A組」。

B組學生也很不錯，但由於他們的比賽成績不盡理想，因此無法進入音樂學院就讀。

C組學生很認真地學習音樂，並曾考慮申請音樂學院，但終究決定不參加比賽。

D組學生學音樂只是玩票性質，自己或他人都不認為適合進音樂學院深造。

E組學生則曾經學過音樂，但後來放棄了。

很顯然地，曾贏得比賽，且最後走上專業訓練之路的A組學

生，平均而言要比B組學生更有天分；而B組則又比C組更有天分，以此類推。因此斯洛博達教授及其同僚打開電腦穿上實驗袍，想看看這些有天分的學生，相較於天分不高的其他組別，晉級的速度有多快。

當他們檢視數據，並訪談這些學生及其家長時，發現結果一如預期：這些佼佼者**的確**要比其他人更快晉級。在學了三年半的音樂後，A組學生平均都能達到第三級，而在同樣學了三年半後，C組學生卻只達到了第二級。

但在這些學者進一步深究後，他們卻開始質疑，成功的關鍵或許**並不**在於天分。數據顯示，A組學生平均需要花費跟其他組別一樣多的時間來練習，才能通過下一個級數測驗。不論是哪一組學生，若想從第一級升到第二級的話，平均需要投入練習的時間都是兩百小時，而從第六級升到第七級，則平均約需練習八百小時。**每一位學生從初學者到第八級，平均所需的總練習時數，剛好是三千多小時**（當然，並不是所有人都能達到第八級）。

結論很簡單：你練習得愈多，就愈快成為優秀的樂手。A組學生唯一擁有的「天分」，就是勤奮——他們不但一開始投入練習的時間就比其他組多，並且還逐年增加練習時間。此組學生第一年從每天練習半個小時開始，到了第四年則增加到一個多小時；而級別較低的學生則從不足半小時開始，之後亦並未增加太多練習

時間。例如，D組一開始每天只練習十五分鐘，並在最初四年期間，只增加到令人昏倒的二十分鐘。

平均而言，A組學生並不特別有天分，他們只不過是每個禮拜練習的時間較多罷了。

另一組由心理學家所組成的研究團隊，在一九九〇年代初期，針對德國柏林音樂學生所進行的一份研究[2]，也證實了斯洛博達教授的發現。研究人員請西柏林音樂學院（Music Academy of West Berlin）的老師，將自己的學生分成三個等級，我們姑且稱之為「優等組」、「良好組」和「普通組」。接著，研究人員以小時為單位，分析所有學生每小時都做些了什麼，並檢視他們過去學習音樂的情況。研究人員發現，學生們在很多地方都大同小異——他們大多都在八歲時開始學音樂，並且每週都花費大約五十小時，從事音樂相關活動。

各組間最大的差異，則是他們過去單獨練習的時間有多長。優等組的學生到了十八歲時，平均已投入了七千四百一十小時在練習上；而良好組的學生是五千三百零一小時，普通組則是三千四百二十小時。這些數據相當符合一般認知的法則，也就是從建築學到動物學，幾乎所有技能，只要投入一萬小時的練習時間，任何人都能達到專業程度（要是想知道一萬小時究竟是多久的話，那大約相當於每天四小時，共需時七年）。

如果你是那種很相信天分，但對成就多半來自簡單枯燥的練習的觀念深感不滿的人，別忘了，這種觀念反而會讓有成就的人更受人尊敬，而非相反。

當做父母的驕傲地述說心肝寶貝的音樂天分與潛能時，其實他們並不知道，自己述說的，其實是子女們在學習樂器上有了長足的**進步**。[3] 這些父母並不會在孩子將小髒手放在小提琴上前，就說「我兒子說不定會成為傑出的提琴家」。他們其實會等到孩子學會了某項技能，並能夠演奏〈我有一隻小毛驢〉或 Smoke on the Water 這首歌曲後，才宣稱自己的孩子有天分。此時，他們似乎已將那一次次勉強通過測驗的日子，以及為此所付出的一切努力，都拋諸腦後了。

擁有高超音樂技能的關鍵，就是所謂的**刻意練習**。愈是刻意練習，技巧就愈好，這道理適用於任何一種需要技巧的活動。但刻意練習跟一般練習不同，後者通常指的是單純重複已相當熟練的事。而刻意練習則相反，它表示你正準備更上一層樓。你所練習的是對你來說困難的事，一旦能成功予以掌握，就離精通此項技能更近一步。刻意練習的特性之一，就是它並不是一件有趣的事──這也正是為何傑出的人有如鳳毛麟角的原因。

知名電影製片山姆‧戈德文（Sam Goldwyn）曾說過一句名

言：「我愈是努力，就愈幸運。」*對從事音樂的人來說，這句話可以改成「我愈是努力，就愈有天分。」

但事情並非僅止於此。

你大概注意到了，我目前只提到了各組別的平均表現，但其中有某些學生的表現，是遠高於所屬組別的平均值的。他們花在練習上的時間，要比該組平均練習時數多出許多，而某些人即使練習時間少了許多，卻依然能夠成功。這項調查最有意思的結果之一，就是在**每一組**中都有「少數特例」。[4]這些特例即使投入練習的時間，較該組平均值少了五分之一，卻仍然能成功地通過級數測驗。倘若世上真的有天分這回事，必定跟這部分有很大關聯。

但這些人的天分究竟是什麼？他們是有音樂方面的天分？還是在有效的練習上特別有天分？而且，既然他們這麼有天分，為何有的人沒被分到A組？

我們也許可以嚴苛地說，他們不過是**比較懂得**練習罷了。可能他們就是有本事在每一百小時的練習中，能達到九十小時的刻

* 戈德文向來以創造許多名言著稱，像是 "include me out"（別把我算進去），以及 "A verbal contract isn't worth the paper it's written on"（口頭約定連張紙都不如）等。但這句關於努力和幸運的名言，並非完全由他原創，而是改編自美國第三任總統湯瑪斯·傑弗遜（Thomas Jefferson）的名言：「我堅信運氣，而且我發現自己愈努力，運氣也就愈好。」

意練習效果，而其他人卻只能達到三十小時。又或者他們很喜歡刻意練習的高難度挑戰，也就是不厭其煩地重複困難的部分，直到能快速流暢地彈奏為止。但若果真如此，這難道不是另一種對天分的定義嗎？一般對這個字眼的定義是「與生俱來的能力」，而且人們還能輕易地將這種能力，運用在相關的事務上。

斯洛博達教授及其團隊還探討了這些學生在孩提時期，第一位音樂老師對他們所產生的影響。[5]他們發現最終能達到專業演奏等級的重要因素之一，就是學生的**第一位老師是否風趣又親切**。雖然，在之後的學習過程中，老師是否風趣，並沒有老師是否專業來得重要，但很顯然，在學習的最初階段，小朋友會很努力地取悅自己喜歡的老師。反之亦然：我看過許多在小時候便放棄學音樂的人，都是因為教他們的老師，有如缺乏感情的法西斯祕密警察，教導他們時就像在家執行勤務一樣。

二〇〇三年，心理學家蘇珊・海拉姆和凡娜莎・普林斯（Vanessa Prince）邀請了一百多位專業音樂人，就這一句「音樂技能是……」來造句，並發現絕大多數答案中的用詞，都以「經過學習」以及「經過養成」為主。而請非專業音樂人作答時，則較傾向使用暗示這件事涉及某種天賦的詞彙。[6]

不論我們如何定義天分，顯然就是有一些人具有音樂天分，但卻猶如鳳毛麟角，即使是在專業音樂人的圈子裡也一樣。斯洛

博達教授的研究結果認為，一百個交響樂團的團員中，只有大約十位真正具備天分。這表示在大多數情況下，這些有天分的樂手能在練習時間少很多的情況下，達到跟其他同僚一樣高明的演奏層次。不過，在這群人中又有極少數的人，會投入跟同僚一樣多的練習時間，以求成為擔綱獨奏的台柱。

那其餘百分之九十傑出樂手的驕傲父母，大概都會說自己的孩子有天分，但這種說法是錯誤的。針對他們所有的努力，給予他們應得的肯定，才是較為正確的做法。

而從另一個極端角度誤用「天分」這個字眼的人，則是那些不實地宣稱自己是「音癡」的人。對真正的音癡來說，這的確是一大問題，或者至少是音樂方面的缺陷，但幸好這種情形相當罕見。

音癡

音癡（tone deafness）較正式的學名是「旋律辨識障礙症」（amusia），為某種缺乏接收或重製旋律的能力。有的人可能天生就是音癡，或後天因腦部損傷而變成音癡。「蒙特婁音盲評量系列」（Montreal Battery of Evaluation of Amusia）測驗，乃用於瞭解人們對旋律的各種元素（節奏、音調、音高起伏等）之接收能力，

該測驗顯示每一百人中，只有兩到三人是音癡。

西方樂理中，一首樂曲中最小的音高差為半音，也就是鋼琴上相鄰的兩個音的差距。要是依序彈奏的兩個音之間相差半音，絕大多數人很輕易就能聽出來，因為其中一個音會比較高。事實上，多數嬰兒甚至能聽出兩個音之間只相差半個半音。[7]

豎琴上兩根弦間的音高差，是可以調成比半音還小，甚至幾乎變成相同音高的。若想這麼做的話，可從半音開始將音高差愈調愈小，直到一般人無法辨別何者較高為止。最後音高差距能小到連專業聽眾都無法辨識。只要旋律中的音高差為半音，或甚至更多（事實上一向如此），我們就能分辨各音之間的不同音高，並隨曲調上下起伏。如此我們便能將曲調記住，一旦想唱的時候就能唱出來。但要是音高間的差距太小，那就會產生問題了。

例如，假設我們為一架有著標準四十七根弦的豎琴調音，好讓相鄰的兩根弦之間的音高差小於半音。此時，二號弦的音高只比一號弦略高一點點，而三號弦的音高又比二號弦略高一點，以此類推。如果某人用此架豎琴彈奏「一曲」，就會出現兩個問題。要是他必須撥動相鄰或鄰近的弦，我們就無法得知旋律是往上還是往下了。同樣地，假設曲調是從四號弦跳到三十五號弦的話，我們雖然聽得出來第二個音較高，但卻無法分辨那是三十五號弦、三十六號弦還是三十四號弦，只知道大概是落在三十幾號弦

這一帶。因此，當樂曲的音高差真的很小時，有一半的時間聽眾就會完全不知道發生了什麼事；而剩下的其他時候也只有模糊的概念而已。

對音癡來說，這就是一般樂曲給他們的感覺。他們的問題在於，即使是半音的差距都太小，以致無法將每個音分辨清楚。較大的音高差雖然比較明顯，但也只能不準確地猜個大概。因此，有音癡的人若想將剛才聽到的歌唱出來的話，就得全憑直覺。有時他們無法得知曲調接下來是往上還是往下，且即使知道是上還是下，他們也只能猜測高低差距有多大。

你有多少天分？

每一百人中那兩三個不幸患有「旋律辨識障礙症」的人，在聆賞或試圖創作音樂時，當然就會產生嚴重的障礙，因而也就會被視為沒有音樂天分。而在另一個極端，我們同樣也發現有那麼一小群幸運的傢伙，能快速又輕鬆地學會音樂技能。這是否是因為他們懂得更有效率地練習，我們雖然不得而知，但卻明白擁有這項技能，**不必然**就會有所成就。

我們還知道絕大多數的專業音樂人，必須投入數千小時的練習，才能獲得所需的技能。

　　不論你目前是不是音樂人，上述各項數據已說明一切。要是你開始自學或上課，那麼音樂就幾乎絕對能在你的掌握之中——但請務必找個自己喜歡的老師，並讓自己享受學音樂的樂趣。倘若你想自學的話，也請務必喜愛你所使用的教材或網站。最初的幾個月會很辛苦，因為一切都是新事物，因此這階段所進行將會是所謂的刻意練習，也就是眾所周知的——不好玩的事。但在最初的考驗與辛苦過後，就會變得有意思得多了。

　　我說過，要成為專業的音樂好手，通常需要投入大約一萬小時的練習。但要是你無意在卡內基音樂廳演奏的話，只要短短幾個星期，你就能享受彈奏樂器的樂趣了。如果你把每週練習兩小時當作新年願望的話，到了春季時，你就已經能在朋友面前彈奏一兩支曲子了。

　　倘若有人想開始學音樂，且手邊也有鍵盤或鋼琴可用的話，可能會喜歡我在 YouTube 上所做的一支影片，標題大膽地寫著 "Learning to improvise at the piano in an afternoon—for people who can't play the piano, can't read music, and don't know how to improvise."（一個下午學會即興演奏鋼琴——給不會彈鋼琴、不懂讀譜也不會即興演奏的朋友）。

　　如果在經過這個下午以後，你想提供任何意見給我的話，請隨時寄信到 howmusicworks@yahoo.co.uk，我會嘗試回覆你的問題。

9

Chapter

音符小基礎

A Few Notes about Notes

　　當我們將音樂內涵從「旋律」及「和聲」中抽離後，當然，留下來的就是一連串的音符及其各種組合。為了方便進行接下來的討論，我們對音符本身就必須再多瞭解一些。在本章簡短的篇幅中，將會針對音符的基本原理加以說明，而且最重要的，就是八度音是如何形成的。一旦建立了這部分的樂理基礎後，我們就能往下探討大腦對旋律及和聲的各種接收與輸出反應，以及為何我們會**本能地**厭惡不和諧的聲音。

　　首先，什麼是音符？

　　人類的耳膜就像一張極微小、極敏銳的彈跳床，能迅速反應空氣壓力的變化。除非你置身於全然寂靜的環境中，否則在我們雙耳附近的空氣，就會在壓力中每秒上下持續振動數百或數千次。一旦這些不斷波動的壓力變化頻率，每秒超過二十次，或是少於兩萬次時，我們就會聽到某種聲音*。每當壓力升高時，耳膜就會往內縮；而當壓力下降時，耳膜就會稍微往外鼓。

　　當你聽到某種非音樂性的聲音，例如搓揉紙袋的聲音時，其中是沒有特定型態的壓力波動存在的。搓揉紙袋的動作會產生**各種複雜**的壓力波，就像池塘表面的漣漪一般，在室內朝向你的耳

* 壓力波動每秒低於二十次的聲波，即是俗稱的次音速（subsonic）聲波。而每秒振動超過兩萬次的則是超音波。

朵流動。當這些壓力波動到達你的耳朵時，也會以同樣複雜的方式鼓動你的耳膜。最後，大腦就會拿這個噪音，跟資料庫裡常常聽到的各種噪音比對一番，然後下一個結論：「啊，附近有一個紙做的東西，正被人整個拿起來搓揉。」

▲ 壓力波動會自振動的樂器上，經由空氣傳輸。當波動傳到耳中時，就會以重複的型態，快速地前後推動耳膜，使你聽見樂音。

　　然而，當你聽到一個音符的聲音時，就表示耳膜上出現了推進推出的重複型態。若你按下鋼琴上的一個鍵、撥動吉他上的一根弦，或是把氣吹進薩克斯風的話，就等於是在這個樂器上和附近的空氣中，製造了震顫現象。只要觸碰正被吹奏的樂器的話，就能感受到這股震顫。樂器本身規律的前後振動，會在空氣中形成一種不斷重複的壓力波動的型態，並前後推動你的耳膜。而你聽到的這個音有多高，則取決於振動週期的頻率。例如，鋼琴上最低的那個音，每兩秒會讓耳膜前後振動五十五次，而最高的那個音則會產生每秒超過四千次的振動。

從耳膜產生前後振動的次數有多頻繁這一點上，就可得知一個音的**頻率**是多少。假設一個音以每秒四百四十次的重複循環，使耳膜不斷地前後鼓動，我們就會說這個音的頻率為每秒四百四十個循環。通常這個「每秒多少循環」的說法，會用「赫茲」（hertz）這個單位來表示，以表彰德國科學家海因里希·赫茲（Heinrich Hertz）的貢獻。由於「赫茲」通常會縮寫成「Hz」，因此，一個會讓耳膜每秒前後振動四百四十次的音，其頻率就是440Hz。

在前頁的圖片中，我畫了一個非常平滑的壓力上下波動的重複型態。但請務必瞭解真正由樂器所產生的波動起伏，通常要比這個圖形更劇烈得多。例如，下列圖示為長笛、雙簧管和小提琴，在吹奏同一個音後，所產生的典型重複壓力波動型態*。圖中的軌跡乃是從這三個樂器的錄音上取得的，這些樂器所製造的上下壓力波動，則以線條的起伏來呈現。

長笛

雙簧管

小提琴

* 此即稱為「中央A」或「A₄」的音，其頻率為每秒振動四百四十次。

　　只要能不斷地自行重複，一個音就可以具有各種壓力波動型態。如圖所示，長笛音的重複型態是在兩個相當平滑的雙峰後面，跟著一個低谷；而雙簧管的型態則有很大的波動，是以兩個隆起，接著一個雙峰，再接著一個低谷所組成。這種重複波動型態較為複雜的情形，則會反映在這兩種樂器的不同音色上：長笛的音色單純乾淨；而雙簧管的音色則較複雜豐富。圖中每個音的音高都一樣，因為每個波動型態重複所需的時間都相同，而此處的每個型態，都是以四個半循環所畫出來的。耳朵在聽到這個音時，耳膜就會跟著這個複雜但重複的循環，每秒鐘前後鼓動四百四十次。

　　既然提到了音色，就要請各位留意，並不是由同一種樂器演奏出來的每個音符，音色都會一致。比方說，單簧管低音部分的音色豐富溫暖，但高音部分卻較為尖銳。因此，即便是由同一種樂器所發出，不同的音還是會產生不同的波動型態。

接下來，我只會以最初那個單純的上下重複型態的圖形來說明。但請務必記得，從真正的樂器所發出的真實聲音，其型態可要複雜得多。

當我們在聆聽沒有伴奏的旋律時，會聽到一連串音高不同的音。而較高的音每秒會形成較多的壓力循環。

我會在下一章中探討旋律，但目前我想先談一下，當人們彈奏音樂時會發生什麼事。為了化繁為簡，我們就只以兩個音之間所發生的情況來說明。

當你同時彈奏兩個音時，其中一個音的上下波動會比另一個快，因此耳朵會忙著同時回應這兩個音。而不同的音，所產生的聲音有可能是平靜放鬆的，也有可能較為強烈緊繃。作曲者在一首曲子中，可能會先選用較為緊繃的音符組合，再轉而使用平靜放鬆的音符組合，之後再回到較為緊繃的狀態。這類讓和弦緊繃和放鬆的交替手法，是音樂家用來操縱人們情緒的一項工具。

只要仔細聆聽同時彈奏的兩個音，人們多半都能分辨是哪兩個音。比方說，你不但可以哼出較低的音，也能哼出較高的音。

但是——不可小看這個「但是」——在我們同時彈奏兩個音，且其中一個音高了八度時，奇妙的事就發生了。

「可是，」你或許想問，「什麼是八度？」

這個問題的核心，正是全世界的音樂圈所共同討論的現象，也是有史以來各式音樂系統的基礎。這甚至可被視為是最重要的音樂元素之一。

我們叫它「八度等價」。

八度等價

音樂人在學音樂的初期，老師會告訴他們：相差八度的兩個音雖然音高差距很大，但聲音聽起來卻很相似。例如 Somewhere Over the Rainbow 這首歌的前兩個音，就是相差八度的範例。但你要是正在學習某項樂器，想知道**為何**兩個差距這麼大的音，卻能夠如此相像時，通常得到的回應會是這樣一句話：「他們之所以聽起來很像，是因為較高的那個音的頻率，是較低音的兩倍。」

除非你很瞭解頻率的概念，否則這個回答只比「事情就是這樣，Okay？」所提供的資訊稍微多一點而已。

八度等價（octave equivalence）就是為何琴鍵上有八個A音、八個B音……等的原因。你若看看鋼琴上的琴鍵，就會發現琴鍵由左至右呈現的是重複的模式，就連這些音也是以重複的模式來命名，也就是從「A」到「升G」（常寫成G#），之後的音再重複。（我

們很快就會知道原因。）

　　為了區分我們說的是哪一個A、D或F音，每個音的字母之後都跟了一個縮小的數字，亦即從最低音的0到最高音的8。例如，A_4的音高比C_3高。

　　如果隨便從某個音開始，往鍵盤右方數過去，那麼下一個有相同字母的音，其音高就高了八度：即A_3比A_2高八度；D_2比D_1高八度，依此類推。同理，E_4要比E_1高了三個八度；B_6又比B_2高四個八度等等。

　　當你依序彈奏兩個相隔八度的音時，縱使兩者在音高上差距甚大，聽起來仍會特別相似。另外，要是你先彈奏較低的那個

音，接著再加上「高八度」的音，則兩個音就會完全融合在一起。假設你以同樣方式結合兩個並非相差八度的音，就明顯地無法得到同樣效果，這兩個音會各自保有其本色。

記性跟我一樣不好的人，可以再看一次之前那張由音色柔和的樂器，所發出來的壓力波動傳到耳朵的圖片。（我不知道你們是否跟我一樣，但我還滿討厭作者要求我們往前翻幾頁，去看之前的一張圖之類的這種事。）

關於八度等價的說明，我們要予以簡化一番，只著眼在上下壓力波的單一循環期間，所發生的狀況：

　　雖然在真實生活中，不會有這樣的情況出現，但利用單一循環來說明，可有助於我們討論，因為一個真正的音是由這些不斷重複的循環所構成的，因此我們需要將它單獨挑出來看。

　　要讓這個循環在耳膜上產生作用，會需要一些時間。假設你置身在一個安靜的房間，這個循環將會是某個音最先到達你耳膜的部分。此時你的耳膜正處於放鬆、平坦的狀態，而外界的空氣壓力值則是「正常」。現在，這個壓力波循環抵達耳朵，一開始壓力升高，因此耳膜被向內推。很快地，當壓力已到達高峰後，你的耳膜再度放鬆，此時壓力開始下降。但當壓力持續下降到正常值以下，耳膜便向外鼓脹，直到壓力降到了最低點後，又接著上升到正常值，耳膜也就跟著回復到原本平坦的狀態。當這樣的循環一再重複時，你所聽到的就是一個音。

　　且容我在此介紹一點簡單的術語。在每一個音中，完成單一循環所需的時間，稱為「循環時間」（cycle time）。從音樂的角度來看，一個音最重要的元素，就是音高，而跟音高直接相關的，就是它的循環時間。

　　例如，A_2 這個音（亦即吉他上第二粗的弦所發出的音）的循

環時間為千分之九秒*，或九毫秒。而比它高的音其循環時間則較短；比它低的音其循環時間則較長。

如果我們彈奏比A$_2$高八度的音，即A$_3$，就會發現它的循環時間只有一半：也就是四毫秒半**。也正是這種循環時間減半的特性，讓相差八度的兩個音有著如此特殊的關係。

如果我們在彈了一個音後，再加上另一個循環週期只有一半的音，那麼你所聽到的音色就會不一樣，但循環時間卻並無不同。較高音的兩次循環，跟較低音的一次循環能完美地契合，因此我們所聽到的，就仍是在重複循環較慢的那個音的循環時間後，所形成的模式。而由於循環時間並未改變，因此音高也仍舊一樣。你的聽覺因而無需處理高低不同的兩個音，因為兩者已合而為一了。

下圖為原始音的一次循環：

* 其實這是一秒除以 110Hz 頻率所得出的數值（九點零九零九毫秒），但此處我們取整數九毫秒以方便說明。

** 確實的數值為四點五四五四毫秒。

加上了「高八度」音的兩次循環：

兩者結合後形成了一個聲音較為複雜的新循環，但由於仍與原始音的循環時間相同，因此音高並沒有變。

當我們將幾次循環放在一起後，就可清楚看見重複的模式如下：

就我們的聽覺系統而言，是原始音將「高八度」的音吃掉了，只是在這個過程中，性質變得較為複雜罷了。

　　這個現象會發生在所有相距八度的兩個音上。我之前雖是舉 A_2 跟 A_3 為例，但我也可以拿 D_6 和 D_7、或 $F\#_4$ 和 $F\#_5$ 等等來舉例。而且想當然，如果在 A_2 跟 A_3 間會產生這個現象，那麼在 A_1 和 A_2 間，或是 A_3 和 A_4 間也是一樣的。這就表示每一種 A 音都與其他所有的A音，有著緊密相連的家族關係，而這也正是為何我們會以同一個字母為它們命名的緣故。相隔幾個八度音之間的關係，如 A_2 和 A_6，要比只有相隔一個八度音來得弱。這就像你跟曾祖母的關係，不像跟母親的關係那般親密，但家族成員間的連結依然堅強，是一樣的道理。A 氏家族是一個團隊，B 氏家族又是另一個團隊，依此類推。

　　正因為兩個相差八度的音能完美地契合，因而當我們依序彈奏它們時，聽起來就會奇異地相似。假設你聽到了一個有著下圖這樣壓力型態的音：

　　要是接著彈奏高它八度的音，大腦就會分析第二個音的循環週期是否只有一半，或是循環週期其實相同，但卻有著下圖這樣的壓力循環雙峰：

此時大腦就必須判斷，這第二個音究竟是有較高的頻率，或只是音色不同。這類困惑只會出現在兩個相差八度的音上，而這就是它們聽起來異常相像的原因。

既然相差八度的音同屬關係緊密的團隊，那麼，我們又為何要用「等價」這個字眼呢？

假設，你以鋼琴為一位歌手伴奏，鋼琴雖調好了音，但其中卻有某些弦斷了，因此有一兩個音彈不出來。作曲者是用 G 大調來譜寫第一組和聲，並照例選擇了想要的音來譜寫和弦：即 G_4、B_4 和 D_5。

但 G_4 就是你彈不出來的其中一個音。「真討厭！」你可能會一邊手指在琴鍵上來來回回，一邊喃喃自語著。請冷靜！你其實並沒有損失什麼。G_3 或 G_2 或 G_5 都可取代 G_4，雖然和弦聽起來稍有不同，但其實在選擇組成和弦所需的音時，主要是看音名的字母，而非數字。因此，對和聲來說，相差八度的音就是所謂「等價」的音。

　　不過，「等價」音卻通常無法像用在和弦一般地用於曲調上。在某些情況下，以上下相差八度的音來取代旋律中的一個音是可行的，但若是跳躍幅度過大的話，就會破壞旋律的起伏，而且若是在一首曲子中換了好幾個八度音，就會一下子聽不出來了。除非你是爵士獨奏樂手，故意先模糊曲調以便之後揭曉（或是像我女友說的「除非你是爵士獨奏樂手，故意把大家的生活搞得一團糟」），否則盡量不要在一段旋律中，太過頻繁地在八度音之間跳躍。

　　你可能會疑惑，除了相差八度的音能彼此融合，有時還能互相取代外，為何八度音對於樂理來說如此重要？

　　是這樣的，全世界所有的音樂系統，都會使用音高不同的音，但我們要怎樣選擇音程大小，也就是各音之間的音高差距？要是原本在建構明確的音樂系統時，就有渾然天成的音程可用，會不會比較方便？

　　你可能會猜，**八度就是一個渾然天成的音程**。我所謂的「渾然天成」，是指可輕易地用無生命的物體來發出的音。如果你拿一個瓶子湊近嘴唇，對著瓶頸吹氣，就會吹出如哨音般悅耳的低音，也就是一個樂音。若再吹得用力一點，就會吹出高八度的音。假設你是一位史前獵人，在撥動了長弓上的那根弦後，要是碰觸正在振動中弓弦的中心點，就會發出比彈動弓弦時還要高八

度的音。

八度是所有音樂系統的基石，但也是一個巨大音程，未曾受過音樂訓練的歌手，歌聲大約只能跨兩個八度的音域。因此長久以來，音樂界設計了一套將大音程分成數個小音程的方法。以西方音樂而言，我們最後將八度分成了十二個相等的音級，並一次選用一套大約七個音，或一個調，但我們在曲子演奏的過程中，可以從這一套換到另一套。至於中國古樂在音級選擇上則稍有不同，每一個調就只有五個音。

但不論是何系統，都必須以八度為基礎。

音符小基礎

10

曲調裡有什麼？

What's in a Tune?

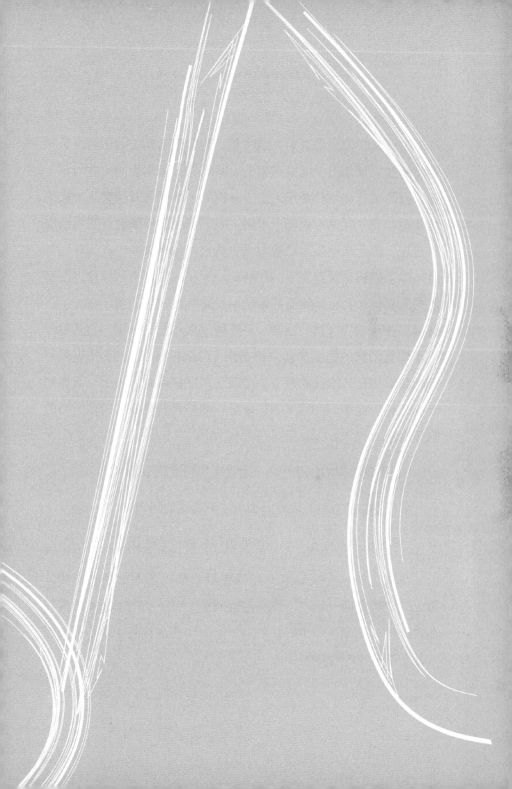

　　由於音樂人去的派對，通常要比音樂學者們去的派對好玩，因而那些心懷怨恨、渴望權力的音樂學家，藉由發明一些規定，讓自己的意志凌駕於音樂人之上。例如，他們曾試圖禁止大家使用某些和聲，因為它們是「不對」的。但由於不斷會有新規則取而代之，因此這些規則最後總是不成立。舉例來說，一八九〇年時，學者們認為調整左手的和弦指法，並在琴鍵上下移動以彈奏所謂的平行和弦，是錯誤的做法。正確的做法應該是，在左手從某個和弦移到另一個和弦時，不斷地改變和弦的類型。但當時一位年輕有創意的巴黎作曲家德布西（Claude Debussy），卻喜歡平行和弦那種比較空靈的聲音，還將它用在好幾首曲子上。而德布西的教授對此事的回應，卻正好是一個強勢音樂學者所做所為的絕佳範例：

　　「我不是說你的作品不好，而是在理論上行不通。」

　　幸好德布西並沒有因此退卻，只是簡短地回答：

　　「理論根本不存在。只需要聆聽，好聽就是王道。」[1]

　　在這之後，大概是因為教授賞給了德布西不太好的作曲分數，以致德布西一氣之下跑到附近酒吧，寫下了史上最美的鋼琴曲之一〈月光曲〉（Clair de Lune）——即使這首曲子並不符合一八九〇年當時的理論標準。

　　事實上，德布西是對的：**音樂並沒有金科玉律，只有對過去成功做法的觀察。**通常是某些學者或其他人，先注意到了某種模式，例如，有許多樂曲都是以某種和弦模進（particular sequence of chords）作結，因此他們會讓大家知道「利用這類和弦模進可創造有力的收尾」。同時，當音樂創作者在採用這種和弦模進時，也就無須在意音樂學家是否會給他們一個讚。這便是過去數百年來，音樂理論的運作方式。學者們和音樂學家純粹只要跟著音樂人的腳步，分析他們都做了些什麼即可。音樂至上，理論則是次要（事實上只有一個愚蠢的例外，我會在本章後面的篇幅中大肆評論一番）。

　　因此，這些所謂的標準作曲規則，不過就是在觀察各類樂曲常見的做法後，所發展出來的。以下是西方音樂中最重要的一些規則[2]：

1. 多數樂曲是以大調譜寫。
2. 多數樂曲是從主音開始。（如 B 大調中的 B 音）
3. 多數樂曲會先上揚後，再回到主音。（雖然在整體「拱形」的旋律中還是會有一些起伏）
4. 樂曲中通常會有許多小的音高起伏，大的音高起伏則很少見。（在一個調子中，有超過半數的音高上下只相差一個音級。[3] 而反復彈奏某個音，也就是完全沒有音級的做

法，也相當普遍。至於音高差距三、四或五個音級的，則愈來愈少見。）

5. 音高往下一個小音級後，通常會再往下一個小音級。

6. 樂曲中若有一個大音級的話，這個音級多半是往上走的。

7. 在出現一個大音級後，下一個音級可能就會比較小，而且呈現相反走勢。

8. 一個調子中各音的使用頻率，是有等級順序的。例如，調中的主音和第五個音出現的頻率很高，而剛好比主音低的那個則很少用。

9. 調中的主音和第五個音，常用在加強節奏上。

10. 旋律改變走向時（由上揚到下降，或相反）所用的音，通常會以節奏來加強。

11. 一首曲子中，最高音通常只會出現一次。

我曾經用了一個上午的時間，試著同時按照上述所有規則來譜曲，但卻幾乎做不到。我看著自己這個上午的產物，就情緒內涵而言，可說是介於無趣到非常無趣之間。即使是其中最好的一首，聽起來也像是不討喜的兒歌，與死板的讚美詩的混合體——就像是在歌頌麥片粥廠商的守護神，或是類似的事物。

當然，在實務上，大多數樂曲只會遵循其中**大多數**的規則。

以〈小星星〉這首兒歌為例：

1. 它是以大調譜寫的。

2. 是從主音開始的。

3. 以拱形曲線起伏，然後再下行回到主音。

4. 所使用的小音級比大音級多得多。

5. 運用了許多下降的小音級，後面還接了更多下降的小音級。

6. 其中只有一個往上的大音級（「一閃、一閃」）。

8. 依照一般的等級順序使用各音。

10.在加強節奏時，採用了主音和第五個音。

11.最高音只用了一次。

但明顯地這首歌未遵循第九項規則。這首兒歌旋律走向的轉變，出現在第一個音節中的第一個「晶」字上，但此處的節奏卻並未特別加強。另外，它也沒有遵守第七項規則，也就是在跳了一個大音級後，並未馬上回彈一些。＊此曲一開始，在第一組「一閃」的「閃」和第二組「一閃」的「一」間，就跳了一個大音級，但它接著並未回到音級中間的音，而是又再重複那個高音一次後，繼續往上走。真是淘氣。

＊ 若你想進一步瞭解這個「回彈」規則，以及為何沒有運用在〈小星星〉這首兒歌上的話，可參考本書第十六章〈若干繁瑣細節〉中的第 B 節「回彈現象」。

　　我這次嚴格遵守作曲規則的嘗試，證明了並非只要遵循這些規則，就自動能譜出優美的旋律，而是許多優美的樂曲，**剛好符合其中多數規則罷了**。我們可拿幽默來打比方：你不妨將幾位喜劇演員演技上雷同之處，歸納成一套法則。雖然你所歸納的法則可能是對的，或是很有用，但卻無法幫助你創作喜劇。

　　只要思考一下，就會發現這是顯而易見的道理。如果世上真有一套創作優美樂章的方程式的話，那麼不但大家都會使用它，而且所有優美的樂曲之間的共通點，就會比實際情況還要多得多。但這並不是說，沒有人嘗試歸納出一套音樂方程式，其實網路上就有一些以電腦製作的「旋律產生器」。不幸的是，用這種方式創作出來的，以我們之前的幽默譬喻來說，就像是聽了一個十二歲小朋友，在讀了一本笑話集之後所說出來的笑話是一樣的。

　　我並不是想羞辱那些製作旋律產生器的朋友。讓電腦變出二流樂曲，其實是絕頂聰明的技術，但這些曲子都是二流音樂卻也是不爭的事實——其實，對於這點我還滿慶幸的。

第一次聆賞樂曲

　　若我說「大家都是音樂鑑賞家」，你或許會認為我言過其實，因為從**你的**角度來看，你所做的不過就是聆聽並享受一首樂曲罷

了。但你若想證明自己有多懂得鑑賞，就只需在首次聆聽某首樂曲時，看看大腦裡面的運作情形即可。

當你第一次聆聽某首樂曲時，會對它產生一些期待。要是你對於這類型的樂曲（如流行樂、一九四〇年代的爵士樂、雷鬼樂等）很熟悉的話，就知道其中會有哪些可能的音符型態或組合，其他的則不太可能出現。有時你甚至能猜出這個旋律接下來的兩三個音是什麼。不過，要是你猜錯了後續的音符，就會重新評估之前聽到的幾個音，以便繼續理解這首曲子。這些潛意識中的預測和驗證過程，是由人們持續想瞭解周遭狀況的內在需求所驅使的。

你大概會覺得這一切聽起來相當複雜。聽音樂難道不是一種被動的活動嗎？我們難道不就是跟著旋律走並沉浸其中嗎？其實，這要視情況而定。如果音樂是在我們跟朋友聊天時的背景環境中播放的，我們就會讓它從身邊流瀉過去。但我這裡說的，是第一次聽到你最愛的樂團或作曲家的新作品時的狀態。在這種情況下，你是在**聆賞**這首曲子，而不只是隨便聽聽而已。聆賞比聆聽更需要集中精神。

假設你自己是西方人，正在聆聽（而且是第一次聽）一首普通的西洋樂曲，且這首曲子正是你所熟悉的音樂類型。

　　第一個音奏出，你不知道這個音會持續多久，或用的是什麼音階，但你已開始做出某些假設：你假設它是大調的一部份，因為大多數西方音樂都是以大調寫就。你還會假設這個音可能就是主音，若不是，那麼這個音就可能是這個音階中的第五個或第三個音。[4] 你很有可能是對的，因為這些假設都是根據過往經驗而來。你不需要明確知道什麼是大調，或是音階中的第五個跟第三個音是什麼，就能做出這些假設。這些都是在你的潛意識中運作的。

　　第一個音結束後，你就會開始猜測這首曲子的節奏。在這之後，你不但會猜測下一個出現的音可能是**哪個**，還會猜它們**何時**出現，以及會持續多久。

　　隨著節奏的進行，一旦第二個音奏出，你就會猜這個音應該跟第一個一樣長，或兩倍長，或只有一半長；而你通常會猜對，因為這正是西方音樂常見的譜曲方式（雖然偶爾會有三分之一長的音、三倍長的音、或其他長度的音一起出現等）。一般來說，西方音樂的節奏較為簡單，因此幾乎用的都是這些簡單的比例（1、2和3）。你也會猜測音樂的整體脈動，會在一組四個或兩個音的第一拍上加強，即「**壹**二三四、**壹**二三四」或是「**壹**二、**壹**二」。[5] 同樣地，這個猜測通常也是正確的，不過，要是這首樂曲剛好是華爾滋的話，那可就不對勁了。因為華爾滋的節奏乃是以三拍為

一組：「壹二三、壹二三」，而且要換作是傳統的愛爾蘭吉格舞的話，整體節奏就會是以六拍或九拍為一組不斷反覆了。

除了極為簡單的曲子外，我們並不會將整首樂曲視為一連串的音符，而是會將它分成較短的樂句，像是「一閃一閃」、「亮晶晶」、「滿天都是」、「小星星」……以此類推。在某些樂句中，每個音都是一樣長的，例如「一、閃、一、閃」和「滿、天、都、是」即是。但每個音有長有短的樂句，則通常會以較長的音來結尾，如「晶」、「星」即是。[6]

在樂曲進行中，潛意識所預測的樂句（例如猜想「這段樂句即將要結束了」）以及音符（「這個音應該是這段樂句中最高的音」），會以回溯的方式來確認或否定。我們甚至必須等到一個音停止後，才能確定它有多長。有時我們必須迅速調整對於剛剛所聽到的部分的判斷，以便理解這首樂曲。同理，在與人交談時，我們也會在發現產生誤解時，立即回去思考之前對話中的最後幾個字。[7]

以高低起伏來辨認與記憶曲調

在我們聽過某個曲子數次後，我們對它的節奏和使用了哪些音，便有了全盤的瞭解。但我們是以最初的印象或**高低起伏**，來

建立明確的構圖，並在聽過幾次後就會記住。藉由曲調的起伏，
我們會知道它的節奏，以及每一處的音高是往上升還是向下降。
例如，跟〈小星星〉曲調極為相似的〈黑綿羊咩咩叫〉（Baa, Baa,
Black Sheep）的起伏，就能從樂譜上一目瞭然：

在 "baa" 跟 "black" 之間有一個較大的音高差，接著曲調以單一
音級不斷升高，一直到 "an-" 為止。從 "an-" 起平緩下降到 "-y"，之
後曲調便以單一音級逐漸下降，最後再回到一開始的那個音。當
你第一次聽到一首樂曲時，大腦並不會特別注意音級的大小，只
會專心分辨音級是往上還是往下，以及各音出現的時間，也就是
「節奏」。

節奏的重要性

音高起伏雖是記憶樂曲的第一步，但它也是辨認一首曲子的
主要途徑。如果有人以適當的節奏，以及正確的起伏幅度來哼唱

一首歌，那麼所有熟悉這首曲子的人，就能馬上聽出來。但奇怪的是，**節奏卻反而要比音級大小更重要**。如果你能維持正確的節奏，並在正確的位置上下起伏，那麼即使把音級大小搞錯了，這首曲子仍舊聽得出來。我說的不是只差一點點而已，你甚至可把其中某些音級變成兩倍大，或是把所有的音級都變成一樣大，而這首曲子卻仍然聽得出來。[8]酒醉大合唱就是這麼來的。

但是，假如你的音高都正確，但節奏卻全都搞亂的話，就很容易把一首知名的曲子，變得難以辨認。單單是把所有的音都變成一樣長，很多曲子就聽不出來了。若將這項技巧用在〈小星星〉上，可能不太管用，因為這首兒歌的前六個音本來就**都**一樣長，但你卻可以用一連串等長的音，試著哼唱其他節奏較豐富的樂曲，例如這首歌曲 My Way。它的旋律還是在，但卻認不太出來了。這種方法無法在家自行嘗試，因為你還是會認得出自己試圖掩飾的曲調，但卻可以問問其他人，是否聽得出以不同節奏所哼唱的曲子。（警告：**不論嘗試的是哪首歌，你都會很難回到正常的節奏上來。**）

在聽過一首歌幾次後，我們就會記住它的上下起伏和節奏，至於較為複雜的細節，如確實的音高差等，則是由大腦的不同部位所負責處理。[9]小朋友可能會覺得要掌握這項音高差的細節很困難，但他們卻可以抓對正確的起伏，這也就是為何他們在唱只學

了一半的兒歌時，聽起來雖然怪，但卻可以辨認得出來。而現在
我們也終於明白：醉漢跟小朋友之間的共通點，不光是走路都會
搖搖晃晃而已，而且還會動不動就無緣無故地嚎啕大哭。

聆賞不熟悉的樂曲類型

不論是歌劇還是重金屬搖滾，對於喜愛各類西洋音樂的人而
言，多數的印度音樂在第一次聽的時候，都會比較讓人困惑。同
樣地，重金屬搖滾對於只聽過印度音樂的人來說，也會感到震驚
不已。每當我們聽到了一種嶄新的音樂類型時，大腦就需要發展
出一套預測工具，來幫助我們理解並進而欣賞它。你若是想接納
新的音樂類型，就必須做些適當的準備。幸好，你並不需要刻意
去做這件事。只要在洗碗的時候，一再播放這類音樂中某一首典
型的曲子當作背景音樂，你就會發現，在此音樂類型的基本規則
深入你的潛意識後，原本「陌生」的音樂就變得容易讓人理解與
喜愛了。

每種人類文化都牽涉到某類音樂型式。音樂種類何其多，但
我們通常會偏愛**成長時期**所聽到的那些。但這些偏好並非與生俱
來，凡是在世上任何一個角落出生的嬰兒，都能被迅速移植到另
一個文化環境，而且長大後也會偏好這個文化中的音樂。[10]不意外

的是，我們就跟嬰兒一樣，擁有最大的彈性，而成長於兩個文化環境中的兒童，就跟他們自然而然會說雙語一樣，能輕易地接納兩種文化中的音樂。

在一份二〇〇九年針對「雙重音樂能力」（bi-musicality）的調查中，探討了人們對於未曾聽過的印度和西方樂曲的記憶力，當時共有三組人參與測試：北美洲人、印度人，以及兼具這兩種背景的雙重文化組。北美組和印度組對於出自本身文化中的新樂曲，都較另一種文化的樂曲更容易記得住，但雙重文化組對於這兩類樂曲的記憶力，卻是一樣強。[11]這些幸運兒由於在早年就培養出雙重音樂能力，因而很容易就能欣賞兩種不同文化的音樂。

只要透過腦部掃描，就能證明大腦在處理不熟悉的音樂類型時，要花費比較多力氣。[12]而由於大腦不喜歡太費力地工作，於是我們便常將不熟悉的樂曲視為不好聽而予以忽略。但，我們其實是有選擇的：我們可以特意尋求新穎且不常見的事物，讓它們變得比較好消化，或者我們也可以完全不去聽那些特別的音樂。我認為，今日的年輕人能善用科技，去接觸比我年輕時還要多得多的音樂類型，這當然是很好的一件事。現在，想要在同一張播放曲目中，看到非洲鼓、藍草班鳩以及辛納屈（Sinatra）的曲子，已經不足為奇了。

當樂曲變得不時髦⋯⋯

有的事物，會不斷發展和進步，例如自一九三〇年代起，空中客機的研發絕對是每十年就有一波突飛猛進。

但其他事物，例如湯匙，就沒怎麼變。湯匙是很實用的東西，但是就連廣告業務員也看不出它有什麼前途，這也就是為何我們沒有湯匙行銷董事會，或是湯匙研發中心的緣故。

那麼音樂呢？遵循的是飛機發展的軌跡，還是有如湯匙一般的水平線？

很多年前，我當時的女友翠西給了我一張外殼傷痕累累、沒有封套文案的詭異老舊 CD。值得欣慰的是，這張 CD 的狀態雖糟，但可不代表我倆關係也這麼糟。身為圖書館員的翠西，有時會把圖書館打算扔掉的 CD 帶回家，因為這些 CD 的狀態已糟到無法出借給大眾了。

後來的某一天我在廚房忙的時候，放了這張CD當作背景音樂來聽。音樂很悅耳，屬於現代管弦樂類型，顯然作曲者喜愛創作優美的曲調，因此正好適合在修理烤吐司機的時候聆聽。約莫在第二樂章進行到一半時，我的注意力突然從難搞的廚房電器，轉移到了⋯⋯音樂好美⋯⋯跟馬勒（Mahler）那首著名的《第五交響

曲》第四樂章（Adagietto；就是出現在電影《魂斷威尼斯》〔*Death in Venice*〕中的那首），有著類似的情調⋯⋯作曲者是誰呢？是知名作曲家嗎？我之前為何沒有聽過這首曲子呢？

我快速地翻看了一下外殼背面那破爛髒污的簡介頁面，發現我所聽的是喬治・洛伊德（George Lloyd）所譜寫的《第七號交響樂》中的第二樂章。喬治・洛伊德是誰？為何我從沒聽過他？或是他的作品？當時這些疑問讓我思索了好幾分鐘，但卻在我上街尋找賣烤吐司機的商店時，就被我拋到腦後去了。

所以，為什麼喬治・洛伊德被歷史給遺忘了？

英國古典音樂新作的主要專賣店是 BBC 第三廣播電台。第三電台的主持人都活在一個唯音樂是從的美妙世界裡，我猜就連最後一次廣播，恐怕還會說些類似「我們必須中斷節目，因為第三次世界大戰已宣布開打，而且人類會在七分鐘內滅絕，剛好夠我們聆賞兩首舒伯特的短曲⋯⋯」。

言歸正傳，如果你想在英國成為一位成功的古典樂作曲家的話，你的作品能否在 BBC 第三電台播出，就極其重要了。若是早在一九六〇年代，要是你的作品被認為**太過**柔美的話，恐怕就很難如願。當時的學界趨勢是認為，較老式的樂曲還可接受，但柔美的樂曲則有點過時，新式的古典音樂應該要比較難理解才對。

洛伊德的作品就是這類趨勢的受害者之一。為第三電台選曲的委員會認為他那些旋律優美的作品過時了，正因他們認為音樂應該要從簡單的開端，進化到複雜的未來才是。

但音樂並未循著飛機演進的模式走，而且，也並沒有像湯匙那樣停滯不前。

音樂會成長，會在接受新觀念的同時，又不排斥在舊思維中演進。

音樂演進的方式，跟烹飪比較接近，就像人們會自國外發現並引進新式食材和調味料一樣。舊的食材並不會棄之不用，只是變成日益增多的選擇之一罷了。

洛伊德明白這一點，並結合長久以來的觀念（曲調應該要容易讓人跟著哼唱）與較新的技巧（和聲可以複雜甚至有時模糊），來創作交響樂。但他和其他幾位二十世紀的作曲家，都被電台以及音樂廳拒於門外，只因為他們讓過去和未來兼容並蓄。在二十世紀初期曾發起一項學界運動，使得一些樂曲因此被禁。奇怪的是，這一切居然還是從大多數著名古典樂曲發跡的城市展開的。

雖然有史以來，各種神職人員和政治人物都曾企圖操控作曲家，但卻只有一位二十世紀的作曲家自發性地表示「放棄這個老東西，來創造一套新規則吧」。在一九二〇年代的維也納，就是由

一位名叫荀伯格（Arnold Schoenberg）的禿頭學者帶頭矇騙一群人，走上了這條路，大家都稱這個團體為「維也納第二樂派」（Second Viennese School）。至於維也納第一樂派的成員則有海頓、莫札特與貝多芬等人。荀伯格所創立的作曲風格被稱之為「音列主義」（serialism），或十二音，簡直堪稱瘋狂之舉，原因我待會就會解釋。在荀伯格還沒提出他的偉大構思前，原本是知名的一般古典樂作曲家，提出構想後，某日在與友人約瑟夫‧魯弗（Josef Rufer）散步時，曾故作謙虛地形容：「我發明了一套能讓德國音樂在未來稱霸一百年的理論。」[13]

事實上，荀伯格的構想從未如他所願那般地廣受歡迎，因為他所設計的音樂系統，完全不符合人類心理。音列主義本身雖然落伍，但要是很快地瞭解一下它之所以失敗的原因的話，就能說明諸多人類欣賞其他類型音樂的心理。

我已解釋過「普通」的西方音樂是如何構成的：從十二個不同的音中，挑出一組七個左右的音**形成**調子，並用其來譜寫曲子與和聲——有時還可用不在調子中的音來點綴，以平添額外的趣味，甚至還能隨心所欲地從一個調子轉換到另一個。在任何一個調子中，有些音使用的次數會比其他的音多，而整組音中最強的那一個，也會頻繁地用於加強節奏上。

這樣聽起來似乎有點簡單和乏味——荀伯格正好是這麼認為

的。任何一位反俗套、反傳統的叛逆分子，都會決定放棄既有的規則，創作他自己想聽的，這正是另一位禿頭學者史特拉汶斯基（Igor Stravinsky）所做的事，而我們都知道成果有多好。不過荀伯格還有另一個想法。對他而言，光是忽略既有規則是不夠的，他想要制訂一套截然不同的規則。

荀伯格檢視了他覺得無趣的調子系統，並認為避開這些調子的唯一方法，就是不以七個音為一組，而是要將全部十二個音都包括在內。其實繼德布西之後，史特拉汶斯基和其他人早已採用全部十二個音來創作無調性音樂了。但不論是哪一支曲子，都會有某些音用得次數比較多，因而樂曲不時就會漸漸形成一些調子。但這些對荀伯格來說都是一派胡言。他想要讓調子完全消失，因此決定，解決之道就是使用全部十二個音，來形成「音列」。

一如荀伯格所規定，作曲者必須先決定要以何種順序來使用這十二個音，以便開始作曲。例如像這樣：C、F#、A#、D、E、D#、G、F、G#、A、C#、B。

在決定了音列後，就必須將它用在**所有**的曲調及和聲上。如果某個音已出現在「旋律」中，就必須等其他十一個音，都以音列中固定的順序出現後，才能再輪到它。

在訂出這項基本原則後不久，連荀伯格自己都覺得太嚴格了，因此便創造了附加條件。例如，你可以將音列反過來，或上下顛倒。像是，如果本來的音列是「往下一個音，往上一個半音」的話，上下顛倒的做法便是「往上一個音，往下一個半音」。

我之前提過，所謂的音樂「規則」，不過是日後研究音樂人在做些什麼的學者，將一些觀察加以彙整罷了。像荀伯格這樣事先申明規則的做法，便有如將馬車放在馬匹前方一樣，而以音列手法來譜寫的許多樂曲，聽起來就跟由拉馬車的馬兒做出來的差不多──雖然我可能對那些馬兒過於嚴苛了點。

霍華．古鐸（Howard Goodall）在他那本精采的著作《音樂大歷史》（*The Story of Music*）中，說得相當好：

> 荀伯格在理論上的叛逆之舉，也就是之後被冠以「音列主義」或「無調性」之名的理論，為學者圈製造了數十年的學術空談、著作、辯論和講座，以及──在它最純粹、嚴格的形式中──在百年來的努力下，沒有任何一首樂曲，能讓一個正常人理解或享受。[14]

捍衛這項嚴苛的音列主義者或許會說，要是大家接觸得愈多，就會開始瞭解並喜愛它。但問題其實沒這麼簡單。音列主義為我們這些可憐的人類，製造了相當多棘手的心理難題。

　　首先，要人們記住這個音列的「旋律」，是有困難的。**全世界的音樂系統，都是一次只使用七個音**。有些系統像是印度音樂，乍看用的音不只七個，但在進一步細究後，就會發現雖然其中有些音，在音高上有略高或略低的變化，但實際上也只用了七個音。若想知道一次究竟能演奏多少個音，不妨參考由心理學家喬治‧米勒（George Miller）在一九五六年所撰寫的一份名為「神奇數字七，加減二：某些人類處理資訊的限制」的指標性報告，其中說明了人類的短期記憶，一次只能處理七件事左右。[15]

　　這個「一次只能處理七件事左右」的短期記憶原則，可適用於各式各樣的情況，像是記住在婚禮上所認識的新朋友的名字，或是回想忘在家裡的購物清單上的物品皆是。當然也適用於記憶音符。這就是為何一個八度雖然有十二個不同的音，但我們一次只會選用一組七個音（或調子）的緣故。如果你採用荀伯格的音列主義技巧來譜曲的話，每段旋律就都會有十二個不同的音。就算你能記得住這種旋律的起伏，但記得每個上下起伏確實的音高差，也幾乎是不可能的事。

　　接著還有和聲的問題。在一般音樂中，許多情緒內涵的起落，需視和聲的張弛而定。舒緩的和聲要靠互動緊密的音所形成的和弦來營造，而這類和弦雖然在以調子為主的系統中垂手可得，但在音列系統中卻相當少見。音列系統的作曲者要製造有張

力的曲調很容易，但卻無法呈現舒緩的部分，好將這種張力襯托
出來。

　　最後，如我先前所說，這在建立預期心理上也會有困難。大
家都知道，我們是從對於樂曲每一步的期待落空或實現中，獲得
諸多樂趣的。如果我們接觸到不同文化中全新的音樂類型，就會
覺得較難理解。若在之後數週內，花費數小時聆聽這首新樂曲的
話，就會逐漸「聽懂」這首曲子。一旦我們對這首曲子的表現方
式有了把握後，就會對此產生預期心理，並多了一條享受音樂的
新途徑。音列主義的問題在於，從聽眾的角度來看，這些規則根
本是不清楚的。將它的規則寫在紙上很容易，但卻無法從樂曲中
聽出來，因此聽眾便無法為這類音樂建立預測系統。

　　音列主義沒能蓬勃發展並不令人意外，反倒要是它能產出高
品質作品的話，才會讓人驚訝。某些出自維也納第二樂派成員之
手的樂曲，不但已列入一般古典音樂的曲目，還被許多人（包括
我本人在內）認為是好作品，但其實這些樂曲並未嚴格遵守音列
主義的規則。例如，貝爾格（Berg）的〈小提琴協奏曲〉就樂曲而
言是成功的，但卻可能在音列法的譜曲考試中不及格，因為它只
是大略地遵從那些規範罷了。[16]

　　今日音列主義雖多半已棄而不用，但卻仍殘留了一項遺毒。
由於許多現代古典樂作曲者，仍然輕視用口哨即可輕易吹出的樂

曲，因而以優美旋律居多的電影配樂，反倒成為現代最受歡迎的
管弦樂類型，這件事就不讓人意外了。不過，有一種古典樂類
型，雖然並非以傳統旋律譜曲，卻仍廣受喜愛，那就是「極簡音
樂」（Minimalist），它主要強調以**結構**形式以及**反復**的型式，來建
立一種非常能打動人的催眠經驗。你若尚未聽過這類樂曲，不妨
從美國作曲家賴克（Steve Reich）的作品〈寫給管樂、弦樂和鍵盤
樂的變奏曲〉（Variations for Winds, Strings, and Keyboard）開始接
觸。這類音樂在節奏的反復與和聲的變化上，似乎能無中生有出
一連串的旋律，猶如回歸到樂界在音列主義之前的模式，因為這
類極簡風格乃是以過去的種種技巧（如和聲進行、反復等）為基
礎，來創作新樂章的。

歌調、抄襲與版權

歌調（tune）是各類型音樂中最重要的特徵。事實上，一首歌
除了歌詞以外，就只有其中的旋律有版權保護，因此相當重要。
歌調乃是作曲者的智慧財產，而有智慧財產的地方，就有金錢；
而有金錢的地方，就有律師……。

當然，所謂抄襲不過就是偷走他人的想法，假裝是你自己想
出來的另一個說法。在音樂界最常見的，就是抄襲旋律，但情節

輕重不一，從大到已真的犯了罪，到小至自以為創作了一首曲子，但其實只是潛意識記得去年看過某場電影的配樂皆有。

我一開始就說了，旋律是有版權保護的，因此，若你使用的是某個有版權的曲子，就會觸法，即使你是不小心的，即使你是滾石樂團，也一樣。

滾石樂團的基斯・理察（Keith Richard）和米克・傑格（Mick Jagger）長久以來一直是共同創作的，基斯很清楚米克不論到哪裡，都會汲取音樂新知，甚至有時認為他所譜寫的曲子，就是剛剛才在某處所聽到的。這種事通常不成問題，因為很容易就能找出原曲。但在基斯的自傳《搖滾人生》（*Life*）中，曾敘述當他把兩人最近完成的專輯 *Bridges to Babylon* 帶回家時，發生了什麼事。基斯一家人圍坐一起聆聽這張專輯，本來一切順利，但到了播放這首歌 Anybody Seen My Baby 時，基斯的女兒安琪拉和她的朋友，在副歌部分卻分別唱出了不一樣的歌詞。當時臉上擺出典型的「女兒可能在諷刺我這個英國百萬搖滾巨星老爸」表情的基斯，要女兒說明為何做出此等不買帳的行為。而當安琪拉告訴他副歌部分的旋律，跟創作歌手 k. d. lang 的 Constant Craving 這首歌一模一樣時，基斯感到相當震驚。由於距離專輯發行只剩下一個禮拜的時間，基斯不得不快速採取行動，因而今日，當你看到這張專輯的文案時，就會發現 k. d. lang 和她的共同創作人班・明克

（Ben Mink）也一起列名此曲的作曲人。[17]

雖然少了巨星魅力，但我在撰寫上一本書《好音樂的科學》（*How Music Works*）時，也是差點跟律師槓上。我原本決定全書只用兩首歌來舉例：即〈黑綿羊咩咩叫〉以及〈生日快樂歌〉，因此在書中隨處可見以這兩首歌作為例子，來說明各種節奏技巧、音程大小和其他許多東西的參考資料。在不同的編輯人員和一些友人看過草稿後，正當此書的作業接近尾聲時，卻有人問了一句：「〈生日快樂歌〉不是還有版權嗎？」而我認為這幾乎是不可能的事，當時並不知道這樣的歌居然還會有版權。但在我查證過後，發現這首最無害的歌，居然是一件有如約翰‧葛里遜（John Grisham）的小說一般，有關貪婪企業和法律行為事件的焦點。

關於〈生日快樂歌〉，雖然有一籮筐的謠傳和軼聞，但幸好喬治華盛頓大學（George Washington University）的法學教授羅伯特‧布羅奈斯（Robert Brauneis），針對這個主題寫了一篇詳盡且可靠的學術文章。在他這篇名為〈版權與世界最受歡迎的歌〉（Copyright and the World's Most Popular Song）文章中，布羅奈斯教授將整件事做了一番深入探討[18]，不過我在此處很快地說明一下它的光明面與陰暗面就好。

〈生日快樂歌〉約莫是在一八八九年某天，由美國一對姐妹花蜜德莉（Mildred）和佩蒂（Patty Hill）以不同的歌詞所創作出來

的，她們兩位都是幼稚園老師。

現在，請別犯跟我一樣的錯誤，把這首曲子想像成是由一對戴著蕾絲呢帽的年長女士，在某天傍晚時分，邊煮晚餐邊突發奇想而成的。其實，當年在譜寫這首曲子時，佩蒂才二十二歲，她的姊姊蜜德莉也不過三十。而且這首曲子並非意外之作，而是為了進行一項針對兒童音樂教育的實驗，所精心譜寫而成的。

蜜德莉原本就是一位創作流行歌曲的音樂學者，專精非裔美國人音樂。而佩蒂一開始便投身教育，之後還在哥倫比亞大學任教。因此，我們現在談論的，是一對投入一項音樂計畫的年輕、聰慧且滿懷理想的專業人士。

這項計畫的宗旨，就是發展出一套在音樂和情緒層面上都適合小朋友唱的歌。這首歌就是由蜜德莉譜曲、佩蒂作詞所創作的歌曲初稿，而且依照佩蒂當時的說法：

> 明天早上我要把它拿到學校，讓小朋友試唱看看。如果它超過小朋友的「聲區」（register），我們就會拿回家修改，第二天早上再試一次，並要像這樣一試再試，直到我們確定連最小的孩子都能很容易學會為止。[19]

如此創作而來的一系列歌曲，乃以《幼稚園歌曲故事》（*Song Stories for the Kindergarten*）為名發表於一八九三年，其中一首歌

就跟〈生日快樂歌〉的旋律相同，但歌詞卻完全不一樣。這首歌原本是以重複「大家早安」（Good Morning to All）這個片語創作並發表的，內容完全沒有提到生日。

到了十九世紀的尾聲，由於當時人們才剛剛懂得像今日一樣慶祝生日，因此美國境內本來是沒有統一的生日歌曲的。但在〈大家早安〉一曲發表後，人們開始把原來的歌詞換成了「祝你生日快樂」（Happy Birthday to You），並在二十世紀初逐漸成為通用的生日歌。到了一九三七年，甚至連製作電影的人都知道，即使只是以樂器演奏一小段這首歌的旋律，就足以讓觀眾明白這是過生日的橋段。

這首曲子，以及新的「祝你生日快樂」歌詞的版權，本應於一九三五年由那對姊妹所擁有。而這些年來，有好幾個人宣稱蜜德莉並未創作此曲，但卻都站不住腳，因為在指控者不斷宣稱「一模一樣」或「非常相似」的那些歌中，並沒有任何一首是真正相似的。因此我認為，應該將蜜德莉視為這首歌的原作者才公平。只是，沒有人知道「祝你生日快樂」的作詞者到底是誰，也許是佩蒂，或是其中一名學童，或根本就是另有其人也不一定。

時至今日，〈生日快樂歌〉已成了全世界最常傳唱的歌，事實上，正因為它實在太受歡迎，以致在**當時**我要是把這句話打出來的話，這首歌的擁有者就可獲得大約兩美元的版稅，也就是總計

一天五千美金，或一年大約兩百萬美金的進帳。

而這也正是為何華納音樂公司（Warner Chappell Music）千方百計地想保有版權的緣故。二〇一三年時，他們甚至表示要設法將這首歌的版權期限，延長到二〇三〇年！在看過電影《比佛利山超級警探》（*Beverly Hills Cop*）三次之後，我對於美國法律制度有了更深的認識，從我受過的高等教育的角度來看，我不得不說長達九十五年的版權期限，似乎太過分了點。

布羅奈斯教授對此提出了很好的見解，亦即這首歌並未真的取得版權。同時，珍妮佛・尼爾森（Jennifer Nelson）的那間名為早安製片公司（Good Morning to You Production），也利用這份研究做為有力論證，於二〇一三年六月起針對此曲的版權問題提出訴訟。但好戲並沒有到此結束。二〇一三年四月二十七日，一個名為露帕與四月魚（Rupa & the April Fishes）的樂團，於主唱露帕生日當天在舊金山舉辦了一場演唱會，在其現場實況專輯中，收錄了一段觀眾對露帕唱〈生日快樂歌〉的錄音。由於必須要付這首歌四百五十五美元的版稅，露帕加入了電影製片羅伯特・辛格爾（Robert Siegel）的訴訟行列──後者因為在某部影片中用了這首歌，而被索取三千美金的版稅。接下來法庭上這場以小搏大的版權之戰，則在法官喬治・H・金（George H. King）於二〇一五年九月二十二日，判定華納音樂並未擁有該曲的有效版權而告

終。甚至還有人認為，他們必須償還這些年所收取高達百萬版稅的部分費用。因此，現在你要是在餐廳裡對著祖母唱〈生日快樂歌〉的話，就不必再擔心有任何法律上的後遺症了。

怎樣才算創新，而非抄襲？

你可能常常聽到這句話「優秀的藝術家抄襲，偉大的藝術家剽竊」。這句話說得太好，事實上，它甚至好到對不同領域的名家都有貢獻，例如愛爾蘭作家王爾德（Oscar Wilde）、美國詩人艾略特（T. S. Eliot）、畢卡索、史特拉汶斯基等。而在這些成就耀眼的人中，只有艾略特真正寫過類似的話：「不成熟的詩人模仿；成熟的詩人竊取；糟糕的詩人將取自他人的東西搞砸，而優秀的詩人則予以改良，或至少寫出不一樣的東西。」[20]

如果你想抓出抄襲的音樂，就會發現到處都有跡可循。但要想堅持每首曲子都必須是百分之百原創的話，不但毫無意義，而且也會處處受限。因為要是和聲、節奏、音色和結構完全沒有重疊的話，就無法創作或是辨認某類型的樂曲。例如，許多一九六〇年代的汽車城音樂都大同小異，而正是這種相似的特性，讓這類型的音樂易於辨識。

正因新樂曲和新類型乃是衍生自以往風格，音樂才得以不斷

演進。人們很容易就能聽出伊吉‧帕普（Iggy Pop）在一九七七年所寫的暢銷金曲 Lust for Life 前幾秒，是源自一九六六年由拉蒙特‧多齊爾（Lamont Dozier）、布萊恩‧霍蘭德（Brain Holland）和艾迪‧赫蘭（Eddie Holland）所寫的兩首歌：一首是由瑪莎與凡德拉合唱團（Martha & The Vandellas）所唱的 I'm Ready for Love，而另一首則是至上女聲三重唱（Supremes）的 You Can't Hurry Love。但這並不算抄襲，伊吉‧帕普是有意識或潛意識地以早期音樂風格為靈感，來創作全新的曲目，而這樣的情形其實一直都存在。布拉姆斯的《第一號交響曲》完成於一八五四年，雖是在貝多芬創作《第九號交響曲》的三十年後，但你仍能從後來的曲子聽到前人的影子。發現舊曲新歌之間有所關聯是件有趣的事*，除非有人真的想剽竊他人的作品，否則，這些都只不過是音樂演進的一部份罷了。

* 我個人最喜愛的新舊曲對照組之一，就是蕭邦的〈搖籃曲〉（Berceuse）以及爵士鋼琴家比爾‧艾文斯（Bill Evans）的 Peace Piece 這首歌曲。

11

Chapter

將曲調從伴奏中解放出來

Untangling the Tune from the Accompaniment

許多音樂所帶給我們情緒上的衝擊，並非來自旋律本身，而是來自加入其他音符的和聲。和聲的變化能完全改變一首曲子的情緒渲染力，但當伴奏與曲調同時演奏時，我們為什麼不會將兩者搞混呢？我們的聽覺系統又如何能分辨，這個音是曲調的一部分，而那個音是和聲的一部分呢？

即使之前沒聽過這首曲子，加上曲中還伴隨著大量的和聲，我們也還是能分辨哪一部分是曲調*。要是你曉得連電腦都無法辨別所有曲調，只能分辨最簡單的樂曲的話，就會發現人類這項能力真的非常厲害。人類大腦在分辨旋律上的速度比電腦還快，因為大腦具有絕佳的**分組**能力。

「但這又有什麼了不起呢？」你可能會問，「曲調本來就很明顯啊，不是嗎？」

呃——並沒有。曲調只是**看似**明顯而已，因為人類很擅長分辨它們，即使其中每個音的音色和音量都一樣，我們也能將它們從背景音中區隔出來。在一首譜有和聲的樂曲中，會有相當多可能的曲調同時出現，而我們居然能察覺作曲者心中所想的那一個，這真的相當驚人。事實上，我們待會就會看到，我們可選擇

* 若你想知道我們如何選擇一首曲子的伴奏和弦與和聲，可在最後一章〈若干繁瑣細節〉第 C 節的「配上和聲」中，找到更多資料。

的曲調數量十分龐大，即便只是幾秒鐘長，但卻伴隨了非常複雜和聲的曲調也一樣。

例如，是的，又到了〈黑綿羊咩咩叫〉時間……。

假設我聘請了幾位長笛手吹奏我的最新力作，也就是為四支長笛所編寫的〈黑綿羊咩咩叫〉第一行，來娛樂大家。收費最高的長笛手負責吹奏下面這個曲調：

C_5、C_5、G_5、G_5、A_5、B_5、C_6、A_5、G_5

其他四位則負責伴奏和聲的部分，每個人將分別吹出曲調中的一個音，而且因為大多都是重複的音，所以他們會覺得滿無聊的：

二號長笛手吹奏：G_6、G_6、G_6、G_6、F_6、F_6、F_6、F_6、G_6

三號長笛手吹奏：E_4、E_4、E_4、E_4、C_5、C_5、C_5、C_5、E_5

四號長笛手吹奏：C_4、C_4、C_4、C_4、A_4、A_4、A_4、A_4、C_4

你現在可能會想，就這個例子而言，大腦所能選擇的曲調非常少，畢竟，這支短曲只有九個音的長度。

不過，在這支簡單的短曲中，其實還潛藏了更多超乎我們想像的曲調。這是因為只要是連成一串的音都可能成調。事實上，

二、三、四號長笛手也都個別吹奏出了自己的曲調。儘管這些都是既呆板又重複的曲調，但它們仍然是曲調。所以，這裡面究竟有多少潛藏的曲調？

這四位長笛手是負有任務的一個小組。他們必須要為聽眾連續吹奏九組四個音：

第一組：C_5、G_6、E_4、C_4

第二組：C_5、G_6、E_4、C_4

第三組：G_5、G_6、E_4、C_4

第四組：G_5、G_6、E_4、C_4

第五組：A_5、F_6、C_5、A_4

第六組：B_5、F_6、C_5、A_4

第七組：C_6、F_6、C_5、A_4

第八組：A_5、F_6、C_5、A_4

第九組：G_5、G_6、E_5、C_4

在我最初的編曲中，我指定了某一組音給一號長笛手，另一組給二號長笛手。但要是他們交換了其中幾個音，聽眾大概也聽不出來。事實上，我們可以讓這四位長笛手在開始吹奏前，從任一組別中隨意分配這些音。而且只要所有的音都以正確的順序吹奏，對聽眾來說，樂曲聽起來就沒有什麼改變。

不過，若長笛手們將這些音拆開來的話，就等於自行選擇新的曲調了。而且因為這裡一共有九組音、每組有四個選擇，那麼這支簡短的曲子實際上可能產生的曲調數目，就是四乘以本身的九組：即$4×4×4×4×4×4×4×4×4＝262,144$種。在短短四秒鐘的曲子裡，潛藏了超過百萬的四分之一種曲調！*如果這些長笛手將所有可能的曲調都吹過一遍，就必須花費好幾週的時間交換各種不同的音，才能結束這項實驗。

如果我們在共有三十七個音的完整樂曲上（曲中的每個音都有三個伴奏音），進行同樣實驗的話，則可能產生的曲調數目就會超過七萬五千個十億的十億倍，也就是比地球上所有沙灘的沙粒數量還多。對於流行歌曲，或一首數分鐘長有和聲伴奏的樂曲來說，可能含有的曲調數目，恐怕要比宇宙中的星星還多！

這麼多可能性並非我杜撰出來的，而是**真的**就有這麼多，只不過我們只聽到了其中一個，而忽略其他無數的曲調罷了。因此，我想你應該會同意，人類毫不費力便能辨認「真正」曲調的能力，也就是作曲者心中的那一個，是十分驚人的。

這樣驚人的能力，是靠者我們心智生存能力中的一套「型態

* 若想進一步瞭解我們如何得出這個數目，請參考第十六章〈若干繁瑣細節〉一章第D節「和聲中藏有多少曲調？」的說明。

辨識」（pattern recognition）技巧來達成的。我們的大腦總是不斷遭受大量感官資料的轟炸，要是我們試圖分析每一個細節的話，恐怕就會活不長。因而我們發現，將所看所聽的事物予以分類，會是很有用的做法。[1] 一般史前人類在看到一隻爬向自己的花蛇時，並不會呆站著思考，這條蛇是否跟咬死自己手足的那隻條紋蛇一樣危險，而是馬上將它歸入「是蛇！逃啊！」的類別裡。我們的分類系統有好幾種歸類的方式，以下舉例說明其中主要的四種，是如何幫助人類生存的：

相似性（Similarity）：事物若有共同的特徵，就能將它們歸為一類。如果我們看到了一個陌生的二十呎高植物，上面有葉子與枝幹的話，就無需擔憂，大可將它歸類為樹木的一種。如此一來，我們就能假設它具有一棵樹該有的特質，也就是我們應該可以利用它的枝幹，讓火持續燃燒。

相近性（Proximity）：事物若是彼此接近，就能將它們歸為一類。你在閱讀這段文字時，便是運用這項技巧將文字組成辭彙的。如果我們發現山谷下某處的紅醋栗果樹，所結出的莓果比山腰上的還多汁，那麼同在山谷下的其他紅醋栗果樹，也很可能會結出高品質的莓果。

連續性（Good continuation）：若有幾個影像看起來像是整張圖片的一部份時，大腦就會想將它們連結起來。這項技能在視線

被遮擋時，能幫助你釐清看到的是什麼。我們正是利用這項技巧，讓自己能看出隱身於樹枝上的蛇。

共同命運（Common fate）：我們能辨別幾個以相同方向，朝向某一終點前進的事物。當我們望著飛翔中的鳥群時，只要其中有幾隻稍微改變方向，我們立刻就能察覺出來。一旦出現這種情況，我們就會將牠們分成命運不同的兩組。這項共同命運的分類方式，能讓我們分辨哪隻羚羊脫離了羊群，以及蜜蜂返回蜂巢所飛的方向。

這些與生俱來的技能，和其他所有天生的技能一樣，是我們生存所需的配備之一，因為有了這些技能，我們才有辦法坐在沒有蛇的餐廳裡，將紅醋栗醬淋在煙燻鹿肉上。

那麼，這些跟音樂又有何關聯？那就是，我們的聽覺系統很厲害，能利用上面所說這四項技巧，將曲調從和聲中分解出來。

相似性：在許多樂曲中，負責演奏曲調的樂器，通常具有獨特的聲音或音色。人聲是常見的一種，但有時也可能是薩克斯風或吉他。我們會將音色相似的聲音連結在一起，好讓自己跟著曲調走。而負責伴奏的樂器，如鍵盤樂器或小提琴等，也自有其獨特的音色，以便讓我們將和聲與曲調分開來。

相近性：相近性是以兩種方式幫助我們跟著旋律走。一種就

是即時相近性——旋律中的音都是一個接一個的，前一個音結束時，下一個音便開始，但偶爾會出現空檔。因為音跟音之間通常會像這樣頭尾相連，而我們很輕易地就能分辨一連串曲調中個別的音。另一個則是音高相近性，這也是幫助我們辨識曲調的重要線索，因為曲調中的連續音之間，都是以使用小音級居多。

連續性：一首曲調總是會從某處開始，往上升到最高音，或往下降到最低音，一路不斷地改變方向。在很多情況下，我們都能猜出下一個音是什麼，就算猜不出，也會十分篤定哪些音幾乎不可能出現。我們這種追蹤曲調的能力相當厲害，因為幾乎在所有樂曲中，都會有在各旋律音之間出現的伴奏音。若以影像來比喻的話，就像蛇身會遮住部分的樹枝，樹枝也會遮住部分的蛇身一樣，伴奏會干擾我們聽見旋律，而旋律則會模糊伴奏的焦點。這項連續性技巧讓我們瞭解到，任何一個伴奏音都不太可能成為旋律的一部份，而同樣地，下一個旋律音也不見得會是伴奏的一部份，如此一來，我們便能將旋律區隔開來。我們在聆聽音樂時使用「連續性」假設的方式，就跟我們將紙上重疊的影像分開來的方法一樣。例如，藉由連續性技巧，我們會將下面這個圖像，解析為圓中有個三角形，而非三個端端相連的大寫 D 字。

　　共同命運：如果樂曲是以一組相近的樂器（如銅管樂隊或弦樂團），或是單一樂器（如鋼琴或吉他）所演奏的話，那麼旋律的音色就會跟伴奏的音色相同。在這種情況下，若想將曲調區隔出來，就要將它的音高設定得比和聲高出許多。但到了最後，曲子可能就會變得較乏味，且在許多情況下，曲調最終還是會降回到跟和聲相同的音高範圍。你也許以為這樣就會聽不出曲調了，但幸好，共同命運技巧這時正好能派上用場。

　　我之前說過，旋律一向照著自己的方向走，但和聲其實也是。和聲通常比較不那麼機動性，而且明顯地比曲調更為規律。此處我們仍舊可以用影像來打比方，說明我們是如何將曲調及和聲區隔開來的。電影中有個很老套的橋段，就是兩個人在大街上追逐的過程中，突然出現了一群遊行隊伍。此時被追的那個人就消失在遊行的人潮中，而追人的那個則攀上街燈尋找對方。而通常，那個遁逃的很容易就會被發現，因為他跟群眾前進的方向不太一樣，穩定移動的群眾，會讓移動方向相反的個體變得易於辨

識。我們可將這個遊行隊伍比做和聲，遁入群眾中逃跑的便是旋律，而你則卡在半截燈柱上觀看發生了什麼事。

　　由於詞曲創作者和作曲家在譜曲時，本身就會運用這些技能，因此自然也就懂得善加利用聽眾的分類技能。由於多數樂曲都是由曲調和伴奏所構成的，在經過解說後，我相信你對自己將兩者區隔開來的能力，應該會感到相當佩服才是。但，事情還沒結束……在許多音樂類型中，都會有同時演奏一個以上曲調的情況。這類稱為「複曲調音樂」（polyphony）的手法，在一七○○年代特別盛行，而巴哈就是擅長一次同時運用兩個或甚至更多曲調長達數分鐘的大師。一般來說，在民謠、流行、搖滾與爵士樂中，一次只會運用幾秒鐘的複曲調音樂。例如，你若聆聽披頭四的 Hello, Goodbye 這首歌曲，在聽到中段時，會發現他們同時演唱兩套各有不同旋律的歌詞。你也可以在賽門與葛芬柯演唱〈史卡博羅市集〉（Scarborough Fair）的版本中，聽到他們運用了這項技巧。在多數現代音樂中，**複曲調音樂只保守地用於增加樂曲的深度與趣味**。在主旋律下，一段短曲調可能會交由低音吉他來演繹，以便在重新加入伴奏前，讓它先在背景中凸顯一會。滾石樂團所演唱的 Route 66 版本就是一例。此曲在開始播放後四十五秒左右，當米克・傑格唱出最後一個字是 "pretty" 的那句歌詞時，貝斯手先是彈奏了一段上升的四個音的「旋律」後，再回到較為正

常的伴奏。

人類能夠同時運用相似性、相近性、連續性與共同命運等辨識能力，幫助自己理解正在聆聽的東西，即使同時出現好幾個曲調時亦然。我們天生也傾向尋找已然熟悉的模式來聆聽曲調。所有你第一次聽到的西方音樂中，充斥了許多以前聽過的其他樂曲的片段。例如，多數曲調都含有音階的樂段，以及相當多熟悉的音程。我們腦袋中的這些音樂構成元素的資料庫，可有助我們迅速地理解一首新樂曲。

因此，聆聽一首樂曲，要比想像中需要進行更多心智遊戲。幸好，所有的資料處理都是在潛意識中毫不費力地運作，因而無礙於我們享受音樂。

12

Chapter

别相信自己的耳朵
Don't Believe Everything You Hear

你可能會相當震驚，我們所聽到大多數的音樂，都是走調的，即使這些樂曲創作者是專業人士也一樣。以下是產生走調現象的三大因素：

1. 我們主要的音階系統會刻意選用有點走音的音。
2. 樂器發出的音很容易就會飄走。
3. 樂手本來就常會有小凸槌。

幸好人類的感官，天生就具備處理不精確事物的能力，且一般而言，我們會很樂於忽略所有錯誤，繼續欣賞音樂。在本章中，我們會探討大腦處理所有走調狀況的方式，但在開始前，我們得先瞭解「合調」的意義。

何謂「合調」？

合調（in tune）通常是指，當曲中所有的音一起演奏時，聽起來是悅耳流暢的。合調的絕佳範本之一，就是**兩個相差八度的音**。我們在第九章曾說過，如果同時彈奏兩個相差八度的音時，這兩個音就會完全融合在一起：

之所以會如此，是因為較高音的兩倍循環時間*，剛好完全符合較低音的循環時間。

但由於八度是一個相當大的音程，而大多數人唱歌只能跨兩個八度的音域，因此，若要讓其中有好幾個音的音樂系統能夠運作，就必須將八度拆成較小的音級。我們必須製造一個起於某個音，之後上升到比該音高八度音的音階，同時還要盡可能讓這個音階中的每個音，彼此之間是合調的。

這時候，有個小難題出現了，那就是我們要怎麼選擇音階中的音呢？

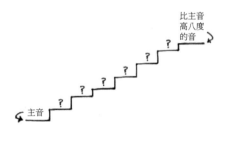

一開始，我們的音階裡只有兩個音：主音，以及**高它八度的音**。

* 　我在第九章說明過，一個音的循環時間，就是它完成本身特定氣壓波動型態的一個循環所需的時間。而在一秒內所產生的循環次數，就是這個音的頻率。假設某個音的循環時間為百分之一秒，那麼其頻率即為100Hz。

　　我剛才說過，這兩個音之所以合調，是由於**兩個二分之一等於一**。因此，我們也許應該看看其他簡單分數的組合，像是循環時間是主音的三分之二的音，是否也跟主音合調？是的，這個音跟主音一起演奏時，的確好聽。因為主音的兩個循環，跟這個新的音的三個循環搭配起來，會形成良好的重複型態。*

　　由於此一重複型態橫跨了主音的兩個循環期間，因此，它並不如相差八度的兩個音那樣關係緊密，也就是你仍能聽出這是兩個不同的音，但這樣的音符組合依舊是悅耳的。如果身邊有朋友在的話，可以自行試試看。

　　在〈小星星〉這首曲子中，第一組「一閃」的「一」是主音，而第二組「一閃」的「一」則是「主音循環時間的 ⅔」的音。因此，在唱「一閃」時，得讓「閃」這個音持續數秒鐘。在唱第一個「閃」這個長音的中途，請朋友加入，以正確的音高唱第二組「一閃」的「一」音，就會聽到兩個音合起來是多麼悅耳了。（但要是你家的狗開始狂叫的話，你們恐怕就唱得不大對。）

* 你可在〈若干繁瑣細節〉該章第E節的「音階與調」中，找到關於音階構成方式更詳盡的資料。

照這個簡單的分數邏輯類推下去,若我們選用主音循環時間四分之一的音的話,那麼後者的四次循環,就會與主音的三次循環配合得剛剛好,當然,這也會成為另一個悅耳的音符組合。如果你和友人覺得今天的聲音狀態不錯的話,不妨哼唱〈結婚進行曲〉的前兩個音來試試。你可以先哼第一個長音,中途再讓朋友加入第二個音。

若照這樣來運用簡單的分數關係,我們就可以用八個跟主音合調的音,組成一個大音階了。下圖是從主音開始,所有跟主音循環時間所形成的分數關係:

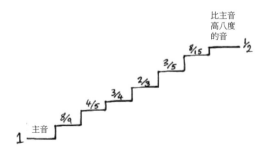

　　這套選用簡單分數關係的音的系統，稱之為「純」音階。若任選其中一個音同時跟主音一起彈奏的話，就會出現跟我前面所畫的「一閃／一閃」圖形的重複型態相似，而這就是兩個不同的音能合調的原因。聽起來最悅耳的分數關係，是分子數字最小的那個。因此主音及其循環時間½的音（及八度音）一起演奏時最好聽。其次則是主音及⅔音的組合，再來是主音及¾音的組合，依此類推。而當我們彈奏最後兩個分數（⅝和⅗）與主音的組合時，就會不太協調，因為在型態重複前，裡面含有太多（8）的主音循環，但我們需要這些部位的音，否則在音階的某一端就會有很大的音高差。

　　因此，我們對「合調」的定義如下：

　　若某個音的幾個循環時間，跟另一個音的幾個循環時間
　　完全契合的話，便可稱這兩個音彼此「合調」。

　　要是純音階能永遠遵循此項原則的話就太好了。但不幸的是，就算純音階裡的音都跟主音合調，彼此之間也並非都互相合調。例如，要是⅝音跟⅗音合奏的話，聽起來就像走調一樣不順耳，因為這兩個分數關係並不相容。假設有兩位歌手或是小提琴手必須合奏這兩個音的話，其中一位就必須稍微調整一下音高，直到聽起來合調為止。但這種做法在鋼琴這樣的樂器上是行不通的，因為在彈奏鋼琴時是無法調整音高的。

基本上，你無法在任何一種固定音高的樂器上[*]，使用純音階系統，因為某些音的組合並不合調，而且有某些調子整體，要比其他調子走調得更嚴重。^{**}

為了克服這個問題，人們便發展出了另一套稱為平均律（ET）的系統。若你想進一步瞭解這部份以及純音階系統的話，請參考〈若干繁瑣細節〉一章第 E 節的「音階與調」。但目前我們只要知道，平均律系統乃是藉由讓所有的分數關係都有點偏差，來修正純音階系統中偶爾出現的嚴重不合調問題。也因此，今日所有的音（八度音除外）彼此間都有點走調。這也就是說，你所聽到的每首鋼琴曲，其實都是走調的。

事實上，多數樂器奏出來的樂曲，都或多或少有點走調。但即使我們有一個運作完美的調音系統，也不可盡信樂器所奏出來的，都會是合調的。

* 固定音高的樂器，如鋼琴、豎琴或馬林巴琴等，都是將音調成平均律（ET）音階，而演奏者是無法調整音高的。而在完全可變音高的樂器上，如小提琴、大提琴或伸縮長號等，就能在樂器的音域中，隨心所欲地拉奏各種音高。但若演奏部分可變音高的樂器時，如長笛、薩克斯風或吉他等，樂手在演奏時改變樂器標準音的能力就很有限。

** 舉例來說，如果你以 C 音為主來編寫純音階，那麼 C 大調中大多數的音都會很合調。但若是升 F 大調的話，就會產生非常多聽起來走調的不相容音組。

不精確的樂器

　　想像一下我們到當地的音樂廳，去聽一場長笛演奏會。主角長笛是一根昂貴的工藝品，已依照平均律音階，盡可能地調好了音。既然如此，它所發出的音，又怎麼會有問題呢？

　　是這樣的，我們得先祈禱那個長笛手不是新手才行，因為幾乎長笛上所有的音都是走音的。當我在上一段說「盡可能地調好了音」時，我略過沒說的是：即使我們忽略平均律系統的瑕疵，由於樂器本身的構造很難將指孔放在正確的位置上，因此如果想讓高低音都能完全準確的話，就必須在指孔位置上有所妥協。為了解決這項問題，專業長笛手便會投入大量時間，練習如何在演奏時**改變上唇的位置**，以便調整各音的音高。

　　其他管樂器也有類似的問題。以單簧管和薩克斯風來說，樂手必須增減雙唇施加在簧片上的壓力，才能解決問題。這裡提供一段音樂聲學領域的知名作家約翰‧巴克斯（John Backus）針對低音管所做的說明：

> 低音管充分地展現了木管樂器的缺陷。基本上，這種樂器吹出的每個音都是走音的，因此必須用雙唇將它拉進曲調裡……除非把調子加進去，否則數百年來能改變得

很有限，被大家稱為「化石」不但相當貼切，而且亟需
聲學方面的研究。（作者本身為低音管樂手，希望能重新
進行這項研究，如果他活得夠久的話。）[1]

不幸的是，巴克斯博士於一九八八年過世，並沒有完成這項
計畫，而低音管則仍然是聲學議題中的燙手山芋。但至少管樂手
能自行掌控狀況，因為他們嘴唇收放自如的技巧，使得他們成為
管弦樂團中吻功最好的樂手。

讓我們回到長笛演奏會上來。在演奏最後幾首樂曲時，整個
音樂廳也跟著逐漸升溫。當我們剛進入廳內時，氣溫原本約為華
氏六十度（約攝氏十五度），而聽眾的體溫則讓廳內溫度升高到了
華氏八十度（約攝氏二十五度）。由於空氣溫度較高，在長笛中上
下回彈的聲波便行進得更快速，現在，所有的音都較音樂會一開
始時，高出了三分之一個半音。

當然，調音並非僅限於管樂器而已。你是否常看到吉他手在
兩首歌的演奏空檔間，調整一兩根弦呢？在樂曲演奏時，你是否
常常注意到吉他已經走調了呢？

吉他弦所發出的音，跟弦的鬆緊和長度有關。吉他弦通常是
以鋼絲或尼龍所製成，琴身則通常是木製的。倘若你將吉他從較
涼爽的後台區，拿到較熱的音樂廳舞台上時，鋼絲、尼龍和木頭

就會因溫度升高，而出現不同程度的膨脹情形，因而琴弦的鬆緊度會改變，吉他也就容易走調。這正是為何當你進入音樂廳時，通常所有的吉他都已在台上就位，直到樂團上台前一刻，才由「樂隊管家」（roadies）來進行調音。之後，當演唱會氣氛愈來愈熱烈且汗水淋漓時，這些吉他就會需要重新調音。同時，由於吉他手不斷撥奏使得琴弦伸展、變得更加鬆弛，音高也就因而失準。吉他弦就是如此這般的勞碌命。

樂手也是人

我們剛剛看到了，要讓樂器維持正確的音高並非易事。事實上，唯一一種能永遠不走音的樂器，是電子琴，而這類鍵盤樂器也不容許樂手把音彈錯。因為在一個完整的鍵盤樂器上，一共只會有八十八個依照平均律調好的音（因而各音之間會有些許不合調），沒別的音可彈，就這樣。相反地，歌手，或是演奏完全可變音高的樂器如小提琴、大提琴或伸縮長號等的樂手，就可自由選擇音高，但這也表示樂手比較容易出錯，或是彈奏出比我們以往所聽到的，還要稍微高或低一些的音。

大提琴在這方面的問題最明顯，因為各音彼此之間的距離可能相當大。有時大提琴手必須以空手道般的速度，將手指移動長

達一呎左右的距離，然後盡可能停在正確的位置上。大多數的音樂類型中，樂手必須一個接一個，幾乎沒有間斷、順暢地拉奏每個音。作曲者通常很喜歡在兩音之間不留一絲空檔，但這樣就會讓樂手根本沒有時間移動手指。在實際情況中，專業樂手經常得在十分之一秒內，快速、長距離、精確地移動他們的手！

大提琴手不但對此早已習以為常，而且由於琴頸上根本沒有標示出每個音的正確位置，因此還涉及了相當多的技巧，樂手除了學會它，別無他法。這就是為何要培養出優秀的提琴手，得花很長的一段時間才行。在你還是新手時，比較沒有機會拉奏音高起伏很大的曲子，但只要嘗試一下，手指就有可能會超出正確指位一吋，或是不及一吋，甚至更多，因此拉出的音也會相差半音左右，到了最後所有的音就都跟著拉錯。

當然，只要經過練習，就會拉得更精準，但即便已學了二十年，人類手指要以閃電般的速度移動一吋，並精準到誤差範圍只有二十分之一吋的機率，也相當小。那麼，到底專業提琴手能精準到什麼程度呢？

神經科學家陳潔希（Jessie Chen；音譯）及其團隊特別製作了一把大提琴，並精確地測量出演奏時的手指落在琴頸上的位置。他們在測試了八位訓練有素的大提琴手，讓他們的手指快速地在相距一吋的兩音間移動後，發現即便是專業人士，也常會偏離正

確指位的四分之一吋多。[2]

　　在這次調查中，研究人員還要求這些大提琴手，拉奏一段含有三個上行音的樂句，其中每個上行音都比前一個高半音。居於三個音中間的那一個相當短，只有八分之一秒長（大約是我們在說 "of a second" 這個片語時的 "a" 那麼快）。對科學家和提琴手來說，樂曲聽起來是以正確的方式拉奏的，但在分析提琴手的手指動作方面，卻呈現很不一樣的結果。

　　事實上，一般會出現的情況是，在這八分之一秒間，提琴手先從正確的指位開始，接著在拉奏短音時，滑動了約三分之一吋，所發出的這個模糊的音，雖然沒有固定的頻率，但聽起來尚可。幸好，在樂曲中所有像這樣快速、簡單的過渡樂句中，聽眾以及樂手本身，只會把注意力集中在第一個音和最後一個音上。因此，我們通常不會注意到中間的音是否模糊，或是不正確。

　　但請別因此開除所有的大提琴手。他們的手指得在極短的時間內，移動這麼長的距離，能拉奏出大致不錯的音，已經很值得敬佩了。

　　所以，我們所聽到的樂曲，經常都是走調的。不但我們所使用的音階本身就有調音上的問題，而且大多數的樂器也並非完全精確，再加上樂手也會犯錯。

既然有這麼多問題存在，為何音樂依舊好聽呢？

大腦如何理解不精確的音高？

即便存在大量略微走調的現象，我們卻仍能欣賞音樂的原因，是因為我們的感官很擅長處理差不多的事物，並編修各種資訊。你的感官無須百分之百精確，比較要緊的，是這些感官反應的速度要非常快、並且有**足夠**的正確度。由於一直不斷有各式各樣的資訊湧入，因此大腦必須迅速處理重要的部分，以歸納出有意義的結論，像是「啊！你看，一根紅蘿蔔。」

而且要是你以為在這段盤根錯節的敘述中，這是最後一次聽到紅蘿蔔的話，那就大錯特錯了。

因為你能依靠的就是這些感官，而它們是如此能幹，讓你很難不以為它們是完美無瑕的。且讓我們舉視覺為例。大家都知道，有些狡詐的資訊，是很容易讓眼睛產生錯覺的。比如下面這張圖：

即使你的眼睛沒有特意去看誤導人的東西，它們也仍舊會犯錯，也就是說，眼睛能「看見」不存在的東西，或是完全忽略眼前的事物。另一方面，你的視覺系統能驚人地將接收到的資訊落差填補起來。例如，你的每一隻眼睛，都有一個非常接近視覺中心的盲點。光線經由虹膜進入你的眼睛，眼前事物的影像，就會像電影放映到銀幕上一般，投影到眼睛的後方。但在靠近我們雙眼「銀幕」的地方有個洞，這裡就是視神經與視網膜連結，並將所有接收的訊息送往大腦之處。除非你特意去找它，否則你絕不會注意到這個盲點的。試試下面這個做法：

> 請閉上你的左眼，並盡量伸展右手臂，同時豎起大拇指。現在你的大拇指應該是離你一個手臂遠，在鼻子前方與鼻同高。接著將手臂慢慢地向右邊擺動，右眼不要跟著拇指移動，請直視前方，對準正前方某個東西保持不動，同時左眼也請繼續緊閉。在你的拇指移到了右肩的右方時，就會消失不見！

然而在日常生活中，我們卻從不知道有盲點的存在。

你的視覺系統跟聽覺系統一樣，都是分三個階段來運作。首先是**蒐集資訊**，接著**分析資訊**，最後**對大腦意識做出總結**。當我們看到之前那張不合理的三角形圖片後，蒐集和分析資料的步驟都正確地執行，但到了第三步做總結時，卻失敗了。在盲點的例

子中，我們在第一步蒐集資料時，就出現了錯誤。幸好，由於第二步和第三步相當細膩，因此能彌補資訊上的不足，並設法做成有用的總結：「是的，那是一把紅蘿蔔無誤。」

聽覺系統也跟視覺系統一樣會被愚弄，但多半能有效地從不正確或不完整的資訊中，做出有用的總結。這種聽覺系統相對草率的互惠做法，與要求完全正確資訊的情況相比，更能讓我們迅速瞭解或享受正在發生的事物。

音符的分類

今日我們的聽覺系統最重要的功能，就是讓我們瞭解別人對我們說了些什麼。有上百種的口音、做作行為和疼痛都能影響我們的咬字發音，然而，我們卻出乎意料地能夠互相理解。若你遇到一位操不同口音的人，交談時或許會有點困難，但卻不足以阻礙雙方溝通。

根據電腦輔助聲音分析顯示，口語聲音可細分為較小的元素，每一項元素都有助於我們判定聽到的內容。在針對英文字母「d」跟「t」發音的詳細調查中，發現了這兩個聲音的主要元素十分近似，但我們會視所發的是哪個字母的音，而以不大一樣的方式使用這些元素。以 d 來說，其發音的兩個主要元素幾乎是同時

開始的，但 t 的一個主要元素，卻比另一個元素晚了大約六百分之一秒出現。[3]

因此，我們就可以讓電腦同時製造兩個元素，來發出d的聲音（如 "drip"），接著我們可以讓其中一個元素晚百分之一秒開始，然後是兩百分之一、三百分之一等，直到晚了六百分之一為止。你可能以為我們會從聽見清楚的 d 開始，愈來愈模糊，直到延遲接近六百分之一秒時，就會變成 t（如 "trip"）——因此我們會聽到 d、d？、？、？、t？、t。

但事實並非如此。測驗顯示我們**並沒有聽到**兩音之間逐漸轉變的其他聲音。[4]我們先是聽到了 d，然後直到超過了某個延遲的時間點後，就會一下子變成聽到 t。我們所聽到的其實是d、d、d、t、t、t。

這是因為我們不認為 d 跟 t 之間模糊的聲音，對我們來說是有用的，因此我們運用了分類的技巧，將這些聲音分別歸入 d 跟 t 兩組——不是 d，就是 t。這種做法雖然不精確，但卻很有效率，要是我們的大腦只接受 d 跟 t（或其他任何一種口語表達）的精確發音的話，恐怕就幾乎無法溝通了。我們需要將**大概差不多**的一些聲音，歸入正確的類別，以便分辨他人說的是什麼。我們的感官大量地運用了這項好用的「差不多歸納法」，例如，在分辨某個東西是不是紅蘿蔔時，就會將它派上用場。我們接受自己把看到

的某根橘紅色棍狀物，認作是紅蘿蔔，即便這個東西比一般的紅蘿蔔還要更大或更小——因為它仍舊符合我們心目中對於紅蘿蔔的分類。

「那，」你想當然爾會問，「這些跟音樂有何關聯呢？」

是這樣的，我們在聆聽音樂時，會不斷地運用這項分類的技巧。我們通常並不會注意到某個音有點走音，也不會要求這個音的頻率得絕對正確，只要它差不多能被歸進某個類別就行了。

在一九七三年時，洛克（Simon Locke）和凱勒（Lucia Kellar）想瞭解一個音若仍想留在原本的類別中的話，最多能走音到什麼

▲ 我的食指位於升 C 音，中指則位於 C 音。若你跟洛克
和凱勒一樣，想彈出介於兩者之間的音，就必須請調
琴師來將升 C 音的弦調鬆一點。

程度。他們彈奏了三個和弦給樂手們聽，和弦的前後兩個音都是合調的，中間那個音則從合調到走調都有。這項實驗所用的中間那個音，乃是從 C 音到升 C 音（即下一個上升的音），有時是合調的 C 音，有時是合調的升 C 音，但多數時候則是介於兩者之間的音，因而也就不合調了。

一開始他們會彈奏經過適當調音的和弦，並詢問樂手們聽到的下一組和弦（通常是走調的）是否也是一樣。假如他們的聽覺系統完全正確的話，應該就會察覺到和弦中間的那個音是走調的。但他們普遍將聽到的和弦，不是歸到 C 類，就是升 C 類。[5]因此，不論是對音樂還是語言來說，人類的聽覺系統都是相對地寬鬆與不精確的。

不過，我們對於某些走調的情況，要比其他時候來得敏感，而這就要視和弦中有哪些音而定。

我之前提到過，在某個½循環時間的音跟主音一起彈奏時，這個音要比⅔的那個音聽起來協調，而後者又要比¾的那個音協調等，以此類推。

但這種協調層次的一項奇特之處，就是當原本最協調的組合中有一個音走調的話，這個組合就反而會變成最不協調的一組。當一個走音的½循環時間的音（即八度音）跟主音一起彈奏時，聽

起來最不順耳，而走音的⅔組合則次之，走音的¾又更次之等等。但當 ⅚ 和 ⁸⁄₁₅ 的音跟主音一起彈奏時，我們卻幾乎不會注意到他們是否走調，因為這類組合就算在合調時，也還是很難聽。

不妨試想一下：我們不會注意在一面骯髒的鏡子上，又多了一點污漬，但卻會注意到一哩外的一面乾淨明亮的鏡子上，留下了一枚指紋。洛克和凱勒明白，要是他們讓和弦中那個⅔的音走調，那麼所有人很快就會察覺到了。因此，他們改讓和弦中另一個，也就是循環時間為⅘的音走調。接著他們從「骯髒的鏡子」著手，用走調的手法來讓這面鏡子更髒。在實驗中，他們將這個音，在⅘到⅚的範圍內任意調整，當音是⅘時，樂手們聽到的是大調；而當音調成了⅚時，他們聽到的卻是小調。在實驗過程中，這個音常常是介於這兩個分數間，也就是呈現走調的狀態，但聽眾的分類系統卻會忽略這個走調的狀態，而只聽到⅘或⅚其中一個音。

另一份關於人類對走調敏銳度的調查，則是在一九七七年由心理學家珍（Jane）和威廉‧西格爾（William Siegel）所進行的，用意是想瞭解人們辨識音程的能力有多精確（音程即是兩個音之間的音高差距）。

這兩位心理學家先從二十四位訓練有素的音樂系學生中進行篩選，以便確定他們辨識音程精確度的能力。這些學生每個都是

從很小的時候就開始學音樂，而且都會彈奏好幾種樂器。最後只有其中辨識能力最強的六位參與測試。接著，這六位學生必須辨識一連串音程，同時還要判斷它們是否走調。

在測試的十三個音程中，只有三個是真正合調的，但所有學生卻都堅稱有八、九個是正確的。即使這些音程大約走了五分之一個半音，他們也仍然以為是正確的。電腦能夠顯示出走調的程度，但每位受測者在潛意識裡，會利用相關的近似歸納技巧，將這些音程分類。

對於期望分類法有效的心理學家而言，這項測試的結果相當成功，但對這些學生來說卻有點難為情，因為原本以為他們的辨識力應該要更強才對。

正如這兩位心理學家在測試報告中所說：

他們在測試過程中，大多不知道自己的辨識力有多差，因而當我們在詢問他們時，就需要盡量有技巧和同理心。

而最後的裁決則是：

音樂人非常傾向將走調的實驗音組視為是正確的，他們試圖下的判斷既不精準也不可靠。[6]

令人驚訝的是，在這類差不多的心理狀態下，我們的雙耳其

實是可以分辨音高非常近似的音的。若兩個純音*的頻率分別像 1000Hz 跟 1002Hz 那麼接近的話——也就是只相差三十分之一個半音[7]，訓練有素的聽眾是能區分它們之間的不同的。當研究人員讓未經音樂訓練的聽眾，接受這項音高辨認測試時，雖然一開始他們對此一點也不敏銳，但在經過幾個小時的練習後，就能達到跟專家一樣的水準了。[8]

但對我們的視覺與聽覺系統來說，在分辨兩件事的差異，跟記住兩件事的差異之間，有著天壤之別。

大家應該都見過，在裝潢臥室前用來挑色的那種油漆色卡。坦白說，我不明白今日各大廠商為何還要生產亮色系油漆，因為幾乎每個我認識的人，所會挑選的都不出那種應該稱之為「逐漸消音」的色調。這類米色系通常約有十二種顏色可選，但卻有無數的新婚夫妻，浪費整個蜜月假期爭論用「竹簡夢境」色來粉刷新居好，還是那個更為細緻含蓄的「卡紙晨曦」好。

不妨想像一下米色系中有五十種顏色可選，而非只有十二種。雖然你可以毫無困難地在色卡上將它們區分出來，但你能不看色卡就記得最喜歡的那個顏色嗎？假設有個動機怪異的小偷潛

* 純音是由電腦所產生的一種非常純淨（但卻比較無聊）的聲音。若想進一步瞭解這方面的資料，請參考〈若干繁瑣細節〉一章第 A 節的「音色」。

入你家，將你的米色系色卡切割成五十張沒有名稱的小方塊，然後偷走其中五張。你可能會整天盯著剩下的四十五張小方塊，但卻始終無法確定被偷的那五張中，是否有你最喜歡的顏色。

或是想像另一個場景：我先給你看三根弦，長、短、中各一。倘若之後到了傍晚，我再給你看其中一根弦的話，你可能輕易就能記住這根是長的、中等的、還是短的。但要是我讓你看二十根弦的話，你雖然還是能將它們依長度來排序，不過，若是過了兩小時後，我單獨拿其中一根弦給你看時，你恐怕就無法告訴我這到底是哪一根了。你也許記得這一根的長度，大概介於中間的位置，但卻沒辦法辨別它究竟是第八長、第九長還是第十長的弦。我們大家辨別事物的技能，要遠遠優於記住事物細節的能力。這項法則也同樣適用在音樂上。只有在一首曲子中所用的音不多，且各音之間的音高起伏相當大時，我們才有能力記住曲調。

由於在每種調子中，只有七個音高差距相當大的音可選用，因此，即使樂手或樂器在奏出音高上有點不準確，我們也能利用分類技巧來理解並記住曲調。

歌手，以及演奏完全可變音高樂器（小提琴、大提琴、伸縮長號等）的樂手，能依照情況來決定使用的音階系統。如果他們跟鋼琴一起演奏時，可能就會選擇採用平均律系統。倘若他們獨奏，或是跟一群其他種類的可變音高樂器（如合唱團或弦樂四重

奏）共同演出時，大概就會採用純律系統。

　　無論他們選擇哪種方式，通常都是介於兩者之間（或一起偏離目標），因為要奏出精確的音高本來就有困難，在演奏速度快時尤其如此。例如，在小提琴的琴頸上，平均律和純律的指位差距通常只有十分之一吋或更小，樂曲速度即使只是稍快一點，專業提琴手也無法演奏得如此精確。但其實這種方式是行得通的，因為我們對於短促、快速的音也無法聽得很確實。所以，不論是樂手還是聽眾，都無法察覺音高有誤。

　　輕微的音高錯誤只有在中等到慢速的和聲上，才會造成問題。當我們聽到幾個長音一起演奏時，就會發現是否走調了，尤其是走音的是和弦中顯著的音。在這類樂曲中，無論是貝多芬的弦樂四重奏，還是有和聲伴奏的福音歌曲，曲調中的錯誤都可謂非常明顯。還好這些都是在能夠迅速修正的情況下發生的。技巧純熟的可變音高樂器（包括人聲）的表演者，能快速且本能地將某個音，調整成跟其他同時演奏的音合調，這樣一來，就能一邊演奏，一邊擺平所有純律系統中的不協調之處了。

　　某些可變音高樂器的樂手，會利用「表達式音準」（expressive intonation）來演奏跟和聲背景不合的旋律，或是完全一個人獨奏。這項技巧需要在曲調中，讓某些音高起伏變得較大、某些則較小，以便加強曲中某些音。例如，某些旋律是先演奏音高僅次

於主音的一個音，再以主音來結束。以比平常稍高的音來演奏倒數第二個音，能讓正要回到主音的感覺更強烈，而且也幾乎等同於回到主音了。藍調吉他手和歌手也使用類似的技巧，他們會在往上滑向一些音後又離開，因此在某些演出中，他們從未真正到達那些音的「適當」音高。表達式音準以及藍調技巧的擁護者表示，這樣的做法為樂曲的內涵增添了更多魅力，但一些酸民卻會說它們只是聽起來走音罷了。

<p style="text-align:center">＊　＊　＊</p>

我們應該慶幸自己擁有分類能力，才能理解每種類型的樂曲中，所有的差不多和不正確的情況。其中每件事都配合得如此天衣無縫，實在是很了不起。但不論我們採用的是哪種調音系統，或我們是否使用得當，總還是會有某些音一起演奏時，聽起來就是不好聽，而這也就是所謂的「不協和音」。

别相信自己的耳朵

13
Chapter

不協和音
Dissonance

　　我們用「不協和音」（dissonance）這個名詞，來形容不悅耳的音符組合。音樂中有兩種不協和音，一是以聽覺系統運作科學為基礎的「感官性不協和音」（sensory dissonance），與之相對的，則是較注重個人音樂品味的「音樂性不協和音」（musical dissonance）。兩者概念截然不同，且讓我們分別來加以探討。

感官性不協和音

　　人類尚不清楚感官性不協和音的運作方式，但我們曉得它跟音樂性不協和音不同，它無關乎個人的主觀意見，而是人們的聽覺系統與大腦感應聲音方式的特徵之一。加拿大麥基爾大學（McGill University）的神經科學家安妮・布勒及其同僚，證明了大腦中與不愉快情緒相關部位（海馬旁迴）的活動，會隨著感官性不協和程度的升高而增加。[1] 基本上，感官性不協和音為一種生理效應，會讓我們對某些音符組合產生不愉快的感受。從我們出生的那一刻起（或許更早），我們就對協和（非不協和）的音符組合有偏好。[2] 甚至就連小雛鳥也比較喜歡協和音。[3]

　　雖然我們會因為某種程度的感官性不協和音能為樂曲增色，而試著去欣賞它，但並未失去區辨協和音跟不協和音的能力。人們只有在大腦相應部位（即海馬旁迴）受損時，才會對感官性不協和音沒有反應。[4]

當耳膜因某個樂音產生振動時，就會將振動傳到內耳中的一個叫做「耳蝸」的部位。這個精巧的部位挑出音符的方式，就跟店員挑出一排衣架上的外套一樣。所有外套都是以由小到大的尺寸而排列的，因此音符也是以由低到高的頻率來編排。坦白說，我完全不清楚這類方式的運作細節，但幸好我們只要知道基本概念就夠了。

耳蝸為一小巧、螺旋形的管狀物，振動則是由耳膜進入後傳到其中一端。如果你聽到了某頻率的一個音，其振動就會傳入這個管狀物中，刺激內部表面某些細微絨毛。每種振動頻率都跟這個管狀物中的特定位置有關聯。你所聽到的音，對整條管子本身不會產生太大的作用，但卻會讓特定位置的絨毛瘋狂地舞動。然後這些舞動的絨毛就會傳給大腦一個訊息：「我們的頻率來了，呀呼！」而大腦就會辨識這是哪一組絨毛，並讓我們瞭解聽到的是哪個頻率的音。極高頻率的音會在管狀物的入口內部，找到因它們而舞動的絨毛，低音頻率的絨毛則會出現在另一端，如下圖所示：

　　除非音跟音之間的頻率過於接近，否則這種方式是很有效的。每一種頻率都能刺激某一塊絨毛，只要每塊絨毛都涇渭分明的話，大腦就能全盤掌握它們。不過，要是其中幾塊絨毛有些許重疊的話，大腦就會感到既困惑又不開心。

　　要證明這類困惑與不悅感受的方法之一，就是運用你的另一個感官——視覺。

　　請看下面這張圖：

NNOOTTIEE

　　這個影像是由兩個字重疊而成，要分辨裡面到底是什麼字是很困難的。要是如下頁這兩個字分開排列沒有重疊的話，就很容易辨認了：

NOTE　　NOTE

又或者讓它們幾乎完全重疊的話，也很容易就能看出來是什麼字：

NOTE

因此，視覺系統會對介於幾乎完全重疊跟完全分開之間的影像感到困惑，並會努力搞清楚它看到的究竟是什麼。

我們的聽覺系統也是一樣的。假如兩個同時發出的音，頻率非常相近的話，大腦就只會認出其中一塊（比原本的部位稍大）的舞動絨毛，因而以為只聽到了一個音。要是這兩塊絨毛完全分開的話，大腦就會認出兩個音。至於介於兩端間部分重疊的頻率，聽起來就會不協和，就如同我們也很難辨認之前所看到的重疊字一樣。

這正是為何在按下鋼琴鍵盤中間任一個琴鍵後，再按下它隔壁的琴鍵時，就會聽到刺耳、不協和聲音的緣故。每當同時彈奏琴鍵任一處相隔半音的兩個音時，聽起來就會尖銳、緊繃的原因，正是由於兩者的頻率在耳蝸內有部分是重疊的。

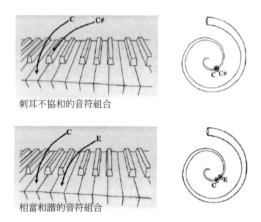

刺耳不協和的音符組合

相當和諧的音符組合

　　即使你彈奏的兩個音之間相差了兩個半音，聽起來仍會相當不協調。但當兩音相差三或四個半音時，就會聽起來悅耳、輕鬆多了。但這只對右半邊的琴鍵，也就是中間到高音的音域管用。

　　而在鍵盤左半邊的低音部分，就有點微妙了。對低音有反應的幾塊絨毛，要比高音的距離近，因此鄰近的音較容易有重疊的部分。當我們彈奏較低的音時，音跟音之間就必須離得愈遠愈好，如此才會好聽。而在琴鍵上深沉的低音部分，即使平常聽起來和諧的一些大音程，也會變得比較不協和。我在這裡用「比較不協和」這個字眼，是因為感官性不協和並不是非黑即白的事，而比較像是一種從「非常不協和」到「協和」的轉變程度。

▲ 在鍵盤最低音的部分，相距頗遠的兩個音意外地會在耳蝸處重疊。即使圖中的所示的這組音相差七個半音，也就是較高音的循環時間，是較低音的⅔，聽起來也還是會比較不協和。

　　許多作曲者、詞曲創作者和編曲者，也許不清楚為何低音樂器上兩個相近音的和聲，聽起來會不好聽的科學原理，但他們卻能一聽就明白，而這也正是為何他們在為低音樂器譜寫和聲與和弦時，會讓兩音之間有很大間距的原因。這個現象也說明了，為何在一般吉他上聽起來清晰且和諧的和弦，換成了貝斯吉他後，效果卻沒有那麼好的原因：大腦無法清楚分辨低音間的差異，因而聽起來就會模糊不協調，而這也正是多數貝斯手不彈和弦的原因。

如我之前所說，我們並不完全瞭解感官性不協和音的原理，而且縱使這套「耳蝸內重疊」的理論，對於這類現象提供了大致上不錯的說法，但科學家們卻仍在努力地研究這方面的主題。

但別忘了，感官性不協和音對音樂而言並不一定不好。如果我們把一個不協和音加進和弦中，就會產生有張力的聲音，以待後面某處能放鬆。許多樂曲都利用這種效果，來製造一收一放的循環，為樂曲增添動感與趣味。要是沒有這種偶一為之的不協和手法，樂曲就會變得乏味，也無法那麼有效地激發聽眾的情緒。因此，儘管我們一出生便對感官性不協和音感到厭惡，長大後也還是能欣賞並喜愛它。

音樂性不協和音

相較於感官性不協和音乃是基於生理性的因素，音樂性不協和音比較是跟音樂品味有關。你喜愛多前衛的和聲、旋律或是節奏？你喜歡有條理、輕鬆且優美的協和音樂，還是嗆辣、大膽且不協和的音樂？你喜歡聽不熟悉的樂曲類型嗎？

雖然音樂性不協和音有時會含有感官性不協和音，比方說有相差半音的刺耳爵士樂和弦即是，但卻不見得一定如此。例如，某位詞曲創作者或是作曲者，以 B 大調來譜寫舒緩的樂曲，然後

突然插進一組 F 大調和弦的話，就會讓整首曲子變得不協調*，即使F大調和弦本身是協調的也一樣。但其實，這組和弦並未讓你的耳蝸感到困惑，只是出乎你意料之外罷了。

基本上，只要一首曲子不是你慣常喜愛的類型，我們就會將它視為音樂性不協和的樂曲。

* 在組成 F 大調和弦的音中，沒有一個是屬於 B 大調家族的。

14

Chapter

音樂人如何觸動我們的情緒
How Musicians Push Our Emotional Buttons

　　不論音樂人演奏的是現成的曲目，或是現場即興演出，他們都身懷各式各樣的技巧，能讓樂曲產生最大的情緒效果。在本章中，我們將藉由探討包羅萬象的演奏風格，來瞭解音樂人是如何對我們施展魔法的。

　　不同音樂類型的樂手，對於演奏效果能夠掌控的程度也有所不同。舉例來說，某位古典鋼琴手在以大鍵琴彈奏巴哈的賦格曲（Fugue）時，必須要以正確的順序來彈奏所有音，她唯一能掌控的只有演奏的速度，雖然可選擇各種時機減速或加速，並來個戲劇性的停頓，但她所能做的變化也就僅止於此了。之後，當這位樂手改以鋼琴演奏蕭邦的浪漫鋼琴作品時，就能擁有比較多的掌控權了，因為鋼琴這種樂器是可以調控音量大小的。但同樣地，曲中所有的音還是必須以正確的順序來彈奏才行。

　　到了週末，我們這位忙碌的樂手轉往夜店，與某個搖滾藍調樂團一起演出。當樂團演奏齊柏林飛船著名的那首〈天堂之梯〉時，他們很清楚自己必須盡量忠於原作才行，因為熟悉這首歌的人實在太多了，但並不會有人抱怨有幾組和聲不見了，或是他們把吉他獨奏的部分簡化了。到了午夜，當樂團悠然地奏起了一首二十七分鐘版本的〈日昇之屋〉（The House of the Rising Sun），此時聽眾有了全然不同的期待。這是一首傳統民謠，而一九六四年由英國樂團 The Animals 所演唱的版本，則成了永無止盡的藍調即

興演奏的始祖，因此，除了最後兩分鐘跟開頭兩分鐘外，其餘部分樂團可即興演出自由發揮，只要恪守藍調即興演奏的原則，他們想彈什麼音就彈什麼音。

鍵盤樂手在各種不同的演出情境下，會運用各式各樣的技巧，讓樂曲產生最大的情緒渲染效果。當然，非西方音樂的傳統樂器演奏者，在沒有參照聽眾以往所聽過的歌曲或曲調的情況下，也會採用同樣的手法來即興演奏。

接下來，我們會從西方古典樂手試圖演繹數百年前紙上以點狀譜寫的樂曲，來著手探討這些技巧。那麼，我們要如何將人類各種情感，投射在這樣的表演上呢？

如同我在之前的章節所說，只要能以**正確順序**製造出**正確的音**，即使是電腦也能激發聽眾的情緒反應，但真正的樂手則會採取更有效的方式，就像《音樂家心理學》（*Psychology for Musicians*）一書的作者所說：

> 演奏表現的關鍵在於細微的差異。這些細微差異是對於聲音參數、起音、時機、音高、音量與音色等相當微妙、甚至是難以察覺的操控，以賦予樂曲生命與人性，而非死板的機械式聲音。[1]

分句

電腦死板的演出，和樂手投入感情的演出的主要差異之一，就是後者會主動地（通常是下意識地）將樂曲分成許多樂句。分句（phrasing）對音樂來說，就跟對演講一樣重要，因為它能讓聽眾以一段段，而非一連串音符的方式，來聆賞樂曲。人們喜歡分段的樂曲的主要原因，跟前面第十一章中所提到我們將事物分類的習性有關。[2]

某些樂曲的樂句起訖相當分明。〈小星星〉的第一句歌詞「一閃一閃亮晶晶」的旋律，就是明顯開始於第一個「一」並結束於長音「晶」（曲調通常是以長音結束）的一段樂句。但也有許多樂曲，是由一連串沒有中斷、等長的音所構成，因而在讀譜時，每段樂句的開頭與結尾便一點也不明顯。若讓一套簡單的電腦程式來演奏此類樂曲的話，就會奏出一連串等長、音量一樣大的音。但身為聽眾，我們會自然而然地根據以往經驗，將樂曲分成僅有幾秒長的樂句。至於演奏的樂手，則會先幫我們將樂句分好，省了大家許多麻煩。但，他們實際上又是怎麼做的呢？

有了現代錄音技術，音樂學家就能針對一場表演中每個音的音量與音長，進行詳盡的研究。這類分析型式顯示，樂手們在演奏每段樂句時，都會善用音量和速度上的微妙（有時也不見得多

微妙）變化。一般而言，每段樂句的中間部分，多半會比開頭和結尾稍微大聲和快一點。* 由於多數樂句都只有幾秒鐘長，因此樂手會不斷地改變音量與速度，但由於這種變化實在太細微，以致我們無法察覺出來。

當然，樂手本身同樣也是聽眾，因此他們也是從以往聽過的所有樂曲中，瞭解樂句的概念，並加以運用到演奏上，就如同我們藉由聽他人說話，學會把話分成一句句來說的方式一樣。但某些音樂分句的技巧，有可能是出於本能為之，而非學習得來的。心理學家艾曼蒂・潘諾（Amandine Penel）和卡羅琳・德雷克（Carolyn Drake）曾探討過，樂句到了尾聲會慢下來的這種現象，是否不全然是出於樂手的刻意所為。[3] 他們認為人類的聽覺系統，會讓每一組聲音的最後兩個音，聽起來比實際上還要接近，因而此時樂手會自然而然地延長音符，好結束得不那麼倉促。當時這兩位心理學家，先是將八位專業鋼琴手以正常方式所彈奏的浪漫樂曲錄下，接著請他們像機械一般沒有重音的方式，再彈一次同樣的樂曲。當這些樂手第一次以正常方式彈奏到樂曲尾聲時，速度平均都減慢了大約百分之三十。當第二次他們以為自己有如機

* 此處一如以往只討論一般情況，本章所提出的這些觀察而來的「原則」，也還是會有許多例外情況。

器人般精確地彈奏時,卻仍舊在同樣的地方慢了下來,只不過慢了大約百分之十而已。這些樂手聽不出來自己放慢了速度,而是自然而然地就這麼做了。

另一份由芬蘭心理學家伊娃‧伊斯托克(Eva Istok)帶領團隊針對分句法所做的研究,則是讓受測者聆聽以下一系列四種不同分句方式的錄音:

1. 極端分句方式(通常在極度快速地進入樂句中段後,再以極慢的速度結束樂句)。

2. 正常的「表現」方式。

3. 無表情方式(即沒有分句)。

4. 反向分句方式(在樂句中段減速,並在樂句尾段加速)。

他們發現,以反向分句方式所演奏的旋律,被認為是四種方式中最不好聽的,甚至連無表情方式都還比較好。我從未聽過以反向分句方式所演奏的樂曲,因為這種方式極度違反人類本能,而且需要以電腦來控制音符的速度。但我相信伊娃和她的同僚們所說的「反向分句方式聽起來就是不對勁」[4]是對的。

加強

　　樂手們在學音樂的過程中，會瞭解到較強的樂句，對某些類型的樂曲特別有用。拉赫曼尼諾夫的浪漫前奏曲，能承受過於強烈的分句表現，但對巴哈的作品而言，若過分強調某些樂句的話，就會聽起來有壓迫感，或是感覺不夠專業。

　　不論是哪種音樂類型，我們都能將樂句想像成有它自己的音量與速度曲線：往中間某一點逐漸增加，並在尾端逐漸減弱。一首樂曲通常有數分鐘長，不過，要是樂手都是以同樣的音量（速度）曲線來演奏每段樂句的話，整首樂曲聽起來就很死板了。多數樂曲中都有一個大高潮和數個小高潮，而樂手們必須逐漸讓樂曲達到高潮點，然後在強化了整段樂曲的起伏感受後，逐漸緩和下來。在這整個過程中，形成了一種拱形中又有拱形的結構。[5]就像下圖：

　　為獨奏者所譜寫的樂曲，有如一篇演講稿，而樂手所必須做的，就跟一位優秀的演說者或演員一樣，他們必須用層層「加強」

（emphasis）的方式，為樂曲注入生命。加強效果的細微差異，就
跟演講一樣，能對一首樂曲的情緒內涵造成巨大影響。[6]例如，要
是我在簡單的一句話「阿發很喜歡阿沛的班鳩琴唱片」中，強調
不同字眼的話，就會產生各種不同的涵義。在下面每個例句中，
我用粗體字來表示強調的字眼，而括弧中的句子則是重點改變之
後的涵義：

阿發很喜歡阿沛的班鳩琴唱片。（但其他人都不喜歡）

阿發**很喜歡**阿沛的班鳩琴唱片。（他對這些唱片特別有興趣）

阿發很喜歡**阿沛**的班鳩琴唱片。（但他不喜歡其他班鳩樂手的
唱片）

阿發很喜歡阿沛的**班鳩琴**唱片。（但卻不喜歡阿沛的長笛唱
片）

阿發很喜歡阿沛的班鳩琴**唱片**。（但卻不喜歡阿沛的現場演
出）

在一首樂曲中，樂手能以許多技巧來加強高潮的程度。如同
我們剛才所看到的，雖然音量和速度是非常重要的手段，但特意
調整時機、戲劇性的停頓以及音色的變化，也同樣會造成巨大的
效果。

彈性速度

古典樂手必須學會遵循作曲者的指示，這些指示通常是一些圓點加上幾個模糊的手寫說明，像是「接近走路的速度」或「莊嚴的」等字眼。傳統上這些指示是以德文、法文或義大利文所寫的，如 "andantino"*（小行板）、"maestoso"（莊嚴的）等。

其中一個偶爾出現的是義大利文的 "rubato"（彈性速度），其本意是「偷」。若在樂譜上看到這個字的話，就表示樂手在彈奏某些音和段落時要快一些，而其他音則要慢一些，以製造最大的情緒效果。作曲者之所以用「偷」這個字眼，是因為在整首曲子容許的長度內，**會有部分音符的演奏時間，被偷來用在其他音符上了**。這類效果較常見於浪漫的曲風如流行歌謠，或是拉赫曼尼諾夫和蕭邦等作曲家的作品，而少見於節奏規律的樂曲如舞曲或是巴哈的作品。** 樂手可自行判斷何處要加快，哪裡可以打混，而最常見的技巧，就只是讓短音更短、長音更長罷了。

倘若琴譜上並未出現 "rubato" 這項指示的話，理論上就是按照

* 為了讓大家活得更辛苦一些，"andantino" 有兩個涵義：比走路稍快**或**稍慢的速度。至於作曲者指的到底是哪個，你只能用猜的。
** 舞曲的節拍必須要重複，好讓大家的舞步能跟上。而巴哈和一些作曲家，則經常會創作出一些節拍清晰規律的精密交錯模式。

確實的音高和音長來演奏。但樂手們，尤其是專業級樂手，並不
會完全遵循這些指示。擔綱獨奏的專業樂手，要比優秀的業餘樂
手，擁有更多在節奏上自由發揮的空間。[7]當然，這些時間上的調
整並非是強制性的，專業樂手在時間上的彈性運用，是為了讓樂
曲達到最佳的情緒效果。但一些針對技巧高超的古典鋼琴師的觀
察資料顯示，雖然他們在音長上做了大量改變，但卻是以重複的
手法為之。倘若讓他們數月後再彈奏同一首樂曲的話，除非他們
刻意改變演奏方式，否則幾乎還是會拉長或縮短某個特定的音和
樂句。而這種複製演奏手法細節的技能，不只適用於古典樂手而
已。音樂學者理查‧艾什利（Richard Ashley）在披頭四的保羅‧麥
卡尼（Paul McCartney）演唱不同版本的 Yesterday 這首歌中，也發
現了這種固定的形式。[8]你或許會以為這種固定表演形式，是出於
對每個音的時值和強調手法的記憶，但其實並非如此。相反地，
表演者只不過是記得**過去**對該曲目慣用的一般表演策略罷了。

故意脫拍

許多流行樂歌手有時會將某些音提前或延後一點唱，以便為
自己的演出增添額外的情緒、生命和動感。我本來打算花幾個小
時聽音樂，為大家挑出一首清楚的好例子，不過，《音樂大歷史》

作者霍華·古鐸已經幫我們找出來了[9]，就是下面這首由巴布狄倫所唱的歌曲 Make You Feel My Love：

When the rain is blowing in your face（當雨水打在你的臉上）
And the whole world is on your case（當你受到全世界的責難）
I could offer you a warm embrace（我想給你一個溫暖的擁抱）
To make you feel my love（讓你感受我對你的愛）

若你聽過英國歌手愛黛兒（Adele）在二〇〇八年所唱的版本的話，就會發現前三句的最後兩個音都提前了，請注意聽 "your face"、"your case" 以及 "embrace" 這幾個字。如果你跟著正常的節奏打拍子，就會聽到這幾個字比拍子**還要早出現**。樂譜上每個字的開頭，通常都是放在拍子上的，但實際上拍子卻反而會剛好落在字的中間。雖然把歌詞提前唱出來的效果會很好，但也不容易做到。我已試了將近十分鐘，卻連邊都沒沾到。因此，愛黛兒，沒必要為此感到焦慮，因為短期內我還不會搶走妳的飯碗。

音量與音色

即使一首樂曲是由電腦所精確演奏出來的，但樂曲的某些部分仍比其他的更重要，例如，往上爬升到長高音的頂點即是。樂手特別強調這些地方的做法之一，就是在達到高潮的前一刻停

頓，或是突然以很大的音量、或甚至是無聲的方式，來演奏這段高潮。其中最重要的，就是這種出乎意料的強調技巧，因此突然降低音量，就跟突然變大聲一樣有效。

音色的變化也可做為一種強化情緒的手法。音色就是樂器本身的聲音特質＊，這也正是即使薩克斯風和班鳩琴演奏相同的音，聽起來感覺也不一樣的緣故。當樂曲演奏時，某些樂器的音色能在柔和與尖銳之間迅速來回切換，而這又是另一種強調高潮，或為樂曲創造平靜情緒的方式。

說到這裡，我認為我們必須花幾分鐘時間，為大鍵琴手感到遺憾……。

大鍵琴是鋼琴的前身，但當早期設計鋼琴的人終於成功打造出鋼琴後，大鍵琴便迅速失寵了，而原因不久後就顯而易見。英國著名指揮家畢勤爵士（Sir Thomas Beecham）曾形容大鍵琴的聲音是「兩個皮包骨在暴風雨中的鐵皮屋頂上翻雲覆雨」，話雖說得難聽了點，但它的聲音聽起來是比較刺耳和沉重的。不過大鍵琴最大的問題不在它刺耳的音色，而是樂手完全無法調控音量大小和音色。

＊　若想進一步瞭解有關音色的資料，可參考〈若干繁瑣細節〉該章中的第A節。

大鍵琴是以按下類似鋼琴的琴鍵，來發出聲音的，但兩者間的相似之處也就僅止於此了。你在鋼琴上所按下的一個琴鍵，是與一連串精巧的槓桿相連，最後再將一個包覆絨氈的小木槌拋擲在琴弦上，而每個音都配有兩到三根弦。你愈快壓下琴鍵，木槌敲擊琴弦的速度也就愈快。而木槌敲得愈快，發出的聲音就愈大，音色也就會稍微尖銳了點，因而鋼琴手就能藉此控制重音的力道。

但對大鍵琴來說，在按下琴鍵時，會推動一個上面有突起的、以烏鴉羽毛製成的小尖刺的槓桿，這個小尖刺就會撥動琴弦以發出聲音。不論你敲擊琴鍵的速度有多快、力道有多強，這個撥弦的動作也不會改變，琴弦並不會被撥動得更用力或更輕柔，以發出更大聲或更小聲的音。因此，大鍵琴的音量及音色是無法調整的*，也就是說，樂手唯一能掌控的強調方式，就是加速或減速。這項侷限，便是為何大鍵琴獨奏在賺人熱淚的評價上相當低，而且幾乎不曾為電影吻戲伴奏的原因……除非劇中擁吻的是一對吸血鬼。

誠如我剛才所說，鋼琴的確是可以調控音量的，不過音色雖

* 有些較大型的大鍵琴有兩組音色不同的鍵盤，能讓樂曲聽起來更有趣，但主要的問題還是存在。

然會有些微變化，但其實是沒法調整的。之所以會如此，是因為在音量變大的同時，尖銳的音色也會跟著稍稍增加，而因為音量較大的音中，含有相當比例的較高泛音頻率，導致琴音聽起來會比較有攻擊性。

至於弦樂器就比較好掌控音色了，因為當你撥動或是拉奏靠近尾端的琴弦（如靠近琴橋的位置）時，音色就會變得比較尖銳緊繃。**薩克斯風和其他管樂器也相當易於掌控音色，但真正最好掌控的，其實是**人聲**。就像其他樂器一樣，我們對於不同的人聲音色有不同情緒內涵的認知，或許是根據我們在不同情境中，聽到人們說話的經驗而來。當我們心平氣和時，聲帶是放鬆的，說話時不會運用太多呼吸。當低氣壓通過放鬆的聲帶，就表示在我們說話時所發出的「音」中，只有很少的高泛音頻率。但要是我們生氣或害怕了，聲帶就會變緊，並運用更多氣來說話。這樣一來，聲音中就會含有大量的較高泛音，因此，我們會將這類音色，甚至是在音樂情境中，與緊繃、尖銳和刺激聯想在一起。[10]

* 若想進一步瞭解相關細節，可參考〈若干繁瑣細節〉一章中的第 A 節。

圓滑奏與斷奏

除了上述這些變化外，樂手還可選擇是要彈奏一連串有如各自獨立的音（如字字分明地說「不要這樣」），或是把音含糊帶過（如說成「表醬」）。這種「含糊帶過」的技巧，就稱為「圓滑奏」（legato）；而「各自獨立」的手法則稱為「斷奏」（staccato）。圓滑奏法比斷奏法常見，且通常不只是將各音之間頭尾相連而已，而是彼此之間會有重疊。許多樂器在演奏時，都可以在後面一個音開始後，仍讓前一個音延續一會。這是相當普遍的吉他奏法，也是豎琴曲的主要特徵之一。鋼琴也能辦得到，要是將右邊的踏板踩下，就會讓音跟音之間明顯重疊。這片踏板常被誤認為音量踏板，但其實它無法增加音量，只能讓音延長久一點，因而聽起來就有重疊的效果。

樂器中的重疊音之王則是「管風琴」。若以鋼琴、豎琴與吉他彈奏後續的音時，前面的音就會消失殆盡。但在彈奏管風琴時，則是後續音符雖已出現，前面的餘音卻仍猶存。你可嘗試先從彈奏一個音開始，再把後面的音一個接一個地加上去，直到形成一組最多十個音的大型和弦為止。巴哈在他的 D 小調觸技曲與賦格曲那著名的前幾秒鐘的熱鬧開場中，就是運用了這項手法。

至於像是薩克斯風或長笛等管樂器，就無法製造出重疊音

了，因為它們原本就只能一次吹出一個音。不過至少管樂手能讓各音彼此之間頭尾相連，以便一口氣吹出一連串的音。管樂手如要製造「個別音」的斷奏效果，就必須將每個音各分一口氣來吹。鋼琴手如想運用斷奏法，就會利用左邊的踏板抑制琴音，讓音符消失得比平常快。

以斷奏法演奏，能為樂曲增添張力和活力；而用圓滑奏時，則會讓曲子聽起來更柔和放鬆。

以上就是一些常用的演奏技巧。即使一開始手中只有三百年前樂譜上的幾千個小圓點，但為音樂演出增添情緒內涵的方式卻有很多種。

當然，目前我們討論的所有技巧，對所有音樂類型的樂手都適用，而且無論是爵士作曲家、還是業餘樂團的作品，甚或是西塔琴手的即興創作，這些手法也都隨處可見。幾乎所有的樂手都懂得運用分句法、音量、速度變化、加強、音色，以及分開或糊成一團的音來演出，但這種隨心所欲的情況也有一些例外。雖然許多樂手多少會運用彈性速度，但也有一群音樂人從來不用——那就是非洲鼓樂團。最古老的非洲音樂類型之一，就是只有鼓聲的樂曲，而這類樂曲通常採用的是**複節奏**。這種複節奏是由至少兩位鼓手，同時依照不同但相關的程序來演奏，以各種節奏組合來創造複雜有趣的效果。例如，假設一位鼓手穩定地打著拍子，

並且每四拍便有一個重音，你就會聽到像這樣的模式：

ıııIııııIııııIııııIııııIııııI

很無聊吧？

現在，如果請那位鼓手暫停打鼓，並讓第二位鼓手以同樣的速度打鼓，但這次是每三拍就有一個重音，那麼你就會聽到另一套呆板的節奏：

ııIıııIıııIıııIıııIıııIıııI

但你要是請這兩位鼓手同時演奏自己的無趣節奏，就會聽到相當複雜的東西：

ııIIııIııIIıııIıııIIııIıııIIııI

　　圖中最大的那個「I」字形，是表示兩位鼓手同時在此處打出重音。

　　以這種最簡單的複節奏規則（可跟朋友一起拍打桌子試試看），就能創造每十二下重複的重音模式，並讓人感覺很爵士風或很前衛。例如，它能跟複雜的古典曲目，如史特拉汶斯基的《春之祭》（*Rite of Spring*）搭配得很好。但對於一對非洲鼓手搭檔來說，這種節奏也未免太簡單了。從未聽過西方音樂的非洲打擊樂團成員，雖然會覺得貝多芬或披頭四的曲調及和聲很有趣，但卻可能認為節奏簡單到有點幼稚。以複節奏來演出時，他們可能會以七拍或九拍搭配打擊兩下或三下的模式，而非前面舉例中的單一節拍的簡單方式來演奏。由於複節奏音樂必須嚴守基本節拍，因此要避免運用彈性速度，否則會讓雙方同時一進一出的打擊模式變得一團亂。

　　既然我們已漫談到了世界音樂的領域，就不妨順勢進入即興演出的討論。

　　即興演出不過就是單純地隨編隨奏，而我在這裡用「單純」這個字眼，完全是誤導，因為這類技巧一點也不單純。

　　在一八〇〇年到一九〇〇年代的西方古典音樂作曲家眼中，即興演出根本是一無是處。這類心態在今日的古典音樂界中多半

還存在，而且除了為製造情緒效果所做的小幅變動外，西方古典樂手一般都會被教導要精確地按照（大多已故）作曲者的指示來演奏。而西方其他多數音樂類型，也都注重忠實地演繹他人的作品，對即興演出多半只是一知半解罷了。

就世界上大多數其他傳統音樂的樂手而言，這種做法是非常奇怪的。非西方傳統音樂的專業樂手所受的訓練，雖跟西方樂手一樣嚴謹，但卻有很大一部份是在訓練樂手即興演出的能力。

此處我必須就即興演出再多作一點說明。即興演出並非是放任自己全然自由發揮，而是必須根據適合該音樂類型的規則（規則是一定會有的），謹慎地**選擇**自己所彈奏的音。沒有規則的即興演出，一如沒有規則的對話：亦即沒有意義的語無倫次。此處以對話來類比是很有幫助的，因為對話**正是**以即興的方式所產生的。人們依照對話的主題，組織自己的話語，並在仔細監控對方說什麼的同時，將主題延伸下去。你會（在潛意識裡）靈活運用數十條規則與方針，以避免自己犯錯。例如，倘若你的朋友說她的新髮型看起來呆呆的，請千萬**不要**大力附和。而且，我們並不會一直創造新語句，而是會使用慣用句如「看你哪天有空囉！」和「再聯絡啊！」等。即興演出的樂手通常也是以同樣的方式，來使用通用樂句。

在西方音樂界，爵士樂是最常採用即興演奏的類型。許多爵

士樂迷以為現代即興爵士演奏幾乎是沒有任何限制的，但樂手可不這麼認為。的確有些爵士樂團會盡量避免平鋪直敘的曲調，就如同在那個著名的虛構樂團中，擔任薩克斯風手的團長派葛厄斯・霍恩斯比（Progress Hornsby）＊，本尊為電視喜劇演員的席德・西澤（Sid Caesar）所說：

> 我們是一個九人樂團，第九個團員負責演奏雷達——好讓我們知道自己是否離旋律太近。[11]

不過，通常在所有看似自然與複雜的表演下，所有團員其實都心知肚明當中有無曲調存在。以下是知名爵士鋼琴家戴夫・布魯貝克（Dave Brubeck）所說，關於爵士樂界即興演奏的一些規則：

> 採訪者：即興演奏有沒有什麼規則呢？
> 戴夫・布魯貝克：你最好以性命擔保有，而且爵士樂中的規則會嚇死人。這些規則十分嚴格，很恐怖。只要打破其中一項規則，你就再也沒機會跟同一批人一起即興演奏了。[12]

＊ 由美國喜劇演員暨作家席德・西澤，在其喜劇短片中所扮演的虛構爵士樂團的團長角色。——譯注

我們之後會再回來探討現代西方音樂，現在我想先來看看所有非西方音樂的音樂人都做了些什麼，他們是怎麼學習即興演奏的？

以伊朗的古典樂為例（這裡的「古典樂」指的是歷史悠久，需要經過大量訓練才能演奏的樂曲），想要成為一位訓練有素的伊朗古典樂手，首先就必須記住「拉笛夫」（Radif）曲目，亦即大約三百首介於三十秒到四分鐘長的短篇樂曲。[13]這些短曲並非真正完整的曲子，而是讓你得以即興演出的素材。樂手必須要花四年的時間，辛苦地學習和練習這三百首短曲，且若要將它們一首接一首全部演奏完畢的話，則需歷時八到十小時。但當然，這些曲子並不是以這種方式來演奏的，而是讓樂手挑出其中幾首並加以變化來演出。

在阿拉伯、土耳其或印度，這方面的規則就比較沒有那麼嚴格，樂手在演奏時，會涉及下列四種元素：

1. 樂手想營造的曲風；
2. 樂手會採用的一些音；
3. 這類曲風和音符組合常見的幾種短調；
4. 數千小時的學習與練習。

而印度即興古典樂最普遍的型式是「拉加」（raga），通常是由

一位西塔琴手、一位打擊樂手，以及一位演奏能持續發出低鳴聲的坦普拉琴（tanpura）樂手。傳統的拉加共有四小節，樂曲開頭前幾分鐘，會先由西塔琴手以不明確的節奏徐緩地演奏，西方人聽起來會以為是在暖身，但樂手這麼做其實是在向聽眾介紹，樂曲中即將出現的音符家族。

而這個音符家族就是所謂的拉加，在某些地方很類似西方音樂的調子，其中通常包含有五到七個音。但拉加並不只是一組音而已，每種拉加都各有一套用於特定情境的音符使用規範。有的拉加在樂曲上揚時只用其中五個音，而在樂曲下降時會用全部七個音。其他拉加則會規定，在上升到某個音前，必須先返回一兩個音，然後再繼續上升。而在下降時，同樣的規則可能也會運用在某些音上。而特別加強某些音的做法，也很常見。在運用了這些規則後，每種拉加就會有讓聽眾辨認的「標語」。[14] 對沒受過相關訓練的西方人來說，辨別拉加是件困難的事，部分是因為西塔琴手要比藍調吉他手，更常拉動琴弦，以致樂曲中很少會沒有裝飾音或其他的變化。當然，我們並不需要瞭解拉加，就能聆賞它們。

一旦徐緩悠揚的導奏結束，且聽眾熟悉了這些音符後，西塔琴手便開始在第二小節出現明確的停頓。而即興演奏通常會在第三小節變得既快速又熱鬧，最後則由打擊樂手加入最後樂章的陣

容。

　　拉加中的節奏也會因嚴格的規定而異。這些節奏通常不會寫在琴譜上，而是經由聯想記憶術的協助來學習，例如，如果「Ta-ki-ta-Ta-ki-ta-Ta-ka」連在一起說，並加強三個 Ta 音節的話，就會產生1、2、3、1、2、3、1、2的節奏，而且整句最好重複兩到三遍，以便清楚地聽出節奏。拉加即興演奏最重要的規則之一，就是絕對不能在節奏中迷失自己的位置，尤其在演奏複雜的節奏型態時，可能會相當棘手。一般只要六個音就能辨識西方音樂節奏，但印度音樂節奏卻需要一百零八拍才能完成一次循環。[15] 通常演奏塔布拉鼓（tabla，為一對大小不同的手鼓）的打擊樂手以及西塔琴手，會輪流演奏短節奏樂句，並以極快的速度互相追逐，但只要是經驗豐富的樂手都能完全掌握，並隨個人高興保持同步，在每次高潮的最後一個音上尤其如此。

西方音樂的即興演奏

　　自一九三〇年以降的爵士樂，以及一九六〇和一九七〇年代的搖滾樂，在表演事先寫好的樂曲時，中途常會出現即興獨奏與二重奏。通常的做法會是，原曲的和聲會持續，而獨奏者會在它之上創作新的旋律，而新的曲調則會依循第十章所提過的一些規

則，例如：

- 很多音高小起伏，加上幾個大起伏。
- 在上揚的大起伏後面，通常會跟著下降的小起伏。
- 在曲調改變走向時加強重音。
- 利用第一個跟第五個音來加強節奏。

另外還有一個我們目前沒提到的規則：

- 曲調中的重音通常會出現在當時演奏的和聲中。例如，在搖滾、爵士或藍調樂團演奏預設和弦的同時，第一吉他手則會表演獨奏。要是和弦中任何一處有 A、C 或 E 音的話，吉他手就會以這三個音其中的一個，或不止一個音，當作他獨奏中的重音。而當和弦換成另一組音時，新音組其中的一個或一個以上的音就會成為重音。譜寫或創作樂曲時也會依循這些原則，但在這種情況下，作曲者就會依照曲調中的重音來挑選和弦，而不是依照和弦來即興演出。這兩種情況中的和弦及曲調，就會有某些音是相同的。[*]

當然，樂手們並非有意識地依循這些原則，甚至可能對這些

[*]　若想進一步瞭解這種手法，可參考〈若干繁瑣細節〉該章中的第 C 節「配上和聲」。

規則一無所知。這整個過程都是自然而然產生的，是樂手下工夫練習的結果。這類即興演奏仍然是許多搖滾和藍調演唱會的特色：樂手彈奏半首歌曲，然後在和聲上即興演出，最後再以演奏剩下的半首歌來結束。

雖然某些爵士樂手依舊採取嘗試並驗證的做法，但有創新精神的人則會實驗不同的方式。起源於一九四〇年代的新爵士類型「咆勃」（Bebop），就是將標準的爵士技巧加以延伸，並採用有五六個甚至更多音的和弦，而非標準的三四個音。如此一來，獨奏樂手就能自由選用重音，但仍是在和聲的基礎上即興演出。到了一九五〇年代晚期，知名小號手邁爾士·戴維斯（Miles Davis）開始在旋律即興演奏上做實驗，他挑選出特定一組音，在較為單純且改變不多的和弦上演奏（跟印度拉加的概念很類似）。這種技巧稱為「調式爵士」（modal jazz），是有史以來最受歡迎的爵士專輯《泛藍調調》（*Kind of Blue*）創作的基礎。

樂團中即興演奏的樂手，會與其他團員有音樂性的對話，其中包含了大量的快速思考。在人們一般的交談中，毫無疑問地，花十五分鐘思考適切的回應是太久了點。但不是每個人都跟前英國首相邱吉爾（Winston Churchill）的反應一樣快：

阿斯特女士**：邱吉爾，如果你是我先生的話，我會在你的茶中下毒。

邱吉爾：夫人，如果妳是我太太的話，我會把它喝下去。

在進行任何一種即興演出時（像邱吉爾一樣的），樂手必須在瞬間決定如何回應眼前的情況。他們通常採取保守的做法，堅持採用熟悉的**音符模進**，這也正好說明一九七〇年代為何有那麼多頂尖的獨奏吉他手，都有一些相似之處。我猜一定有某個人率先在電吉他上胡亂撥奏「丟ㄡ一ㄎㄡ一丟ㄡ…丟ㄡ一ㄎㄡ一丟ㄡ…丟ㄡ一」……但這個人的大名早在一九六八年就消失在鼠尾草香的煙霧之中了。每個人都有自己喜愛用來編排獨奏曲的元素（比較像是我之前提到的拉笛夫短曲），你可能以為自己最欣賞的吉他手，厲害到不需要靠一套慣用的老掉牙手法來即興演奏，但即使是以前從未聽過的曲子，你之所以能在短短數秒內便認出他的獨奏，也正是他那獨有的即興風格所致，而這特有的風格，即是從他個人那套老掉牙的手法而來。

但要是你只想墨守成規，就比較難迸出美麗的火花，因此高手們偶爾會嘗試不常用到的音或和弦。雖然有時兩三個樂手在不約而同地轉變方向後，竟然成功地創造出了佳作，但更常見的情

*　Nancy Astor；英國首任女性議員。——中文版編注

況則是，曲子聽起來不過爾爾。當然有時也有大膽的嘗試，最後卻變成一樁人人後悔的憾事。

雖然某些即興演出的失誤，是出於判斷上的錯誤，但更常見的，是由於手指放錯位置，或是吹得太用力所導致。對音樂人來說，重點在於彈錯音之後應該要怎麼做才好。那麼，要如何補救呢？答案不但簡單，而且驚人：最好的方式，就是把彈錯的再彈一次。把同樣的樂句再彈一次，而且其中一定要有彈錯的那個音。這樣做可達到兩種效果。首先，由於大家剛剛才聽過那個意料之外的音，因此再彈一次的話，聽起來就不會那麼意外，且比較能適應了。[16] 其次，重複之前的錯誤，就能讓聽眾誤以為第一次是故意為之的。基本上，你等於是藉由跟聽眾說「喔，不是的，我並沒有犯錯喔，我剛剛就是想這麼吹的，要是你們頭腦太簡單，無法欣賞我的大膽嘗試的話，就不是我的問題了。反正，你們要是誤會我的話，我打算既往不咎」，好讓自己瞞天過海。

雖然在一個彈錯的音中，要傳達的訊息竟然這麼複雜，但其實還滿有用的。

若即興演奏的樂手並沒有犯錯，並且還無情地指責聽眾誤會他們時，通常就會利用人聲的特性來創造情緒反應。我之前提過，在樂曲情緒達到高潮時，音色會聽起來較尖銳，因為人類的聲音也是如此。但即興演奏樂手還可進一步利用這項特性，因為

他們可以自行選擇要彈什麼音。心理學家克勞爾・榭爾（Klaus Scherer）和詹姆士・奧辛斯基（James Oshinsky）曾利用電腦製造音符模進，以證明人類會將高音、音高上揚以及速度快，與憤怒和恐懼聯想在一起，而這或許是因為生氣、害怕或興奮的人，說話時會不斷提高音調，直到說完為止。[17] 即興演奏的樂手會試著利用這些特點，來達到刺激的高潮。若你隨便挑一張即興演奏的唱片來聽，就會發現情緒高潮大多與尖銳的音色、音量變大、音高變高以及上揚的曲調有關。

從拉加到雷鬼、現成作品或即興創作，不論何種音樂類型，我們偶爾會在參加一場別開生面的音樂會中，聽到真正打動人心的上乘演出。此時，我們不免認為這些傑出表現，是超凡樂手毫不費力出於本能的產物，但平凡無奇的事實卻是，偉大的表演，是無數次的重複、細心辛勤練習之下的成果。[18]

自一九八〇年代起，來自不同音樂類型與文化的音樂人，彼此間互相合作已蔚然成風，一九八二年在彼得・蓋布瑞爾（Peter Gabriel）的主導下，於英國首度登場的「世界音樂、藝術暨舞蹈節」（WOMAD）已日益壯大，並從昔日的小眾趣味，轉變為廣為人知的世界音樂類型。＊就音樂而言，這可是再好不過的事了。

＊　如果想找傑出的世界音樂入門作品來聽的話，我個人推薦這張 *Real World 25* 專輯，市

面上可買到三片 CD 的盒裝商品，也可以 MP3 的格式下載。另外，你也可以在本書後面找到一份各類型音樂的推薦曲目，但這張專輯是我最最推薦的。

15
Chapter

我們為何會愛上音樂
Why You Love Music

音樂，尤其是歌唱，是所有人類社會的一項重要特徵，而且有證據顯示，這項特徵已延續了數萬年之久。二〇〇八年，一組在德國西南部進行研究的考古團隊，發現了一套大約有四萬年歷史的長笛。[1] 這些長笛是以禿鷹的骨頭所製成，上面還鑽有指孔，製作相當精緻。鑽孔的人先在骨頭上切割出細微的刮痕，以便精確地標示鑿洞的位置。考古團隊成員之一的沃夫·海恩（Wulf Hein）複製了其中一支長笛，發現它能發出五聲音階，而五聲音階是長久以來大多數音樂系統的基礎，就連西方音樂的大調也不例外。有相當多樂曲都是以五聲音階所譜寫而成，如美國國歌〈星條旗永不落〉即是，這首歌也正是這位友善的德國研究員，用他複製的長笛吹奏並上傳到 YouTube 的曲目。想聽聽看的人，可上網搜尋 "the world's oldest instrument"（世上最古老的樂器）。

當然，我們並沒有直接證據，證明史前人類曾從事大量的歌唱活動，但從現代針對採獵族群的人類學研究中，可以確定他們的確會唱歌。在過去一兩百萬年間，人類已進化到大腦比其他靈長類動物還要大，並發展出捕獵採集社會的生活方式的階段。農業發展不過是一萬年前的事，也就是說在百分之九十九以上的人類歷史中，所有人種都是採獵者。[2] 雖然時至今日，這種生活方式已消失殆盡，但在二十世紀下半葉時，非洲、亞洲、澳洲和南美洲仍有相當數量的捕獵採集部落，讓許多人類學家有報酬豐厚的

工作可做。這些學者發現數千年來，大多數採獵者的生活方式並未改變。一般來說，他們大約是以二十到五十人為一群體四處遷徙，獵捕動物並採集堅果、種子、莓果和蔬菜等維生。

人類學家們還發現，雖然這種採獵生活有時相當艱辛，但工時卻意外地理想。在針對這類社會所做的各項研究中，發現人們通常一週只花二十個小時採獵、十到二十個小時做飯和從事其他工作，像是製作或修補各種工具等。[3] 由於一週只工作三十個小時，因此他們便享有大量自由運用的時間。人類學家瑪喬麗‧莎斯塔克（Marjorie Shostak）發現她所研究的採獵者，將大量閒暇時間用來「唱歌、寫歌、玩樂器、串珠飾、說故事、玩遊戲、訪友，或就只是隨處躺著休息」。[4] 而在列出的這些事項中，因為前三項都跟音樂有關，因此我們可以得知音樂在這類社會中的重要性。有鑑於採獵生活的本質並未改變，故而我們可以大膽推測，音樂應當是人類社會一項非常重要的元素。

達爾文進化論背後基本的論點之一，就是如果有某項人類活動分布很廣且歷史悠久的話，就表示這活動可能有助於該物種的生存。因此，音樂在過去必定對人類生存有正面幫助，而這也必定是音樂之所以存續的主要原因。

但音樂這項生存工具究竟有何用處呢？達爾文本身曾試圖找出答案，且最後得到的結論是：人類使用音樂的方式必定是跟鳥

類一樣。他認為，人們之所以彈奏音樂，是為了展現自己的健美與能耐，以便吸引異性的青睞。其實，人們根本不需要真的會彈奏樂器，只要裝模作樣一番即可。以尼古拉・蓋岡（Nicolas Guéguen）為首的法國研究團隊所進行的一項研究顯示，一名年輕男子要是手裡拿著一個吉他盒的話，他成功要到女孩電話的機率，就會增加兩倍。[5]

但假如成為音樂人是吸引異性最佳方式的話，那麼在青少年聚集之處，就到處都會看得到拎著薩克斯風和低音號、一臉雀斑充滿渴望的年輕人了。因此，除了單純只為展現魅力外，音樂必定還有更多好處。

有大量證據顯示，在各式各樣婚喪喜慶的場合中，音樂能將人們凝聚在一起，而一群有向心力的人存活機率會較高，因為當發生狀況時，他們彼此更能互相合作。[6]歌曲可以激發革新動力，因為它們能讓一群人產生革命情感，而同樣的效應也出現在球迷身上。

雖然凝聚人心的歌曲通常具有某種情緒內涵，但也不見得每首歌都是如此。我家當地的諾士郡（Notts County）足球隊的球迷最愛唱的隊歌，叫做〈獨輪車之歌〉（The Wheelbarrow Song），這首大作的歌詞是這樣的：

我有一輛獨輪車，車輪掉落去，

我有一輛獨輪車，車輪掉落去。

唱完這些振奮人心的歌詞後，接著大聲歡呼：

郡足隊！（拍手—拍手—拍手）郡足隊！（拍手—拍手—
拍手）

關於這首歌是如何問世的，就至少有三種不太有說服力的說法。但每次比賽仍有數千名球迷高唱這首歌的唯一原因，就是不論是對唱的人，還是在場的其他人，它都清楚地傳遞了一個簡單的訊息：「我們是諾士郡足球隊的支持者——你不是」，還伴隨著「我們凡事都輕鬆以對」的弦外之音。

不論是冰上曲棍球隊、一群阿巴合唱團（ABBA）的粉絲，或是某教派的一員，在事情變得不順利時，大合唱就能將人們凝聚在一起，激勵彼此互相幫助。時至今日，這類凝聚情感的方式，可能就只是在大家啟程回家前，確認是否所有團員都在巴士上罷了。但在幾千年前，這類方式卻能讓人在狩獵、對抗敵人或掠食者時，更加合作無間。事實上，以大合唱來凝聚士氣的方式，至今在一邊行軍或訓練、一邊高歌的美國海軍部隊或其他軍隊中，或許仍能救命。高聲歌唱能輔助行軍的節奏、降低長途跋涉的枯燥，並有助全體人員形成一個互助團體。

雖然從性感廣告和團隊向心力上，能解開一部份我們對於「為什麼會有音樂？」的疑惑，但我個人最喜歡的理論，則是強調母親[*]對嬰兒唱歌的重要性。

搖籃曲和兒歌

相較於其他所有動物，人類嬰兒最了不起的一項特徵，就是那段全然脆弱無助的時期，簡直長得可笑。像斑馬就比人類要堅強獨立得多，斑馬寶寶在出生後幾個小時內，就可以跟團體中其他的斑馬一起奔馳，三年內就成年。即便牠們不可能成長到會寫歷史小說或玩撞球，但一隻六個月大的幼馬已然是逃脫掠食者的高手了，反觀六個月大的人類，卻還只是個可愛的小甜心。

從四萬年前的採獵者，到二十一世紀的廣告業務員，只要是忙碌的父母都知道，懷中抱著小嬰兒是做不了什麼事的。對猿猴來說，只要讓猿猴寶寶緊抓著媽媽的毛髮就能解決這個問題，但由於人類沒有那麼多毛髮，因此無法這麼做。這樣一來，父母在做事時，就必須把小嬰兒放下來，而眾所周知，這樣做多半會惹惱這些小傢伙。由於小嬰兒很難控制自己的情緒，因此做父母的

* 也不能忘了所有為人父親、姊妹、兄弟者。

就必須花很多時間在安撫寶寶上。摟抱和撫摸是很好的安撫方式，但為了能著手準備晚餐，在剛把小娃娃放下時，就需要採取非接觸性的方式來加以撫慰，而唱歌或哼歌就是顯而易見的做法。一開始你會試著不斷哼一些曲調來哄寶寶入睡，但要是不奏效的話，也還是可以用唱歌的方式讓他們感到平靜與安心，即使你人不在寶寶眼前也一樣。

所有人類文化都有對嬰兒唱歌的做法，且已行之千年。兩千多年前，柏拉圖就寫過搖籃曲對嬰兒的好處[7]，而當世界各地都有類似的做法時，就是一項強有力的指標，說明自人類發展伊始，就懂得利用唱歌與哼歌來安撫嬰兒。[8]

當然，做父母的並非都是為了安撫小寶貝而唱，有時他們也會唱些諸如〈砰！鼬鼠跑掉了〉（Pop Goes the Weasel）等這類歡樂又具啟發性的兒歌，小嬰兒雖然很喜歡媽媽像唱歌一樣，用兒語跟他們說話，但其實更喜歡媽媽唱歌給他們聽。你可能會想我憑什麼這麼說，那是因為由心理學家田中貴之（Takayuki Nakata）和珊卓拉‧崔赫伯（Sandra Trehub）所做的一項實驗，已然證實了這一點。[9]我們可從小嬰兒的注意力是否放在媽媽身上，來分辨他們是否喜歡媽媽正在做的事。他們會看著媽媽的臉，停止四處扭動。這兩位心理學家在瞭解了這一點後，播放了幾支媽媽對小嬰兒唱歌或說話的影片，然後觀察小嬰兒是否感興趣。結果是唱歌

的影片明顯勝出。

　　嬰兒偏愛唱歌的可能原因之一，是因為歌曲比說話更容易預測。做媽媽的通常都有以特定方式常唱的幾首歌，因此整個唱歌過程會讓小嬰兒感到既熟悉又安心。相反地，在媽媽所說的兒語中，通常包含有問句，因此寶寶可能會覺得有點難消化。在你指控我高估嬰兒理解問題的能力前，我最好先解釋一下。當做媽媽的用**兒語**腔調說：「誰是乖寶寶啊？」，六個月大的小寶寶就會產生反應，但並不是因為寶寶認為這是件好事，或是跟她剛才把牛奶吐在媽媽的絲質襯衫上有關，其實小嬰兒根本不知道你剛剛問了什麼，但當你問問題時，說話音調會愈來愈高，而在句尾音調升高時，人類以及其牠靈長類動物就會感到刺激，而非放鬆，因為說話音調提高就表示這句話很重要，且必須要有所回應。除了這些常見的提問外，媽媽的兒語還常伴隨著怪腔怪調、手部動作或搔癢等強調方式。其實，當兒語說得太多時，妳的小寶貝就會轉移視線、故意不理妳，好讓自己冷靜一點。

　　在多倫多大學珊卓拉・崔赫伯的團隊所做的另一項實驗中，他們在媽媽對六個月大的寶寶唱歌前後，監測了小嬰兒唾液中的可體松濃度，並因而有了意外的發現。[10] 人們唾液（或血液）中的可體松濃度，是受到刺激（或壓力）程度有多高的一項指標。這些多倫多科學家期望媽媽唱兒歌的聲音，能夠降低寶寶體內的可

體松濃度,而當寶寶受到過度刺激,一開始可體松濃度就很高時,這樣做的確就能將濃度降低。不過,其中有些寶寶在媽媽開始唱歌前,很明顯地處於比較昏沉或冷靜的狀態,因而可體松的濃度也會較低。但在媽媽開始唱歌後,這些小嬰兒反而變得比較興奮,可體松的濃度也上升到剛好讓他們能專心並享受歌聲的程度。因此,當小嬰兒感到有壓力時,唱兒歌的確會讓他們感到平靜和有趣,並且在昏沉時使他們感到刺激與有趣。同時,在小嬰兒覺得沮喪時,唱兒歌會比搖籃曲更能撫慰他們。[11] 這是因為活潑的兒歌,比起徐緩低沉的曲調更為有趣和引人注意。至於搖籃曲則是要在寶寶心情本來就不錯的情況下,才會發揮最大效果。

珊卓拉‧崔赫伯還發現北美洲的媽媽們,不像其他文化中的媽媽那樣愛用搖籃曲。北美洲的媽媽會跟孩子面對面互動,唱開心的歌,因為她們這麼做的目的,主要是以「好玩」為原則。但在其他文化中,媽媽們會花許多時間在帶小孩上,而少有面對面的接觸。這些媽媽們比較常唱的是搖籃曲和安撫寶寶的歌,而非兒歌,因為她們的目的是想讓小朋友安靜下來,或是哄他們入睡。[12]

因此,「兒語是用來給寶寶一些刺激的;兒歌是開心用的;搖籃曲則是安睡用的」,便成了一項經驗法則。

在人們出生後最初的幾年裡,最令人高興的一件事,顯然就

是母親對著自己唱歌了（是的，還有你，老爸；以及你們，我的手足；甚至是大阿姨，只要她先把香菸留在外面即可）。

母親的歌聲是我們大多數人長大後喜愛音樂的原因之一：它多半都是在我們感受性最強的人生階段裡，跟愉悅和舒服的經驗（玩耍或睡覺）有關。

過了嬰兒期後，我們便開始上幼稚園了。同樣地，此時的音樂活動如課堂合唱等，堪稱我們一天當中最美好的時光。在此階段中，快樂和音樂之間的關聯相當明確：當小朋友不論是唱歌給自己聽，還是跟他人一起合唱時，你就知道他的心情不錯且生活愉快。

青少年時期

當你進入青少年時期，就在你和音樂的所有互動都很愉快時，也到了你宣告自己的音樂領域的時候了——這個領域就只有你和你的死黨能懂。你的音樂品味說明了你是怎樣的人，這是你自我認同的一部分。

從歷史角度來看，個人建立、維繫並發展自我認同的需要，可說是相當新穎的概念。假設你出生在一七三〇年代的某個農

家、鐵匠家或漁家，你的身分認同便是自動承襲而來的。你和身邊的每個人，大概都知道自己是什麼樣的人，以及未來幾天、幾個月甚至幾十年將會怎樣度過。有些敢於冒險的人，可能會試著創造自己的命運，但大多數人則是隨波逐流，渾然不知自己是被浪潮推著走的。

但，事情到了今日，就沒有那麼簡單了。

在現代社會中，人們對於去哪裡、做什麼以及跟誰在一起，甚至是在決定要成為什麼樣的人上，有著各式各樣的選擇。對許多人來說，在自我定義過程中，創造自己的音樂認同扮演了最關鍵的角色。[13] 音樂在青春期更是一項重要的自我定義工具，我們在這個階段所聽的音樂，要比人生的其他階段都多。[14] 在青少年初期，我們的音樂品味偏向於流行樂、搖滾樂和舞曲。一般來說，我們希望自己聽的是（對無趣的大人和他們的無趣老歌來說）離經叛道的東西，但我們又想跟大多數青少年的愛好一致。到了青少年晚期，在我們的音樂品味和其他事物方面，就比較少有叛逆之舉，而是更講究個人品味、更勇於冒險。我們甚至擁有足夠的自信，在即使大多數同齡人並不苟同的情況下，仍敢坦承自己欣賞辛納屈或披頭四。然而，在這些個人喜好之外，我們一般還是會愛上死黨們喜歡的各種現代**次類型**（subgenre）音樂。我在第一章有提過，我們還是青少年時，會希望自己很酷，若想酷到最高

點，就得要有一群能分享明確但屬於非主流音樂品味的好友。不過，即使你欣賞某類型音樂的初衷，是希望融入社會，但也並不表示你不是出於真心地喜歡這類音樂。音樂是美好的，而你會愛上自己最熟悉的音樂。

成年時期

當我們從青少年時期進入青年期後，我們所接納的音樂類型就更多了，但不幸的是，大多數人在年紀漸長後，就不再這麼做了。美國研究員莫里斯・霍爾布魯克和羅伯特・辛德勒曾針對這個部分進行深入研究，發現我們對流行音樂品味的養成，是在二十出頭時達到巔峰，之後便逐漸衰落。[15] 亞德里恩・諾斯和大衛・哈格里夫斯在他們的著作《音樂的社會應用心理學》（*The Social and Applied Psychology of Music*）中，以打趣的方式告訴我們，說他們——

> ……無法不指出，針對青少年晚期（青年期）音樂品味具體化的相關研究，或許可以說明這種普世現象，亦即「與〔請填入你選擇的年份〕年相比，今日的音樂根本就是垃圾。」[16]

雖然我們在長大後，就不再那麼熱衷尋求新鮮的音樂體驗，

但我們也並不是真的停滯不前。我們仍保留對十五到二十五歲時所喜愛流行歌曲的特殊情感，但通常會開始培養對更複雜的音樂類型如爵士樂和古典樂的品味。這或許是因為，當我們到了而立之年時，已聽過太多流行、搖滾、藍調、饒舌等相關的大眾音樂類型，它們變得太易懂，以致有點無趣。許多昔日的龐克搖滾樂手和饒舌樂迷，一定很訝異自己逐漸投向了爵士或古典樂的懷抱，但這只代表他們已變成較單純的大眾流行樂的專業聽眾，而這類音樂對他們再也沒有新鮮感或啟發性罷了。要找到一種新音樂類型，而且要夠複雜到能刺激自己這顆專業聽眾的腦袋，一開始會有點難，因為不太知道該從何著手*，但不論最終你選擇了哪種類型，都會為自己增添更多音樂方面的樂趣，同時又不減對年少時期音樂的喜愛。

模式辨識

我們聆賞音樂主要的一個面向，就是模式辨識（pattern recognition，又名圖形辨識）。相較於其他事物，人類大腦可說是部不可思議的模式辨識機，因模式具有大量的重複性與預測性，

* 如果你有這方面需求的話，本書後面所列出的各種音樂類型推薦曲目，也許對你會有幫助。

因此當我們想到模式時，首先閃現在我們腦海的，就是像下圖這類布料或壁紙上重複的花色：

　　由於辨識各種模式的能力，能讓我們以非常有效率的方式來理解周遭事物，因而每當我們成功地瞭解了一件事物後，大腦就會進化，成就感也油然而生。像圖中這類花色的設計，因為是可預測的，因此能讓大腦產生愉悅感，不過它也不能太單調就是了。本身就很複雜或經組合而成的模式，能刺激我們的大腦，若模式突然中斷或改變，也會增加趣味性與刺激性。模式也不必然得要完美地重複，才能產生愉悅感。例如下圖中這棵灌木的枝枒，分布得並不均勻、形狀也各有不同，但大腦卻還是將它歸類為某種模式。

當然，在聽音樂時，我們看不到這些分布在空間裡的圖樣，
而是會聽到在一段時間內重複的型態。

音樂中最明顯的時間型態就是節奏。當我們聽到「蹦—滴滴—
蹦—蹦、蹦—滴滴—蹦—蹦」的型態時，就會期望聽到更多同樣
的節奏，或是類似的東西，像是：「蹦—滴滴—滴滴—蹦」。節奏
是一種相當清楚的模式，但音高和音色這類模式就不是那麼明顯
了。你或許還記得，下面這張在前面篇幅中所介紹的三種樂器的
壓力波圖：

顯然這些都是**振動型態**，且每種樂器的型態都不同。當音高
改變時，型態也就跟著改變，我們的模式辨識系統則會監測和聲
中的所有音高和音色，以及形成旋律的一連串音符。

如果我們將兩個或更多音結合在一起，就會改變耳膜的振動
型態，亦即所組成的和聲也會被模式辨識系統辨認出來：

　　當我們聽音樂時，模式辨識系統就會忙著辨認樂曲中的音高、旋律、音色、和聲以及節奏。

　　「很有意思，」你大概會說，「但這跟我們為何喜愛音樂，又有什麼關係呢？」答案很快就昭然若揭了，但首先，我要先說明人類的三種記憶型態：

- 「短期記憶」只用於儲存前幾秒鐘所發生的事情。這就是我在第十章中所提到的，一次只能處理約七件事的記憶力，這也正是為何一個調子中只有七個音的緣故。
- 「長期記憶」則可不限數量地儲存歷年來所發生的事件，但不見得都記得很正確就是了。
- 「工作記憶」不只是用來儲存而已，它是資訊組織系統，能將儲存在短期記憶中的東西，與存在長期記憶中的相關檔案互相對照，以便理解事物。

資訊會儲存在短期記憶中，並由工作記憶來加以處理，也就是我們的模式辨識能力發揮作用之處。人類對所見所聞擁有良好的工作記憶，猴子雖然有很強的視覺工作記憶，但聽覺工作記憶卻很差（或許這便是牠們不喜歡音樂的原因）。我們對於聲音擁有極佳的工作記憶力，能讓我們處理長的、複雜的曲調或語句，尤其是在我們聽見一首新樂曲時特別有用。

當我們第一次聽某首曲子時，工作記憶會協助我們，對於可能或不可能形成的節奏、和聲、音色與旋律，產生期望與預測。就音樂而言，從個人觀點來看，預測會產生下列三種結果之一：

1. 預測結果是正確的。例如，你預測接下來會是一個又大又溫暖的最終和弦，而事實上也的確是；
2. 預測結果過於悲觀。例如，你預測接下來會是一個又大又溫暖的最終和弦，但結果卻出人意料且令人欣喜；或——
3. 預測結果過於樂觀。例如，你預測接下來會是一個又大又溫暖的最終和弦，但結果卻不如預期地好。

神經科學家羅伯特・札托爾和瓦洛里・沙倫普（Valorie Salimpoor）曾利用高科技腦部掃描技術，來分析大腦在聽音樂時的狀態。他們發現當我們聽到一首新樂曲時，腦中某個稱為**依核**（nucleus accumbens）的特定區域就變得相當活躍。[17]大腦這個部分

是跟預測、期待，並瞭解某項預期結果是否正確有關。

倘若預測結果是正確的話，多巴胺就會釋放到大腦內，以獎勵我們正確地預測未來，而我們就會因而感到愉悅。多巴胺的釋出是我們用來鼓勵自己，並重複做出對個人以及人類有好處的行為的一種方式，如飲食與性即是。擅長預測各種狀況，顯然是一項很有用的生存技能，因此，每當預測正確時，身體就會大量釋出多巴胺以資獎勵。

當預測結果過於悲觀時，身體也會釋出多巴胺，因為事情結果出乎意料地好。

但要是預測結果過於樂觀時，我們大腦的依核就會對自己說：「哎呀，你猜錯了，而且什麼好事都沒發生，這次沒有多巴胺了，因為你不值得獎勵。」

這種以預測為主的獎勵系統程序，無法用在我們所熟悉的樂曲上，因為我們早已知道曲子接下來會怎麼演奏。不過，我們在聆聽喜愛的樂曲時，**的確**會得到多巴胺的獎勵，對於這一點，札托爾和沙倫普博士提出了一套說法。他們發現當我們**即將**聽到熟悉樂曲中最喜愛的片段時，大腦有個稱為尾狀核（caudate nucleus）的部位，就會變得十分活躍。這部分的大腦是跟期待我們想要的事物有關。在這段懷抱希望的期間內，身體會釋放多巴胺，而這

是由我們在即將聽到喜愛的樂段前，較平淡的那個部分所觸發
的。這項原理，跟我們在肚子餓時想買三明治來吃的期待之情很
類似。這種期待機制對生存來說，就跟評估預測是否正確的機制
一樣重要。預測正確的獎勵系統，必須得靠那個鼓勵你一而再、
再而三地做某件事（吃、喝、聽滾石樂團的歌等）的期待系統來
支持。

強化心情的化學物質

蘇格蘭科幻小說作家伊恩·班克斯（Iain M. Banks）將他的幾
部作品，設定在一個稱作「文明」（Culture）的高度文明世界中，
其居民則猶如某種較為進化的人類。這些優越的生物擁有腺體，
可以自行分泌各種強化心情或表現的化學物質。只要用想的，體
內就會自動製造幫助他們睡眠、清醒、或冷靜的物質。對你來
說，這或許是一個不可能發生的未來概念，但其實也並沒有聽起
來這麼遙不可及。一般人類也擁有類似的奇妙化學物質，唯一不
同之處在於，我們無法以意識來控制它們的分泌。其實，這些化
學物質不過就是腎上腺素、血清素、多巴胺等，通常都是由周遭
發生的事物所觸發：假如你差點從單車上摔下來，那麼腎上腺素
就會激增；要是你的伴侶親吻你，那麼你的血清素就會飆高。

　　而聆聽音樂就是激發這些化學物質的方法之一。如果你需要來點腎上腺素好讓你活躍起來以便參加派對，不妨放首英國電子樂天王布萊恩‧伊諾（Brian Eno）的 Baby's On Fire 這首歌曲來聽。倘若你需要多巴胺或血清素來讓自己開心一點，只需播放自己最愛的音樂，這些物質就會滲進你的腦中。甚至只要想像自己正在聽這些音樂，都能激發出你所渴望的各種感受。接下來我們所要做的，就是對抗比光速還快的太空船、人工智慧，以及許多三隻腳的外星人，如此「文明」世界會就成為我們的囊中之物了。

　　撇開三隻腳的外星人不談，這其實是一種相當驚人的能力，必須經過千年進化與科技進步，才能達到打開開關或按下按鈕，就能自由操控心智狀態的境界。當然，這也正是為何會有那麼多人，一天到晚沉浸在自己的音樂天地中的原因。

　　我們透過音樂心理學的探索旅程，已接近終點了。

　　自二十世紀中葉起，雖然心理學家和社會學家們，還有音樂學家和神經學家們，在音樂對我們所產生的影響方面，已有諸多發現，但仍有相當多領域尚待探索。雖然往後我們瞭解的事物一定會愈來愈多，但我相信，我們永遠都會有問不完的問題，而坦白說，我認為這其實是件好事。

　　音樂的魔力，能讓人緩解憂鬱、減輕疼痛、幫助你對抗各式

各樣的疾病與失調、減少無聊、有助放鬆、幫助你專注在勞力工作上、讓人們凝聚在一起、降低壓力、改善心情，並且讓你的人生充滿從懷舊到歡樂的各種情緒。

也難怪你會愛上它。

16

Chapter

若干繁瑣細節

Fiddly Details

A. 音色

要以傳統詞彙來定義音色，是十分困難的，甚至廣為音樂學家所採用的其中一個技術性定義，也完全本末倒置了：

「音色：即所有其他『非』音高、響度（音量）或時值（音長）的音符元素。」

樂器的音色乃是其獨特的聲音，之所以難描述的原因，在於它是由下列幾項元素所組成的：

1. 在「開始發出」一個音的過程中，這個音所持續的長度，以及在音質上的變化。例如，長笛起音很快，但一個以長號所吹奏的低音則起音比較慢，還伴隨著某種「暈染」（blooming）效應。

2. 在起音後，這個音聽起來的感覺如何。例如，以長笛所吹奏的一個中音域的音，聽起來清亮且純淨；但換成以單簧管吹奏同一個音時，聽起來就比較飽滿複雜。

3. 在奏出的音漸漸消逝時，會有什麼變化，同時這個音消失的速度有多快。例如，以豎琴和薩克斯風所奏出的音，除非樂手刻意中斷其振動，否則需要幾秒鐘才會消失；而由小提琴或長笛所奏出的音，則通常一秒內就會消失。

每個音都有起音、中段以及消逝等階段，而這些階段都會依使用的樂器而各有不同。因此若要瞭解音色，就必須對這些階段有所認識。

首先，我們會先說明聲音最明顯的部分，也就是中段部分：即在起音後，這個音聽起來的感覺如何。

我們再來看不同樂器所發出的重複壓力型態軌跡圖：

若單就此處的型態來看，就可發現這些壓力波的三種特徵：

1. 我們知道一個音是由上下壓力的重複型態所構成，而此處每個型態都是重複的，因而會形成樂音。

2. 每種樂器單一壓力循環的總長度，都是一樣的。由於它們的循環時間都一樣，因此音高也相同。

3. 這些壓力波的高度都一樣，也就是說這三個音的音量很接近。

　　即使我們聽到的是以同樣音量所奏出的同一個音，但我們仍能輕易地辨別這個音是由長笛、雙簧管還是小提琴所演奏的，就是因為每種樂器的**音色**都不同。就像我們看到的這些軌跡中，彼此之間唯一不同之處，就是在一個完整的循環之中，壓力上下起伏的細微差異。而這些細微差異就是各種樂器音色的主要差別。

　　當聲學領域的專家，以及像我們這種對這方面感興趣的人，在討論不同音色時，無法只是侷限自己說些類似「單簧管的型態比長笛起伏要大得多」的話。還好，我們有一種將複雜的重複型態，切割成較單純元素的方式可用。要知道如何使用的話，可參考某些音樂合成器模仿真正樂器的方式，從單簧管到電吉他都有。

　　由最單純的合成器所發出的音，是以下圖這種和緩的上下壓力波所構成的：

　　這樣的音叫做「純音」，雖然是音樂性的聲音，但其實相當單調，*而且聽起來不像是從真正的樂器發出來的。若要讓合成器發出像真正樂器奏出來的音，就需要加進幾個純音，以便製造較為複雜的音符組合。就像你在下圖所看到的一樣，兩個簡單的聲波加在一起後，很快就會把事情複雜化。

　　只要將幾個純音加在一起，就能製造出跟真正樂器音一模一樣的聲波形狀。最單純且易於複製的聲波形狀之一，就是長笛

* 　這也是所謂的「正弦波」（sine wave）。

音，這也正是一九七〇年代早期的合成器，能發出各種類似長笛聲的原因。在進行了相當多實驗後，才成功研發出不錯的雙簧管聲音。

但你也不能只是將兩個純音加在一起，比方說，我挑了一個有某種循環時間的純音，然後再加上另一個循環時間是第一個音的三分之一的純音，也就是說，第二個聲波型態中的三次波動，能跟原始純音的聲波型態中的單一波動相吻合。但要是我挑了一個音，第二個音需要超過三次多一點的波動，才能符合第一個音的單一循環時，那麼這個型態組合就無法同步重複，而缺乏重複型態的音就不夠清楚了。這樣就會製造出另一種噪音，從雜音到噓聲都有可能。

下圖就是加進一個「超過三次多一點波動」的純音的圖形。從圖中可看到，原本規律的重複型態被打亂了：

如果你想藉由加入純音來製造音，就要遵循一項簡單的算

式。首先，從挑選一個純音開始，接著你就可以加入：

這個音一半循環時間的純音；

這個音三分之一循環時間的純音；

這個音四分之一循環時間的純音；

這個音五分之一循環時間的純音；

依此類推。

但請注意：只有分子為1的分數才適用。至於偏好採用頻率的讀者們，你們一樣也只能利用以下的算式：

某一個具有特定頻率的純音。

為該音兩倍頻率的純音；

為該音三倍頻率的純音；

為該音四倍頻率的純音；

為該音五倍頻率的純音；

依此類推。

接下來我們都會採用「頻率」的方式來解說，因為辨識一個音最常見的方式，就是它的頻率，而且討論倍數關係（五倍、四倍等）也比討論分數來得方便。

因此，我們要如何利用純音組合，來複製不同樂器的音色呢？

　　當各音的頻率之間有著簡單的倍數關係時，就稱為「泛音」。在一組互有關聯的純音中，音高最低的那個，就稱為「基本頻率」，或「第一泛音」。而頻率為基本頻率兩倍的純音，就稱為「第二泛音」，依此類推。其基本原理就是，一個由真正樂器所發出的複雜的音，可藉由加入不同音量的各種泛音來複製。

第一泛音
（基本頻率）
第二泛音
第三泛音
第四泛音
第五泛音

　　以長笛、雙簧管和小提琴所奏出 440Hz 的音為例，其各種泛音頻率為：440Hz、880Hz、1320Hz、1760Hz、2200Hz，依此類推。

　　我們可將合成器音比喻為合唱團，其中每個團員皆以一種泛音頻率來唱，而所有的頻率加在一起所發出就是這個音。

　　以頻率為 440Hz 的 A 音為例：

一號合唱團員唱的是 440Hz 的頻率；

二號合唱團員唱的是 880Hz 的頻率；

三號合唱團員唱的是 1320Hz 的頻率。

依此類推。

　每位合唱團員都是依照要複製的樂器聲音，分別以不同的音量來唱。例如在長笛所發出的音中，一號團員的音量最大，三號團員其次，而二號和四號（及所有其他偶數號的）團員則極為小聲。而在雙簧管所吹出的音中，音量最大的是三號團員，接著依序為二號、一號和四號。像這樣不同的「泛音合唱團音量組合」，就是讓每種樂器各有其獨特的聲音風情，而這也就是它的音色。

　值得注意的是，形成每種樂器音色的因素也會改變，端視所發出的音是高是低、大聲還是小聲。例如，以薩克斯風吹奏出小聲低音的放鬆音色，跟同一種樂器所吹奏的大聲高音的緊繃音色截然不同，因為形成音色的合唱團員換人了。

　純音很難自然形成，通常得仰賴電子樂器才能產生（不過調音用的音叉所發出的幾乎就是純音）。真正的樂器並不會發出一組個別純音的泛音，然後再將它們融入每個音的複雜聲波型態中。真正的樂器聲波形狀可形容成「一些這個泛音，還有一些那個泛音」，而這不過是一種描述實際情況，並比較不同音色的音的有趣

方式罷了。

　且讓我們以民謠吉他為例，看看在發出單一的一個音時究竟發生了什麼事。

起音階段

　首先，當我們撥動一根弦時，這根弦先是被拉到一側後放開，接著它會以特定頻率前後振動。假設我們挑出一根弦，其長度和張力能產生每秒一百一十次循環（即 110Hz）的頻率，那麼這股振動就會傳遞到琴頸（也就是連接吉他琴弦與琴身的部分）上。接下來，從琴頸傳到琴身的這股振動開始震顫。所有能以110Hz 與琴弦前後「一致」的振動型態，都能持續振動下去，但其他的就會很快消逝。所有無法以 110Hz「一致」的振動，就會從一個循環到下個循環互相混淆，且迅速喪失其識別性。

　到了這個階段的尾聲時，由於振動已逐漸傳遍吉他各部位，同時其他無法保持一致的振動則會消逝，因此這個音的音量就會變大。

中間階段

　起音後，琴弦、琴橋、琴身和琴頸都會以 110Hz 的頻率同步

振動，當整支吉他都像這樣振動時，整體振動所產生的就不可能只是簡單的純音了，而我們也會聽到由典型木吉他所發出來複雜的重複聲波型態，這就是吉他以這個頻率振動時所產生的音色。假如你改變了吉他的形狀或材質，那麼音色也就跟著改變了。當然，這表示即使是兩把長得一模一樣的吉他，音色也會稍有不同，因為絕不可能有兩塊木頭是一模一樣的，而且在製作細節上也會有很多差異，例如黏著劑的用量多寡等。

消逝階段

當振動的琴弦能量漸失後，振動也就跟著變化（一如在起音階段蓄積能量時的變化）。吉他逐漸減少振動，而這根微弱振動的弦只能將能量傳到琴橋附近的琴身上，直到最後琴弦終於停止振動，而琴音也完全消逝為止。

<div style="text-align:center">＊　　＊　　＊</div>

所有的音響樂器都是這樣發出聲音的。在起音階段，最初的振動會傳遍整個樂器。到了中間階段，樂器會根據基本頻率的循環時間，產生複雜的三維振動。而進入最後階段時，這個音就會

逐漸消逝。在這個週期中，所產生的重複壓力波的波形，會經歷各種變化，而樂器的音色不只來自音符中段的聲音，還包括了從起音到消逝期間的每個細微變化。事實上，就樂器辨識度而言，起音階段跟中間階段是一樣重要的。如同我在上一本著作《好音樂的科學》中所說，如果你錄下了某種樂器發出一個音的過程，然後將一開始的幾毫秒拿掉的話，就會很難辨認這是哪種樂器。如果你想聽聽看這樣的效果，可上我的網站 howmusicworks.com，搜尋 CD《音樂如何運作》（*How Music Works*）中的第二首曲子：Can you guess what this instrument is?（猜猜看這是哪個樂器？）

關於音色的最後一點，就是樂手其實多少都能掌控大多數樂器的音質。例如，吉他手可撥動靠近琴橋的弦，以便彈出撥弦聲更明顯、更強烈的音色。長笛手則能調整雙唇的形狀，以吹出更多氣音。這類技巧能改變音色的「合唱組合」，也常被拿來強化樂曲的情緒內涵，或讓一首曲調反覆的樂曲變得更有趣。

B. 回彈現象

針對第十章開頭，我所列出的旋律法則中的第七條，在此做進一步的說明：

7. 在出現一個大音級後，下一個音級可能就會比較小，

而且呈現相反走勢。

該法則第六條說明的是這個在音高上的大跳躍，是往上走的，而第七條則說明曲調在往上大幅度跳躍後，會跟著一些向下走的小音級。例如，從 A 音跳到 F 音後，接下來可能就是介於兩音之間的一個往下走的小跳躍。同樣地，在比較罕見的情況中，在音高往下的一個大跳躍後面，很可能會跟著一個往上的小跳躍。

這種現象稱為「回彈」（Post-Skip Reversal），在世界各地的音樂中算是相當常見的。正因這種現象很普遍，近年來音樂人和音樂學家便假設在回彈現象的背後，存在著某種深刻的心理或樂理動機。[*]也許是在一個大躍進後，渴望回到一個較為安全狀態的情緒？

我想，音樂心理學在這方面可能幫不上忙。回彈現象之所以如此常見的真正原因，是由心理學家保羅・馮・希波（Paul von Hippel）和大衛・赫倫在一九九〇年代晚期所發現的。[1]在進行了大量針對歐洲、南非、美洲原住民以及中國地區的民謠研究後，他們發現回彈現象只不過是**或然率**的問題罷了：

[*]　關於這方面的早期理論，可參考 L. B. Meyer 所著的 *Explaining Music: Essays and Explorations*（一九七八年，芝加哥大學出版社）。

- 每首歌都有最低音和最高音。

- 一首曲子中最常出現的音，大約就是這個音域中間的某個音。

- 在準備往上的一個大跳躍前，你彈奏的可能正是位於此音域中間的某個音。

- 因此在你彈到這個往上大幅跳躍的最高音時，你所彈奏的可能正是此曲音域中最高的那個音。

- 在大跳躍過後，就會接著彈奏此曲音域中最高的音之一，而接下來要再往上升到很少見的高音，機率就非常小了。但往下降到常見的中等音高的音，可能性就比較大。

- 因此音級往下的機率就相當大。

這類理論對於往下大幅跳躍的情況也成立：接在它之後的，比較可能會是往上的較小音級。

這些現象背後的統計原理，稱之為「回歸平均數」（regression to the mean），並在許多情況下都成立。舉例來說，假設一家店的老闆才剛剛接待了一位身材高大的顧客，那麼下一位顧客可能就會是中等身高，這純粹是因為身材特別高大的人較為罕見罷了。套用到回彈現象的話，這位高大的顧客就等同高音，而下一個顧客就有如曲調中的中等音高的音。

接著，馮・希波和赫倫這兩位心理學家，更進一步探討了從

極低音往上大跳躍的曲調。根據他們的「回歸中等音」理論，在從極低音往上大跳躍之後，接下來不見得會有往下的小跳躍。如果你往上跳到的是一首歌的中等音高的話，那麼曲調由此往上或往下都是可能的。而這點，就是他們最大的研究成果。

兒歌〈小星星〉就是其中一個範例。第一個音「一」就是整首歌最低的音，而第二個音「閃」則跟第一個音相同。接著，音高就大幅跳躍到第二個「一」字，但這一跳只是跳到了全曲的中等音高而已，因此，下一個音可能高，也可能低，或是重複同樣的音。事實上，接下來的第二個「閃」字的確是前一個音的重複，再來就持續往上走，看起來並非屬於回彈現象。

再以之前的店家來比喻的話，這個例子就像是老闆接待了一位身材矮小的顧客後，再上門的就會是中等身材的顧客。而同樣地，第三位顧客可能比這位身高中等的顧客高些、也可能矮些，或是差不多高。

因此，雖然存在有回彈的現象，但原因卻跟音樂或心理層面無關，而純粹只是統計上的事實，亦即任何一首樂曲中，極高或極低的音都是很罕見的，因為很難唱出來，而中等音高的音則很常見。

在我的旋律法則中，只剩下另一條能直接加以說明：也就是

第四條，它指出在大多數樂曲中，小音級要比大音級多得多。原因很顯然是小音級要比大音級好唱得多。由於音樂源自歌唱，因此樂曲便多半是由許多易於唱和的小音級所譜寫而成。

C. 配上和聲

我在第七章中提過，樂曲所造成的許多情緒效果，並非來自旋律本身，而是來自與其他音符組成和聲的方式。要是和聲改變了，一首曲子的情緒渲染力也就會完全改變。如果你在一首曲子中，演奏一連串特別挑選過的和弦，不但能賦予這首曲子更完整的聲音，還能藉由輔助曲中主要的音，來強化旋律。和聲也可用來創造一連串的張弛效果。

若要全面探討如何搭配和聲的話，恐怕得用一整本書（甚至三本）來談才行。但我想在此處主要先針對幾點基本觀念來討論。我們會先從如何使用和弦來輔助曲中最重要的幾個音，並搭配標準、輕快的和聲開始說明。

你若是在鋼琴上以 C 調彈奏〈黑綿羊咩咩叫〉，並從中央 C 開始（也就是俗稱的 C 音），就必須以下列音符順序才能彈出這曲子：

C_4、C_4、G_4、G_4，A_4、B_4、C_5、A_4、G_4，F_4、F_4、E_4、E_4，D_4、D_4、C_4

接著為每個音符配上歌詞：

C_4、C_4、G_4、　G_4，　A_4、B_4、C_5、A_4、G_4，

Baa　baa　black　sheep,　have　you　an-　y　　wool?

F_4、F_4、E_4、E_4，D_4、　D_4、C_4

Yes　sir　yes　sir,　three　bags　full.

你可以看到，我們用來唱 "any" 中的 "an-" 的 C 音，比我們唱 "Baa, baa" 和 "full" 時的音高了八度。倘若這沒問題。但和弦呢？

所謂和弦，就是三個或更多音同時彈奏的組合。[*] 一個和弦裡要用多少音，並沒有限制，因此你甚至可以找幾個朋友一起，同時彈奏鋼琴上所有的音，以製造（恐怖的）八十八音和弦。但在最簡單的和弦中，只會有三到四個音。

若要在音階中製造一個簡單的三音和弦，可先任選音階中的

[*] 若 C_3、C_4 和 C_5 一起彈奏時就不構成和弦，因為就和聲而言，凡音名中有相同字母的音符，彼此都很近似。因此，若要組成和弦的話，就必須選擇 3 個或更多不同字母的音符（如 C、E 和 G）。

某個音，接著往上跳過一個音後，把下一個音加進去，然後再重複一次。就像這樣：

C_2、D_2、E_2、F_2、**G_2**、A_2、**B_2**、C_3、**D_3**、E_3、F_3、G_3、A_3、B_3

　　像這類簡單和弦，是以其中最低的那個音來命名的。在上面這個例子中，我們選擇G、B和D三個音來彈，因此便稱為G大調。在這部分我們會針對三大和弦來討論，這三個和弦可用任一種大調來組合。若以 C 大調來組合時，就會是：

　　C、E、G —— 也就是 C 大調和弦

　　F、A、C —— 也就是 F 大調和弦

　　還有

　　G、B、D —— 也就是 G 大調和弦

　　以上這三組和弦，便是多數西方 C 大調音樂的基礎。*

* 　同樣原理適用於所有大調音樂。

　　而這首古老的兒歌〈黑綿羊咩咩叫〉則是這類和弦用法的典範。它的第一個樂句：

Baa　　baa　　black　　sheep
C　　　C　　　G　　　　G

　　會以 C 大調和弦來伴奏，由於此部分曲調中只有 C 和 G 兩個音，且和弦用的是 C、E 和 G 音，因而曲調及和弦中有許多共通之處，那麼就表示這組和弦是可以輔助曲調的。

　　如果你用鋼琴來彈奏，就不一定要用完全一樣的 C 音和 G 音來彈奏和弦與曲調。你左手也許可以彈 C₃、E₃、G₃ 來組成 C 大調和弦，而右手大拇指彈奏 C₄ 旋律音。鋼琴手會將所有手指都擺在琴鍵上方，隨時準備彈奏下一個音，但在下圖中，我將其他手指收起來，以便讓你清楚看見我彈了哪些音。

▲ 以左手彈奏 C 大調和弦，而以右手彈奏主旋律的 C 音。

接下來看第二個樂句：

have　　you　　an　-　　y
A　　　　B　　　C　　　　A

要是以另一組 C 大調和弦來為這幾個音伴奏的話，就大錯特錯了。這是因為音階中相鄰的音一起彈奏時，聽起來會刺耳不和諧。此樂句中的 A 音，會跟和弦中的 G 音不合；而 B 音則跟 C 音不合。

你可能注意到了，C 大調和弦可輔助 "an-y" 的 C 音，而這就牽涉到了如何選擇能輔助曲中重要音符的和聲問題。各種旋律通常會使用一連串的小音級（如本例中的 A—B—C 即是），因而不論你用的是什麼和弦，多少都會跟其中一些音不合，同時又能輔助其他的音。所以，一般通則就是：跟以節奏來強調的音相合的，就是最悅耳的和弦。

在此例中，節奏上加重的音落在了 "have" 這個字上（試著在唱這首歌時強調這個字，你就會明白我的意思）。在三大主要和弦中，最適合這句「A、B、C、A」旋律，且重音落在第一個 A 音上的，就是 F 大調（F、A、C）。

下一個是較長的、強調 "wool" 這個字的 G 音，它跟 F 大調中的 F 音跟 A 音都不合，因此我們就必須改變和弦。我們可以用 C

大調（C、E、G）或是 G 大調（G、B、D），但由於 C 大調跟樂句的結尾比較合，因此勝出。所有調子中的主音和弦，都會讓人有種回歸與收尾的感覺，這也就是它通常會成為樂曲最後一個和弦的緣故。

現在，我們可以在下方加上適合的和弦，重新譜寫這首歌：

歌詞：	Baa	Baa	Black	Sbeep.	Have	You	An-y	Wool?
曲調：	C_4	C_4	G_4	G_4	A_4	B_4	$C_5\ A_4$	G_4

和弦	G................................				C..............................			G............
	E................................				A..............................			E............
	C................................				F..............................			C............

（每組和弦都有三個音，每個音後方的點表示它持續的時間）

同樣的原理也適用於整首歌，而在唱到 "three bags" 的重複 D 音時，則是用 G 大調（G、B、D）來伴奏。

這是幾乎所有從韋瓦第到瑪丹娜的西方音樂，都採用的基本和聲原理。和聲的和弦，通常包含用來為旋律伴奏的某些音，並將重心放在節奏上予以加強的「重點音」上。

爵士樂的樂手與現代古典樂的作曲者，有時會故意避開這種老套的做法，但別忘了，老套的做法之所以老套，是因為這些做法廣受歡迎且有效。

轉位和弦

眼尖的讀者可能已經注意到了，雖然我在曲調音的字母旁加上了數字，但和弦音卻沒有這麼做。這是因為第九章所介紹的八度等價的緣故。就和聲而言，和弦音的字母要比數字重要得多。

為了讓曲調保持在原本的位置（從 C_4 音開始），你可加以編曲，好讓和弦比曲調低，如 C_2、E_2、G_2；或較高，如 C_6、E_6、G_6。你能清楚地聽到這兩個版本的差異，但兩者的和聲都能成功地輔助並加強某些音，讓聲音更有深度。因而這兩個版本聽起來雖然不同，卻一樣都很悅耳。

以這個做法來推論的話，這些音無須按原本的順序來演奏，也就是 C 為最低音、再來是 E 音，G 音最高。以第一個和弦來看，我們可按其標準形式來運用，如 C_6、E_6、G_6，或也可以保留 E 和 G 原本的位置，把 C 變成最高音：E_6、G_6、C_7。若你想採取極端的做法，就可選用 G_1、C_3、E_7，而和聲也依舊成立。這幾個音不過是 C 大調的另一個版本，因為其中包含了 C 大調的字母。

像這類最低的音為非典型最低音的和弦，稱為「轉位」或「轉位和弦」（inverted chords），因為這樣的和弦有點上下顛倒了。* 轉位對於形成流暢、細膩的和聲來說，是相當重要的。

又來了，我們又要拿大家最熟悉的〈黑綿羊咩咩叫〉，來說明轉位的做法了：

▲ 畫有圓圈的音所組成的是標準C大調和弦（C、E、G），而打叉的音則是標準的F大調和弦（F、A、C）。

* 若和弦一旦轉位後，就不再以最低音來命名了。若你想知道和弦的名字，就必須將它還原到最單純的形式，也就是本篇一開頭所說明的方式，然後再找出最低音才行。

　　若要換成這個和弦，就得將左手放在琴鍵上第一組和弦的位置，然後再將手指向右移動約三吋，以便彈奏第二組和弦。由於這個指法或聲音一點也不細膩，因此這組和聲聽起來就比較唐突。現在不妨看看，要是你只將第一組和弦的 C_2 往上移動八度到 C_3 的話，整個狀況就會變得不那麼怪異：

C_3.............................C_3............................
G_2.............................A_2............................
E_2.............................F_2............................

▲ 現在圓圈位於另一種（轉位）C大調和弦（E、G、C）
　的音上了，而打叉的音則是如之前的圖一樣，位於標
　準的F大調和弦（F、A、C）的音上。

　　這樣一來就流暢多了。現在即使和弦改變了，最高音仍位於同一位置，而其他兩個音則只各自往上移了一個音，也就是從 G_2

往上移到 A_2；E_2 往上移到 F_2。雖然這種和聲變化要複雜得多，但和弦基本上仍是一樣的。八度等價萬歲！（這可不是你常會想到的句子）

運用這種手法，即使是最簡單的曲調，也能創造出上千種編曲與組成和聲的方式，端視你想要從一個和弦流暢地移往另一個、或突然地變化，還是兩者混搭了。

把和弦變得更有趣

同時彈奏和弦中所有的音，是製造和弦最簡單的方式，但其實你可以用一次彈奏一個音的重複型態，而非全部同時彈奏的方式，讓樂曲變得更豐富細膩。像這樣個別的音被拆解開來彈奏的和弦，就稱為「琶音」（意思就是有如琵琶的彈法），不過吉他手和班鳩琴手則叫它為「滾奏」。許多藍草班鳩音樂，就是由一連串快速琶音與曲調交錯混奏而成。在流行樂中，最特別的琶音用法之一，出現在一九六〇年代由 The Animals 樂團所演唱的暢銷金曲〈日昇之屋〉中。

而我們大家最愛的那首兒歌，則可以像這樣用琶音來編曲：

Baa	baa	black	sheep	have you	an -	y	wool?
C	C	G	G	A	B	C A	G

	G		G		C		G	
	E	E	E	E	A	A	E	E
C		C		F		C		

　　大腦相當習慣以一連串獨立的音來接收和聲*，因為我們潛意識裡會將他們組合回去原本的整體和弦。

和弦中有三個以上的音

用來為一首歌伴奏的和弦，通常是這樣譜寫的：

C F
.......... On top of Old Smokey

 C
All covered in snow

 G⁷
I lost my true lover

 C
By courting too slow

*　此處我用的是非常簡單的琶音型態，但你可以將和弦中的音以各種順序、節奏來排列，這套技巧也依舊適用。

　　你要是看到一首歌是以這種型式所譜寫的話，那麼多半是假設你已經知道這首歌了。在歌詞單字上方的英文字母，即表示「一唱到這個字時，就彈奏這個和弦」。在這個例子中，我們在開始唱之前，須先以 C 大調和弦重複彈奏數次*，而 C 大調和弦得重複彈奏直到歌手唱到 "Smoky" 這個字時，樂手就要將和弦改成F大調。至此重複 F 大調和弦直到唱到了 "snow" 這個字後，再將和弦改回 C 大調……依此類推。而下一個 G 字母右邊的小數字 7，則表示 G 大調和弦中多加了一個音，而這個多出來的音便是 F，也就是從 G 音往上起算的第七個音。

　　因此 G^7 和弦包含了下列這幾個音：G、B、D 和 F

　　多出來的 F 音，會對 G 大調和弦產生干擾的效果，當曲調變回最後的 C 大調和弦時，就會強化放鬆與回歸的感受。

　　只要 "On top" 這兩個字是從 C 音開始唱的話，這首歌就適用 C 大調、F 大調和 G^7 和弦，這樣做的話，你稍後在唱到第一行最後一個字 "Smokey" 的 "Smo-" 時，就會發現自己唱的是高八度的 C。但要是高音的C對你來說太高時該怎麼辦呢？

* 大寫的英文字母表示我們要用的是大調和弦，而小調和弦則會在大寫字母後面跟著一個小寫的 "m" 或 "min"，像這樣：Am 或 Amin。

　　沒關係，你可以用較低的音來唱。只要你在音高上的起伏都正確，不論從哪個音開始，歌曲都一樣好聽。不過，你要是換了一個起始音的話，就必須把和弦也換掉才行。例如，你要是從G音開始唱的話，正確的和弦就會是 G 大調、C 大調和 D^7。要是從 E 音開始，和弦就變成了 E 大調、A 大調和 B^7。

　　如我之前所說，和聲是一項很大的主題，前面寥寥幾頁的篇幅，不過示範了簡單的樂曲配上和聲的基本方式罷了。當然，你可以從任一大調的七個音中，挑出三個音來組成和弦，而這類和弦都能偶爾加進三音基本和弦組合中，只是某些和弦比其他的要常見得多。許多流行樂或搖滾樂，都含有（在 C 大調中）**以標準進行的 C 大調、G 大調、A 小調與 F 大調等特定和弦。在一支相當有趣的 YouTube 影片 "4 chord song"（四和弦之歌）中，澳洲喜劇搖滾樂團 Axis of Awesome 以不斷重複這首歌，來示範流行樂常見的和弦進行，並將它拿來做為連續三十首集錦歌的伴奏，從巴布·馬利（Bob Marley）的這首歌曲 No Woman No Cry 到女神卡卡的 Poker Face 都包括在內。

　　只用了少數標準三音和弦的和聲（偶爾加上第四個 G^7 音），

*　為了易於解說，你會發現在本書中好像都用C大調來舉例。但只要你使用適合的和弦，改用任何一個大調小調都可以。以下面這首歌為例，其標準和弦進程是E大調，隨之演進到 E 大調、B 大調、C 小調和 A 大調。

雖然豐富了樂曲的聲音，但通常卻無法增添情緒上的趣味。曲調是普通蛋糕組合上的糖霜，藉由改變原始三音和弦中的一兩個音，或是在你的基本和弦中，加入不同的標準和弦音，就能為樂曲增添複雜度、細緻度以及張力了。

我說的並不是加上比原始三音，純粹只是高或低八度的音而已。利用和弦中不同八度的某些或全部音數次，來當做和弦是相當常見的事。例如，如果你彈奏吉他全部六根弦時，就能為樂曲製造較好的和弦，因此，吉他標準的 E 大調和弦（E、升G、B）就會包含三個 E 音、兩個 B 音和一個升 G 音。就和聲而言，這種複製高八度或低八度音的方式，不算是為原有的和弦組增添額外的音。但假如你要是將其中一個 E 音換成升 F 的話，就可視為加上了新的音，同時也產生出較為複雜的和弦了。

即使是在淺顯的流行歌曲中，也很常見到四或五音的和弦。多出來的音，通常比原始三音要不穩定得多，使和弦聽起來有張力，需要解決（resolution）——而這通常是由下一組和弦來提供。這類張力，不但能為樂曲增添趣味，還如同聽笑話時會期待出現笑梗一般，在你預期情緒獲得釋放時，樂曲也得以延續。

D. 和聲中藏有多少曲調？

在我面前有兩個盒子，一個裡面裝了一根香蕉、一顆蘋果、一粒檸檬和一顆橘子四種水果，第二個盒子中則有一枝筆、一隻錶、一本筆記本和一台相機這四項好用的物品。我的任務就是從這兩個盒子中，各挑出一樣東西來。當我考慮要怎麼挑時，我知道自己可以挑選香蕉，以及四項用品中的一樣；或是挑選蘋果，以及四項用品中的一樣；或是挑選檸檬，以及四項用品中的一樣；也可以挑選橘子，以及四項用品中的一樣。將這四種選擇乘上四項用品，就會產生一共十六種可能的組合。

要是我有第三個裝有其他四種物品的盒子，那麼可能的選擇就變成四乘四乘四，總共有六十四種組合了。由此可見，加進愈多盒子，可能性也就迅速增加了。我在第九章一開始所描述的四名長笛手皆身負任務，他們必須要為聽眾吹奏一共九組、每組四個音如下：

第一組：C_5、G_6、E_4、C_4

第二組：C_5、G_6、E_4、C_4

第三組：G_5、G_6、E_4、C_4

第四組：G_5、G_6、E_4、C_4

第五組：A_5、F_6、C_5、A_4

第六組：B_5、F_6、C_5、A_4

第七組：C_6、F_6、C_5、A_4

第八組：A_5、F_6、C_5、A_4

第九組：G_5、G_6、E_5、C_4

聽眾根本不在乎個別長笛手分別吹的是哪個音，只要他們聽到的各組音是以正確順序吹奏出來的即可。我們不妨假設，所有長笛手都可自行選擇他們想吹的音，並且一號長笛手可以先選。她只要從九組音中挑一個音，且不論選了哪種順序，就會形成某種曲調。

這位長笛手所做的事，正好跟從九個盒子中挑出四種物品的過程一樣。因此在這個簡單的例子中，所可能形成曲調的實際數量，就是將四乘以九遍：$4 \times 4 \times 4 \times 4 \times 4 \times 4 \times 4 \times 4 \times 4 = 262{,}144$。

* * *

當這張單曲樂譜首度出爐時，主曲調是交由一號長笛手來負責，而枯燥的伴奏部分則由其他三位長笛手來負責，就像此表格：

	第一組	第二組	第三組	第四組	第五組	第六組	第七組	第八組	第九組
一號	C_5	C_5	G_5	G_5	A_5	B_5	C_6	A_5	G_5
二號	G_6	G_6	G_6	G_6	F_6	F_6	F_6	F_6	G_6
三號	E_4	E_4	E_4	E_4	C_5	C_5	C_5	C_5	E_5
四號	C_4	C_4	C_4	C_4	A_4	A_4	A_4	A_4	C_4

　　請謹記，任何音符模進都可視為某種曲調。事實上，二、三、四號長笛手都各自吹奏他們自己的曲調，雖然單調且重複，但的確是曲調無誤。

　　由於這些曲調實在太枯燥，以致長笛手們開始反抗了，「我們為何不能將這個跟那個音互調呢？」二號長笛手說。「就以大家所吹奏的第一個音來說，你們已經要求我吹 G_6 這個音四次了，我的麻吉三號長笛手也吹奏 E_4 四次了，我們兩個這樣吹真的很無聊。我們為何不能換音？我可以吹 G_6、E_4、G_6、E_4，而三號可以吹 E_4、G_6、E_4、G_6，這樣樂曲聽起來並不會不同，但卻會讓我們的生活更有樂趣一些。」

　　「對，好主意，」三號長笛手說，「就讓我們把音都對調來吹吧！

　　你吹：E_4、G_6、E_4、G_6、C_5、F_6、C_5、F_6、E_5，
　　我吹：G_6、E_4、G_6、E_4、F_6、C_5、F_6、C_5、G_6。」

「等一下，」四號長笛手說，「這樣豈不是就剩我一個人無聊死了嗎？不然我們三人都對調如何？這樣一來就更有趣了。」

這三位伴奏樂手很快就瞭解到，如果一號長笛手也加入的話，他們的生活就更刺激了。最後這四位長笛手一致同意，他們應該要把全部的音都拿來互相吹奏——包括所有的伴奏音，以及這首〈黑綿羊咩咩叫〉的曲調。

在經過半個小時的協商後（在第三組音中，我用 C_4 來換你的 G_6），長笛手們重新分配了所有音，而且在決定不再吹奏無趣重複的音後，每個人都感覺滿意多了。他們最後從 262,144 種可能性中，選出了下面這一種：

	1	2	3	4	5	6	7	8	9
一號	G_6	E_4	G_5	E_4	A_5	F_6	A_4	C_5	G_5
二號	C_4	G_6	C_4	G_5	C_5	A_4	F_6	A_5	G_6
三號	E_4	C_5	E_4	G_6	F_6	B_5	C_5	F_6	C_4
四號	C_5	C_4	G_6	C_4	A_4	C_5	C_6	A_4	E_5

雖然這一種比我原本的版本更複雜，但卻仍是四位長笛手，以同樣的順序吹奏相同的九組音，因而聽眾根本不會察覺兩者有任何不同之處。他們依舊會聽到 "Baa, baa, black sheep, have you any

wool" 的旋律，以及同樣簡單的伴奏和聲。

若我請你拿一枝鉛筆，為新分配表中的旋律音畫底線的話，我猜你大概會花上兩三分鐘，拿它跟我的原版本做交叉比對。很令人驚奇的是，我們的雙耳永遠會立即為旋律音「畫線」，且幾乎毫不費力。

以下為畫了線並加粗的曲調音：

	1	2	3	4	5	6	7	8	9
一號	G_6	E_4	**\underline{G}_5**	E_4	**\underline{A}_5**	F_6	A_4	C_5	**\underline{G}_5**
二號	C_4	G_6	C_4	**\underline{G}_5**	C_5	A_4	F_6	**\underline{A}_5**	G_6
三號	E_4	**\underline{C}_5**	E_4	G_6	F_6	**\underline{B}_5**	C_5	F_6	C_4
四號	**\underline{C}_5**	C_4	G_6	C_4	A_4	C_5	**\underline{C}_6**	A_4	E_5

即使有畫底線加粗的輔助，若想從其他眾音中辨認出潛藏的曲調，仍需要費些力氣，不過，卻無法瞞過我們的雙耳。就像我在第十一章中所說，人類的聽力系統會運用相似性、相近性、連續性以及共同命運等原則，從伴奏中將曲調凸顯出來，在本篇的例子中，就是要從二十幾萬的可能性中，將那一個曲調辨認出來！

E. 音階與調

在本篇中，我會探討如何利用「純律」系統，來選擇大調音階中的音。我在第十二章中說過，一開始只有兩個音：主音，和高它八度的音。

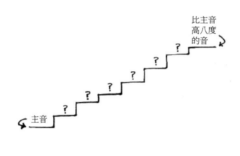

這兩個音之所以彼此合調，是因為這個「高八度」音的兩個循環，剛好與主音的一個循環一致。換句話說，這兩個音之所以相合，是因為兩個二分之一等於一。若延著這條主軸往下思索的話，就不難發現，由於三個三分之一也等於一，想當然，循環時間是主音的三分之一的音，也同樣會跟主音合調。而跟主音循環完全契合的三個循環，豈不是跟八度音聽起來一樣好嗎？

這樣是沒錯，但現在有個問題是，這個新的音甚至比高八度的音還要高，就音階而言，所有音都必須要在八度以內才行，而

這個新的音實在是太高了。

好在「八度等價」來解圍了。我們都知道，任何兩個相距八度的音，因為關係夠緊密，以致比這個「太高」的音低了八度的音，也能夠配合得相當好。而實際上也是，這個音的循環時間，是三分之一的兩倍，也就是主音循環時間的三分之二。

雖然主音的一個循環，跟新音的一、二或三個循環不相符，但卻可以退而求其次：主音的兩個循環剛好是新音的三個循環，因此能形成良好的重複型態。由於重複型態遍及主音的兩個循環，因此強度不及之前所說的八度音組合，但在我們聽來仍舊相當悅耳。

同理，如果我們以循環時間為主音 ¾ 的音來看，就會發現它的四次循環，能跟主音的三次循環吻合。當然，這也會形成好聽的組合。

現在，音階中就有四個音了，這四個音的循環時間如下：

- 主音的循環時間（即主音）
- 主音循環時間的¾
- 主音循環時間的⅔
- 主音循環時間的½（即比主音高八度的音）

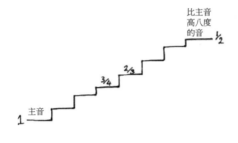

因此，顯而易見的，跟主音循環時間形成簡單分數關係的，就是能跟主音合調的音。其實，我們現在就可以定義這個名詞「合調」：

如果一個音的數次循環時間，剛好跟另一個音的數次循環時間完全吻合時，這兩個音就彼此合調。

而這就是我們找出音階中，其他所有音的方式。利用簡單的分數關係，我們就能組成一個有八個音的大調音階，且這八個音都跟主音合調。下面列出的即是所有跟主音有分數關係的音，從

第一個主音開始：

　　一號音，即主音及其循環時間。

　　二號音的循環時間為主音循環時間的 8/9。

　　三號音的循環時間為主音循環時間的 4/5。

　　四號音的循環時間為主音循環時間的 3/4。

　　五號音的循環時間為主音循環時間的 2/3。

　　六號音的循環時間為主音循環時間的 3/5。

　　七號音的循環時間為主音循環時間的 8/15。

　　八號音的循環時間為主音循環時間的 1/2（即「高八度」的音）。

　　如果你跟主音一起彈奏這些音，就會產生我之前畫的那種重複型態，每個分子數皆是每種循環在重複前，主音循環的次數。

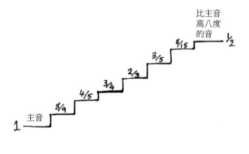

　　這種從簡單分數關係中挑選音的系統，能創造所謂的「純音

階」。之所以用「純」來稱呼，是因為它的原文字 "just"，在過去有著「正確」或「真實」的涵義。而其中有些分數顯然要比其他的更單純。當我們聽到這些跟主音一起演奏的音時，會發現聽起來最悅耳的，是由分子數最小的音所組成的旋律。我們的聽覺系統認為，重複不超過四或五個主音循環的音組，聽起來就會很悅耳，且次數愈少的愈好聽。比方說，在跟主音一起演奏時，½ 循環的音就要比 ⅔ 的好聽；而後者又比 ¾ 的音更勝一籌。

但在音階中，卻有兩個音在跟主音一起彈奏時，會聽起來一點也不悅耳。你可能已經猜到了，就是分子數最大的那兩個音：⁸⁄₉ 和 ⁸⁄₁₅。在這兩種情形中，我們都必須等到主音循環八次後，才會產生重複的型態。人類的聽覺系統很難理解這類情形，因此這兩組音聽起來就會比較衝突，而非和諧。

雖然當音階中這兩個音跟主音一起彈奏時，聽起來並不悅耳，但**仍然跟**主音合調，因為在它們的循環中，會有幾次是跟主音的幾個循環完全相合的。

你可能會想，既然音階中有兩個音，在跟主音一起演奏時雖然合調，但卻並不好聽，那又為何非要加入這兩個音不可呢？原因就是，如果沒有這兩個音，那麼在音階中主音的兩邊，就會各有一個很大的落差，而為了有易於唱和的小音級，就必須填補這些落差，因此，我們就會採用最「合調」的音來解決這項問題了。

純音階的問題

表面上，純音階是將八度拆開來，以便提供我們可用數量的音的絕佳方式。我們有主音、一個高八度的音，以及兩者中間六個跟主音合調的音。萬歲！

唉！要是人生（和音樂）有這麼簡單就好了……。

一號音（主音）和五號音一起彈奏時之所以好聽，是因為五號音的循環時間，剛好是一號音循環時間的三分之二。而二號音和六號音之間，本來也應該有同樣的關係，但其實並沒有。你也許會懷疑它們的分數關係可能不同：1 和 ⅔（一號音和五號音）間的關係很單純，但 ⅚ 和 ⅗（二號音和六號音）間的關係，則絕對要複雜得多。六號音的三次循環，要比二號音的兩次循環稍長，差異雖不大，但卻足以顯示，比起較低音的兩次循環與較高音的三次循環完全相合，此例中的較低音得要二十七個循環，才能完全相合。

這樣一來，較高音的四十次循環，會與較低音的二十七次循環相合，但由於這組音的型態要花很長時間才能重複，因此我們的聽覺系統，便會假設這兩個音並不太合，沒能通過「合調」的測試。你應該還記得，要想「合調」的話，其中一個音的**數次循**環時間，就必須跟另一個音的數次循環時間完全吻合才行。而二

十七次對「數次」來說,便顯得過多了,因此這個組合聽起來也就不合調了。

這就是純音階和各種調子間的問題:單純分數關係可確保所有音都跟主音合調,但其他音彼此之間卻可能是不合調的。*

如果你用純音階來為鋼琴調音,並且像多數西方樂曲一樣,想三不五時變換調子的話,就會出現另一個根本性的問題。在鋼琴或任何一種鍵盤樂器上,你無法在某些和弦不走音的情況下,將音調成純律系統。而這正是我們採用另一種不同調音系統的原因,此系統稱為平均律,是專門用來為固定音高的樂器調音的。

平均律

平均律並不是採用分數形式,來決定音階中每個音的循環時間或頻率。它是利用數學公式,讓所有半音間的差距都完全一致。

平均律系統乃是由中國學者朱載堉於一五八〇年,以及伽利略的父親伽利萊(Vincenzo Galilei)於一五八一年各自計算出來

* 對偏好數字遊戲的人來說,也許會喜歡這種純律系統中並非事事行得通的證據。在大調中,一號音和三號音之間相差了四個半音,而一號音和八號音之間則相差了十二個半音。因此,四個半音差的三倍就等於一個八度:即 $\frac{5}{4} \times \frac{5}{4} \times \frac{5}{4}$ 等於 $\frac{1}{2}$。但要是認真計算一下的話,就會發現答案(0.512)要比 $\frac{1}{2}$ 稍微多一些。

的。這套系統直到一七○○年代才普遍獲得採用，英國鋼琴製造商 Broadwood 甚至在一八四六年之前，都不願換成平均律系統。

伽利萊和朱載堉發現，一旦將問題清楚並有條理地列出來，那麼計算平均律系統就易如反掌了：

1. 高八度的那個音的頻率，必須是較低音的兩倍。
2. 必須將八度分成十二個半音。
3. 這十二個音級必須均等。（即任兩個相差一個音級的音，其頻率比例必須永遠一致。）

為了符合這些原則，這兩位聰明人計算出，兩個音之間的頻率必須增加 5.9463%，也就是一個半音的差距。* 這也表示音階中大多數的音，比純率系統中的音高，都要稍微高或低一些。

且讓我們比較一下純律，以及平均律 A 大調和弦（由 A、升 C 和 E 三個音所組成）的不同之處。兩個系統都以 440Hz 的 A 音為起始音，但其他音的頻率卻稍有不同。以純律系統而言，比 A 音高的 E 音頻率，剛好是四百四十的一點五倍，也就是 660Hz。但在平均律系統中，卻略微調整為 659.2Hz。而升C音的調整幅度

* 舉例來說，若A音的頻率為 110Hz，那麼高它半音的音（稱為升A或降B）的頻率，就會是 110 乘以 1.059463，也就是116.54Hz。而下一個B音的頻率，就會是 116.54 乘以 1.059463，也就是 123.47Hz，依此類推。

則又更大，從 550Hz 變成了 554.4Hz。

這些差異說明了純律 A 大調和弦聽起來會非常悅耳，但平均律大調和弦聽起來卻只是普通悅耳罷了。不過，可以彌補的是，由於純律系統中的某些和弦聽起來明顯是走調的，而所有平均律系統中的和弦，聽起來卻同樣和諧。

音樂界對於平均律的熱烈爭論已有兩百多年了，音樂學家羅斯・W・達芬（Ross W. Duffin）所著的《平均律如何破壞和聲——以及你為何要在意它》（*How Equal Temperament Ruined Harmony [and Why You Should Care]*）乃是這方面的傑作，我想大家都很清楚他支持的是哪一邊。不過，你所聽過的許多樂曲，尤其是鋼琴獨奏曲，都是經過平均律調音之後演奏的，因此，很顯然這樣的妥協是很圓滿的。

自一八五〇年到目前為止，雖然某些支持者仍偏好使用各種調整純律的方式，好讓純律系統在運用上能更平均，但平均律卻仍是西方固定音高樂器最愛用的調音系統。若各位對此議題感興趣的話，可上 YouTube 搜尋 "musical temperament"，就會看到相當多比較各種調音系統的影片。

不過，就像我在第十二章最後所說，雖然平均律是用於**固定音高樂器**，如鍵盤樂器等的調音系統，但只演奏可變音高樂器的

族群（歌手、提琴手等），則經常使用純律來調音，在演奏緩慢、配上和聲的樂曲時尤其如此。一個演奏可變音高樂器的高明樂手，在演奏時能變換音高，以彌補純律系統本身的問題，並製造出比平均律更為純粹的和聲。

若干繁瑣細節

致謝

跟上一本《好音樂的科學》一樣，我還是想獨攬本書全部功勞，並把各位讀者發現到的所有疏漏、錯誤以及蠢事都推到其他人身上。但不幸的是，我的詭計注定要失敗，因為我不得不承認，在過去四年寫作本書的過程中，真的得到太多人的幫助了。

首先，我想感謝我那位傑出又見多識廣的編輯 Tracy Behar，以及她在 Little, Brown 出版社的同事 Jean Garnet、Genevieve Nierman 和 Ben Allen 所給予的建議與支持。也要感謝Amanda Heller 細心嚴謹的文稿編輯。

許許多多音樂專家與心理學家們在讀過書中各篇章後，都不吝給予鼓勵與意見，其中要特別感謝的，是在音樂界德高望重的朵伊區教授，她十分慷慨地撥冗閱讀了好幾章內容，同時也要謝謝 Nicky Dibben、David Hargreaves、約翰‧斯洛博達以及珊卓拉‧崔赫伯等教授。

而我的**英雌**女友金，則因為詳讀並更正了十個左右的手稿版本，並在每一次我的電腦做了蠢事或壞事時，提供冷靜與專業的技術支援，而獲頒金牌。最要感謝的，是我的友人 John Wykes 博士，他不斷地提供良好建言、資料以及嚴格的指導，讓我的作品

獲得很大的改善,並將事情解說得恰如其分!

要是沒有上述這些人(以及我的朋友們 Rod O'Conner、Pierre Lafrance、Jim Carpenter、Whit、John Dingle、Patrica Lancaster、Mini Grey、Jo Grey、Bob和Jen Malone、Clem Young、David Osborne 以及 DJ Fresh)的鼎力相助與建議,我恐怕就無法將所有精采內容付梓了。

至於書中那些疏漏、錯誤以及愚蠢的部分,我在此清楚申明,它們一點都不關我的事,一如既往,我認為唯有將這一切問題,都歸咎於我國中時期的地理老師,也就是住在英國蘭開夏郡埃克爾斯市蒙特貝克路十四號B棟的 Nigel Jones 先生,才說得過去。若有任何負面意見、法律訴訟,或是請求賠償的話,敬請直接寄信到上述地址給他。

多謝!

本人信箱:howmusicworks@yahoo.co.uk

約翰敬上

最後,我還要感謝以下兩家授權讓我引用歌詞的公司:約翰‧佛格堤(John Cameron Fogerty)創作的 Bad Moon Rising 歌詞,由 Concord Music Group, Inc. 授權重製。巴布狄倫創作的 Make You Feel My Love 歌詞,由 Bob Dylan Music Co. 授權重製。

聆賞推薦

A. 推薦曲目

以下是你可能有興趣聆聽的曲目簡介，我已將古典、爵士以及世界音樂這三種音樂類型，每類盡量限縮在五首之內，要不然這一列下來會沒完沒了，而且我不認為會有人喜歡我所挑選的一九七〇年代的前衛搖滾樂。以下是我精心挑選的曲目，希望你會喜歡。

世界音樂

1. *Real World 25*，多人合輯。此張專輯為 Real World 唱片過去二十五年來的精選輯，也是我在此類型中最推薦的一張。

2. *O Paraíso*，是由葡萄牙知名抒情樂團聖母合唱團（Madredeus）和一位傑出女歌手所演唱的專輯。

3. *A Meeting by the River*，是雷‧庫德（Ry Cooder）和 V. M. Bhatt 以滑音吉他（slide guitar）所彈奏的東西合璧之作。

4. *The Very Best of Éthiopiques*，多人合輯。此為非洲爵士樂

的精選輯。市面上有一兩張同名專輯，我所推薦的是由 Manteca所發行的那張，封面是一個人一隻手向上指的圖片。

5. *Mustt*，由優秀的巴基斯坦歌手努斯拉‧法帖阿里汗（Nusrat Fateh Ali Khan）所演唱的專輯。

爵士樂

1. 邁爾士‧戴維斯的 *Kind of Blue*，是一張以小號、薩克斯風、鋼琴、貝斯和鼓所演奏的性感爵士專輯。
2. 凱斯‧傑瑞特（Keith Jarrett）的即興爵士鋼琴演奏專輯 *The Köln Concert*。
3. 吉米‧霍爾（Jim Hall）和比爾‧艾文斯的鋼琴與吉他二重奏之爵士標準曲目*Undercurrent*。
4. E.S.T的二十一世紀爵士三重奏 *Seven Days of Falling*。
5. 強哥‧海因哈特（Django Reinhardt）及史提芬‧葛瑞波利（Stéphane Grappelli）來自巴黎的性感搖擺樂*Souvenirs*。

古典樂

1. 西班牙作曲家羅德利哥（Joaquín Rodrigo）所譜寫最著名

的吉他協奏曲 *Concierto de Aranjuez*。我個人最喜愛的版
本，是由知名吉他手約翰・威廉斯（John Williams），以及
美國指揮家奧曼第（Eugene Ormandy）在一九六五年指揮
費城交響樂團的演出。通常這張 CD 上還會一併收錄羅德
利哥的 *Fantasia para un Gentilhombre*，這首也相當棒，是
一張充滿歡樂、陽光氛圍的西班牙專輯。

2. 莫札特的長笛協奏曲，通常也跟他的雙簧管協奏曲與低音
管協奏曲，一起收錄在 CD 中。

3. 沃恩威廉斯（R. Vaughan Williams）的 *Fantasia on a Theme
of Thomas Tallis*。CD 中通常還會收錄其他較輕鬆的樂曲，
如沃恩威廉斯的〈The Lark Ascending〉等。我個人喜愛的
是由英國指揮家馬利納（Neville Marriner）指揮聖馬丁學
院室內樂團（Academy of St. Martin in the Fields）所演奏的
CD 版本（ARGO414595-2）。

4. 巴哈全套的魯特組曲。我最喜愛的是由美國吉他手 Sharon
Isbin 所演奏的 CD 版本（Virgin Classics 0777 7595032 8）。

5. 美國作曲家約翰・阿當斯（John Adams）將現代極簡技巧
與優美曲調相結合的作品 *Harmonium*。我最喜歡的版本，
是由荷蘭指揮家瓦爾特（Edo De Waart）指揮舊金山市立
交響樂團的演奏錄音（ECM 821 465-2）。

B. 推薦影片

　　以下是我無意間在 YouTube 上發現或聽他人介紹，且各位可能會覺得有趣、好笑或精采的幾支片子，有興趣的讀者不妨於網路上搜尋瀏覽。

1. The world's oldest musical instrument (40,000 BCE)。
 全世界最古老的樂器（西元前四萬年）。取自德國考古團隊。以長毛象象牙和鳥骨做成的長笛，我在第十五章中有提到過。

2. The Concert for George，由印度國寶西塔琴大師香卡之女安諾舒卡·香卡（Anoushka Shankar）所製作的ＨＤ高畫質影片，第二到四部分。
 安諾舒卡彈奏西塔琴，並指揮由東西方樂器與歌手所組成的弦樂團，艾瑞克·克萊普頓（Eric Clapton）負責彈奏吉他。

3. KT Tunstall 演唱的這首歌Black Horse and the Cherry Tree，Jools Holland 主持的 BBC現場音樂節目，RAVE，HD高畫質。
 KT Tunstall 的電視處女秀——其中只有她的歌聲、一把吉他、一支鈴鼓，以及很炫的循環演奏技術。她踩在地板上

的循環錄音效果器（looper）是一種電子裝置，能錄下她
正在演奏（唱）的音效，並隨即加進後面演唱的部分，以
營造層層堆疊的聲音效果。

4. Just Intonation vs Equal Temperament。

影片中講述純律與平均律的比較，各種音階系統的介紹。

5. Extraordinaire instrument de musique。

有趣的動畫。

參考書目與延伸閱讀

A. 主要參考書籍與延伸閱讀建議

第一章：你的音樂品味為何？

Adrian North and David Hargreaves, "Musical Preference and Taste," chap. 3 of *The Social and Applied Psychology of Music* (Oxford University Press, 2008).

Peter J. Rentfrow and Jennifer A. McDonald, "Preference, Personality, and Emotion," chap. 24 of *Handbook of Music and Emotion: Theory, Research, Applications,* ed. Patrick Juslin and Justin Sloboda (Oxford University Press, 2010).

第二章：歌詞，以及樂曲中的意涵

Adrian North and David Hargreaves, *The Social and Applied Psychology of Music* (Oxford University Press, 2008).

第三章：音樂與你的七情六欲

Patrik Juslin and John Sloboda, "Music and Emotion," chap. 15 of *The Psychology of Music,* 3rd ed., ed. Diana Deutsch (Academic Press, 2013).

John Sloboda, "Music in Everyday Life: The Role of Emotions," chap. 18 of *Handbook of Music and Emotion: Theory, Research, Applications,* ed. Patrik Juslin and John Sloboda (Oxford University Press, 2010)

第四章：重複、驚喜和雞皮疙瘩

Elizabeth Helmuth Margulis, *On Repeat: How Music Plays the Mind* (Oxford University Press, 2014).

David Huron, *Sweet Anticipation: Music and the Psychology of Expectation* (MIT Press, 2006).

Patrik Juslin and John Sloboda, "Music and Emotion," chap. 15 of *The Psychology of Music,* 3rd ed., ed. Diana Deutsch (Academic Press, 2013).

第五章：音樂如良藥

Suzanne B. Hanser, "Music, Health and Well-Being," chap. 30 of *Handbook of Music and Emotion: Theory, Research, Applications,* ed. Patrik Juslin and John Sloboda (Oxford University Press, 2010).

Adrian North and David Hargreaves, "Music, Business, and Health," chap. 5 of *The Social and Applied Psychology of Music* (Oxford University Press, 2008).

第六章：音樂真能讓你更聰明嗎？

E. Glenn Schellenberg and Michael W. Weiss, "Music and Cognitive Abilities," chap. 12 of *The Psychology of Music,* 3rd ed., ed. Diana Deutsch (Academic Press, 2013).

第七章：從《驚魂記》到《星際大戰》：電影配樂的魔力

Kathryn Kalinak, *Film Music: A Very Short Introduction* (Oxford University Press, 2010).

Siu-Lan Tan, Annabel Cohen, Scott Lipscombe, and Roger Kendall, eds., *The Psychology of Music in Multimedia* (Oxford University Press, 2013).

Annabel Cohen, "Music as a Source of Emotion in Film," chap. 31 of *Handbook of Music and Emotion: Theory, Research, Applications,* ed. Patrik Juslin and John Sloboda (Oxford University Press, 2010).

第八章：你有音樂天分嗎？

Geoff Colvin, *Talent Is Overrated* (Nicholas Brealey Publishing, 2008).

Adrian North and David Hargreaves, "Composition and Musicianship," chap. 2 of *The Social and Applied Psychology of Music* (Oxford University Press, 2008).

Isabelle Peretz, "The Biological Foundations of Music: Insights from Congenital Amusia," chap. 13 of *The Psychology of Music,* 3rd ed., ed. Diana Deutsch (Academic Press, 2013).

第九章：音符小基礎

John Powell, *How Music Works: The Science and Psychology of Beautiful Sounds, from Beethoven to the Beatles and Beyond* (Little, Brown and Company, 2010).

Charles Taylor, *Exploring Music: The Science and Technology of Tones and Tunes* (IOP

Publishing, 1992).

Ian Johnston, *Measured Tones* (IOP Publishing, 1989).

第十章：曲調裡有什麼？

David Huron, *Sweet Anticipation: Music and the Psychology of Expectation* (MIT Press, 2006).

Aniruddh D. Patel and Steven M. Demorest, "Comparative Music Cognition: Cross-Species and Cross-Cultural Studies," chap. 16 of *The Psychology of Music*, 3rd ed., ed. Diana Deutsch (Academic Press, 2013).

David Temperley, *Music and Probability* (MIT Press, 2010).

第十一章：將曲調從伴奏中解放出來

Diana Deutsch, "Grouping Mechanisms in Music," chap. 6 of *The Psychology of Music*, 3rd ed., ed. Diana Deutsch (Academic Press, 2013).

第十二章：別相信自己的耳朵

William Forde Thompson, "Intervals and Scales," chap. 4 of *The Psychology of Music*, 3rd ed., ed. Diana Deutsch (Academic Press, 2013).

John A. Sloboda, "Music, Language, and Meaning," chap. 2 of *The Musical Mind: The Cognitive Psychology of Music* (Oxford University Press, 1985).

第十三章：不協和音

Isabelle Peretz, "Towards a Neurobiology of Musical Emotions," chap. 5 of *Handbook of Music and Emotion: Theory, Research, Applications,* ed. Patrik Juslin and John Sloboda (Oxford University Press, 2010).

William Forde Thompson, "Intervals and Scales," chap. 4 of *The Psychology of Music*, 3rd ed., ed. Diana Deutsch (Academic Press, 2013).

第十四章：音樂人如何觸動我們的情緒

Andreas C. Lehman, John A. Sloboda, and Robert H. Woody, *Psychology for Musicians* (Oxford University Press, 2007).

Eric Clarke, Nicola Dibben, and Stephanie Pitts, *Music and Mind in Everyday Life*

(Oxford University Press, 2010).

Bruno Nettl, "Music of the Middle East," chap. 3 of Bruno Nettl et al., *Excursions in World Music,* 2nd ed. (Prentice-Hall, 1997).

Reginald Massey and Jamila Massey, "Ragas," chap. 10 of *The Music of India* (Stanmore Press, 1976).

第十五章：我們為何會愛上音樂

Marjorie Shostak, *Nisa: The Life and Words of a !Kung Woman* (Routledge, 1990).

Laurel J. Trainor and Erin E. Hannon, "Musical Development," chap. 11 of *The Psychology of Music,* 3rd ed., ed. Diana Deutsch (Academic Press, 2013).

Raymond MacDonald, David J. Hargreaves, and Dorothy Miell, "Musical Identities," chap. 43 of *The Oxford Handbook of Music Psychology,* ed. Susan Hallam, Ian Cross, and Michael Thaut (Oxford University Press, 2009).

B. 各章附註資料來源

　　以下列出的是在本書各章中所引用，由心理學家、社會學家、音樂學家，以及各派別的專「家」們，所發表或出版原始著作的詳細資料出處。如有相關研究人員發現本人引用有誤、或未獲知會的話，本人謹致上最深的歉意，並請盡速與我聯絡，以便於再版時更正。

第一章：你的音樂品味為何？

1. Peter J. Rentfrow and Jennifer A. McDonald, "Preference, Personality and Emotion," chap. 24 of *Handbook of Music and Emotion: Theory, Research, Applications,* ed. P. N. Juslin and J. A. Sloboda (Oxford University Press, 2010), sec. 24.2.

2. See reference 1, section 24.3.2.

3. P. J. Rentfrow and S. D. Gosling, "The Do Re Mi's of Everyday Life: The Structure and Personality Correlates of Music Preferences," *Journal of Personality and Social Psychology* 84 (2003): 1236–56.

4. Adrian North and David Hargreaves, "Musical Preference and Taste," chap. 3 of *The Social and Applied Psychology of Music* (Oxford University Press, 2008).

5. M. B. Holbrook and R. M. Schindler, "Age, Sex and Attitude towards the Past as

Predictors of Consumers' Aesthetic Tastes for Cultural Products," *Journal of Marketing Research* 31 (1994): 412–422. See also M. B. Holbrook, "An Empirical Approach to Representing Patterns of Consumer Tastes, Nostalgia, and Hierarchy in the Market for Cultural Products," *Empirical Studies of the Arts* 13 (1995): 55–71. And M. B. Holbrook and R. M. Schindler, "Commentary on 'Is There a Peak in Popular Music Preference at a Certain Song-Specific Age? A Replication of Holbrook and Schindler's 1989 Study,' " *Musicae Scientiae* 17, no. 3 (2013): 305–308.

6. A. C. North, D. J. Hargreaves, and S. A. O'Neill, "The Importance of Music to Adolescents," *British Journal of Educational Psychology* 70, no. 2 (June 2000): 255–272.

7. Carl Wilson, *Let's Talk about Love: A Journey to the End of Taste* (Bloomsbury, 2007), p. 91.

8. North and Hargreaves, "Musical Preference and Taste" (see reference 4).

9. Vladimir Konecni and Dianne Sargent-Pollock, "Choice between Melodies Differing in Complexity under Divided-Attention Conditions," *Journal of Experimental Psychology: Human Perception and Performance* 2 (1976): 347–356.

10. R. G. Heyduk, "Rated Preference for Musical Composition as It Relates to Complexity and Exposure Frequency," *Perception and Psychophysics* 17 (1975): 84–91; See also North and Hargreaves, "Musical Preference and Taste" (see reference 4).

11. A. N. North and D. Hargreaves, "Responses to Music in Aerobic Exercise and Yogic Relaxation Classes," *British Journal of Psychology* 87, no. 4 (1996): 535–547.

12. Adrian North, David Hargreaves, and Jennifer McKendrick, "The Influence of In-Store Music on Wine Selections," *Journal of Applied Psychology* 84, no. 2 (1999): 271–276. See also Adrian North and David Hargreaves, "Music, Business, and Health," chap. 5 of *The Social and Applied Psychology of Music* (Oxford University Press 2008).

13. Charles Areni and David Kim, "The Influence of Background Music on Shopping Behaviour: Classical versus Top Forty Music in a Wine Store," *Advances in Consumer Research* 20 (1993): 336–340.

14. Adrian North, "Wine and Song: The Effect of Background Music on the Taste of Wine," *British Journal of Psychology* 103, no. 3 (August 2012): 293–301.

15. Peter Stone and Susan Hickey, "Sound Matters," documentary on Irish radio station RTE, broadcast December 10, 2011.

16. Ronald Milliman, "Using Background Music to Affect the Behavior of Supermarket Shoppers," *Journal of Marketing* 46 (1982): 86–91.

17. Ronald Milliman, "The Influence of Background Music on the Behavior of Restaurant Patrons," *Journal of Consumer Research* 133 (1986): 286–289.

18. Clare Caldwell and Sally Hibbert, "The Influence of Music Tempo and Musical Preference on Restaurant Patrons' Behavior," *Psychology and Marketing* 19 (2002): 895–917.

19. T. C. Robally, C. McGreevy, R. R. Rongo, M. L. Schwantes, P. J. Steger, M. A. Wininger, and E. B. Gardner, "The Effect of Music on Eating Behavior," *Bulletin of the Psychonomic Society* 23 (1985): 221–222.

20. North and Hargreaves, "Music, Business, and Health" (see reference 12). See also Adrian North and David Hargreaves, "The Effect of Music on Atmosphere and Purchase Intentions in a Cafeteria," *Journal of Applied Social Psychology* 28 (1998): 2254–73.

21. North and Hargreaves, "Music, Business, and Health" (see reference 12), p. 290.

第二章：歌詞，以及樂曲中的意涵

1. V. Stratton and A. H. Zalanowski, "Affective Impact of Music vs. Lyrics," *Empirical Studies of the Arts* 12 (1994): 129–140.

2. Vladimir Konecni, "Elusive Effects of Artists' 'Messages,' " in *Cognitive Processes in the Perception of Art,* ed. W. R. Crosier and A. J. Chapman (Elsevier, 1984), pp. 71–93.

3. J. Leming, "Rock Music and the Socialisation of Moral Values in Early Adolescence," *Youth and Society* 18 (June 1987): 363–383.

4. William Drabkin, notes to mini-score, Beethoven Symphony no. 6, Eulenburg ed., no. 407 (Eulenburg 2011), p. 8.

5. Eric F. Clarke, "Jimi Hendrix's 'Star Spangled Banner,'" chap. 2 of *Ways of Listening: An Ecological Approach to the Perception of Musical Meaning* (Oxford University Press, 2005).

6. Jostein Gaarder, *Sophie's World: A Novel about the History of Philosophy* (1991; Orion, 2000).

7. Adrian North and David Hargreaves, *The Social and Applied Psychology of Music* (Oxford University Press, 2008), p. 79.

8. Philip Ball, *The Music Instinct: How Music Works and Why We Can't Do Without It* (Bodley Head, 2010), p.241.

第三章：音樂與你的七情六欲

1. N. H. Frijda, "The Laws of Emotion," *American Psychologist* 43, no. 5 (May 1988): 349–358.
2. Patrik Juslin and John Sloboda, "Music and Emotion," chap. 15 of *The Psychology of Music*, 3rd ed., ed. Diana Deutsch (Academic Press, 2013).
3. Robert Plutchik, *Emotions and Life: Perspectives from Psychology, Biology, and Evolution* (American Psychological Association, 2003).
4. Deryck Cooke, *The Language of Music* (Oxford University Press, 1959), p. 115.
5. See reference 4, p. 55.
6. W. F. Thomson and B. Robitaille, "Can Composers Express Emotions through Music?" *Empirical Studies of the Arts* 10 (1992): 79–89.
7. P. N. Juslin, S. Liljestrom, P. Laukka, D. Vastfjall, and L.-O. Lundqvist, "Emotional Reactions to Music in a Nationally Representative Sample of Swedish Adults: Prevalence and Causal Influences," *Musicae Scientiae* 15 (July 2011): 174–207.
8. L.-O. Lundqvist, F. Carlsson, P. Hilmersson, and P. N. Juslin, "Emotional Responses to Music: Experience, Expression and Physiology," *Psychology of Music* 37 (2009): 61–90.
9. Juslin and Sloboda, "Music and Emotion" (see reference 2).
10. Lars Kuchinke, Herman Kappelhoff, and Stefan Koelsch, "Emotion in Narrative Films: A Neuroscientific Perspective," chap. 6 of *The Psychology of Music in Multimedia*, ed. Siu-Lan Tan, Annabel Cohen, Scott Lipscombe, and Roger Kendall (Oxford University Press, 2013).
11. Anne Blood and Robert Zatorre, "Intensely Pleasurable Responses to Music Correlate with Activity in Brain Regions Implicated in Reward and Emotion," *Proceedings of the National Academy of Sciences* 98 (September 2001): 11818–23.
12. Stefan Koelsch, T. Fritz, D. Y. von Cramon, K. Muller, and A. D. Friederici, "Investigating Emotion with Music: An FMRI Study," *Human Brain Mapping* 27 (2006): 239–250.
13. Juslin and Sloboda, "Music and Emotion" (see reference 2).
14. Juslin and Sloboda, "Music and Emotion" (see reference 2).

15. P. N. Juslin, S. Liljestrom, D. Vastfjall, G. Barradas, and A. Silva, "An Experience Sampling Study of Emotional Reactions to Music: Listener, Music and Situation," *Emotion* 8 (2008): 668–683.

16. William Forde Thompson, *Music, Thought, and Feeling: Understanding the Psychology of Music*, 2nd ed. (Oxford University Press, 2015), p. 179.

17. John Sloboda, *Exploring the Musical Mind: Cognition, Emotion, Ability, Function* (Oxford University Press, 2004), pp. 319–331.

18. John Sloboda, "Music in Everyday Life: The Role of Emotions," chap. 18 of *Handbook of Music and Emotion: Theory, Research, Applications,* ed. Patrik Juslin and John Sloboda (Oxford University Press, 2010).

19. E. Bigand, S. Filipic, and P. Lalitte, "The Time Course of Emotional Response to Music," *Annals of the New York Academy of Science* 1060 (2005): 429–437.

20. Sloboda, "Music in Everyday Life: The Role of Emotions" (see reference 18), p. 495.

21. J. H. McDermott and M. D. Hauser, "Nonhuman Primates Prefer Slow Tempos but Dislike Music Overall," *Cognition* 104 (2007): 654–668.

22. Aniruddh Patel and Steven Demorest, "Comparative Music Cognition: Cross-Species and Cross-Cultural Studies," chap. 16 of Deutsch, *The Psychology of Music* (see reference 2).

23. K. E. Gfeller, "Musical Components and Styles Preferred by Young Adults for Aerobic Fitness Activities," *Journal of Music Therapy* 25 (1988): 28–43. See also Suzanne B. Hanser: "Music, Health and Well-Being," chap. 30 of Juslin and Sloboda, *Handbook of Music and Emotion* (see reference 18).

24. Sloboda, "Music in Everyday Life" (see reference 18), p. 508. See also John Sloboda, A. M. Lamont, and A. E. Greasley, "Choosing to Hear Music: Motivation, Process and Effect," in *The Oxford Handbook of Music Psychology,* ed. Susan Hallam, Ian Cross, and Michael Thaut (Oxford University Press, 2009), pp. 431–440.

25. Elizabeth Margulis, "Attention, Temporality, and Music That Repeats Itself," chap. 3 of *On Repeat: How Music Plays the Mind* (Oxford University Press, 2014).

26. T. Shenfield, S. E. Trehub, and T. Nakota, "Maternal Singing Modulates Infant Arousal," *Psychology of Music* 31 (2003): 365–375.

27. J. M. Standley, "The Effect of Music-Reinforced Non-nutritive Sucking on Feeding Rate of Premature Infants," *Journal of Paediatric Nursing* 18, no. 3 (June 2003): 169–173.

28. Juslin and Sloboda, "Music and Emotion" (see reference 2).

29. John A. Sloboda, *The Musical Mind: The Cognitive Psychology of Music* (Oxford University Press, 1985), p.213.

30. S. Dalla Bella, I. Peretz, L. Rousseau, and N. Gosselin, "A Developmental Study of the Affective Value of Tempo and Mode in Music," *Cognition* 80 (2001): B1–B10.

31. D. Huron and M. J. Davis, "The Harmonic Minor Scale Provides an Optimum Way of Reducing Average Melodic Interval Size, Consistent with Sad Affect Cues," *Empirical Musicology Review* 7, no. 3–4 (2012): 103–117.

32. Patrik Juslin and Petri Laukka, "Communication of Emotions in Vocal Expression and Music Performance: Different Channels, Same Code?" *Psychological Bulletin* 129, no. 5 (2003): 770–814. See also Aniruddh Patel, *Music, Language, and the Brain* (Oxford University Press, 2010). And E. Coutinho and N. Dibben, "Psychoacoustic Cues to Emotion in Speech Prosody and Music," *Cognition and Emotion* (2012), DOI:10.1080/02699931.2012.732559.

33. Dwight Bolinger, *Intonation and Its Parts: Melody in Spoken English* (Stanford University Press, 1986).

34. Thompson, *Music, Thought, and Feeling* (see reference 16), p. 315.

35. David Huron, "The Melodic Arch in Western Folksongs," *Computing in Musicology* 10 (1996): 3–23.

36. Diana Deutsch, "The Processing of Pitch Combinations," chap. 7 of Deutsch, *The Psychology of Music* (see reference 2).

37. Patel, *Music, Language, and the Brain* (see reference 32).

38. G. Ilie and W. F. Thompson, "A Comparison of Acoustic Cues in Music and Speech for Three Dimensions of Affect," *Music Perception* 23 (2006): 310–329.

39. Eric Clarke, Nicola Dibben, and Stephanie Pitts, *Music and Mind in Everyday Life* (Oxford University Press, 2010), pp. 18–19.

40. Deutsch, "The Processing of Pitch Combinations" (see reference 36).

41. Juslin and Sloboda, "Music and Emotion" (see reference 2). See also Patrik N. Juslin, Simon Liljestrom, Daniel Västfjäll, and Lars-Olov Lundqvist, "How Does Music Evoke Emotions? Exploring the Underlying Mechanisms," chap. 22 of Juslin and Sloboda, *Handbook of Music and Emotion*.

第四章：重複、驚喜和雞皮疙瘩

1. Elizabeth Helmuth Margulis, *On Repeat: How Music Plays the Mind* (Oxford

University Press, 2014), pp. 15–16.

2. Peter Kivy, *The Fine Art of Repetition: Essays in the Philosophy of Music* (Cambridge University Press, 1993), p. 356.

3. Margulis, *On Repeat* (see reference 1), p. 15.

4. J. S. Horst, K. L. Parsons, and N. M. Bryan, "Get the Story Straight: Contextual Repetition Promotes Word Learning from Storybooks," *Frontiers in Psychology* 2, no. 17, DOI:10.3389/fpsyg.2011.00017.

5. D. Deutsch, T. Henthorn, and R. Lapidis, "Illusory Transformation from Speech to Song," *Journal of the Acoustical Society of America* 129, no. 4 (April 2011): 2245–52.

6. R. Brochard, D. Abecasis, D. Potter, R. Ragot, and C. Drake, "The 'Ticktock' of Our Internal Clock: Direct Brain Evidence of Subjective Accents in Isochronous Sequences," *Psychological Science* 14, no. 4 (July 2003): 362–366. See also David Huron, "Expectation in Time," chap. 10 of *Sweet Anticipation: Music and the Psychology of Expectation* (MIT Press, 2006).

7. Robert B. Zajonc, "Attitudinal Effects of Mere Exposure," *Journal of Personality and Social Psychology,* monograph suppl. 9 no. 2, pt. 2 (June 1968): 1–27.

8. David Huron, "Surprise," chap. 2 of *Sweet Anticipation: Music and the Psychology of Expectation* (MIT Press, 2006).

9. Huron, "Surprise" (see reference 8), p. 38.

10. C. He, L. Hotson, and L. J. Trainor, "Development of Infant Mismatch Responses to Auditory Pattern Changes between 2 and 4 Months Old," *European Journal of Neuroscience* 29, no. 4 (February 2009): 861–867. See also Laurel J. Trainor and Robert Zatorre, "The Neurobiological Basis of Musical Expectations," chap. 16 of *The Oxford Handbook of Music Psychology,* ed. Susan Hallam, Ian Cross, and Michael Thaut (Oxford University Press, 2009), pp. 431–440.

11. Huron, "Surprise" (see reference 8).

12. John Sloboda, "Music Structure and Emotional Response: Some Empirical Findings," *Psychology of Music* 19 (1991): 110–120. See also Patrik Juslin and John Sloboda, "Music and Emotion," chap. 15 of *The Psychology of Music,* 3rd ed., ed. Diana Deutsch (Academic Press, 2013).

13. R. R. McCrae, "Aesthetic Chills as a Universal Marker of Openness to Experience," *Motivation and Emotion* 31, no. 1 (2007): 5–11.

14. Sloboda, "Music Structure and Emotional Response" (see reference 12).

15. L. R. Bartel, "The Development of the Cognitive-Affective Response Test—Music." *Psychomusicology* 11 (1992): 15–26.

第五章：音樂如良藥

1. For serotonin, see S. Evers and B. Suhr, "Changes in Neurotransmitter Serotonin but Not of Hormones during Short Time Music Perception," *European Archives of Psychiatry and Clinical Neuroscience,* no. 250 (2000):144–147; for dopamine, see V. Menon and D. Levitin, "The Rewards of Music Listening: Response and Physiological Connectivity in the Mesolimbic System," *Neuroimage* 28 (2005): 175–184.

2. M. H. Thaut and B. L. Wheeler, "Music Therapy," chap. 29 of *Handbook of Music and Emotion: Theory, Research, Applications,* ed. Patrik Juslin and John Sloboda (Oxford University Press, 2010).

3. S. B. Hanser and L. W. Thompson, "Effects of a Music Therapy Strategy on Depressed Older Adults," *Journal of Gerontology* (1994): 49 265–269. See also S. B. Hanser, "Music, Health and Well-Being," chap. 30 of *Handbook of Music and Emotion: Theory, Research, Applications,* ed. Patrik Juslin and John Sloboda (Oxford University Press, 2010).

4. Hanser, "Music, Health and Well-Being" (see reference 3), p. 868.

5. C. J. Brown, A. Chen, and S. F. Dworkin, "Music in the Control of Human Pain," *Music Therapy* 8 (1989): 47–60.

6. Adrian North and David Hargreaves, "Music, Business, and Health," chap. 5 of *The Social and Applied Psychology of Music* (Oxford University Press, 2008), pp. 301–311. See also L. A. Mitchell, R. A. R. MacDonald, C. Knussen, and M. A. Serpell, "A Survey Investigation of the Effects of Music Listening on Chronic Pain," *Psychology of Music* 35 (2007): 39–59. And William Forde Thompson, *Music, Thought, and Feeling: Understanding the Psychology of Music,* 2nd ed. (Oxford University Press, 2015), p. 220.

7. L. A. Mitchell and R. A. R. MacDonald, "An Experimental Investigation of the Effects of Preferred and Relaxing Music on Pain Perception," *Journal of Music Therapy* 63 (2006): 295–316.

8. Oliver Sacks, "Speech and Song: Aphasia and Music Therapy," chap. 16 in *Musicophilia: Tales of Music and the Brain* (Knopf, 2007).

9. Hanser, "Music, Health and Well-Being" (see reference 3), p. 870.

10. Sacks, *Musicophilia* (see reference 8), p. 252.

11. North and Hargreaves, "Music, Business, and Health" (see reference 6), p. 308.

12. S. A. Rana, N. Akhtar, and A. C. North, "Relationship between Interest in Music, Health and Happiness," *Journal of Behavioural Sciences* 21, no. 1 (June 2011): 48.

13. Laszlo Harmat, Johanna Takacs, Robert Bodizs, "Music Improves Sleep Quality in Students," *Journal of Advanced Nursing* 62, no. 3 (2008): 327–335.

14. Hui-Ling Lai and Marion Good, "Music Improves Sleep Quality in Older Adults," *Journal of Advanced Nursing* 49, no. 3 (2005): 234–244.

15. D. Chadwick and K. Wacks, "Music Advance Directives: Music Choices for Later Life," 11th World Congress of Music Therapy, Brisbane, Australia, July 2005, cited in Hanser, "Music, Health and Well-Being" (see reference 3).

第六章：音樂真能讓你更聰明嗎？

1. F. H. Rauscher, G. L. Shaw, and K. N. Ky, "Music and Spatial Task Performance," *Nature* 365 (October 1993): 611.

2. Adrian North and David Hargreaves discuss "the Mozart effect" in "Composition and Musicianship," chap. 2 of *The Social and Applied Psychology of Music* (Oxford University Press, 2008), pp. 70–74.

3. J. Pietschnig, M. Voracek, and A. K. Formann, "Mozart Effect–Shmozart Effect: A Meta-Analysis," *Intelligence* 38 (2008): 314–323.

4. K. M. Nantais and E. G. Schellenberg, "The Mozart Effect: An Artifact of Preference," *Psychological Science* 10 (1999): 370–373. See also E. Glenn Schellenberg and Michael W. Weiss, "Music and Cognitive Abilities," chap.12 of *The Psychology of Music,* 3rd ed., ed. Diana Deutsch (Academic Press, 2013).

5. M. Isen, "A Role for Neuropsychology in Understanding the Facilitating Influence of Positive Affect on Social Behavior and Cognitive Processes," in *The Oxford Handbook of Positive Psychology,* 2nd ed., ed. S. J. Lopez and C. R. Snyder (Oxford University Press, 2011), pp. 503–518.

6. F. G. Ashby, A. M. Isen, and A. U. Turken, "A Neuropsychological Theory of Positive Affect and Its Influence on Cognition," *Psychological Review* 106 (1999): 355–386.

7. W. F. Thompson, E. G. Schellenberg, and G. Hussain, "Arousal, Mood, and the Mozart Effect," *Psychological Science* 12 (2001): 248–251.

8. E. G. Schellenberg and S. Hallam, "Music Listening and Cognitive Abilities in 10 and 11 Year Olds: The Blur Effect," *Annals of the New York Academy of Sciences* 1060 (2005): 202–209.

9. William Forde Thompson, *Music, Thought, and Feeling: Understanding the Psychology of Music,* 2nd ed. (Oxford University Press, 2015), p. 302. See also Gabriela Ilie and William Forde Thompson, "Experiential and Cognitive Changes Following Seven Minutes Exposure to Music and Speech," *Music Perception* 28, no. 3 (February 2011): 247–264.

10. D. Miscovic, R. Rosenthal, U. Zingg, D. Metzger, and L. Janke, "Randomized Control Trial Investigating the Effect of Music on the Virtual Reality Laparoscopic Learning Performance of Novice Surgeons," *Surgical Endoscopy* 22 (208): 2416–20.

11. K. Kallinen, "Reading News from a Pocket Computer in a Distracting Environment: Effects of the Tempo of Background Music," *Computers in Human Behavior* 18 (2002): 537–551.

12. Daniel Kahneman, *Thinking Fast and Slow* (Farrar, Straus and Giroux, 2013), p. 55.

13. C. F. Lima and S. L. Castro, "Speaking to the Trained Ear: Musical Expertise Enhances the Recognition of Emotions in Speech Prosody," *Emotion* 11 (2011): 1021–31.

14. S. Moreno, E. Bialystok, R. Barac, E. G. Schellenberg, N. J. Cepeda, and T. Chau, "Short-Term Music Training Enhances Verbal Intelligence and Executive Function," *Psychological Science* 22 (2011): 1425–33.

15. L. M. Patston and L. J. Tippett, "The Effect of Background Music on Cognitive Performance in Musicians and Non-musicians," *Music Perception* 29 (2011): 173–183.

16. D. Southgate and V. Roscigno, "The Impact of Music on Childhood and Adolescent Achievement," *Social Science Quarterly* 90 (2009): 13–21.

17. J. Haimson, D. Swain, and E. Winner, "Are Mathematicians More Musical Than the Rest of Us?" *Music Perception* 29 (2011): 203–213.

18. E. G. Schellenberg, "Music Lessons Enhance IQ," *Psychological Science* 15 (2004): 511–514.

第七章：從《驚魂記》到《星際大戰》：電影配樂的魔力

1. Annabel Cohen, "Music as a Source of Emotion in Film," chap. 31 of *Handbook of*

Music and Emotion: Theory, Research, Applications, ed. Patrik Juslin and John Sloboda (Oxford University Press, 2010).

2. Kathryn Kalinak, (#1)*Film Music: A Very Short Introduction* (Oxford University Press, 2010), p. 44.

3. Cohen, "Music as a Source of Emotion in Film" (see reference 1).

4. W. F. Thompson, F. A. Russo, and D. Sinclair, "Effects of Underscoring on the Perception of Closure in Filmed Events," *Psychomusicology* 13 (1994): 9–27.

5. M. G. Boltz, "Musical Soundtracks as a Schematic Influence on the Cognitive Processing of Filmed Events," *Music Perception* 18, no. 4 (2001): 427–454, cited in David Bashwiner, "Musical Analysis for Multimedia: A Perspective from Music Theory," chap. 5 of *The Psychology of Music in Multimedia,* ed. Siu-Lan Tan, Annabel Cohen, Scott Lipscombe, and Roger Kendall (Oxford University Press, 2013).

6. Cohen, "Music as a Source of Emotion in Film" (see reference 1); A. J. Cohen, K. A. MacMillan, and R. Drew, "The Role of Music, Sound Effects and Speech on Absorption in a Film: The Congruence-Associationist Model of Media Cognition," *Canadian Acoustics* 34 (2006): 40–41.

7. Kalinak, *Film Music* (see reference 2), p. 27.

8. Kalinak, *Film Music* (see reference 2), pp. 14–15.

9. R. Y. Granot and Z. Eitan, "Musical Tension and the Interaction of Dynamic Auditory Parameters," *Music Perception* 28 (2011): 219–245.

10. Zohar Eitan, "How Pitch and Loudness Shape Musical Space and Motion," chap. 8 of Tan, Cohen, Lipscombe, and Kendall, *The Psychology of Music in Multimedia* (see reference 5).

11. William Forde Thompson, *Music, Thought, and Feeling: Understanding the Psychology of Music,* 2nd ed. (Oxford University Press, 2015), p. 162.

12. M. G. Boltz, M. Schulkind, and S. Kantra, "Effects of Background Music on the Remembering of Filmed Events," *Memory and Cognition* 19, no. 6 (1991): 593–606, cited in Berthold Hoeckner and Howard Nusbaum, "Music and Memory in Film and Other Multimedia: The Casablanca Effect," chap. 11 of Tan, Cohen, Lipscombe, and Kendall, *The Psychology of Music in Multimedia* (see reference 5).

13. E. S. Tan, *Emotion and the Structure of Narrative Film: Film as an Emotion Machine* (Routledge, 1995).

14. E. Eldar, O. Ganor, R. Admon, A. Bleich, and T. Hendler, "Feeling the Real World:

Limbic Response to Music Depends on Related Content," *Cerebral Cortex* 17 (2007): 2828–40, cited in Annabel Cohen, "Congruence Association Model of Music and Multimedia: Origin and Evolution," chap. 2 of Tan, Cohen, Lipscombe, and Kendall, *The Psychology of Music in Multimedia.*

15. Kalinak, *Film Music* (see reference 2), p. 63.

16. Roger Kendall and Scott Lipscombe, "Experimental Semiotics Applied to Visual, Sound and Musical Structures," chap. 3 of Tan, Cohen, Lipscombe, and Kendall, *The Psychology of Music in Multimedia.*

17. "Diegetic Music, Non-diegetic Music and Source Scoring," www.filmmusicnotes.com, posted April 21, 2013, by Film Score Junkie.

18. Kalinak, *Film Music* (see reference 2), p. 102.

19. Hoeckner and Nusbaum, "Music and Memory in Film and Other Multimedia" (see reference 12).

20. Kalinak, *Film Music* (see reference 2), p. 105.

21. Sandra K. Marshall and Annabel J. Cohen, "Effects of Musical Soundtracks on Attitudes toward Animated Geometric Figures," *Music Perception* 6, no. 1 (Fall 1988): 95–112.

22. Cohen, "Congruence Association Model" (see reference 14).

23. Carolyn Bufford, "The Psychology of Film Music," Psychologyinaction.org, posted November 5, 2012.

24. Kendall and Lipscombe, "Experimental Semiotics Applied to Visual, Sound and Musical Structures" (see reference 16).

25. L. A. Cook and D. L. Valkenburg, "Audio-Visual Organization and the Temporal Ventriloquism Effect between Grouped Sequences: Evidence that Unimodal Grouping Precedes Cross-Modal Integration," *Perception* 38, no. 8 (2009): 1220–33.

26. G. L. Fain, *Sensory Transduction* (Sinauer Associates, 2003).

27. Scott Lipscombe, "Cross-Modal Alignment of Accent Structures in Multimedia," chap. 9 of Tan, Cohen, Lipscombe, and Kendall, *The Psychology of Music in Multimedia* (see reference 5), p. 196.

28. Herbert Zettl, *Sight, Sound, Motion: Applied Media Aesthetics,* 7th ed. (Wadsworth Publishing Co., 2013), p. 80.

29. Marilyn Boltz, "Music Videos and Visual Influences on Music Perception and Appreciation: Should You Want Your MTV?" chap. 10 of Tan, Cohen, Lipscombe, and Kendall, *The Psychology of Music in Multimedia* (see reference 5).

30. Lipscombe, "Cross-Modal Alignment of Accent Structures in Multimedia" (see reference 27), p. 208.

第八章：你有音樂天分嗎？

1. John A. Sloboda, Jane W. Davidson, Michael J. A. Howe, and Derek G. Moore, "The Role of Practice in the Development of Performing Musicians," *British Journal of Psychology* 87 (1996): 287–309.

2. K. Anders Ericsson, Ralf Th. Krampe, and Clemens Tesch-Romer, "The Role of Deliberate Practice in the Acquisition of Expert Performance," *Psychological Review* 100, no. 3 (1993): 363–406, cited in Geoff Colvin, *Talent Is Overrated* (Nicholas Brealey Publishing, 2008), pp. 57–61.

3. Anthony Kemp and Janet Mills, "Musical Potential," in *The Science and Psychology of Musical Performance,* ed. Richard Parncut and Gary E. McPherson (Oxford University Press, 2002), pp. 3–16.

4. Sloboda, Davidson, Howe, and Moore, "The Role of Practice in the Development of Performing Musicians" (see reference 1), p. 301.

5. J. W. Davidson, M. J. A. Howe, D. G. Moore, and J. A. Sloboda, "The Role of Teachers in the Development of Musical Ability," *Journal of Research in Music Education* 46 (1998): 141–160.

6. S. Hallam and V. Prince, "Conceptions of Musical Ability," *Research Studies in Music Education* 20 (2003): 2–22.

7. Isabelle Peretz, "The Biological Foundations of Music: Insights from Congenital Amusia," chap. 13 of *The Psychology of Music,* 3rd ed., ed. Diana Deutsch (Academic Press, 2013).

第十章：曲調裡有什麼？

1. Paul Roberts, *Images: The Piano Music of Claude Debussy* (Amadeus Press, 1996), p. 121.

2. David Huron, "Statistical Properties of Music," chap. 5 of *Sweet Anticipation: Music and the Psychology of Expectation* (MIT Press, 2006).

3. David Temperley, *Music and Probability* (MIT Press, 2010), p. 58.

4. Huron, "Statistical Properties of Music" (see reference 2), p. 65.

5. Huron, "Statistical Properties of Music" (see reference 2), p. 195.

6. Temperley, *Music and Probability* (see reference 3), p. 147.

7. David Temperley, "Revision, Ambiguity, and Expectation" chap. 8 of *The Cognition of Basic Musical Structures* (MIT Press, 2004).

8. Diana Deutsch, "The Processing of Pitch Combinations," chap. 7 of *The Psychology of Music,* 3rd ed., ed. Diana Deutsch (Academic Press, 2013).

9. C. Liegeois, I. Peretz, M. Babei, V. Laguitton, and P. Chauvel, "Contribution of Different Cortical Areas in the Temporal Lobes to Music Processing," *Brain* 121 (1998): 1853–67.

10. Aniruddh Patel and Steven Demorest, "Comparative Music Cognition: Cross-Species and Cross-Cultural Studies," chap. 16 of Deutsch, *The Psychology of Music* (see reference 8).

11. P. C. M. Wong, A. K. Roy, and E. H. Margulis, "Bimusicalism: The Implicit Dual Enculturation of Cognitive and Affective Systems," *Music Perception* 27 (2009): 291–307.

12. S. M. Demorest, S. J. Morrison, L. A. Stambaugh, M. N. Beken, T. L. Richards, and C. Johnson, "An Fmri Investigation of the Cultural Specificity of Musical Memory," *Social Cognitive and Affective Neuroscience* 5 (2010): 282–291.

13. H. H. Stuckenschmidt, *Schoenberg: His Life, World and Work,* trans. Humphrey Searle (Schirmer Books, 1977), p. 277.

14. Howard Goodall, *The Story of Music* (Chatto and Windus, 2013), p. 219.

15. G. A. Miller. "The Magical Number Seven, Plus or Minus Two: Some Limits on Our Capacity for Processing Information," *Psychological Review* 63, no. 2 (March 1956): 81–97.

16. Anthony Pople, *Berg: Violin Concerto* (Cambridge University Press, 1991), pp. 39, 40, 65, and passim.

17. Keith Richards and James Fox, *Life* (Weidenfeld and Nicolson, 2011), p. 511.

18. R. Brauneis, "Copyright and the World's Most Popular Song," GWU Legal Studies Research Paper no. 392, *Journal of the Copyright Society of the USA* 56, no. 355 (2009).

19. See reference 18, p. 11.

20. T. S. Eliot, "Philip Massinger," in *The Sacred Wood: Essays on Poetry and Criticism,* Bartleby.com.

第十一章：將曲調從伴奏中解放出來

1. Diana Deutsch, "Grouping Mechanisms in Music," chap. 6 of *The Psychology of Music*, 3rd ed., ed. Diana Deutsch (Academic Press, 2013).

第十二章：別相信自己的耳朵

1. John Backus, *The Acoustical Foundations of Music*, 2nd ed. (W. W. Norton and Co., 1977), pp. 238–239.
2. J. Chen, M. H. Woollacott, S. Pologe, and G. P. Moore, "Pitch and Space Maps of Skilled Cellists: Accuracy, Variability, and Error Correction," *Experimental Brain Research* 188, no. 4 (July 2008): 493–503. See also J. Chen, M. H. Woollacott, and S. Pologe, "Accuracy and Underlying Mechanisms of Shifting Movements in Cellists," *Experimental Brain Research* 174, no. 3 (2006): 467–476.
3. John A. Sloboda, *The Musical Mind: The Cognitive Psychology of Music* (Oxford University Press, 1985), p.23.
4. A. M. Liberman, K. S. Harris, J. A. Kinney, and H. Lane, "The Discrimination of the Relative Onset Time of the Components of Certain Speech and Non-speech Patterns," *Journal of Experimental Psychology* 61 (1961): 379–388.
5. S. Locke and L. Kellar, "Categorical Perception in a Non-linguistic Mode," *Cortex* 9, no. 4 (December 1973): 355–369.
6. J. A. Siegel and W. Siegel, "Categorical Perception of Tonal Intervals: Musicians Can't Tell Sharp from Flat," *Perception and Psychophysics* 21, no. 5 (1977): 399–407. See also William Forde Thompson, "Intervals and Scales," chap. 4 of *The Psychology of Music*, 3rd ed., ed. Diana Deutsch (Academic Press, 2013).
7. B. C. J. Moore, "Frequency Difference Limens for Short-Duration Tones," *Journal of the Acoustical Society of America* 54 (1973): 610–619.
8. C. Micheyl, K. Delhommeau, X. Perrot, and A. J. Oxenham, "Influence of Musical and Psychoacoustical Training on Pitch Discrimination," *Hearing Research* 219 (2006): 36–47.

第十三章：不協和音

1. A. J. Blood, R. J. Zatorre, P. Bermudez, and A. C. Evans, "Emotional Responses to Pleasant and Unpleasant Music Correlate with Activity in Paralimbic Brain Regions," *Nature Neuroscience* 2 (1999): 382–387.
2. L. J. Trainor and B. M. Heinmiller, "The Development of Evaluative Responses to

Music: Infants Prefer to Listen to Consonance over Dissonance," *Infant Behavior and Development* 21 (1998): 77–88. See also William Forde Thompson, "Intervals and Scales," chap. 4 of *The Psychology of Music,* 3rd ed., ed. Diana Deutsch (Academic Press, 2013).

3. C. Chiandetti and G. Vallortigara, "Chicks Like Consonant Music," *Psychological Science* 22 (2011): 1270–73.

4. Isabelle Peretz, "Towards a Neurobiology of Musical Emotions," chap. 5 of *Handbook of Music and Emotion: Theory, Research, Applications,* ed. Patrik Juslin and John Sloboda (Oxford University Press, 2010).

第十四章：音樂人如何觸動我們的情緒

1. Andreas C. Lehman, John A. Sloboda, and Robert H. Woody, *Psychology for Musicians* (Oxford University Press, 2007), p. 85.

2. J. A. Sloboda, "Individual Differences in Music Performance," *Trends in Cognitive Sciences* 4, no. 10 (October 2000): 397–403.

3. A. Penel and C. Drake, "Sources of Timing Variations in Music Performance: A Psychological Segmentation Model," *Psychological Research* 61 (1998): 12–32.

4. E. Istok, M. Tervaniemi, A. Friberg, and U. Seifert, "Effects of Timing Cues in Music Performances on Auditory Grouping and Pleasantness Judgments," conference paper, Tenth International Conference on Music Perception and Cognition, Sapporo, Japan, August 25–29, 2008.

5. Lehman, Sloboda, and Woody, *Psychology for Musicians* (see reference 1), p. 97.

6. Eric Clarke, Nicola Dibben, and Stephanie Pitts, *Music and Mind in Everyday Life* (Oxford University Press, 2010), p. 40.

7. B. H. Repp, "The Aesthetic Quality of a Quantitatively Average Music Performance: Two Preliminary Experiments," *Music Perception* 14 (1997): 419–444.

8. Richard Ashley, "All His Yesterdays: Expressive Vocal Techniques in Paul McCartney's Recordings," unpublished manuscript, referenced in Lehman, Sloboda, and Woody, *Psychology for Musicians,* p. 90.

9. Howard Goodall, *The Story of Music* (Chatto and Windus, 2013), p. 304.

10. David Huron, "Creating Tension," chap. 15 of *Sweet Anticipation: Music and the Psychology of Expectation* (MIT Press, 2006), p. 324.

11. Ashley Kahn, *Kind of Blue: The Making of the Miles Davis Masterpiece* (Granta

Books, 2001), p. 29.

12. *Last Word* (obituary program), BBC Radio 4, December 7, 2012.

13. Bruno Nettl, "Music of the Middle East," chap. 3 of Bruno Nettl et al., *Excursions in World Music,* 2nd ed. (Prentice-Hall, 1997), p. 62.

14. Reginald Massey and Jamila Massey, "Ragas," chap. 10 of *The Music of India* (Stanmore Press, 1976), p. 104.

15. Kathryn Kalinak, *Film Music: A Very Short Introduction* (Oxford University Press, 2010), p. 13.

16. David Huron, "Mental Representation of Expectation (II)," chap. 12 of *Sweet Anticipation* (see reference 10), p. 235.

17. K. L. Scherer and J. S. Oshinsky, "Cue Utilization in Emotion Attribution from Auditory Stimuli," *Motivation and Emotion* 1, no. 4 (1977): 331–346.

18. Lehmann, Sloboda, and Woody, *Psychology for Musicians* (see reference 1), p. 86.

第十五章：我們為何會愛上音樂

1. N. J. Conrad, M. Malina, and S. C. Munzel, "New Flutes Document the Earliest Musical Tradition in South-Western Germany," *Nature* 460, no. 7256 (2009): 737–740.

2. Jared Diamond, "Farmer Power," chap. 4 of *Guns, Germs and Steel: A Short History of Everybody for the Last 13,000 Years* (Vintage, 2000), p. 86.

3. Peter Gray, "Play as a Foundation for Hunter-Gatherer Social Existence," *American Journal of Play* (Spring 2009): 476–522.

4. Marjorie Shostak, *Nisa: The Life and Words of a !Kung Woman* (Routledge, 1990), p. 10.

5. Nicolas Guéguen, Sébastien Meineri, and Jacques Fischer-Lokou, "Men's Music Ability and Attractiveness to Women in a Real-Life Courtship Context," *Psychology of Music* 42, no. 4 (July 2014): 545–549.

6. Laurel J. Trainor and Erin E. Hannon, "Musical Development," chap. 11 of *The Psychology of Music,* 3rd ed., ed. Diana Deutsch (Academic Press, 2013).

7. Mary B. Schoen-Nazzaro, "Plato and Aristotle on the Ends of Music," *Laval Théologique et Philosophique* 34, no. 3 (1978): 261–273.

8. Trainor and Hannan, "Musical Development" (see reference 6), p. 425.

9. T. Nakata and S. Trehub, "Infants' Responsiveness to Maternal Speech and Singing,"

Infant Behaviour and Development 27 (2004): 455–464.

10. Tali Shenfield, Sandra Trehub, and Takayuki Nakata, "Maternal Singing Modulates Infant Arousal," *Psychology of Music* 31, no. 4 (2003): 365–375.

11. Sandra Trehub, Niusha Ghazban, and Mariève Corbell, "Musical Affect Regulation in Infancy," *Annals of the New York Academy of Sciences* 1337 (2015): 186–192.

12. Sandra Trehub, personal communication, April 22, 2015.

13. Raymond MacDonald, David J. Hargreaves, and Dorothy Miell, "Musical Identities," chap. 43 of *The Oxford Handbook of Music Psychology*, ed. Susan Hallam, Ian Cross, and Michael Thaut (Oxford University Press, 2009), pp. 431–440.

14. Marc J. M. Delsing, Tom F. M. Ter Bogt, Rutger C. M. E. Engels, and Wim H. J. Meeus, "Adolescents' Music Preferences and Personality Characteristics," *European Journal of Personality* 22 (2008): 109–130.

15. M. B. Holbrook and R. M. Schindler, "Age, Sex and Attitude towards the Past as Predictors of Consumers' Aesthetic Tastes for Cultural Products," *Journal of Marketing Research* 31 (1994): 412–422.

16. Adrian North and David Hargreaves, *The Social and Applied Psychology of Music* (Oxford University Press, 2008), p. 111.

17. R. Zatorre and V. Salimpoor, "From Perception to Pleasure: Music and Its Neural Substrates," *Proceedings of the National Academy of Sciences* 110, suppl. 2, June 18, 2013, 10430–437.

第十六章：若干繁瑣細節

1. P. von Hippel and D. Huron, "Why Do Skips Precede Reversals? The Effect of Tessitura on Melodic Structure," *Music Perception* 18, no. 1 (2000): 59–85.

國家圖書館出版品預行編目（CIP）資料

好音樂的科學 II：從古典旋律到搖滾詩篇──美妙樂曲如何改寫思維、療
癒人心/ 約翰·包威爾(John Powell)著；柴婉玲譯｜二版｜臺北市：大寫出版
社出版：大雁文化事業股份有限公司發行, 2023.09
400面；14.8x20.9 公分. --（幸福感閱讀Be-Brilliant!；HB0028R）
譯自：Why You Love Music：From Mozart to Metallica - The Emotional Power
　　　of Beautiful Sounds
ISBN 978-626-7293-10-2（平裝）

1.CST: 音樂欣賞　2.CST: 音樂心理學

910.38　　　　　　　　　　　　　　　　　　　　112008221

好音樂的科學 II
從古典旋律到搖滾詩篇──美妙樂曲如何改寫思維、療癒人心
Why You Love Music
From Mozart to Metallica - The Emotional Power of Beautiful Sounds

大寫出版 幸福感閱讀Be-Brilliant! 書號 HB0028R

著　　　者　約翰·包威爾（John Powell）
譯　　　者　柴婉玲
行 銷 企 畫　王綬晨、邱紹溢、陳詩婷、曾志傑、廖倚萱
大 寫 出 版　鄭俊平
發 行 人　蘇拾平

發　　　行　大雁文化事業股份有限公司
　　　　　　台北市復興北路 333 號 11 樓之 4
　　　　　　電話（02）27182001
　　　　　　傳真（02）27181258
　　　　　　大雁出版基地官網：www.andbooks.com.tw

二 版 一 刷　2023年09月
定　　　價　499元
ISBN 978-626-7293-10-2